KB110356

뉴턴의 아틀리에

뉴턴의 아틀리에

김상욱 × 유지원

과학과 예술,
두 시선의
다양한
관계 맺기

민음사

프롤로그 : 미술은 물리다

김상욱

미술은 물리다. 미술 작품은 시각으로 인지된다. 시각은 그 속성 상 분석적이고, 인간이 가진 감각 가운데 가장 정확하다. 듣는 것이 아니라 보는 것이 믿는 것이다. 물리는 갈릴레오가 망원경 으로 하늘을 보았을 때 시작되었고, 상대성이론은 아인슈타인 이 빛의 속도로 움직인다면 세상이 어떻게 보일까 생각했을 때 탄생했다. 물리는 언제나 보는 것에서 출발한다.

인간의 뇌는 물리학자가 연구하듯이 시각정보를 처리한다. 눈에 들어온 정보를 그대로 인지하는 것이 아니라, 거르고 가공 한 후 의미에 대한 수많은 가설을 세우고 분석하여 최종적인 이

미지를 구축해 간다. 하나의 미술 작품을 볼 때에도 관람자에 따라 다른 느낌을 받는 것은 개개인이 구축한 최종 이미지가 같지 않기 때문이다. 이렇게 인간의 뇌는 미술 작품을 대상으로 물리를 한다고 볼 수 있다.

미술은 물질의 예술이다. 여러 물질이 가진 특성을 한데 모아 원래 존재하지 않던 새로운 특성을 만들어내는 것이 미술이다. 레오나르도 다빈치는 여러 색의 물감을 모아 '모나리자'라는 새로운 존재를 만들어냈다. 미술은 공간의 예술이기도 하다. 미술 작품은 반드시 공간을 차지해야 한다. 하지만 작품이 차지하지 않은 빈 공간도 작품의 일부다. 미술 작품은 물질이 채운 공간과 빈 공간의 경계에 존재하기 때문이다.

물리는 물질의 과학이다. 양자역학은 물질이 왜 그런 특성을 갖는지 설명한다. 왜 태양은 노란색을 띠는지, 왜 유화물감은 물에 녹지 않는지 알려준다. 물리는 공간의 과학이다. 물질은 공간을 변형시킨다. 블랙홀 주변의 공간은 물질 때문에 심하게 뒤틀려 빛조차 빠져나오지 못한다. 이렇게 물질과 공간은 서로 상호작용한다. 일반상대성이론에 따르면 물질은 공간이고 공간은 물질이다. 본다는 것은 물질의 표면에서 반사된 빛을 감각한다는 뜻이다. 표면은 물질과 빈 공간의 경계에 존재한다. 이렇게 물리도 물질과 빈 공간의 경계에 존재한다. 물리학자인 내가 미술에 관심을 가지게 된 것은 필연인지도 모른다.

우연히 관람한 살바도르 달리의 특별전에서 숨이 멎는 줄 알았다. 설명할 수 없는 감동이 밑으로부터 치고 올라왔다. 달리는 나를 초현실주의로 인도했다. 유럽에서 초현실주의의 비현

실적 꿈이 그려지던 시기, 물리에서는 양자역학이 탄생했다. 양자역학은 원자의 세계가 상식과 직관을 넘어 비현실적인 꿈 같다고 말해 준다. 양자역학과 초현실주의가 1920년대 중반에 유럽이라는 동일한 시공간에서 탄생한 것은 우연이 아닐 거란 생각이 들었다. 그때 나는 현대미술의 늪에 빠지게 된 것이다.

현대미술은 인간이 임의로 만든 의미와 가치에 대한 강박적 결과물로 보인다. 인간이 말하는 의미나 가치는 물리적 우주 속에 실재하지 않는 상상에 불과하기 때문이다. 따라서 작가는 모든 것에 의미를 부여할 수 있다. 모든 것은 작품이 될 수 있다. 미술은 존재하지 않고, 미술가가 존재하는 이유다. 그렇다면 현대미술이 추구하는 것들은 실제로 존재하는 것을 대상으로 하는 물리와 대척점에 놓여 있다고 볼 수도 있다. 그래서 나는 현대미술에 더욱 끌렸는지도 모른다. 놀랍게도 존재하지도 않는 상상을 믿는 능력은 지구상의 모든 생물들 가운데 인간만이 가진 것이라고 한다.

미술의 역사를 거슬러 올라가면 선사 시대의 동굴벽화에 이르게 되고, 거기서 인간의 상상을 물질로 구현한 최초의 흔적을 보게 된다. 존재하지 않는 상상을 믿는 것이 인간만의 고유한 특성이라면, 인간은 동굴에 그림을 그리기 시작하면서 인간이 된 것이다. 이제 인간은 현대미술을 통해 선사 시대 인간이 시작한 상상의 극단을 탐구하고 있다.

물리는 미술이다. 갈릴레오는 자신의 관측 결과를 정밀하게 스케치했다. 사진기가 등장하기까지 과학자는 자신이 관찰한 결과를 그림으로 기록해야 했다. 그린다는 것은 대상의 공간

적 구조를 자신의 마음속에 내재화하여 자신만의 방식으로 표현하는 것이다. 사실 이것이야말로 과학이다. 관측 결과를 구조화하여 자신만의 시각으로 재구성하는 것. 물론 물리는 미술과 다르다. 물리와 미술 모두 질문이 중요하지만, 물리가 답이 있는 질문을 다룬다면 미술은 답을 반드시 필요로 하지 않는다. 물리의 상상이 올바른 답을 얻기 위한 것이라면 미술의 상상은 질문 그 자체를 위한 것이다.

물리학자가 미술에 대한 글을 쓰려고 했을 때, 예술가와의 동행이 필요했다. 가보지 않은 길을 혼자 가기 두려웠기 때문이다. 가벼운 소풍도 아니고, 제대로 된 책을 내놓는 것이라 더욱 그랬다. 『뉴턴의 아틀리에』는 타이포그래퍼 유지원 작가와 《경향신문》에 콜라보로 진행한 칼럼을 모아서 보강한 것이다. 하나의 주제에 대해 과학자는 예술적으로, 예술가는 과학자적으로 써보자고 했다. 서로 상대를 의식하며 쓰다 보니 긴장도 되었지만, 초행길에 동행이 있는 것 같아 오히려 마음 든든했다. 글동무가 되어준 유지원 작가님께 감사드린다. 칼럼 지면을 아름답게 구성해 주신 《경향신문》 도재기 국장님, 도판을 마련하고 편집을 맡아주신 인문서적 베테랑 양희정 부장님, 이한솔 편집자님께도 감사의 마음을 전하고 싶다.

2020년 봄
태양계 지구
김상욱 $S = k \ln W$

*김상욱 도장: '엔트로피의 법칙' $S = k \ln W$ 가 김상욱의 이니셜(K.SW)로 이루어진 데에 착안했다. 성인 k를 이름 S, W로부터 떨어트려야 이니셜로 보일 텐데 순서를 바꿀 수는 없으므로 '슈뢰딩거의 고양이'에게 밀어 올리도록 했다. — 유지원

프롤로그: 세 가지 질문

유지원

『뉴턴의 아틀리에』에서 '뉴턴'은 누구에게나 친숙하게 알려진 과학자의 이름을, '아틀리에'는 화가·조각가·조형예술가들이 작품을 창작하는 작업 공간을 뜻한다. 뉴턴은 과학, 아틀리에는 예술, 이렇게 영역을 나누려던 것은 아니다. 과학과 예술의 속성이 서로 스며든 본연의 모습을 찾아가는 곳, 경계가 무너지고, 다채로운 관계가 생성되어 가는 곳, 그러니까 '뉴턴의 아틀리에'적인 순간들이 펼쳐지는 공동 공간이라는 뜻이다.

책이 출간되기에 앞서, 《경향신문》에서 같은 제목으로 연재를 한 터라 이 주제로 강연도 여러 차례 했다. 이때 자주 받은 질문이 세 가지 있었다.

1

"어떻게 두 분이 함께 책을 쓰게 되셨어요?"

김상욱 교수님을 처음 안 것은 2016년이었다. 단독 저서인 『김상욱의 과학공부』가 출간되기 전, 『과학하고 앉아 있네: 김상욱의 양자역학 콕 찔러보기』라는 공저를 통해 그 독자로 만났다. 책을 읽으면서 교양과학서 분야에는 문학처럼 이렇다 할 만한 비평의 전통이 형성되지 않은 점이 안타까웠다. 그냥 쉽고 재미있는 데에서 그치는 것이 아니라, 비평으로 정교하게 언어화할 만한 독특한 저술 방식이었다.

김상욱 교수님의 서술은 '밀착취재형'이자 '현장중계형'이다. 역사책에 비유한다면, 예컨대 백제 시대를 기술할 때 현대에서 백제를 바라보는 것이 아니라 백제로 가서 현대를 향해 말을 거는 방식이다. 뉴턴의 운동방정식에 대해 이야기할 때는 아직 인류가 뉴턴을 모르던 시대로 가서 뉴턴이 그토록 간결한 수식 속에 우주의 원리를 담은 것이 얼마나 경이로운지 가슴 터지게 알려주고 싶어 한다. 원자의 거동에 대해 이야기할 때는 스스로 원자만큼 작아져서 그 곁에서 출발하여 우리 독자들이 처한 인간 스케일로 점점 다가오는 방식을 취한다. 달에 가면, 달의 자전과 공전 주기를 계산해서 그곳의 일상을 우리에게 알려주고 우리 지구가 그곳에서 어떻게 보이는지 말해 준다.

과학은 어렵다. 인간의 제한 많은 신체 감각과 좁은 직관이 두루 다 미치지 못하는 우주와 자연을 헤아리기에, 과학이 직관적이지 않고 어렵게 느껴지는 것은 당연하다. 김 교수님의

저술에는, 이 어려움의 장벽으로 인해 과학의 경이가 일반 대중에게 닿지 못하는 데 대한 안타까움이 절절하다. 물리학과 언어학은 때로 충돌한다. 물리학은 자연과 우주와 만물의 이치를 이해하는 학문이다. 언어는 이런 학문의 지식들을 사람들 사이로 연결하고 전달한다. 그런데 인간의 일상 언어가 과학을 기술하기에 늘 적합하게 일치하는 것은 아니다. 물리학자로서 물리와 일상 언어를 어떻게든 화해시키고자 노력하는 모습을 보며, 사람들은 김상욱 교수님을 '다정한 물리학자'라고 느낀다.

이 책의 두 저자가 속한 과학기술인 단체에서는 가끔 여러 분야의 전문가들이 함께 미술관에 간다. 이때 미술 작품을 보는 김 교수님과 나의 관점이 특별히 비슷하다는 사실을 알았다. 둘 다 '어떻게'를 먼저 질문한다. 회화에서는 화학의 질문이 되기도 하고, 설치작의 스케일이 아주 커지면 공학의 질문이 되기도 한다. 그렇게 '어떻게'의 문제를 해결하고 나면, '왜' 그렇게 했는지 작가의 상황과 의도와 마음에 한층 다가서게 된다.

두 저자의 글을 보고 주변에서 사고방식이 닮았다고도 한다. 성별, 연령, 학교, 전공에 성장 환경까지, 공통점이라곤 하나도 없는 사람들인데 그랬다. 그런 와중에 공통점이 하나 발견되었다. 둘 다 학문적으로 작센 출신이라는 점이다! 그러니까 독일 작센 주의 학문적 풍토 속에서 각각 연구 과정을 거치고 학위를 마친 것이다. 김 교수님은 2003년 8월에 작센 주의 주도인 드레스덴에서 박사후연구원 과정을 마쳤고, 나는 2004년 5월에 작센 주의 또 다른 주요 도시인 라이프치히에서 학업을 시작했으니 겹치는 시기는 없었지만 말이다.

나는 한때 내가 가진 가치관이 개인 성향인 줄로만 알았다. 그런데 나와 같은 전공이건 아니건, 같은 작센 주에서 공부한 독일 친구들의 논고들을 이후에 보니 다들 비슷한 사고방식을 공유하고 있었다. 당위에 저항하고, 편견에 질문하고, 다양성을 각별하게 존중한다. 불확실성을 인정하고 열어둔다. 이런 공통된 학문적 태도를 형성하는 기류가 작센의 공기 속에 떠다니는 것 같았다.

각각의 두 저자는 모든 학문과 예술의 영역을 존중하지만, 정규 훈련을 받고 각자의 영역에 일상을 바치며 투신해 온 과학자와 예술가로서 책에 두 사람이 모두 필요하다는 데에는 기꺼이 의기투합을 했다. 이들 영역을 다루면서, 각 분야의 전문가들을 대하는 겸양의 자세를 두텁게 하겠다는 마음이었다.

한편, 이 책의 두 저자에게는 결정적인 차이가 하나 있다. 조형물 창작에 대한 태도 차이다. 나는 디자이너로서 지식과 소양을 연마하는 주요 목적 중 하나를 창작에 둔다. 김 교수님은 조형 창작에 관한 한, 그냥 미국 드라마 「빅뱅이론」의 주인공이자 이론물리학자인 셸든 같은 성격이라고 보면 된다. 타인의 작품에는 경의를 표하지만, 본인이 직접 하는 데 대해서는 질색하며 항변하는 분이다. "나는 이론물리학자라고요!"

2

"선생님 같은 예술가가 많은가요?"

이공계 여성 교수님들을 대상으로 한 강연에서 받은 질문

이었다. '나 같은 게 뭐지?' 잠시 어리둥절했다. 예술가들은 수학과 과학에 친근하지 않다는 것이 일반적인 생각인데, 과학 친화적인 성향을 가진 예술가들이 예술계에서 어떤 맥락을 형성하고 있는지 궁금하셨던 것 같다.

예술적 성향과 과학적 성향은 길항 관계는 아니다. 한쪽이 차 오른다고 해서 다른 쪽이 기울어질 리는 없지 않은가? 예술에서 시작해서 이공계나 의대로 다시 진학하는 경우도, 그 반대 방향에서 오는 경우도 있고, 공학을 전공하면서 자신의 전공지식을 디자인에 접목하는 복수 전공자들도 있으며, 예술계 안에서 과학 기반으로 작품 활동을 하는 경우도 있다. 비율은 낮지만, 그래도 전체 수가 적지는 않을 것이다.

고등학교 때 수학과 과학이 너무 괴로워서 미술대학으로 '도망' 왔다는 학생들도 없지는 않다. 대학에서 여러 해 수업을 진행하는 동안, 나는 미대생들이 좋아할 수 있는 수학과 과학의 얼굴은 따로 있다고 느끼기 시작했다. 예를 들어, 용수철의 특성을 활용한 폰트를 디자인하는 시각디자인 전공 학생이 있다고 하자. 폰트 가족은 일반적으로 볼드(굵은체), 미디엄(중간체), 라이트(가는체)로 구성한다. 학생도 그렇게 했기에, 거기서 그치지 말고 '탄성계수'라는 개념을 적용해 보라고 권했다. 굵은 용수철은 강성이 커서 빡빡하고, 가는 용수철은 훨씬 유연하게 변형된다. 작품에 도움이 되는 상황이라면, 학생은 기꺼이 그 원리를 학습한다. 그 과정에서 물리학이 얼마나 정교하게 자연의 현상을 기술하고 있는지 경외심을 갖고 그 가치를 이해하게 된다. 그에 힘입어 작품은 훨씬 풍부해지고, 미대생의 마

음은 과학과 화해를 한다.

　　나는 언어와 수학과 과학을 모두 좋아했지만 미술을 택했다. 당연히 미술을 더 좋아해서다. 중학교 2학년 때 진로를 결심하고 부모님을 설득했다. 그래도 여전히 내게 수학은 재미있는 조립식 도구와 같았다. 기하뿐 아니라 대수 문제도 공간으로 환원해서 풀곤 했다. 모든 문제가 그런 식으로 풀리지는 않았지만, 대체로 머릿속 공간에서 양을 상정해서 배열하고 조립하고 회전하고 상쇄해 가는 과정이었다. 수리 문제를 공간화해서 처리하는 내 풀이법을 보신 수학 선생님들은 처음 보는 기발한 방식이지만 논리적으로 결점이 없다고 인정하셨다. 나는 이것이 아마 수리 능력이기보다는 공간감각일 거라고 생각했다. 어디서부터 수리의 영역이고 어디서부터 공간의 영역일까? 어디서부터 수학이고 어디서부터 공간 예술인 미술일까? 알 수 없었다. 내게는 이 둘이 크게 분리되어 있지 않았다.

　　한편, 나는 요하네스 케플러, 로저 펜로즈, 알베르트 아인슈타인 같은 과학자들을 보면 공간과 이미지를 상상하고 통찰하는 능력이 조형예술가들 못지않게 뛰어나다고 느낀다. 서술적이기보다는 그래픽적인 사고를 한다. 물론 조형을 물리적인 공간 속에서 눈에 보이도록 가시화해서 표현해 내는 훈련이 병행되어야 하니, 이를 갖추지 않은 과학자들을 예술가라고 할 수는 없다. 하지만 남들이 생각하지 못하는 이미지를 떠올리는 능력만큼은 예술가들과 공통되다고 보인다.

　　이런 연유로, 내게는 '융합'이니 '과학과 예술의 만남'이니 하는 구호가 새삼스럽다. 애초에 그리 뚜렷이 구분되어 보이지

않아서다.

그렇다고 각 분과학문들이 구축해 온 유구한 역사와 전통을 존중하지 않는다는 것은 아니다. 엄정한 기본기를 갖추고 일상을 훈련과 연마에 헌신적으로 바치는 모든 전문가를 나는 존경하고 나 역시 특정 분야에서 그런 궤적을 밟아왔다. 다만 학문들 간 망망한 대해 사이에는 여전히 해결되기를 기다리는 문제들이 도저하게 쌓여 있어 유연하게 접근해야 한다고 느낀다.

이런 시각은 글자의 조형을 다루는 내 세부 전공인 타이포그래피에 들어와서도 계속 이어졌다. 타이포그래피 전공 교육에서는 글자체의 변천사를 배운다. 그런 한편, 글자에서는 여느 조형 예술과 다름없이 모양 못지않게 공간이 중요하다. 유수한 글자들의 발생 초창기에는, 문화권마다 공간을 규정하는 단위 및 배열 등 인식의 틀이 달랐다. 이렇게 보면 글자체 변천사는 글자의 출현 시점을 지나 각 문화권이 바라본 하늘의 공간인 천문과 땅의 공간인 기하까지 거슬러 간다.

천문과 기하는 수의 체계인 수학을 필요로 한다. 또 글자를 비롯한 조형을 다루는 모든 미술 분야는 물리 세계 속에 구체화해야만 존재할 수 있다. 그러려면 인간의 움직임과 결합해야 한다. 수학, 물리, 생물은 글자의 역사가 시작되는 조건을 형성한다. 그러니까 내가 타이포그래피의 글자체 변천사에 대해 가진 고유한 관점은, 빅뱅까지 가지는 않는 아주 작은 스케일이지만 일종의 빅히스토리적인 관점이라고 할 수 있다. 이런 관점에 단단한 기틀을 갖추기까지, 글자를 역사 넘어 수학과 물리학의 시선으로 바라본 네덜란드의 타이포그래퍼 헤릿 노르트제

이(Gerrit Noordzij) 선생님께 정신적으로 힘입은 바 크다.

수학과 과학의 엄정한 방법론이 질서를 찾아가고 검증을 거치는 과정은 경이롭고 아름답다. 내게는 과학과 기술이 효율만을 위한 도구가 아니라, 언제나 예술적 영감의 원천이었다.

3

"무슨 폰트 쓰셨어요?"

나의 첫 단독 저서인 『글자 풍경』과 관련해서 자주 받은 질문이다. 『글자 풍경』의 본문 및 표지디자인은 훌륭한 타이포그래퍼인 이화여자대학교 유윤석 교수님이 해주셨다.

『뉴턴의 아틀리에』는 저자 겸 디자이너로서 본문 및 표지디자인을 직접 했다. 이 책에 사용한 주요 폰트는 다음과 같다.

김상욱 본문과 캡션:
한글은 본명조 레귤러
로마자·숫자·문장부호는 Lyon Display Light

유지원 본문과 캡션:
한글은 아리따부리 미디엄
로마자·숫자·문장부호는 Lyon Display Light

공통 제목:
옵티크 디스플레이 레귤러

김상욱의 목소리와 유지원의 목소리가 각각 다른 폰트에 담긴다. 한글 본문 폰트의 미세한 차이에 익숙하지 않은 독자라면 처음에 비슷해 보일 수도 있겠지만, 점차 그 차이를 판별할 수 있을 것이다. 본명조와 아리따부리는 특히 세로줄기중성모음 왼쪽에 오는 기역자가 다르게 생겼다. 기역자 세로획이 조금 수직적인 아리따부리가 유지원이고, 사선으로 힘차게 뻗어 있는 본명조가 김상욱이라고 보면 된다.

책의 전반적인 그래픽디자인에 관해서는, 『뉴턴의 아틀리에』라는 책의 정신에 일치하도록 처음에는 물리학의 개념을 응용한 디자인 프로세스를 고려했다.

하지만 물리학의 개념을 활용하기는 너무 어려웠다. 그래서 물리학 대신 물리학자를 활용하기로 마음을 바꿨다. 창작 이건 뭐건 손 쓰는 거라면 질색하는 이론물리학자의 머릿속에서 뭔가를 꺼내오려면 어떻게 해야 할까? 이런 문제를 해결하는 것도 디자인이다. 이 책의 스물여섯 개 챕터를 이루는 키워드들과 두 저자의 이름, 그리고 '뉴턴'에 '아틀리에'까지 서른 개의 단어가 한 장에 하나씩 차례로 적힌 빈 스케치북과 펜을 내밀었다. 아니나다를까, 절대 안 하겠다고 빼시길래 '스피드퀴즈'라고 임기응변하며 시간은 그림당 1분을 드렸다. 입으로 똑딱똑딱 시계 소리를 냈더니, 시간을 지켜야 한다는 모범생 근성과 지기 싫은 마음이 순식간에 '셸든' 자아를 눌렀고, 부지런히 펜을 놀리며 그림을 그려내셨다. 생각이 잘 나지 않는 듯 뜸을 들일 때는, 시계 소리만 내면 다시 속도가 빨라졌다.

오른쪽 페이지의 그림이 바로 그 결과물이다.

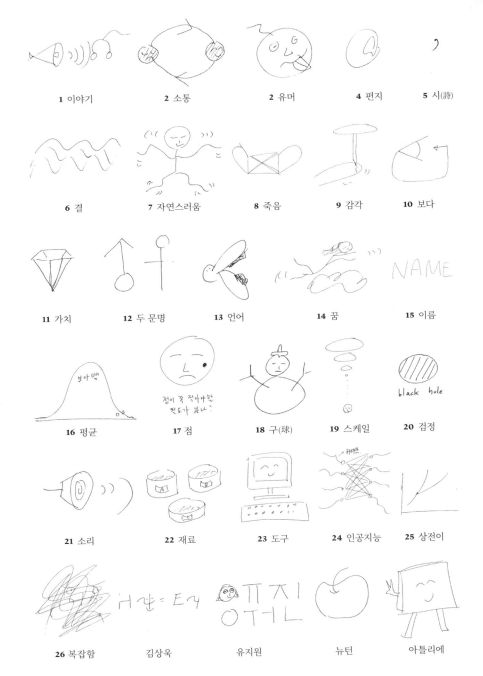

1 이야기

2 소통

2 유머

4 편지

5 시(詩)

6 결

7 자연스러움

8 죽음

9 감각

10 보다

11 가치

12 두 문명

13 언어

14 꿈

15 이름

16 평균

17 점

18 구(球)

19 스케일

20 검정

21 소리

22 재료

23 도구

24 인공지능

25 상전이

26 복잡함

김상욱

유지원

뉴턴

아틀리에

이렇게 물리학자를 활용한 디자인 소스를 얻어 내었으나, 불행인지 다행인지 다른 아이디어가 금방 다시 떠올랐다. 책의 물성을 이용하는 것. 책의 물리적인 육신을 이루는 두 재료는 기본적으로 종이와 실이다. 이 책은 실제본하지는 않았지만, 어쨌든 그중 실을 그래픽 요소로 사용하기로 했다. 김 교수님은 보라색을, 나는 하늘색을 골랐다. 다만, 창작의 과정이란 불가해하고도 오묘한 것이어서, 입력한 의도들만으로는 예측할 수 없는 어떤 종착지로 그 결과물을 사뿐 데려다 놓기도 한다.

이 책에서는 김상욱 교수님의 본명조체 목소리가 보라색 실과 함께 엮여져 나가고, 나의 아리따부리체 목소리가 하늘색 실과 함께 짜여져 나갈 것이다. 어느 색실이 씨줄이고 어느 색실이 날줄인지는 모른다. 씨줄과 날줄이 역할을 교차하며 직조되는 이 세계 전체가 '뉴턴의 아틀리에'다.

2020년 3월 어느 오후 4시 경
위도 37.5°N, 경도 126.9°E
태양과 관계 맺는 지구 위 한 창가에서
유지원

* 유지원 도장: 유지원의 성인 '버들류(柳)'는 '나무목(木)'과 '토끼묘(卯)'로 이루어진다. 木은 뜻을 나타내고, 卯는 소리이면서 버드나무 이파리가 흘러내리는 모양이기도 하다. 자세히 보면 토끼가 입을 오물거리고 있다. — 유지원

차례

1 관계맺고 연결된다는 것
RELATION & CONNECTION

이야기

소통

유머

편지

시

Ｋ 김상욱 Ｙ 유지원

2 현상을 관찰하고 사색하는 마음
OBSERVATION & PERCEPTION

3 인간과 공동체의 탐색
HUMAN & SOCIETY

4 수학적 사고의 구조
MATHEMATICS & STRUCTURE

점

구

스케일

5 물질의 세계와 창작
PHYSICS & CREATION

1

관계 맺고
연결된다는 것

RELATION & CONNECTION

✕ 이야기

✕ 소통

✕ 유머

✕ 편지

✕ 시

이 야 기

글자의 생김새로 보는 이야기들

유지원

1. **Bread. Butter. Jam. Marmalade. Chocolate.**

2. Bread. Butter. Jam. Marmalade. Chocolate.

3. *Bread. Butter. Jam. Marmalade. Chocolate.*

4. *Bread. Butter. Jam. Marmalade. Chocolate.*

5. Bread. Butter. Jam. Marmalade. Chocolate.

6. **Bread. Butter. Jam. Marmalade. Chocolate.**

7. Bread. Butter. Jam. Marmalade. Chocolate.

8. Bread. Butter. Jam. Marmalade. Chocolate.

1. 쿠퍼블랙(Cooper Black), 2. 푸투라(Futura), 3. 타르틴스크립트(FF Tartine Script),
4. 스넬라운드핸드(Snell Roundhand), 5. 헬베티카(Helvetica), 6. 쿼드랏(FF Quadraat),
7. 바우하우스(Bauhaus), 8. 미스터K(FF Mister K)

나는 사실 당신의 이야기를 듣고 싶다. 잠깐 왼쪽 그림 속 여덟 종의 글자체들을 바라보며, 다음 질문들에 대한 답을 떠올려 보셨으면 한다. 몇 번이 가장 맛있어 보이는지, 몇 번이 가장 마음에 드는지, 빵과 버터와 마멀레이드와 초콜릿에는 각각 어떤 글자체가 어울려 보이는지.

어떤 답을 하든, 당신은 옳다. 각자의 답은 각자의 일반적이거나 특수한 개인 경험에 따라 차이가 난다. 나는 글자의 생김새를 보는 당신의 이야기가 궁금하다. 지식이나 정보보다는 당신의 마음이 궁금하다. 저 글자체들이 당신 눈의 망막을 거쳐, 시(視)지각을 전담하는 대뇌피질에서 어떤 경험과 학습의 맥락에 상호작용을 해서 어떤 '인상'을 창출하는지, 당신 마음의 작용이 궁금하다. 그리고 당신과 나의 '차이'가, 우리가 글자의 생김새에서 떠올리는 이야기들의 '불일치'가 궁금하다.

그림은 이야기다. 인간이 본다는 것은 대상으로부터 시각 정보를 분류하고 해석하는 일이다. 감각기관이 시각 자극을 수용하면, 우리의 뇌는 특정한 환경과 맥락 속에서 대상의 형태와 색을 이야기로 '창작'해 낸다. 그 이야기가 창출한 인상이 각자에게 감정을 일으킨다.

타이포그래피는 불가피하게 텍스트를 해석한다. 즉 글자의 그림적 속성인 생김새의 층위 역시 인간의 뇌에서 이야기로 변환된다는 뜻이다. 글자의 모양이 생성되는 기제는 '객관'적인 사실로서 기술될 수 있다. 한편, 사람들이 공통적으로 느끼는 인상은 '상호주관'성을 가지므로 통계적 양상으로 드러나게 된다. 그리고 개인 성향에 따른 반응의 차이는 '주관'의 영역으로 들어간다.

주관의 영역에서 이제 글자 이야기는 글자를 보는 '나의 이야기'가 된다. '아는 만큼 보인다.'고 한다. 타당한 통찰이다. 그런데 일단 알게 된다는 것은 돌이킬 수도 없는 일이어서 알기 전과는 나의 의식이 비가역적으로 달라진다. 그러면 이야기도 달라진다. 그래서 '아는 만큼 안 보이'기도 한다. 아래부터는 '나의 이야기'다.

비슷한 전공 지식을 공유하는 시각디자인 전공자들은 대체로 1번 쿠퍼블랙**Cooper Black**을 보면 둥글고 부드러우며 푹신하다고 느낀다. 그런데 이것은 전공 내부의 합의에 개인의 견해가 유도된 것일 수도 있다. 교육은 부득이하게 그 집단의 시각에 개입한다. 디자인 비전공자에게 1번과 2번 중 어느 쪽이 맛있어 보이는지 물어본 적이 있다. 2번 푸투라**Futura**는 대문자 **M**의 모서리가 뾰족해서 먹으면 아플 것 같은데도 이쪽을 택한 분이 있어 이유를 물어보았다. 1번은 '두꺼워서 소화가 안 될 것 같다.'는 답변에 깜짝 놀랐고, 재미있었다.

3번 같은 브러시 필기 기반 글자체 스타일은 프랑스에서 선호된다. 이 타르틴스크립트*FF Tartine Script*체 역시 프랑스 폰트디자이너가 만들었다. 이런 브러시 폰트를 보면 나는 프랑스 시골 빵집의 간판이 떠오른다. 잼이나 마멀레이드를 푸짐하게 담은 병의 라벨에 딱 어울리지 않을까? 4번 스넬라운드핸드 *Snell Roundhand*는 브러시보다 뾰족한 펜으로 쓴 필기체 폰트다. 섬세한 펜 끝으로 쓴 명필가의 솜씨가 명품 초콜릿을 장식하는 장인의 정교한 손끝을 연상시킨다.

빵집의 간판에 쓰기에는, 5번보다 6번이 맛있어 보인다. 5

번은 어쨌든 정직한 빵집일 것 같긴 하다. 헬베티카**Helvetica**니까. 신뢰를 주는 인상과 맛있는 인상 사이에서 우선순위를 잘 헤아려 보자. 6번 쿼드랏**FF Quadraat**체가 더 맛있는 빵처럼 여겨진다면 획의 울룩불룩한 콘트라스트가 촉촉하고 바삭해 보여서다. 이런 시각으로 5번을 보면 빵이 말라서 딱딱해진 것 같다.

그런데 주변에 물어보니 5번이 맛있어 보인다는 분들도 못지않게 많았다. 어디선가 헬베티카를 브랜드에 사용한 제품에 좋은 인상을 받은 경험이 있어, 이 폰트에 긍정적인 이미지를 갖게 되어 택한 것 같았다. 그러니까 폰트, 특히 로마자 폰트에 대해서는 디자인 전공 밖에서는 논의가 거의 없다 보니 공통의 취향이 형성되어 있지 않고 판단 기준도 아직 분분한 것이다.

나는 이 6번 쿼드랏체를 보면 거스 히딩크 감독이 떠오른다. 너무 개인적인 연상이라 이런 건 아무도 동의하지 않을 것 같다. 이 폰트는 네덜란드 사람인 프레드 스메이여르스가 디자인했다. 아인트호벤에서 오래 일했다기에, 혹시 히딩크 아시냐고 물어봤다. 모른단다. 축구감독이라고 했더니 축구 싫어한단다. 나도 축구는 잘 모르지만 한국에서는 인기가 많다고 했더니 '원래 이기면 다 좋아해.'라고 대꾸한다. 히딩크는 모른다면서 이겼는지는 어떻게 알았지? 그러고 보면 우리는 사실 히딩크의 활약을 먼저 좋아했지만, 우리의 의식은 이런저런 이야기를 끌어들여 우리의 기쁨을 더 온당하게 만든 것이다. 폰트랑 아무 관련 없는 이야기였지만, 나는 스메이여르스의 폰트를 보면 호불호와 용처가 분명하고 민첩하게 핵심에 다가가는 그 특유의 사고방식이 떠오르곤 한다.

7번 바우하우스 **Bauhaus** 폰트는 문제적인 사례다. 디자인 역사를 공부한 디자이너라면 이 폰트의 생김새만 봐도 이름이 '바우하우스'인 줄 금방 안다. 이 이름은 모더니즘 디자인의 이성적인 합리성을 연상시킨다. 그런데 디자이너가 아닌 많은 분들의 눈에 놀랍게도 이 폰트가 우스꽝스럽게 보인다고 한다. 최소한의 골격만 남기다 보니, 뭔가 모자라 보여서일까? 맛있어 보인다고 고른 분들도 가장 많았다. 아마 '맛'에서 가령 빵보다는 알 강달강한 사탕 같은 식품을 떠올린 것 같았다. 이렇게, 같은 글자에서도 개인마다 마음이 처리하는 이야기는 전혀 상반되게 달라지기도 한다. 이런 현상은 유심히 여길 필요가 있다. 개별과 보편을 환기하는 것도 곧 디자이너의 전문성이다.

8번 미스터 K **FF Mister K** 체. 이번엔 조용히 들어 보고 싶다. 궁금하다. 당신의 마음에 글자체의 생김새가 어떤 이야기를 일으키는지. 한 가지 단서. '미스터 K'는 프란츠 카프카 씨다. 카프카의 필체를 디지털화한 폰트다. 어떤가? 조금 전과는 이야기가 다소 달라져 보이지 않는가?

Her face was turned to the side,
her gaze followed the score ~~sadly~~
intently and sadly.
Gregor crept forward still
a little further and kept his head
close against the floor in order to
be able to catch her gaze
if possible. Was he ~~still~~ an animal
that (music) so seized him?
For him it was as if the way to the
unknown nourishment he craved
was revealing itself to him.
He was determined to press forward
right to his sister, to tug at her dress
and to indicate to her in this
way that she might still come with
her violin into his room, because

카프카의 『변신』 중 한 부분에 미스터 K (FF Mister K) 폰트를 적용한 모습

"일단 알게 된다는 것은
돌이킬 수도 없는 일이어서
알기 전과는 나의 의식이
비가역적으로 달라진다.
그러면 이야기도 달라진다.
'아는 만큼 안 보이'기도 한다."

유지원

"인간의 뇌가 세상을 이야기로
 인식하다 보니, 세상 모든 것에
 의미를 부여하는 특성이
 생겼는지도 모른다."

"그렇다면 삶과 예술의 의미에
 대한 의문의 답은 우리 뇌 속에
 있을 것이다."

김상욱

우리 뇌는 세상 모든 것에 의미를 부여한다

김상욱

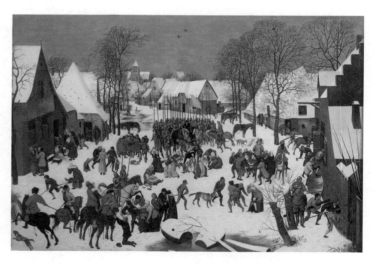

피터르 브뤼헐, 「영아 살해」(1565–1567)

1567년 8월 알바 공작이 브뤼셀에 입성했다. 브뤼셀은 스페인이 지배하는 네덜란드 도시였다. 당시 유럽에는 종교개혁의 폭풍이 휘몰아치고 있었는데, 네덜란드의 개신교도들이 가톨릭교회의 성상(聖像)을 파괴하는 사건이 일어났다. 이는 가톨릭 신봉자였던 스페인 국왕 펠리페 2세에게는 반란이나 다름없었다. 응징을 위해 파견된 알바 공작은 개신교도들에게 개종을 강요하고 저항하는 수많은 사람들을 사형에 처했다.

알바 공작의 입성 1년 전인 1566년 브뤼셀에 살았던 대(大)피터르 브뤼헐은 「영아 살해」라는 그림을 완성한다.[1] 성서에 따르면, 유대의 헤롯 왕은 태어난 아기를 모두 죽이라고 명령했다. 유대의 왕이 될 사람이 태어날 거라는 예언 때문이었다. 영아 살해는 중세 종교화의 흔한 주제였지만, 막상 이 그림을 보면 예사롭지 않다는 것을 알게 된다. 우선 배경이 사막의 유대 땅이 아니라 눈 덮인 플랑드르다. 스페인군과 독일용병 복장의 군인들이 아기를 살해하고, 이들을 지휘하는 검은 옷의 장교는 알바 공작처럼 길고 흰 수염을 가지고 있다. 오늘날 우리는 브뤼헐의 종교나 정치 성향에 대해서 자세히 알지 못하지만, 이 그림이 어떤 메시지를 담고 있다고 볼 이유는 충분하다.

그림은 이야기다. 우리는 그림을 볼 때 평면에 펼쳐진 도형의 집합을 보는 것이 아니다. 도형이 내포한 의미와 그 의미들이 상호작용하여 만들어 내는 새로운 의미를 본다. 의미와 새로운 의미들의 관계는 맥락을 생성하고, 맥락은 의미를 새롭게 해석하여 없던 의미를 추가로 만들어 낸다. 「영아 살해」는 사람과 집이라는 구성 요소의 집합이다. 이들이 모여 성서 속의 익숙한

이야기를 만들어 낸다. 하지만 영아 살해의 현장이 눈 덮인 서유럽의 마을이라는 사실이 새로운 의미를 추가한다. 여기 종교개혁과 알바 공작이라는 맥락이 더해지면 또다시 새로운 의미가 생성된다. 이렇게 그림은 의미의 연쇄 반응을 일으킨다.

인간은 이야기를 만드는 종(種)이다. 의미를 만드는 종이라고 해도 좋다. 배우가 훌륭하고 영상미가 뛰어난 영화라도 스토리가 시원치 않으면 흥행에 성공하기 힘들다. 손으로 대충 쓱쓱 그린 웹툰도 스토리만 탄탄하면 인기를 얻을 수 있다. 인간은 왜 이야기에 열광하는 걸까? 인간은 이야기 없이는 살 수 없다. 왜냐하면 인간의 뇌가 세상 자체를 이야기로 인식하기 때문이다.

우리의 시각은 보이는 대로 보지 않는다.[2] 지금 독자의 눈에는 하나의 화면이 보일 것이다. 눈앞에 펼쳐진 풍경이 눈에 들어와 망막에 화면처럼 펼쳐지고 이것을 뇌에서 받아 그 안에 담긴 의미를 분석하는 것처럼 느껴진다. 하지만 실상은 간단하지 않다. 시각은 정보를 받아들이는 과정에서 이미 분석을 시작한다. 풍경을 점들의 집합으로 뇌에 보내는 것이 아니라 여러 방향의 선, 색깔, 움직임의 정보를 분리하여 따로 처리한다.

일차적으로 시각과 관련한 뇌의 피질에서는 특정한 방향을 갖는 선들을 통합하여 하나의 윤곽을 만들어 간다. 우리가 대상을 인식할 때, 어디까지가 대상이고 어디부터가 배경인지를 나누는 것은 쉬운 문제가 아니다. 현실세계에 사물을 감싸는 윤곽선 따위는 없다. 대상이 끝나는 곳에서 배경이 시작될 뿐이다. 대상이 무엇인지 알아야 끝나는 곳을 알 수 있다. 하지만 대상의 윤곽을 알아야 그것이 무엇인지 기억으로부터 알아낼 수 있

다. 닭과 달걀의 문제와 비슷하다.

시각은 인지된 선들의 조합으로 윤곽선을 만들어 낸다. 여기에 대상의 위치 정보와 색깔 등을 통합시키는데, 이들은 각각 뇌의 다른 장소에서 처리된 것이다. 이렇게 얻어진 결과물을 분석하여 이것이 내가 알고 있는 책상인지, 책상이라면 어디까지 경계로 잡아야 할지, 현재의 색깔은 적합한지, 위치는 모순이 없는지 판단해야 한다. 이런 과정은 과학자가 문제를 풀 때 가설을 세우고 검증하는 것과 유사하다. 뇌는 시각정보에 대해 가설을 세우고 그에 따라 대상과 배경, 색깔과 위치 등에 대한 정보를 통합하여 하나의 화면을 구축해 간다. 마치 전시 작전사령부가 사방에서 들어오는 불확실하고 부분적인 정보를 바탕으로 상황을 판단하는 것과 유사하다.

우리는 모양보다 색깔을 먼저 지각하며, 누구인지 판단하기 전에 표정부터 처리한다. 그 사람이 누구든 상관없이 화난 사람이면 피하는 것이 좋으니까 그런 걸까? 우리가 보는 하나의 화면이라는 인식은 사실 창작된 이야기와 같다. 조각조각 흩어지고 쉴 새 없이 분석을 거치고 있는 정보들이 한데 모여 하나의 이야기로 구성된 것을 우리는 의식이라고 부른다. 루트비히 비트겐슈타인의 '오리-토끼'를 보면 생각에 따라 오리로 보이기도 하고 토끼로 보이기도 한다. → 토끼로 보이다가 오리로 전환이 일어나는 순간 뇌에서는 인식된 대상에 대한 이야기를 바꾼

비트겐슈타인의 '오리-토끼'

것이다.

인간의 뇌가 세상을 이야기로 인식하다 보니, 세상 모든 것에 의미를 부여하는 특성이 생겼는지도 모른다. 의미를 부여하는 능력은 언어를 창조하고, 언어는 추상적인 의미마저 만들어내고, 결국 우리는 존재하지도 않는 삶의 의미를 찾으려는 종(種)이 된 것은 아닐까? 그렇다면 삶과 예술의 의미에 대한 의문의 답은 우리 뇌 속에 있을 것이다.

소 통

호흡하고 소화하며
경계 넘나들기

유지원

라파엘 로자노헤머의 전시 '결정의 숲'(2018)의 한 작품
「배비지 나노팸플릿 (Babbage Nanopamphlets)」(2015)

전시장에는 오래된 책의 한 면이 펼쳐져 있었다. 아모레퍼시픽미술관에서 열린 라파엘 로자노헤머의 '결정의 숲(Decision Forest)' 전시였다. 펼쳐진 책에는 영국의 수학자 찰스 배비지가 1837년에 발표한 논문 「우리가 거주하는 지구에, 우리의 말과 행동이 남기는 영구적인 각인」 중 한 대목이 담겼다. 그 부분을 읽어 보니 우리말 관용구 하나가 떠올랐다. "말이 씨가 된다."

인간의 말소리는 공기를 진동시킨다. 이렇게 발생된 공기의 파동은 전 지구의 육지와 바다를 돌아다닌다. 인간의 말소리가 바꾸는 공기의 움직임을 지구상 대기의 모든 원자가 받아들이는 데에 걸리는 시간은 스무 시간이 채 안 된다는 내용을 담은 논문이었다. 지구 위에서 생존해 온 인류의 모든 개체들이 남긴 소리와 숨결은 그렇게 공기 입자의 움직임 속에 영원히 기록된다는 것이다. 찰스 배비지는 논문에서 이렇게 말한다. 지구의 공기 자체가 전 인류의 태곳적 행적부터 기록된 '거대한 도서관'이라고. 그러니 우리가 하는 모든 말은 지구의 공기에 진동의 씨를 남기는 셈이다.

책자 속 논문의 이 내용을 관객은 호흡하고 소화한다. 우리는 흔히 텍스트를 읽고 이해하는 것을 '소화한다'고 은유한다. 그런데 이런 단순한 은유가 아니다. 논문의 내용을 실은 물질이 관객의 물리적인 신체에 직접 섭취되어 섞여들었다.

작가 로자노헤머는 사진 속 왼쪽 책자의 내용을 아주 조그마한 금분 조각에 나노 인쇄했다. 오른쪽 작은 유리병 속 미세한 가루 크기의 금분 하나하나가 배비지의 논문을 새긴 '팸플릿'이다. 이 금분 조각은 200만 개에 이른다.→뒷장 전시 오프닝에서,

「배비지 나노팸플릿」
유리병 속 미세한 금분 조각

작가는 그중 25만 개를 미술관의 공기 중에 뿌렸다고 한다. 공기 중에 떠도는 이 금분 조각을 관객들이 들이마신다. 인체에는 무해하다고 한다. 이제 관객들은 호흡을 통해 배비지의 글을 실제로 들이마시고 먹게 되는 것이다.

전시가 막을 내린 지 한참 지난 지금, 저 금분 조각들은 어디에 있을까? 사람들의 호흡으로 연결되고 또 연결되며 전 지구를 배회하고 있을 것이다.

배비지의 논문 내용을 실은 채, 금분 조각들 속 텍스트는 저자의 이런 생각을 제 존재의 행적으로써 입증하고 있을 것이다.

전시의 모든 작품이 이와 같은 생각들을 담고 있다. 작품 「고동치는 방(Pulse Room)」에서는 나의 심장 박동이 센서를 통해 커다란 방 전체에 빛과 소리로 울렸다.→ 방에 있던 다른 관객들은 그 박동을 공간 속에서 경험한다. 인간은 단지 숨을 쉬고 심장의 고동을 울리는 것만으로도 다른 누군가에게, 그리고 지구 전체의 대기와 환경에 영향을 미치고 있는 것이다.

전시장을 나서면 나와 무관하고 분리된 개체라고만 여겼던 타인들이 새삼 새로운 네트워크 속에서 다시 보인다. 우리 모두는 생체에너지의 파동으로 연결되어 있다. 그리고 나의 호흡 하

「고동치는 방」

나, 말 한 마디가 지구의 대기에 영구적인 각인을 축적한다는 자존감과 경각심을 갖게 된다.

그렇다면, 이렇게 보이지 않게 다층적으로 연결된 개체와 개체 간의 경계란 대체 어디서부터 시작되는 걸까? 내가 방금 먹은 생선과 나는 각각의 개체였다. 하지만 먹는 행위를 통해, 그 생선이라는 타자가 내게 섭취되고 동화되어 마침내 나의 일부가 되는 것은 또 언제 어디서부터일까?

음성과 문자 언어로 대화를 나누는 것만이 소통의 전부는 아니다. 표정과 몸짓은 비언어적인 메시지를 전달하고 타인의 감정에 가서 닿는다. 먹는 행위도 외부와 연결되는 소통이다. 외부의 물질을 받아들이고 에너지를 발생시켜 생존을 유지하는 호흡과 대사 역시 소통이다. 개체는 자립을 존속하기 위해서라도 소통을 통해 타자와, 공동체와, 나아가 외부와 연결되고 관계를 맺어야 한다. 이것이 곧 생명 현상이다.

생명체의 최소 단위는 세포다. 그리고 세포 내부의 세포질을 세포 외부로부터 분리시키는 경계에는 세포막이 있다. 그러니까 세포를 최초의 '개체'로 만든 것은 '세포막'이다. 생명체의 모태를 이룬 분자들은 탄력 있는 인지질막을 만듦으로써 '나'를 '외부'로부터 분리해 냈다. 이렇게 자립된 존엄성을 가진 단위를 형성해 낸 '개체'를 보장하고 보호하는 것이 곧 세포막이라는 경계다.

하지만 세포들도 인간들도, 네트워크를 이루어 서로 의존해야 생존을 유지한다. 아무리 혼자 있기를 좋아하는 사람이라도 우리는 늘 외부와 어떤 경로로든 소통을 하고 있다. 이것이 '개체성'과 양립하는 '사회성'이다. 세포막으로 경계가 나뉜 세포들은

서로 어떻게 소통을 할까? 세포막에는 여러 종류의 '막단백질'이 있어, 이들이 세포의 외부와 내부를 소통시키기도 하고 세포들끼리 소통시키는 역할도 한다. 세포막은 개체의 경계를 가르면서도, 서로 소통하고 연결하며 생명을 유지하도록 한다.[3]

자연 속 생명을 가진 개체들이 소통하고자 하는 간절한 의지는 처연하고도 경이롭다. 달밤에 개구리는 구슬프게 울어 댄다. 소리를 내면 천적에게 잡아먹힐 위험이 높아지는데도, 개구리들은 목숨을 걸고 애타게 짝을 찾으며 운다. 소통이란 생명 그 자체이고, 때로 개체의 목숨을 초월해서 관철되기도 한다.

우리 '뉴턴의 아틀리에' 역시 막단백질 같은 역할로 여겨졌으면 한다. 여러 분야들의 세포막 같은 경계를 넘나드는 소통의 통로처럼 여겨지기를 바라면서, 경계 밖 외부 신호를 감지해서 받아들이고 이를 다시 관계 맺고자 하는 의지로 내보내면서, 오늘도 이 글을 쓴다.

"소통이란 생명 그 자체이고,
때로 개체의 목숨을 초월해서
관철되기도 한다."

유지원

"인간은 소통을 필요로 한다.
하지만 제대로 소통하는 것은
기적이다."

김상욱

소통할수록
소통의 미묘함은 커져만 가고

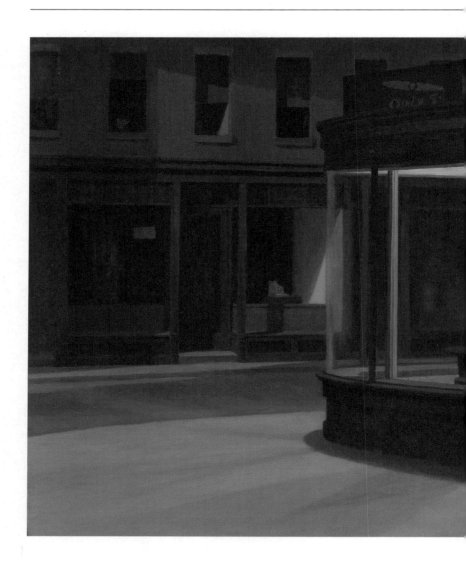

김상욱

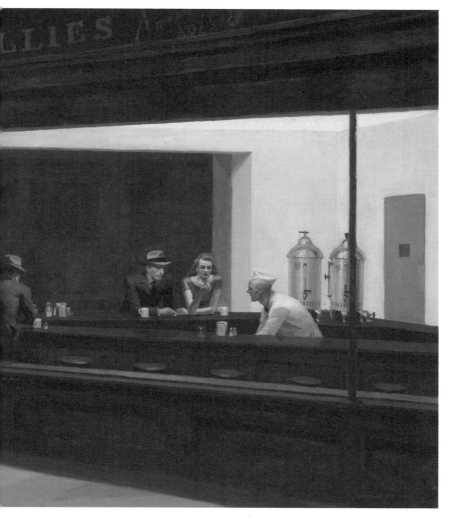

에드워드 호퍼, 「밤을 지새우는 사람들」(1942)

"내가 사랑하는 사람이 동시에 나를 사랑하는 일,

이것보다 더한 기적을 나는 본 적이 없다."

 백영옥의 소설 『애인의 애인에게』의 남녀들은 응답받지 못한 사랑을 한다. 한 여자가 사랑한 남자는 다른 여자와 결혼을 하고, 그 남자는 아내가 아닌 또 다른 여자를 사랑한다. 하지만 그 여자는 또 다른 남자의 아내다. 백영옥은 남녀 사이 소통의 어려움을 '기적'이라는 단어로 표현하고 있다.

 밀란 쿤데라의 소설 『참을 수 없는 존재의 가벼움』에는 정부(情婦)를 위해 아내를 버리는 남자가 등장한다. 하지만 정부는 그 남자가 모든 걸 버리고 자신에게 오자마자 떠난다. "두 사람 모두 그들을 구원하는 배신에 도취했기" 때문이다. 배신의 목표가 무엇인지는 그들도 모른다.

 우리가 추구하는 목표는 항상 베일에 가려져 있는 법이다. 결혼을 원하는 처녀는 자기도 전혀 모르는 것을 갈망하는 것이다. 우리의 행위에 의미를 부여하는 것은 우리에게는 항상 철저한 미지의 그 무엇이다.

　　　　　　　　　 ― 밀란 쿤데라, 『참을 수 없는 존재의 가벼움』에서

 목표를 가리는 베일은 소통마저 가로막는다.

 에드워드 호퍼[4]는 1920 – 1940년대 미국인의 외로움과 불안을 그림으로 표현했다.[5] 「밤을 지새우는 사람들(Nighthawks)」에는 어두운 밤 불 밝힌 식당을 배경으로 네 사람이 등장한다.

담배꽁초 하나 없이 깨끗한 거리와 초현실주의적으로 밝은 식당의 내부는 인물들을 쇼윈도에 진열된 상품으로 보이게 한다. 사실 이들은 그림의 주인공이 아니다. 그림의 주인공은 바로 직사각형 유리다. 사람들의 배경에도 직사각형 유리가 있지만 비현실적일 만큼 어둡게 표현되어 사람들의 심리를 보여 준다.

「밤을 지새우는 사람들」은 현대인의 평범한 일상을 보여 주고 있지만 이상하게도 외롭고 쓸쓸한 감정을 불러일으킨다. 일상의 외로움은 현대인이 겪는 흔한 질병이다. 원래 인간은 다른 인간과 함께 살았다. 인간은 간단한 일조차 혼자 해낼 수 없는 사회적 동물이기 때문이다. 하지만 현대 기술문명은 인간이 하던 일을 상하수도, 마트, 세탁기, 냉장고, 도시가스 같은 비인간으로 대체했다. 우리는 여전히 사회 속에서 살아야 하지만 다른 인간과의 직접적 교류를 최소화하고 사는 것이 가능하다. 인간 사이의 소통은 점점 더 간접적인 것이 되고 있다.

현대인의 외로움을 드러내는 호퍼의 그림에는 종종 사각형이 등장한다. 자연의 물체는 대개 곡선으로 되어 있다. 수직으로 교차하는 직선으로 구성된 사각형은 인간이 만든 것이다. 호퍼의 그림에서 자연은 종종 사각형의 바깥에 있지만 어두움으로 뒤덮인 위험한 곳이다. 인간은 자신이 만든 세계의 편리함에 중독되어 사각형 바깥으로 못 나간다. 결국 자신이 만든 사각의 구조물 안에서 외로움이라는 병을 앓는다. 호퍼를 빛의 작가라고도 하는데, 이 그림에서 빛은 공간을 가득 채우며 작열하는 인상파의 그것과는 다르다. 마치 벽에 들러붙은 듯 수동적으로 평면을 칠하고 있을 뿐이다. 빛조차 인간의 처지에 있는 걸까?

역사를 보면 인간에게 가장 무서운 적은 인간이다.[6] 선사 시대에 길에서 모르는 인간을 우연히 만나는 것은 위험한 사건이었다. 대개는 도망치거나 상대를 먼저 공격하는 편이 좋을지 모른다. 인간이 인간의 배설물에 그토록 강하게 거부 반응을 보이는 것은 위생적 이유도 있겠지만, 다른 인간이 존재할 수 있다는 강력한 신호라서 그럴지도 모른다. 상한 음식보다 배설물이 훨씬 더 싫지 않은가? 현대인은 지하철과 거리에서 수많은 낯선 인간들과 마주친다. 선사 시대였다면 극도로 위험한 상황이다. 물론 그들은 이제 적이 아니지만, 이런 소통 없는 무의미한 만남 자체가 우리에게는 스트레스일지도 모른다.

20세기 말에 인간은 결국 인터넷이라는 새로운 소통 방법을 찾아냈다. 우리는 여전히 길을 오가며 만나는 사람들을 물체 대하듯 서로 피해 다니지만, 가상공간에서 만난 사람에게는 오랜 친구를 만난 듯 속내를 털어놓기도 한다. 정보화 시대는 자본주의의 욕망보다 소통에 굶주린 인간의 본성이 만들어 낸 결과물인지도 모른다. 인터넷을 통한 소통은 우리를 행복하게 했을까? 적어도 현대인의 외로움은 치료해 주었을까? 사람들이 에드워드 호퍼의 작품에 여전히 열광하는 것을 보면 답은 "아니오."인 것 같다.

오늘날 우리는 정보와 소통의 과잉을 불평한다. TV 드라마에는 PPL이 가득하고, 검색엔진은 가짜뉴스나 찾아 주고, 메일함은 스팸으로 넘쳐난다. SNS는 기업 광고의 전쟁터이자 개인의 사적 이야기를 돈으로 바꾸는 환전소다. 핸드폰 번호만 안다면 누구와도 이야기할 수 있기에, 모르는 사람이 불쑥 나에게

연락을 해 오는 일도 잦다. 메신저와 이메일은 나에게 끝없는 지시를 내린다. 소통이 아니라 소동이라 할 만하다. 호퍼가 지금 살아 있다면 컴퓨터와 스마트폰의 사각형에 갇힌 인간을 그렸으리라.

사실 정보 자체가 문제는 아니다. 밤하늘의 별은 과학자에게 우주에 대한 많은 정보를 주지만, 별을 보며 정보 과잉을 불평할 사람은 없다. 왜냐하면 대부분의 사람은 별의 정보를 독해할 수 없기 때문이다. 문제가 되는 것은 우리의 주의력을 요하는 정보다. 읽거나 듣고 판단해야 하는 정보, 나로 하여금 추가로 시간을 쓰게 만드는 정보 말이다. 정보 홍수 시대에 주의력은 중요한 자원이다. 주의를 집중할 수 있는 시간의 양이야말로 그 사람의 창조적 생산성과 직결된다. 그렇다면 다른 사람의 주의력을 빼앗는 것은 그 자체로 큰 피해를 끼치는 일이다.

인간은 소통을 필요로 한다. 하지만 백영옥 작가가 말했듯이 제대로 소통하는 것은 기적이다. 솔직히 우리는 자신이 무얼 원하는지조차 알지 못한다. 더구나 소통은 너무 적어도 안 되고 너무 많아도 안 된다. 불필요하게 상대의 주의를 빼앗는 것은 소통이 아니라 고통이다. 정보화 시대이자 소통과 연결의 시대, 오히려 우리는 더욱 외로움에 허우적거리며 소통이 얼마나 미묘한 것인지 배워 가고 있다.

유머

나는 유머 감각이 깃든
진지한 글자체를 좋아한다

유지원

로만 빌헬름(Roman Wilhelm)의 홍콩거리체(Hong Kong Street Face)

독문학과 전공 수업을 내 전공처럼 듣던 학부 시절, 친구나 후배들이 가끔 물어봤다. "왜 그렇게 독일을 좋아하세요?" 아마 진짜 궁금해서가 아니라 대화의 공백을 메우려고 의례적으로 물어본 것일 터다. 여기에 심각한 답변을 하면 상대방이 얼마나 난처할까? 그래서 나름 배려한답시고 답을 하나 만들어 냈다. "사실 제 피의 8분의 1이 독일인이에요." 그러면 다들 수긍했다. 누가 들어도 말도 안 되는 농담이므로, 나름 잘 작동한다고만 여겼다.

한참 지나 문제가 생겼다. 저 낭설을 진짜 믿는 사람들이 있어서 심지어 퍼져나갔던 것이다. 다가와서 신기하다는 듯 내 얼굴을 요모조모 바라보다가 "정말 피의 8분의 1이 독일인이에요?"라며 반짝이는 눈빛으로 물어보면 난 어쩌란 말인가. 당연히 농담이지 그런 걸 어떻게 믿을 수가 있냐고 항변하니, 내가 웃지도 않으면서 천연덕스럽게 말을 했고 듣고 보니 딱히 한국 토종처럼 생기지도 않았으며, 결정적으로 8분의 1이라는 구체적인 수치가 지나치게 신빙성 있어 믿지 않을 수 없었다고들 한다. 이후 한동안 이 농담을 수습하고 다녔다.

"무슨 폰트를 가장 좋아하세요?"라는 질문을 들을 때 상황이 비슷하다. 딱히 내 취향이 진심으로 궁금해서 물어본 것은 아닐 터다. 거기에 심각하게 마니아적인 답을 늘어놓을 수는 없지 않은가? 그래서 대체로 "그때그때 텍스트의 맥락에 맞는 폰트를 좋아하죠."라는 다소 맥 빠지는 답을 한다. '피의 8분의 1이 독일인'이라는 농담에 비해서는 매우 정공법적인 답변이다. 하지만 이번 글의 주제는 '유머'이니, 아무도 안 궁금하겠지만 말할 수 있다. 나는 유머 감각이 있는 폰트를 좋아한다고.

막상 예를 들자니 겸연쩍다. 일반적인 유머 코드도 아닌 데다 유머를 말로 설명한다는 것은 센스 없는 일 아닌가? 그래도 해보자. 유쾌한 폰트디자이너 로만 빌헬름은 독일인인데 한자를 나보다 훨씬 더 잘 쓴다. 한번은 홍콩을 방문한 로만이 문득 차도의 노면 글자들을 봤다. 남들은 신경도 안 쓰는 길바닥 글자를 보면서 좋아 어쩔 줄 몰라 하고 있으면 그는 아마 타이포그래퍼다. 노면 글자는 빠른 속도로 가는 자동차에서 일정 각도로 바닥을 보는 인간이 글자를 인식할 수 있도록 길게 늘여져 있다.

로만 빌헬름의 홍콩거리체

'地'자를 보자. ← 공간 비율이 독특해서, 여느 다른 한자 문화권에서 접하기 어려운 홍콩만의 지역색을 보여 준다. 로만은 페인트롤러라는 도구를 갖고 손으로 쓸 때 어떤 궤적으로 저런 모양이 나오는지 면밀히 탐구했다. 그는 이 희한함들을 수집해서 무려 한 벌 폰트 '홍콩거리체'를 만들었다. 독일인의 성실함으로 홍콩의 독특한 지역색에 깊은 애정을 바치며 공들이는 이 태도에서 나는 진지한 유머를 느낀다.

미너스큘2(Minuscule2) 폰트도 가만 보면 웃음이 난다. ↗ 생김새는 저렇게 이상하지만 철두철미하게 과학적으로 접근했다. 토마 우오마르샹(Thomas Huot-Marchand)이 생리학적 가독성 연구를 한 프랑스 안과의사의 저서에서 영감을 얻어 디자인한 폰트다.[7] 인간의 시력은 한계가 있어 큰 글자에서 아름답게 보이는

typ◼gra

que si elles n'existaient pas. Pendant
la lecture, le regard n'a pas le temps
d'examiner chaque lettre dans t◼utes
ses parties; l◼in de là, le p◼int de
fixati◼n se déplace suivant une ligne,
rig◼ureusement h◼riz◼ntale, qui c◼upe
t◼utes les lettres c◼urtes, en des p◼ints
situés un peu plus bas que leur s◼mmet;
les autres parties des lettres s◼nt d◼nc

Les images accidentelles d◼nt n◼us ven◼ns
de parler ne s◼nt pas faciles à v◼ir, car leur
pr◼ducti◼n rep◼se sur la différence de teinte,
assez peu marquée, qui existe entre le blanc
du papier et le gris résultant du mélange qui,
pendant le déplacement rapide du regard, se
pr◼duit entre une grande quantité de blanc
et la petite quantité de n◼ir qui c◼nstitue les
jambages des lettres c◼urtes.

Le p◼urqu◼i de t◼ut ceci est facile à tr◼uver :
si le regard se c◼ntente de glisser h◼riz◼n-
talement, c'est p◼ur éviter des m◼uvements
c◼mpliqués et inutiles, et la p◼siti◼n de l'h◼ri-
z◼ntale ch◼isie est c◼mmandée par la structure
de n◼s caractères typ◼graphiques.

토마 우오마르샹의 미너스큘2

세부가 작은 글자에서는 방해 요인으로 작용한다. 즉 인간의 눈
은 큰 글자와 작은 글자에서 다르게 작동한다. 미너스큘2를 작
게 보자. 극단적으로 작은 크기에서도 얼핏 읽힌다. 큰 글자일 때
저렇게 단순한 모양이기에 이게 가능해진 것이다. 미너스큘2는 2
포인트에서 기능한다는 이름이다. 그런데 2포인트로, 그것도 돌
기가 있는 세리프체로 글자를 쓸 일이 대체 어디에 있을까? 적
어도 책에서 6포인트 이하는 아무리 각주라도 금기인데 말이다.
살면서 커닝을 해본 적은 없지만, 아무리 생각해도 커닝페이퍼
말고는 모르겠다.

나는 네덜란드의 브람 더
되스(Bram de Does)가 디자인
한 폰트들을 좋아한다.→ 트리
니테(Trinité)는 전문가들이 꼽
는 가장 아름다운 로마자 폰

Trinité
Trinité

브람 더 되스의 트리니테 no.1 : 위는 로만체,
아래는 이탤릭체 (암스테르담대학교 도서관 소장)

트리니테의 원도(암스테르담대학교 도서관 소장)

렉시콘 폰트의 원도(암스테르담대학교 도서관 소장)

트 중 하나다.← 세로획의 탄력, 비대칭으로 미묘한 균형을 잡은 세리프(획 끝의 돌기), 획과 획이 만나는 부분의 미묘함, 섬세한 디테일. 가로획에는 직선이 거의 없어 글자가 단어와 문장을 이루며 부드러운 리듬의 물결이 일어난다. 한편 렉시콘(Lexicon)은 사전의 타이포그래피용으로 디자인하느라 가독성을 또렷이 높였다.← 트리니테가 서정적인 조화로움, 절정에 다다른 우아함을 보여 준다면, 렉시콘은 부지런히 일하는 우리의 일상을 차분하고 쾌적하게 만들어 준다. 인간을 소외하는 경제 논리나 뻣뻣한 행정 논리만을 따르면 이렇게 글 읽는 사람의 편의를 곱게 살핀 글자가 만들어지기 어렵다. 생의 모든 순간에 충만한 사람만이 도달할 수 있을 것 같은 여유 넘치는 이 원숙함과 화창함을 보면 마음이 인류애와 평온함으로 가득해진다. 나는 이런 인간미에 유머가 깃든다고 느낀다.

　유머란 어떤 일에 몰두하다가도, 여유를 갖고 주위를 넓게 둘러보며 균형을 잡는 힘이다. 한 발 물러서면 시야가 넓어진다. 그렇게 넓혀 놓은 공간에 경직된 당위를 해제하는 합리적인 의심도 들어서고, 근시안적으로 보면 엉뚱해 보일지 모를 해결책을

찾아내는 창의성도 들어선다. 여유는 세상과 더 잘 지내기 위해 개인들이 애써 확보해야 할 공간이다. 그 여유 공간 속에서 날 선 감정들은 희석된다. 그리고 그 안에 유머가 채워진다.

"유머란 어떤 일에 몰두하다가도,
여유를 갖고 주위를 넓게
둘러보며 균형을 잡는 힘이다.
한 발 물러서면 시야가
넓어진다."

유지원

"유머는 사람들 사이의
　차이가 야기하는 불편을
　호감으로 바꾼다."

"유머 없는 행복보다 유머 있는
　불행이 낫다. 유머 없이
　사는 것보다 더 불행하기는
　쉽지 않기 때문이다."

김상욱

정치야말로 유머가
빛을 발할 분야가 아닌가

김상욱

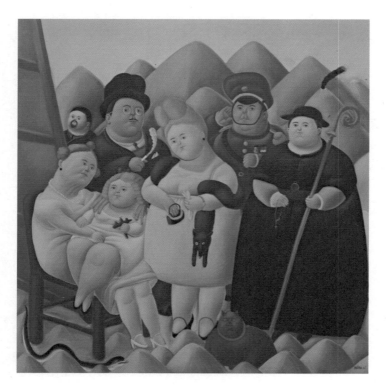

페르난도 보테로, 「대통령 가족」(1967)
ⓒ Fernando Botero Angulo

고등학생 딸이 요즘 상대성이론을 배운다며 투덜거렸다. "무슨 소린지 모르겠어. 아인슈타인 죽여 버리고 싶어." 나는 발끈하여 받아쳤다. "무슨 소리야. 아인슈타인은 정말 위대한 과학자라고!" 옆에 있던 중학생 딸이 눈도 돌리지 않고 말했다. "왜 싸우는 거야. 이미 죽었잖아."

칭찬은 고래를 춤추게 하고, 유머는 무장을 해제시킨다. 다른 사람과 대화를 하다 보면 이따금 의견 차이가 생긴다. 이때 대부분의 사람은 조금 불편한 감정을 느끼기 마련이다. 불편함이 쌓이면 미움이 생겨난다. 하지만 이 차이를 유머로 풀어낸다면 불편이 호감으로 바뀐다. 상대는 불편해하기는커녕 오히려 기분이 좋아질 수도 있다. 물론 유머가 오해되면 상황은 더욱 안 좋아진다.

밀란 쿤데라의 소설 『농담』에는 동급생 마르케타를 사랑하는 이십 대 청년 루드비크가 등장한다. 소설의 배경은 2차 세계대전 직후 당시 소련의 위성국이 되어 공산주의 혁명이 강제로 진행되고 있었던 체코슬로바키아다. 루드비크는 공산당 교육 연수에 들어간 마르케타가 자기 없이도 행복하다고 한 것에 발끈하여 정치적 농담이 담긴 엽서를 보낸다. 결국 이 편지로 촉발된 한 마리 나비의 날갯짓은 카오스로 증폭되고 거대한 폭풍이 되어 루드비크를 집어삼킨다. 안타깝게도 당시 공산주의자들은 유머를 즐길 마음의 여유가 없었다.

의견의 차이를 해소하는 데 유머가 특효약이라면 정치야말로 유머가 빛을 발할 분야다. 고(故) 노회찬 의원은 촌철살인 유머의 대가였다. 19대 총선 당시 여당이던 새누리당의 한 국회의

원이 야권연대에 대해 비판하는 발언을 했다. 그러자 노 의원이 "우리나라랑 일본이랑 사이가 안 좋아도 외계인이 침공하면 힘을 합해야 하지 않겠습니까?"라고 받아친 것은 이제 전설이 되었다. 요즘 같아서는 외계인이 침공해도 양국이 힘을 합해야 할지 의문이 들지만 말이다. 시사토론의 분위기가 심각해질 때마다 노 의원의 빈자리가 도드라진다.

콜롬비아 출신 작가 페르난도 보테로는 인물을 뚱뚱하게 그리는 화풍으로 유명하다. 그의 그림은 보기만 해도 웃음이 나온다. 자칫 비만에 대한 편견이 담겼다고 비난받을 여지도 있다. 하지만, 정치적으로 민감한 이슈를 에둘러 다루기 위해 쓰인 과장된 유머라고 해석하는 것이 옳겠다. 보테로는 이라크전쟁 이후 미국이 운영하던 정치범 수용소 아부그라이브교도소에서 자행된 반인륜적 고문 행위를 다룬 작품도 그렸다. 뚱뚱한 희생자의 모습이 비만을 비하하려는 의도가 아님은 분명하다.

보테로의 작품 「대통령 가족」은 전형적인 남미 상류계급의 모습을 보여 준다. 고야의 작품 「카를로스 4세의 가족」을 패러디한 거라는데, ↗ 예의 뚱뚱한 가족들이 무표정한 얼굴로 서 있다. 복장으로 보건대, 남자들은 각각 정치인, 군인, 성직자이고, 여성이 몸에 두른 여우목도리는 부를 상징한다. 독재자 가족이 국가의 권력과 부를 독점한 남아메리카의 정치 상황을 잘 보여 준다고 하겠다. 땅바닥에 불길한 의미의 뱀이 기어 다니는 걸 보면 이들에 대한 작가의 생각이 무엇인지 알 수 있다.

사실 인류의 역사에서 비만은 축복이었다. 대부분의 사람은 배불리 먹기 힘들었기 때문에 비만은 부자만이 누릴 수 있는

프란시스코 고야, 「카를로스 4세의 가족」(1801)

사치였다. 인간의 몸은 남는 에너지를 지방으로 저장한다. 남는 게 없으면 지방도 없다. 비만이 싫다면, 지방이 아니라 과식을 비난해야 한다는 뜻이다. 지방은 탄소가 사슬처럼 길게 늘어선 분자구조를 갖는데, 늘어선 탄소 가지 주위에 수소가 포도알처럼 주렁주렁 달려 있다. 지방이 산소와 만나면 탄소와 수소가 분리되어 산소와 결합하게 되는데, 그 결과 이산화탄소와 물이 생성된다. 이 과정을 호흡이라고 한다. 사실 이것은 불이 타는 연소반응과 동일하다. 화력발전소는 석탄을 태워 전기를 만드는데, 우리 몸은 저장된 지방을 태워서 에너지를 얻는다.

지방에는 에너지 저장 말고도 더욱 중요한 기능이 있다. 지구상의 거의 모든 생명체는 세포라는 기본 단위로 구성되어 있는데, 사람의 경우 37조 개의 세포를 가진다. 각 세포는 세포막

이라는 껍질로 둘러싸여 있다. 세포가 생존하기 위해서는 세포막을 통해 물질의 적절한 이동이 있어야 한다. 집에도 물과 전기가 들어오고, 하수와 쓰레기가 나가야 하지 않는가. 세포막은 완벽한 장벽이어도 안 되고, 무엇이든 통과시켜도 안 된다. 세포막을 이루는 지방이 이런 미묘한 역할을 수행한다. 유머를 자아내는 보테로 작품 속 인물들의 지방은 사실 생명의 필수요소였던 것이다.

『농담』의 희생자 루드비크는 자신의 유머가 오해되어 일어난 잘못을 바로잡고 싶었다. 쉽게 말해서 복수를 원했다. 하지만 결국 깨닫는다. "모든 것은 잊히고, 고쳐지는 것은 아무것도 없다. 무엇을 고친다는 일은 망각이 담당할 것이다. 그 누구도 이미 저질러진 잘못을 고치지 못하겠지만 모든 잘못이 잊힐 것이다."

유머는 사람들 사이의 차이가 야기하는 불편을 호감으로 바꾼다. 하지만 유머가 제대로 작동하지 않을 때, 차이는 오히려 증폭된다. 보테로의 비만을 오해하고 지방을 모두 제거하면 세포는 제 기능을 할 수 없어 죽고 만다. 부적절한 유머를 구사하여 유머가 오히려 상대를 무장시킬 때, 잘못이 잊히길 기다리는 것 이외에 할 수 있는 일은 없다.

루드비크의 적절한 유머는 잘못된 시공간 속에서 운 나쁜 사람을 만나 부적절해져 버렸다. 하지만, 대개는 유머 없는 행복보다 유머 있는 불행이 낫다. 유머 없이 사는 것보다 더 불행하기는 쉽지 않기 때문이다. 농담이 아니다.

편지

오지 않을 편지를
기다리는 마음

유지원

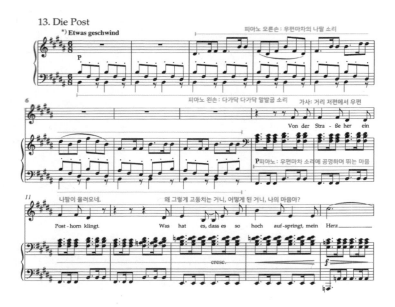

슈베르트의 연가곡 「겨울 나그네」 중 「우편마차」의 도입부.
베렌라이터출판사에서 출간된 악보 위에, 필자가 곡의 구조를 국문으로 도해했다.

다가닥다가닥, 말발굽 소리가 다가온다, 피아노의 왼손 반주로. 우편나팔 소리가 울린다, 피아노의 오른손 전주로. 피아노 양손의 연주는 우편마차 소리에 맞춰 덜커덕덜커덕 뛰는 나그네의 심장 박동에 공명한다. 고동치는 마음을 안고, 나그네는 노래한다. "거리 저편에서 우편나팔이 울려오네. 왜 그렇게 고동치는 거니, 어떻게 된 거니, 나의 마음아?"

슈베르트의 「겨울 나그네」 연가곡 중 열세 번째 곡 「우편마차」의 도입부다. 「겨울 나그네」의 원제는 '빈터라이제(Winter-reise)'다. '라이제(Reise)'는 '여행'을 뜻하지만, 정처 없이 헤매는 내적 방황의 여정이라는 뜻에서 '나그네'는 원제의 심상을 잘 옮긴 적절한 의역이라고 생각한다.

슈베르트는 빌헬름 뮐러의 연작시 스물네 편 전체에 곡을 붙였다. 슈베르트와 뮐러는 비슷한 나이에 요절해서 생몰연도가 별 차이가 나지 않는 동시대인들이다. 주인공인 나그네 청년이 사랑한 아가씨는 한때 혼담까지 나누었지만 이제 부잣집 약혼녀가 되었다. 시는 나그네가 아가씨와 함께한 마을을 떠나면서 시작한다. 실연의 고통을 감당하지 못하고 방랑을 결심한 청년은 슬픔 속에 마을을 지나오며 아가씨와의 추억을 더듬는다.

마을의 경계인 성문 앞 샘물 곁에는 보리수가 한 그루 서 있다. 다섯 번째 곡 「보리수」다. 이제 마을을 완연히 벗어나는 저 성문 앞, 청년은 아가씨와의 추억이 서린 보리수를 바라보며 한때의 행복을 회상한다. 안식을 취하라며 보리수는 마음을 달래듯 유혹한다. 쓸쓸한 피로감 속에서도 잠시 나른해지는 곡이다. 젊은이는 간신히 마음을 다잡고 마을을 빠져나온다.

마을을 한참 벗어나서 방랑길을 헤매던 중, 거리 저편에서 우편마차의 말발굽 소리와 나팔 소리가 들려온다. 얼마나 사람의 마음을 설레게 하는 소리인가! 열세 번째 곡 「우편마차」는 이렇게 울려 나온다.

통신이 발명되기 전, 우편은 멀리 떨어져 지내는 사람들을 소식으로 연결해 주었다. 종이에 편지로 쓰는 우편은 낡은 수단인 것 같지만, 왕이나 특수 계층의 전갈이 아닌 일반 우편제도는 17세기에야 독일 주요 도시들을 하나둘 이으며 정비되어 갔다. 중부 유럽의 모든 도시들이 정기적인 우편망으로 연결된 것은 19세기가 시작될 무렵이었다. 유럽에서는 중세만 해도 길목에 강도들이 들끓어서 도시 밖을 벗어나는 일은 위험했다. 안전이 보장되고 질서가 구축되는 것은 거저 얻어지는 것이 아닌 풍요다. 문명의 지식과 합의가 축적되어야 한다. 이렇게 변모해 온 양상들은 그 시대와 사회의 모든 분야들을 연결하며 영향을 주고받게 한다.

우편 덕에 이제 보통 사람들에게도 도시와 국가 넘어 글자로 연결되는 가능성이 열렸다. 이어지고 싶은 열망을 담아서, 글자는 그리움을 기다림 속에 실어 날랐다. 우편나팔 소리에, 청년의 마음에는 헛된 희망이 고동친다. 편지라는 가능성 속에 아직도 아가씨와 이어질 수 있는 마지막 희망이 도사리며 마음을 휘젓는다. 사랑을 갓 시작하거나 다투었거나 실연한 직후인 연인이라면 나그네의 이런 마음에 공감할 것이다. 울리지 않는 휴대폰을 부질없이 만지작거리는 마음, 희망이 없는 줄 알면서도 소리에 반응해 제멋대로 날뛰는 마음은 얼마나 얄궂은가.

"오지 않을 편지를 기다리는 마음"을 직면하는 일은 고통스럽다. 시인과 음악가가 이런 일을 할 수 있었다. 19세기 독일은 철학과 시와 음악이 모두 비탄에 잠긴 시대이기도 했다. 계몽주의 측면에서 18세기가 합리적 이성이 세상을 구원하리라는 천진한 낙관에 눈뜬 어린이 같았다면, 19세기는 사춘기를 지나 청년으로 성장해 갔다. 이성으로도 어쩔 수 없는 인류의 고통을 직시했다. 음악과 시는 깊은 가을처럼 심오해져 갔다.

21세기는 이런 정신적 기조에서 이제 장년기를 지나고 있는 것이 아닐까? 마음의 동요를 외면하려는 불감증을 성숙의 증후로 믿으며, 마음의 에너지가 타오르는 청년들을 꾸짖고 싶어 하는 것은 아닐까? 19세기 예술가들 중에는 괴테가 다소 그랬다. 일찌감치 성숙했고 정서가 건강했다. 유복한 가정에서 태어나 고위직 공무를 원만히 수행하기도 했다. 그랬기에 동시대의 병리적인 예술의 증후들을 부당하게 배척했는지 모르겠다. 강건한 괴테가 뭐라 하든, 뮐러와 슈베르트는 절망을 직면하는 목적 없는 여정을 걸어갔다.

마음이 과학의 대상이 된 것은 최근의 일이다. 노벨생리학상 수상자인 에릭 캔델에 따르면, 뇌연구는 심리학과 신경과학이 종합을 이룬 1970년대 이후 발전해 왔다고 한다.[8] '마음의 과학'은 이제야 양적 근거의 데이터를 조심스럽게 확보하며 인간의 마음을 과학의 방식으로 이해하기 시작했다. 과학이 아직 답을 내리지 못한 곳에서, 생생히 살아서 꿈틀대는 우리의 마음은 방치되어야 할까?

답이 보이지 않는 그곳으로, 시인과 음악가들은 결연히 걸

어갔다. 그들이 할 수 있는 일이었다. 섣불리 희망을 노래하거나 처방을 내리지 않은 채, 그들은 인간의 마음이 겪는 고통의 심연을 따라갔다. 죽음이라는 최후의 방어막조차 해제한 그 길로 들어갔다. 우편마차의 소리는 경쾌한 장조로 시작하지만, 현실을 모르지 않는 나그네는 자꾸만 솟구치려는 마음을 단조의 음률로 차분히 달래려 애쓴다. 편지를 바라는 헛된 희망의 환영을 담은 장조가 현실적인 단조보다 어쩐지 고통스럽다. 마음은 이상하다. 정련된 예술가들의 정신이, 이런 마음의 존재를 꾸짖지 않고 인정하고 경청하며 드러내어 줄 수 있었다. "왜 그리 이상하게 구는 거니, 마음아, 나의 마음아(Was drängst du denn so wunderlich, Herz, mein Herz)?"

Die Post

우편마차

Von der Straße her ein Posthorn klingt.
Was hat es, daß es so hoch aufspringt,
Mein Herz?

거리 저편에서 우편나팔이 울려오네.
왜 그렇게 고동치는 거니, 어떻게 된 거니,
나의 마음아?

Die Post bringt keinen Brief für dich.
Was drängst du denn so wunderlich,
Mein Herz?

우편마차는 네게 건넬 편지가 없단다.
그런데도 왜 그리 이상하게 구는 거니,
나의 마음아?

Nun ja, die Post kommt aus der Stadt,
Wo ich ein liebes Liebchen hat,
Mein Herz!

저 봐, 우편마차는 저 도시에서 왔잖아,
내 사랑하는 아가씨가 사는 곳에서,
나의 마음아!

Willst wohl einmal hinüberseh'n
Und fragen, wie es dort mag geh'n,
Mein Herz?

다시 한 번 돌아보고 싶은 거니,
묻고 싶은 거니, 그곳에서 잘 지내는지,
나의 마음아?

슈베르트가 곡을 붙인 빌헬름 뮐러의 시 「우편마차」 전문 (번역: 유지원)

"이어지고 싶은 열망을 담아서,
글자는 그리움을 기다림 속에
실어 날랐다."

"과학이 아직 답을 내리지 못한
곳에서, 생생히 살아서
꿈틀대는 우리의 마음은
방치되어야 할까?
답이 보이지 않는 그곳으로,
시인과 음악가들은 결연히
걸어갔다."

유지원

"1920년대 유럽이라는 시공간은
양자역학과 초현실주의를 동시에
탄생시켰습니다.
이런 흥미로운 사건이 2020년대
한반도라는 시공간에서 다시 한
번 일어나길 기대하며 편지를
마칩니다."

김상욱

친애하는
마그리트 작가님께

김상욱

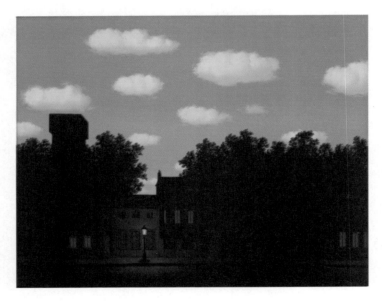

르네 마그리트, 「빛의 제국 2」(1950)

이미 세상을 떠난 화가 가운데 한 사람에게 편지를 써야 한다면, 그건 당신이 되어야 한다고 생각해 왔습니다. 왜냐하면 저는 양자 물리학 전문가이기 때문입니다. 이것이 왜 이유가 되는지 의아하실 수도 있겠습니다. 저는 당신의 작품이 양자역학의 중요한 측면을 반영하고 있다고 생각합니다. 그래서 이 편지를 쓰는 것이죠.

사람들은 당신을 초현실주의 작가라고 합니다. 초현실주의는 프로이트의 심리학에서 영향을 받아 주로 인간의 꿈과 무의식을 주제로 한 것이 특징이죠. 최초의 초현실주의 작가라 할 만한 조르조 데 키리코의 「사랑의 노래」를 보면 석고두상, 고무장갑, 공이 아무 이유나 맥락도 없이 한데 놓여 있습니다. → 처음 보면 정말 이런 게 예술일까 하는 의문마저 드는 작품입니다. 당신의 그림에도 꿈속에서나 볼 수 있는 괴상한 상황이 등장합니다. 「우상의 탄생」에서는 사방이 폭풍우로 뒤덮인 거실에 사람의 손을 가진 거대한 기둥 모양의 난간(bilboquet)이 서 있고, 「온당한 포로」에는 그림의 일부인지 풍경 그 자체인지 알 수 없는 그림이 불타는 트럼펫 옆에 서 있는가 하면, 「공동 발명」에서는 상반신이 물고기이고 하반신이 인간인 인어공주가 해변에 누워 있습니다.

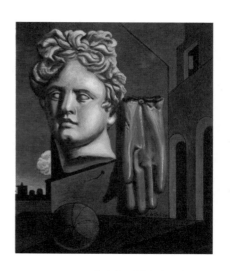

조르조 데 키리코, 「사랑의 노래」(1914)
©Giorgio de Chirico / by SIAE – SACK, Seoul, 2020

당신은 그림의 의미가 무엇인지 묻는 것을 극도로 싫어한다는 이야기를 들은 적이 있습니다.[9] "의식적이든 무의식적이든 간에 나의 그림이 무언가를 상징한다고 생각하는 것은 작품의 본질을 무시하는 것이다. 사람들은 물건을 사용할 때 그것이 무엇을 상징하는지 고민하지 않는다. 하지만, 그림을 볼 때는 의미는커녕 무슨 생각을 해야 할지조차 모르기 때문에 곤경에 빠진다. 사람들이 상징이나 의미를 찾는 것은 곤경에서 벗어나길 원하기 때문이다." 당신이 한 말입니다. 이유는 묻지 말고 그냥 감상이나 하라는 협박으로 들리기도 합니다.

1923년 11월 '초현실주의 회화'라는 전시회가 파리에서 열렸고, 그 이듬해 초현실주의 제1선언이 발표되었습니다. 당신도 초현실주의 화가 모임에 동참하기 위해 브뤼셀을 떠나 파리로 이사했죠. 흥미롭게도 초현실주의운동이 정점에 다다르던 그 시기에 양자역학이 탄생했습니다. 양자역학의 탄생에 기여한 공로로 노벨물리학상을 받은 루이 드브로이 공작은 프랑스의 지체 높은 가문 사람이었습니다. 파리에 살았으며 예술에도 관심이 많았을 겁니다. 당신의 첫 번째 전시회가 브뤼셀에서 열렸던 1927년은 양자역학의 해석을 놓고 당대 최고의 물리학자들이 브뤼셀에 모여 논쟁을 벌인 해이기도 했습니다. 저는 1920년대에 물리학자와 초현실주의 작가 사이에 어떤 형태로든 접촉이 있었을 것이라 생각합니다.

양자역학에 '중첩'이라는 것이 있습니다.[10] 공존할 수 없는 두 상태가 공존하는 것을 말합니다. 예를 들어, 당신이 파리에 있으면서 동시에 브뤼셀에 있는 것이지요. 당신의 작품 「표절」

을 보면 실내에 꽃병이 하나 있는데, 꽃이 있어야 할 자리에 건물 밖의 나무가 존재합니다. 「빛의 제국」에서는 하나의 장면 속에 낮과 밤이 공존하고 있죠. 저는 이런 그림이 양자 중첩을 의미하는 것이 아닐까 생각해 봅니다. 물론 당신이 저의 이런 해석을 달가워하지는 않을 겁니다.

양자역학의 중요한 개념 가운데 '관측'이 있습니다. 중첩 상태에 있는 대상을 관측하면 갑자기 하나의 상태로 선택이 일어납니다. 파리와 브뤼셀에 동시에 존재하는 당신을 내가 관측하면 당신은 파리나 브뤼셀 둘 중 하나의 장소에만 있게 된다는 뜻입니다. 관측하기 전에 당신은 두 장소에 모두 존재합니다. 제가 무슨 말을 하는지 도무지 이해가 가지 않는다고요? 당신 그림에 등장하는 기둥 모양의 난간은 관측자를 나타낸다고 하더군요. 그래서 어떤 그림에는 난간에 아예 눈이 달려 있기도 합니다. 이처럼 당신이 관측자의 존재에 집착한 이유가 무엇인지 궁금합니다. 환상이 현실이 되기 위해서 관측자가 필요한 것인지요? 마치 이해할 수 없는 양자 중첩 상태를 경험 가능한 대상으로 만들기 위해 관측이 필요한 것처럼 말이죠.

당신이 양자역학을 전혀 이해하지 못하겠다고 화내셔도 당신 잘못은 아닙니다. 양자해석의 창시자 닐스 보어는 양자역학이 아니라 인간의 언어에 문제가 있다고까지 말했으니까요. 중첩이나 관측이라는 '현상'이 이상한 것이 아니라 그런 현상을 제대로 기술할 언어가 우리에게 없다는 것이 문제의 본질이라는 겁니다. "이것은 담뱃대가 아니다."라고 담뱃대 밑에 써 놓은 당신의 그림 「이미지의 반역」이 떠오르네요. 당신은 '담뱃대'라는

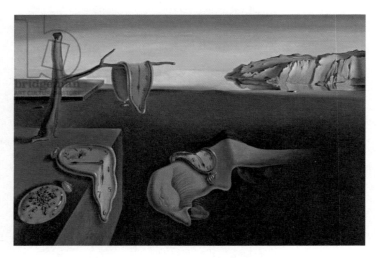

단어로는 담배를 피울 수 없다고 했죠. 언어는 세상을 기술하기에 충분치 않습니다.

　당신도 알고 있을 살바도르 달리는 「기억의 지속」에서 녹아내리는 시계를 그렸습니다.↑ 많은 사람들이 상대성이론과의 관계를 생각했지만 달리는 극구 부인했죠. 치즈가 녹아내리는 것을 보고 얻은 영감이라고요. 오늘날은 예술이 과학에서 영감을 얻는 일이 흔하지만 당시는 아닐 수도 있을 거란 생각도 합니다. 사람들은 의식하지도 못하는 중에 영향을 주고받습니다. 1920년대 유럽이라는 시공간은 양자역학과 초현실주의를 동시에 탄생시켰습니다. 이런 흥미로운 사건이 2020년대 한반도라는 시공간에서 다시 한 번 일어나길 기대하며 편지를 마칩니다.

<div align="right">

예술을 사랑하는 물리학자
김상욱 드림

</div>

시

이상은 「오감도 시제4호」를
어떻게 '제작'했을까?

유지원

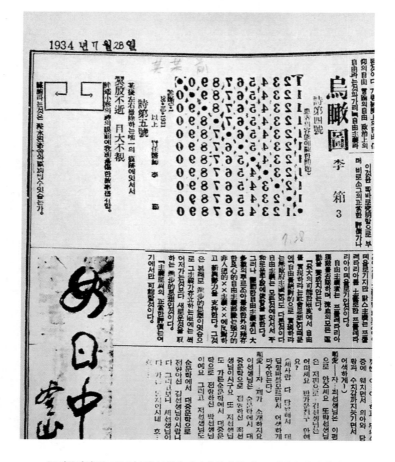

《조선중앙일보》 1934년 7월 28일자 지면에 실린 「오감도」 연작시 중 시제4호

(영인본, 서울대학교 중앙도서관 소장)

타이포그래피는 불가피하게 텍스트에 개입한다. 「오감도 시제4호」를 마주했을 때 내게 수수께끼는 '무엇을'이나 '왜'가 아닌, '어떻게'의 문제였다. 이상이 《조선중앙일보》에 이 시를 발표한 시기는 1934년이었다. 1930년대 신문 인쇄라면 컴퓨터의 디지털 소프트웨어가 아니라 변형이 어려운 금속활자를 사용하던 시절인데, 이상은 대체 숫자들을 어떻게 반전시켰을까? ⓐ처럼 금속활자는 90도씩 '회전'을 시킬 수는 있어도, ⓑ처럼 '좌우반전'을 시킬 수는 없는데 말이다. 이상은 금속활자를 가지고 「오감도 시제4호」를 어떻게 '제작'했을까?

ⓐ 금속활자로 회전을 하는 것은 가능하다.

ⓑ 금속활자로 좌우반전은 어떻게 했을까?

우선 1930년대 신문 인쇄 과정을 살펴보자. 신문 지면은 크게 '글'과 '사진'으로 나뉜다. 글은 금속활자로 '조판'하고, 사진은 대형 목제 카메라로 '제판'한다. 이중 글의 조판 과정은 다음 쪽의 추이와 같다.

① 활자 주조	② 문선 · 조판	③ 지형 뜨기	④ 연판 제작	⑤ 윤전기로 인쇄
좌우반전	좌우반전	반전 없음	좌우반전	반전 없음
볼록	볼록	오목	볼록	평평

1930년대 일반적인 신문 인쇄 공정의 활자 조판과 사진 제판 중
활자 조판 과정

① 활자를 만든다.

② 기사에 쓰인 활자들을 활자상자에서 고르고(문선), 글줄과
문단으로 엮어 판을 짠다(조판).

③ 1934년 《조선중앙일보》의 발행부수는 2만 7000부가 넘었
다. ②에 그대로 인쇄를 하면 시간도 많이 걸리고 활자의 마
모가 심해지므로 ③과 ④의 공정을 필요로 한다. 우선 여러
겹 겹친 두꺼운 종이에 꾹 눌러 활판을 찍어 낸다. 이것을 '지
형'이라고 한다. 지형은 공간을 적게 차지하고 가벼워서 활
판을 해체한 후에도 오늘날의 텍스트 파일처럼 보관할 수
있었다.

④ 지형은 내구성이 충분하지 않아 금속으로 다시 '연판'을 뜬
다. 이 연판을 둥글게 여러 판 만들어 윤전기에 걸면 짧은 시
간에 많은 부수를 인쇄할 수 있다.

⑤ 최종적으로 종이에 인쇄된 활자

대충 훑어보기만 해도 속이 울렁거리지 않는가? 인쇄 공정 내내 활자는 볼록함과 오목함, 역전에 역전을 반복한다. 이렇게 뒤집힌 텍스트에 골몰해야 하는 메슥거림을 이상은 '역도병(逆倒病)'이라 표현한 바 있다.

> 얼마 후 나는 역도병(逆倒病)에 걸렸다. 나는 날마다 인쇄소의 활자 두는 곳에 나의 병구를 이끌었다.
>
> — 이상, 수필 「황의 기」에서

'역(逆)'은 뒤집힘, '도(倒)'는 반전됨을 뜻한다. 이상은 신문의 활판 인쇄 공정을 잘 알았다. 신문에 삽화를 그리기도 했고, 작품 「출판법」, 「파첩」에서는 인쇄의 모든 공정을 길게 암시적으로 묘사함으로써 인쇄 지식과 경험을 드러낸 바 있다.

마감이 촉박한 신문 제작에서, 활자를 회전도 아니고 반전시키는 공정을 이상은 어떻게 실현했을까? 비밀은 ③번 지형 제작에 있다고 보인다. 이상은 거의 발명에 가까운 획기성을 발휘하여, 다음과 같은 공정들을 추가했으리라 짐작된다.

③-1 **지형 뒤집기** ③-2 **잉크 묻히기** ③-3 **사진으로 처리**
 좌우반전 좌우반전 좌우반전 유지
 볼록 볼록 평평

이상이 「오감도 시제4호」를 위해 추가했다고 추정되는 공정들.
(필자가 직접 재현한 공정이다.)

③-1 지형을 뒤집는다.

③-2 뒤집은 지형에 잉크를 묻힌다.

③-3 이 모습을 사진으로 처리한다.

결론부터 말하자면, 「오감도 시제4호」의 숫자판은 '사진'이다. 망점으로 정밀한 중간 톤의 음영을 묘사할 수 있지만 비용이 드는 동판 대신, 중간 톤 없는 선화(線畵)나 글자를 사진으로 처리하는 아연 철판을 사용한 것 같다.

신문 지면 속 '오감도(烏瞰圖)'라는 제목을 보면 烏의 오른쪽 부분이 살짝 잘려 있다.→ 1934년 당시 《조선중앙일보》에서는 지형을 잘라 붙여 지면을 구성하는 일이 흔했던 것으로 짐작된다. 이상은 여기서 아이디어를 얻었을 터였다.

이런 추정을 근거로, 내가 소장하고 있는 활자들을 사용해서 1930년대 신문 인쇄를 직접 재현해(앞쪽의 그림) 봤다. 그 결과, ③-2처럼 지형의 두께로 인해 활자가 한 층 굵어지고 활자 모서리 사각형 및 활자 사이에 멍울이 찍히는 등 「오감도 시제4호」의 숫자판과 똑같은 양상이 나타났다.→

자, 여기에 이르면 질문은 '어떻게'에서 '왜'로 넘어간다. 이런 공정상의 번거로움을 왜 굳이 무릅썼을까?

이상은 앞서 1932년에 「건축무한육면각체」 연작시 중 「진단 0:1」을 일문으로 발표한 바 있다. 「오감도 시제4호」와 똑같

지만 「진단 0 : 1」에서는 숫자판이 뒤집어져 있지 않다. 이상은 1934년에 발표한 「오감도 시제4호」에서 숫자판을 좌우 반전함으로써 자신의 의도를 한층 강화한 것 같다.

지형을 사진으로 찍어 처리한 단계에서, 숫자판은 텍스트 글줄의 서술적인 흐름이 이제 고체처럼 결정화한 한 판의 그림이 된다. 시는 그래픽적 이미지가 된다. 좌우가 반전됨으로 해서 인간의 음성으로부터 더 멀어지며, 서술적인 텍스트로 읽히기를 거부한다.

이 이미지에서 우리는 뒷면을 보고 있는 것이다. 무엇의 뒷면일까? 인쇄술로 표상되는 '근대적 기계 문명'의 병리적인 이면일 것이다. 정상적으로 찍힌 인쇄물은, 비정상적인 '이면'을 거쳐서 나온다. 육필로 쓰는 원고와 달리, 역전을 거듭하는 인쇄 공정은 '역도병'을 일으킬 정도로 현기증을 유발하고 인간의 자연스러운 인지 및 행동을 거스른다. 반전된 숫자들은 특정한 시각적 형상을 목표하기보다는, 매체에 개입함으로써 메시지를 전하려는 뜻으로 보인다.

'정상과 비정상의 관념이 끊임없이 역전되는 활판의 앞면과 뒷면'은, '거울 속과 밖의 나'처럼 자아 분열의 양상을 드러낸다. 이에 '책임의사 이상'은 환자 자신, 혹은 동시대인들의 '용태'를 분열적인 근대병이라 진단하고 있는 것이 아닐까? 마지막에 내린 「진단 0 · 1」은 '전복을 거듭하는 포지티브와 네거티브'가 아닐까? 이 근대 지식인의 마음을 이렇게 헤아려 본다.

타이포그래피는 불가피하게 텍스트에 개입한다. 이상은 그 역(逆)을 취했으니, 시(詩)의 의도 또한 타이포그래피에 개입한다.

"지형을 사진으로 찍어 처리한
단계에서, 숫자판은 텍스트
글줄의 서술적 흐름이
이제 고체처럼 결정화한
한 판의 그림이 된다.
시는 그래픽적 이미지가 된다.
좌우가 반전됨으로 해서 인간의
음성으로부터 더 멀어지며,
서술적 텍스트로 읽히기를
거부한다."

유지원

"물리(物理)는 시(詩)다. 사물의
이치는 때로 단 한 줄의
수식(數式)이나 한마디 문장으로
표현되기 때문이다.
나는 이것을 '우주의 시'라
부른다."

김상욱

물리의 시,
시의 물리

김상욱

찰스 배비지의 미분기(1812년)

물리(物理)는 시(詩)다. 사물의 이치는 때로 단 한 줄의 수식(數式)이나 한마디 문장으로 표현되기 때문이다. 나는 이것을 '우주의 시'라 부른다. 이런 수식은 단 하나의 문자도 더 넣거나 뺄 수 없을 만큼 완벽하며, 극도로 정제된 표현만큼이나 깊고 심오한 의미를 내포한다. 그래서 수식이 가지는 낮은 온도에도 불구하고 따뜻하고 아름답게 느껴진다. 물리학자는 우주의 시에 반한 사람이자 매혹된 상태다. **반한다는 것이 근거를 아직 찾지 못하여 불안정한 것이라면 매혹은 근거들의 수집이 충분히 진행된 상태다.** 물리학자의 매혹은 그가 수행하는 과학만큼이나 물질적 증거를 갖는다.

17세기 아이작 뉴턴은 **강가에 앉아 깊은 생각에 빠졌다. 생각이 깊어 빠져 죽기에 충분했다.** 그렇게 그가 발견한 운동법칙은 $F = ma$. 이 한 줌의 식은 우주에서 움직이는 모든 물체의 운동을 기술한다. 우주에서 일어나는 모든 움직임은 이 식을 동어 반복하는 행위에 불과하다. 우주가 하나의 컴퓨터 프로그램이라면 그 소프트웨어는 이 한 줄의 문장을 무한 반복하는 것이다.

$F = ma$는 우주의 미래가 결정되어 있다고 말해 준다. 왜냐하면 이 식은 한순간의 상태를 알 때 바로 다음 순간의 상태를 알려 주는 점화식(漸化式) 같은 것이기 때문이다. $F = ma$가 지배하는 우주는 톱니바퀴같이 돌아가는 정교한 기계 장치다. 19세기 찰스 배비지는 계산하는 기계를 만들려고 했다. 그가 생각한 것은 톱니바퀴같이 굴러가는 뉴턴의 우주를 모방한 기계였다. 하지만 당시의 기술로 그런 장치를 만드는 것은 불가능했다. 20세기 중반이 되자 톱니바퀴 대신 전류의 흐름을 이용한 계산 기계가 탄생한다. 전류의 흐름은 알고리즘이라 불리는 순차적인

작업 지시에 따라 마치 점화식처럼 제어된다. 바로 컴퓨터다.

인간이 만든 모든 자동기계는 정확히 $F=ma$의 철학을 따른다. 사실 우리가 미래를 예측하는 것은 $F=ma$의 수학적 구조에 기반을 둔다. 주가를 예측하고 싶다면 주가를 예측하는 미분방정식을 세우고 그것을 풀어야 하는데, 그런 미분방정식이란 것이 결국 $F=ma$와 그 수학적 구조가 동일하기 때문이다. **하나의 문장으로도 세계는 금이 간다.** $F=ma$가 존재하기 이전과 이후는 더 이상 같지 않다. $F=ma$라는 **시는 인간을 가련히 여긴 우주가 기별도 없이 보내 준 소포 같은 것일지도 모른다.**

$F=ma$에는 기막힌 모순이 숨어 있다. 우주의 운동법칙을 기술하는 한 줄의 시에는 시간의 방향이 없다. 톱니바퀴는 시계 방향으로 돌 수도 반시계 방향으로 돌 수도 있다. 계단은 올라갈 수도 내려갈 수도 있다. 우주의 운동법칙은 이웃한 두 순간 사이의 관계를 기술하는 점화식이다. 이웃이라고 했지만 너무나 가까워서 거리가 무한히 0에 접근하는 그런 짧은 거리의 이웃이다. 관계에 방향은 없다. 너와 나 사이에는 간격이 있을 뿐이다. 우주의 법칙에 시간의 방향이 없다면 우리는 왜 과거로 돌아갈 수 없을까? 우리는 왜 미래를 기억할 수 없을까?

시간의 방향에 대한 역설은 극도로 정제된 한 줄의 시가 해결해 준다. "우주의 엔트로피는 결코 줄어들지 않는다." 열역학 제2법칙이다. 6000명의 사람이 주사위를 하나씩 가지고 있다고 하자. 모든 주사위가 '1'이다. 이제 모두 주사위를 던진다. 어떻게 될까? 6000개의 주사위가 그대로 '1'일 수 있을까? 불가능할 거다. 대략 1000개 정도의 주사위만 '1'일 것이다. 주사위

를 던지면 이런 결과만 주로 볼 수 있다. 이것이 바로 엔트로피의 증가다. 운동법칙에는 시간의 방향이 없지만 그들이 집단적으로 보이는 행동은 엔트로피가 증가하는 양상만 보여 준다. 시간이 한 방향으로만 흐른다는 느낌은 딱 이만큼의 정당성을 갖는다.

엔트로피 증가의 치명적 귀결은 죽음이다. 어떤 시인은 **모든 죽어 가는 것을 사랑**하자고 했다. 어쩌면 우리는 죽기 때문에 사랑하는지도 모른다. 인간의 모든 일은 사랑과 죽음으로 수렴한다. **사랑과 죽음에 대한 이야기는 이미 너무 많이 말해졌는지 모른다. 그럼에도 그것은 아직 전혀 말해지지 않은 듯하다.** 오늘도 우리는 사랑과 죽음을 이야기하지만, 이들은 엔트로피 증가라는 대서사시의 한 귀퉁이에 있는 짧은 각주에 불과하다.

우주는 엔트로피의 증가, 즉 죽음을 선호한다. 이런 우주에서 생명은 돌연변이이자 이단아다. 그래서 우주도 중요하지만 생명은 소중하다. 소중한 존재는 그 자체가 궁극이지만 중요한 존재는 궁극에 도달하기 위한 방편이다. 우리는 소중한 생명을 어떻게 대해야 할까? **사람이 새와 함께 사는 법은 새장에 새를 가두는 것이 아니라 마당에 풀과 나무를 키우는 일이다.** 모든 생명이 그러하다.

이 글 곳곳에는 김소연, 남진우, 문동만, 박준, 윤동주 시의 일부가 들어 있다. → 438쪽

2

현상을 관찰하고
사색하는 마음

OBSERVATION & PERCEPTION

- ✕ 결
- ✕ 자연스러움
- ✕ 죽음
- ✕ 감각
- ✕ 보다
- ✕ 가치

결

결, 겹겹이 쌓인
생명의 흐름

유지원

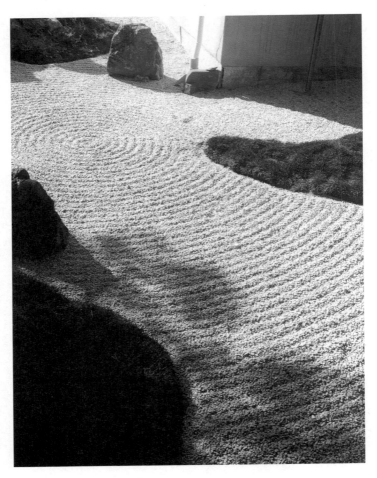

모래로 물결을 표현한 일본의 정원 양식, 가레산스이 (枯山水).

건강한 생명들은 결이 고르다. 살결도 머릿결도 숨결도. 건강한 정신도 결이 고르다. 마음결도 말결도 글결도. 순우리말 '결'은 '겹'에서 온 것 같다. 우리 선조들은 우주의 생명 현상 속에서 구성 성분들이 반복하는 패턴을 형성해서 '겹'을 이룬다고 직관으로 통찰한 모양이다. 그 생명의 자국으로 남은 무늬가 '결'이다.

종이에도 결이 있다. 종이를 묶은 책은 세로 방향으로 넘기기에, 종잇결은 세로 방향이 순방향이다. 그 결을 거스르면 책이 성을 내고 억세게 몸을 뒤튼다. 독일어로는 종이의 결을 '라우프 리히퉁(Lauf Richtung)'이라고 한다. '달려가는 올바른 방향'을 뜻한다. 결이 순리에 맞아야 책이 곱고 건강하게 오래 보존된다.

순리(順理). 이치(理)에 맞고 결이 흐르는 방향에 맞을 때, 우리는 그것을 순(順)하다고 한다. '理'는 가로 세로 겹겹의 결을 이루는 그 모습 그대로 '가지런하다'는 뜻을 가졌다. '理'자가 생성된 근원으로 거슬러 가면 결국 '나뭇결'의 무늬에서 왔다고 한다. 구슬옥(玉)변 오른쪽이 가지런히 정돈된 이 한자는, 옥석을 무늬에 맞게 다듬어 그 결을 드러낸다는 뜻이라고도 한다. '理'는 곧, 내적인 흐름이 겉으로 드러난 무늬이고 결이다.

흐름을 일으키려면 에너지인 '기(氣)'가 필요하다. '氣'는 생김새부터 기운생동하며 동적(動的)이다. '理'는 '氣'를 운동하게 하는 법칙이자, 그 존재의 근거다. 氣가 理를 따라 움직이면, 결이 순하고 고운 건강한 생명의 질서가 만들어진다. 결이란 생명 현상에 새겨진 물리 현상으로, '동적인 흐름'과 '주기적인 질서'의 흔적이다. 그런데 에너지는 무슨 조화로 '질서'를 만들까?

우주에서 에너지의 양은 보존되지만 무질서해지는 방향으

로 흐르며 그 질(質)은 떨어지는데 말이다. 전자를 '에너지 보존 법칙', 후자를 '열역학 제2법칙'이라고 한다. 그리고 질서의 반대 편에 있는 무질서의 정도를 '엔트로피'라고 한다. 그러니까, 생명 이란 우주만물의 이치인 '열역학 제2법칙'을 거슬러 질서를 생성 하는 것이다. 이것이 어떻게 가능할까? 물리학자 에르빈 슈뢰딩 거는 바로 이 점을 궁금해했다.

원자 하나하나의 운동은 무작위적이다. 그런데 원자가 엄청 난 수에 이르면 통계와 확률에 따라 그 움직임에는 평균적인 일 정한 경향이 나타난다. 물이 가득 담긴 수조에 잉크를 한 방울 떨 어트려 보자. 색을 내는 잉크 입자 하나하나의 운동은 불규칙해 서 예측할 수 없지만, 그 무작위한 움직임이 지속되면 결국 전체 적으로는 잉크가 물에 골고루 퍼져 희석되는 경향이 나타난다.

열운동은 불규칙한데 생명 현상은 어째서 예외일까? 그 이 유에 대해, 슈뢰딩거는 위와 같이 통계물리학적인 개념으로 접 근했다. 그는 이런 질문을 던진다. '원자는 그토록 작은데 우리 신체는 왜 이토록 커야만 할까?' 신체가 충분히 커야 신체를 구 성하는 원자의 수가 충분히 확보되니, 그래야만 일정한 경향의 질서를 갖출 수 있다는 것이다.[11] 살아 있지 않은 계에서는 여러 종류의 마찰이 있어 그 안의 운동은 결국 멈춘다. 그 계는 이렇게 영원에 도달한다. 이것을 '열역학적 평형상태' 또는 '열적 평형'이 라고 부른다.

죽어 있는 평형 상태가 '열적 평형'이라면, 살아 있는 평형 상태는 '동적 평형'이다. 슈뢰딩거의 질문에서 한 걸음 더 나아 가, 생물학자 루돌프 쇤하이머는 '동적 평형'이라는 개념으로 생

명이 질서를 창출하고 그 질서를 유지하는 메커니즘을 설명했다. 살아 있는 유기체는 대사를 한다. 환경으로부터 에너지를 섭취하고 재료를 교환해서 변화해 간다.

생명체는 '동적'이라는 표현 그대로 다이내믹한 흐름 그 자체로서 존재한다. 흡수한 에너지는 그대로 쌓여 있는 듯 보이지만 생체의 조직 구석구석으로 확산되어 끊임없이 빠른 속도로 구성 성분을 교체해 간다. 이 동적인 흐름이 '살아 있는' 상태이다. 생명체는 이렇듯 열역학 제2법칙을 뚫고 태어난다.12

그리고 죽음을 뜻하는 '열적 평형'을 지연시키는 '동적 평형' 상태로 생명을 '유지'한다. 생명의 복잡한 구성 성분들은 때로는 고체처럼 단단하게 때로는 유체처럼 느슨하게 결합한다. 가령 단백질은 서로 붙들려 있지 않고 접촉했다 떨어졌다를 반복한다. 이런 주기성이 일정한 리듬을 계속해서 만들어 내며 진동을 한다. 이 질서정연한 생명의 흐름들이 오랜 세월을 거쳐 가시화한 자국이 곧 '결'이 아닐까?

'결'을 표현한 인간의 예술로는 무로마치 시대 선승들로부터 유래한 일본의 정원 '가레산스이'가 떠오른다. 이름 그대로 '마른 산과 물'의 정원, 즉 우주의 축소판이다. 물이라면 경험적으로 '젖음'을 떠올리게 되는데, 모래의 '마름'으로 강을 표현한 상상력과 통찰이 신비롭다. 모래시계에서는 모래가 '흐른다'. 알갱이는 독특한 성격이 있어서 단단한 고체 입자이면서도 액체처럼 흐를 수 있다. 바위는 산, 모래는 강. 영겁 시간의 결을 따라 모래가 겹겹이 쌓여 굳어져 바위를 이루고 바위가 풍화되어 모래가 되듯이, 산도 강도 그저 변화하는 상태일 뿐이라는 뜻일까?

굵고 흰 모래 위에 등간격의 갈퀴 자국이 평행하게 동심원의 파동을 그리고 물결처럼 흐른다. 반짝반짝 고동치며 고요하게 흐르는 생명감. 집중하는 고른 마음결이 흐트러지면 그토록 정연한 질서에 도달하기 어렵다고 한다. 그 고운 모랫결과 물결에서 흐트러짐 없이 순리적인 생명의 결을 느끼며 우리는 명상하고 안도한다.

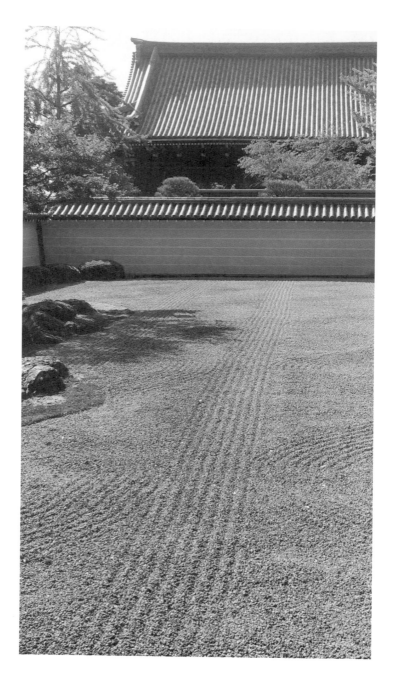

"이 질서정연한 생명의 흐름들이
오랜 세월을 거쳐 가시화한
자국이 곧 '결'이 아닐까?"

유지원

"칸딘스키는 음악을 '보여' 주려
했다. 음악은 결맞은 파동이다.
결맞은 파동은 양자역학이 가지는
기이함의 근원이다.
양자역학에서는 파동을 '보면'
결이 어긋난다.
이렇게 음악은 추상이 되었다."

김상욱

칸딘스키가 보여 준 음악은 결이 어긋난 것일까?

김상욱

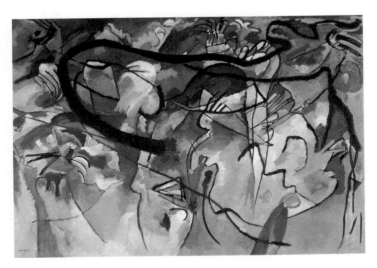

바실리 칸딘스키, 「구성 V」(1911)

결은 무늬다. 같은 결이라도 머릿결은 시각, 비단결은 촉각을 일깨운다. 물결같이 흐르는 역사 속에서 인간의 욕심은 한결같다. 마음이 비단결이라도 결이 다르다면 같이 일하기는 쉽지 않다. 이처럼 결에도 여러 종류가 있다. 선이 하나 그어 있을 때 '결'이라 부르지 않는다. 여러 개의 선이 일정한 간격으로 늘어서 있을 때 '결'을 말할 수 있다. 따라서 결이라는 표현을 썼다는 것은 이미 대상에 모종의 규칙이 있을 가능성을 내포하며, 실제 그런 규칙이 있을 때 결이 맞았다는 표현을 쓰는 것이 옳다. 이처럼 결은 대상의 특정 부분이 아니라 대상이 가진 총체적 성질을 지칭하게 된다.

물결은 파동이다. 잔잔한 호수 위에 돌을 하나 사뿐히 떨어뜨리면 동심원이 물 위를 퍼져 나간다. 이 동심원의 집단이 파동이다. 파동은 물질이 아니라 형상이다. 물이 아래위로 진동하는 그 행위의 산물이 파동이다. 무용수가 춤이 아니듯 물은 파동이 아니다. 물의 진동 양태가 파동이다. 춤이 실제로 존재하는 것이 아니듯 파동도 실재하지 않는 걸까? 물리학자는 파동이 실재한다고 생각한다. 실재의 기준은 그것이 물질인지의 여부가 아니라 그것이 관측 가능한지에 달려 있기 때문이다.

파동은 시간과 공간을 모두 평등하게 사용한다. 물결의 파동을 사진 찍어 보면 위치에 따라 주기적으로 물의 높낮이가 진동하는 사인함수[13]의 형태가 나타난다. 이는 공간에서 본 파동의 형상이다. 물 위에 나뭇잎을 하나 띄워 놓고 물결이 지나는 동안 나뭇잎의 움직임을 동영상에 담아 보자. 시간에 따라 주기적으로 상하 진동하는 사인함수의 형태가 나타날 거다. 이는 시

간에서 본 파동의 형상이다. 파동은 시공간 모두에서 동일한 구조를 갖는다.

소리는 파동이다. 바흐의 「여섯 개의 무반주 첼로 모음곡」이 연주되고 있을 때 그 음악은 공기의 밀도 파동으로 자신을 시공간에 아로새긴다. 우리가 공기의 밀도 변화를 직접 볼 수 있다면, 바흐의 음악이 공간에 펼쳐진 그림처럼 보일 것이다. 이것은 공간에 드러난 음악의 형상이다. 음악은 공간을 가로질러 사람의 귀에 도달한다. 귀의 고막은 물결 위의 나뭇잎처럼 좌우로 진동하며 음악을 시간의 파동으로 바꾼다. 이것은 시간으로 느껴지는 음악의 형상이다. 이렇게 시공간을 진행하던 음악은 우리 귀에 부딪혀서 시간의 예술이 된다.

바실리 칸딘스키는 음악을 회화로 표현하려 했던 화가였다.[14] '즉흥'이나 '구성' 같은 제목은 음악을 염두에 둔 것이다. 칸딘스키는 그림의 색과 형태가 진동하며 소리를 낸다고 생각했다. 그의 작품 「구성 V」는 언뜻 보아서는 쉽게 의미를 알 수 없다. 자세히 보면 그의 전작에서 나타나는 이미지가 보이기도 하지만, 이들이 그림에 일관된 의미를 부여하지는 못한다. 색채와 형상에 최대한 자유를 부여하고 의미를 최대로 지워 버린 극도의 추상에 도달한 것이다.[15] 칸딘스키의 작품에 대한 당대의 반응은 모르핀이나 대마초에 취한 사람이 그린 것이라는 비난이었다. 「구성 V」는 작품 크기가 규격에 맞지 않는다는 석연치 않은 이유로 전시회에서 거부당하기도 했다.

칸딘스키는 누구보다 현대 과학에 관심이 많았던 화가였다. 원자가 방사능을 가지고 붕괴한다는 사실은 그에게 큰 충격

이었다. 이는 원자가 변치 않는 최소의 단위라는 '고대 원자론'이 틀렸다는 것을 의미한다. "갑자기 가장 견고한 벽이 무너져 내렸다. 모든 것이 불확실하고 불안정하며 모호해졌다. 이제 내 눈앞에서 돌이 공기로 변해도 별로 놀라지 않을 것이다."[16] 칸딘스키는 보이는 것을 그려야 한다는 회화의 견고한 벽을 무너뜨렸다. 말년에는 미생물학이나 발생학에서 영감을 얻은 이미지들이 그림에 등장하기도 한다. ↗

바실리 칸딘스키, 「집단」 (1937)

칸딘스키를 추상으로 이끈 현대 원자론, 즉 양자역학에서는 결맞음이 중심 개념이다. 양자역학에서는 '본다'는 것에 대한 새로운 해석이 필요하다. 원자는 우리의 직관이나 상식과는 완전히 다른 방식으로 행동하기 때문이다. 예를 들어, 하나의 원자는 동시에 두 장소에 존재할 수 있다. 이런 상황을 우리의 경험에 근거하여 이해할 방법은 없다. 하지만 막상 원자가 어디에 있는지 '보면', 원자는 분명 한 장소에만 존재한다. 본다는 행위가 원자의 상태에 변화를 일으킨 것이다. 양자역학에서는 동시에 두 장소에 존재하는 원자를 '결맞은' 상태, 보아서 한 장소에 있게 된 상태를 '결어긋난' 상태라 부른다.

본다는 행위를 설명하는데 난데없이 '결'이 튀어나오는 것은 원자의 기이한 행동이 파동과 관련되기 때문이다. 원자는 단단한 입자이면서 동시에 소리와 같은 파동이기도 하다. 결이 맞은 파동이 시공간을 조화롭게 진행하듯이 원자도 소리와 같이 시공간에 펼쳐져 존재하게 된다. 하지만 본다는 행위는 파동의 결을 흐트러트려 한 장소에 고정시켜 버린다. 마치 결이 어긋난 음악이 불협화음이 되어 귀에 걸려 넘어지듯이 말이다. 이게 무슨 말인지 이해 안 되면 정상이다. 양자역학은 원래 이상하다.

칸딘스키는 음악을 보여 주려 했다. 음악은 결맞은 파동이다. 결맞은 파동은 양자역학이 가지는 기이함의 근원이다. 양자역학에서는 파동을 보면 결이 어긋난다. 소리를 보기 위해서도 결이 어긋나야 할까? 칸딘스키가 보여 준 음악은 결이 어긋나며 의미조차 상실해 버린 건지도 모른다. 이렇게 음악은 추상을 통해 그림이 되었다.

자연스러움

자연스러움이 일으키는 아이러니

유지원

니시즈카 료코(西塚涼子)가 디자인한 카즈라키(かづらき) 폰트.
12세기 일본의 가인 후지와라노 데이카(藤原定家)의 글씨를 디지털 폰트로 만들었다.
폰트이지만 손으로 쓴 글씨처럼 보인다.

"사람은 자연물이야, 인공물이야?" 예술고등학교 시절, 우리 디자인 전공의 실기 주제는 이유는 알 수 없지만 크게 자연물과 인공물로 나뉘었다. 실기 시험을 앞두고 다들 출제 가능성이 높다고 제시된 세부 주제 목록을 보던 차에, 같은 실기반 친구가 던진 질문이었다. "당연히 자연물이지, 너 바보냐." 여기저기서 웅성거렸더니, 그 친구가 기다렸다는 듯이 대꾸했다. "왜? 사람도 사람이 만들잖아."

친구는 '자연물'과 '인공물'의 분류에 대한 대강의 합의만 있을 뿐 각각의 정의가 엄밀하지 않다는 빈틈을 발견한 것이다. 당시에는 말문이 막혔지만, 지금 돌이켜 생각해 보면 '인간도 자연의 일부이기에' 범주가 겹쳐져 모호함이 생겼다고 보인다.

생물종으로서 인간의 행적을 '자연'으로부터 분리해서 '인공'이라 여기게 된 경계는 어디서 시작되었을까? 물리 법칙의 관점에서 보면, 인간이 무엇을 하건 자연 법칙의 지배를 벗어나는 부자연스러움이 발생하는 것은 애초에 불가능하다. 그러나 지구상 생명 네트워크 관점에서 보면, 인간 종은 생태계가 충분히 긴 시간을 두고 조화를 이루기에는 너무 급한 도약을 했다. 그 결과, 자연의 생태계를 거스르는 치명성을 드러냈다.

'자연'과 '자연스러움'은 반드시 일치하지만은 않는다. 자연에는 사람이 만들어도 그보다 인위적이지 않을 것 같은 형상과 색채를 가진 생물도 존재하고, 기괴한 양태도 나타난다. 양자역학은 자연현상이지만, '다정한 물리학자'로 잘 알려진 김상욱 교수님이 아무리 친절하게 설명해 주셔도 고전역학이 지배하는 물리 스케일의 세계에 사는 우리 인간의 경험과 직관에는 자연스

럽게 여겨지지 않는다.

　그러니까, '자연스러움'이란 '자연 그대로의 상태'라기보다는 인간이 받아들이는 관념이다. 따라서 '자연스러움이란 무엇인가?'라는 질문은 인간의 보편성과 다양한 문화별, 개인별 특수성에 대한 질문이기도 하다. 인간을 바라볼 필요가 있다. 이때, 인간 바깥에서 바라보면 인간은 다른 시각으로 보인다. 비물질이나 무생물을 제외하면, 인간의 반대 개념으로는 네 가지가 떠오른다. 우선 초월적 영역에 존재하는 '신', 그리고 지구 밖에 존재하는 지능이 높거나 낮은 '외계 생명체'. 우리의 지구로 돌아오면 인간 아닌 '다른 생물들'이 있고, 마지막으로 '인간이 제조한 기계'가 있다.

　'기계'에 대비해서 우리는 인간에게 '인간적'이라는 표현을 쓴다. '인간적'은 놀랍게도 '인위'보다는 '자연'에 가깝다. '다른 생물', 특히 '동물'에 대비해서는 '인간답다'라는 표현을 쓴다. '인간다움'은 '야만' 아닌 '문명'적이라는 뜻이다. 다시 정리하자면, 기계에 대응해서 자연과 우주의 섭리에 순응할 때 '인간적'이라고 하고, 동물에 대응해서 자연과 본능에 저항하는 문명적 의지를 '인간답다'고 한다. '인간적'과 '인간답다'가 이렇듯 반대에 가깝게 놓이니, 인간의 관념인 '자연스러움'도 반어, 즉 아이러니를 종종 발생시킨다.

　수잔 앵커의 「아스트로컬처(Astroculture)」는 잠깐 바

수잔 앵커의 「아스트로컬처」.
대전비엔날레 2018 '바이오' 전시(대전시립미술관)

라보기만 해도 눈이 공격받은 듯 아프고 어지럽다. ✓ 인간에게는 극도로 부자연스럽다. 식물도 생명인데, 이 작품은 식물 학대일까? 이 환경을 비추는 LED 광원은 RGB에서 녹색광(G)을 뺀 적색광(R)과 청색광(B)만 남았다. 빛의 삼원색인 RGB는 가산혼합해서 백색광이 된다. 색을 감지하는 원추세포가 RGB 세 종류인 인간에게는 백색광이 자연스럽다. 그러나 녹색을 반사하는 녹색 식물은 광합성을 할 때 녹색광을 쓰지 않는다. 따라서 사진 속의 환경은 식물이 느끼기에는 태양의 자연광 환경과 별 다를 바가 없다고 한다.

그럼 저 상태가 식물에게는 자연스러울까? 생물들은 단독 개체로서만이 아니라 상호작용하는 계 안에서 살아간다. 식물과 관계를 맺는 곤충이나 다른 생물이 녹색광에 반응한다면, 녹색광은 식물에게도 의미 없지만은 않을 것이다. 이 작품을 보면서, 역으로 인간에게 자연스러운 것이 다른 생물에게는 이렇게 아플 때도 있겠다고, 눈을 비비며 반성한다.

한편, 기계가 인간적이고 자연스러울 수는 없을까? 니시즈카 료코가 디자인한 카즈라키체는 손으로 쓴 글씨처럼 보이지만 디지털 폰트다. 예술가의 손길이 오래 닿은 예술의 인위성과 최신 디지털 폰트 엔지니어링의 메커니즘이 합작해서, 아이러니컬하게도 고도의 '자연스러움'에 도달한 예다.

스티븐 호킹 박사는 "다음 세기는 복잡성(complexity)의 세기가 될 것"이라고 전망한 바 있다. 우리는 여전히 기계라고 하면 20세기 초반인 초기 기계 시대의 단순하고 기하학적인 모더니즘 미학을 떠올린다. 디지털 시대인 21세기로 들어서면서 기계와

결탁한 예술에는 다시 유기적인 형태와 복잡성이 돌아왔다. 기술과 예술을 결합하는 창작자들은, 이제 산업 시대를 연 제임스 와트의 후예라기보다는 디지털 시대를 연 앨런 튜링[17]의 후예에 더 가까워졌다. 창작자들은 자연의 경이로운 복잡성과 다양성 아래 흐르는 원리와 패턴에 눈을 돌린다. 자연 속 생성 원리를 정량적으로 포착한 후, 그로부터 알고리즘을 만들어 체계적으로 파생한다. 동시대의 기계 기술은 오히려 자연에 가까워지고, 자연스러워져 가는 양상을 보인다.

'자연스러움'이라는 개념은 이렇듯 자연·인간·예술·기술 모두에 종종 아이러니를 일으킨다. 아이러니컬하게도.

懐石のコースもございます

おしながき　日本料理

新鮮なお造りに焼物と煮物を

車海老の天ぷら　栗きんとん

市場から直送の新鮮なお魚をご賞味ください

個室もご用意いたします　白アスパラガス

日本酒も揃えております

茶碗蒸し　和風のカルパッチョ

鯛のあら炊き　手打ちのお蕎麦

江戸前寿司　百合根団子

サヨリの塩焼き　海胆焼き

甘鯛の飯蒸し　焼き鳥

ワイン・焼酎・ウィスキーその他

카즈라키 폰트의 견본

"'자연스러움'이란
'자연 그대로의 상태'라기보다는
인간이 받아들이는 관념이다."

유지원

"현대미술은
미의 합법칙성을 뛰어넘었지만
자연스럽다는 기준을 뛰어넘기는
쉽지 않으리라.
물리학자의 시각에서 존재하는
모든 것은 자연스럽다.
자연법칙에 어긋나는 것은 아예
존재조차 할 수 없으니까."

김상욱

존재하는 것은
모두 자연스럽다

김상욱

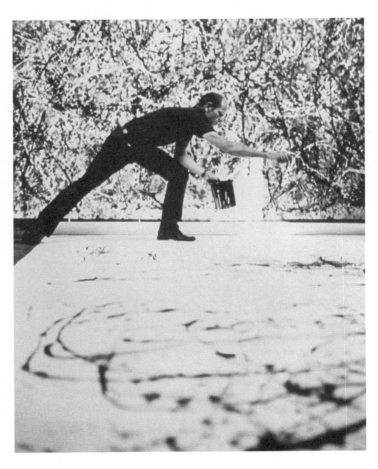

잭슨 폴록의 작업

대부분의 추상명사들이 그렇듯이 '자연스럽다'는 단어도 명확히 정의하기 힘들다. 억지스럽지 않거나 이상하지 않다, 혹은 순리에 맞거나 당연하다는 정도로 표현할 수 있을 뿐이다. 자연스럽지 못한 것은 순리에 어긋나는 것, 즉 옳지 못한 것이다. 중세 유럽에서 기형아는 자연스럽지 못하다는 이유로 죽임 당하거나 버려졌다. 누가 자연스러운 것을 결정하는 것일까? 자연스럽다는 단어는 폭력적이다.

고대 그리스 철학자 아리스토텔레스는 운동에 대해 이렇게 말했다. 지상의 사물을 이루는 원소들의 자연스러운 운동은 직선운동이지만 천상을 이루는 제5원소의 자연스러운 운동은 원운동이라고. 불의 자연스러운 운동은 위로 향하는 것이고 흙은 아래로 향하는 것이다. 이처럼 운동이란 어떤 목적을 이루기 위해 일어난다. 자연스러움이란 바로 이 목적에 정당성을 부여한다. 지상에서 모든 물체는 결국 멈춘다. 정지는 자연스러운 상태다. 물체가 움직인다면 무엇인가 특별한 이유가 있어야 한다. 자연스럽다는 것은 운동법칙을 이루는 핵심 개념이었다. 자연스러움은 진리다.

자연스러움을 핵심에 두는 생각은 갈릴레오를 거쳐 뉴턴으로 이어진다. 근대 과학은 정지가 아니라 일정한 속도로 움직이는 상태를 자연스럽다고 말한다. 뉴턴의 제1법칙이다. 무엇인가 일정한 속도로 움직이고 있다면 그 이유를 설명할 필요가 없다. 그 자체로 자연스러운 운동이니까. 하지만 속도가 변한다면 거기에는 이유가 있어야 한다. 그 이유를 '힘'이라고 부르자는 것이 뉴턴의 운동법칙이다. 물리학에서 자연스럽다는 목적론적

개념이 나오는 것에 거부감이 든다면, 그냥 수학적 공리(公理)라고 하면 된다. 공리란 무조건 옳다고 가정된 명제다.

이마누엘 칸트는 『판단력비판』에서 이론과 실천을 매개하는 능력의 이론적 기반으로 목적론과 미학을 제시했다. 칸트의 철학에는 인식하는 인간과 행동하는 인간 사이에 긴장이 존재한다. 『순수이성비판』과 『실천이성비판』 사이의 긴장이다. 인식되는 세계는 인과율이 지배하는 자연과학의 대상이고, 행동은 자유의지를 갖는 인간의 도덕성과 관련되기 때문이다. 과학과 도덕을 어떻게 조화시킬 수 있을까? 칸트의 답은 목적론과 미학이다.[18]

목적론이란 의미 없는 자연에 목적이나 의도를 부여하는 것이다. 인간은 신을 위해 존재하고, 동식물은 인간을 위해 존재한다. 미학은 숭고하고 아름다운 경험에서 나오는 주관적인 취향으로 세상에 의미를 부여하는 것이다. 칸트의 미학이 어려운 것은 주관적인 미적 경험이 객관적이고 보편타당할 수 있다고 주장하기 때문이다. 아름다움이란 주관적인 것이지만, 우리 모두가 공통적으로 아름답다고 느끼는 것이 분명 존재한다. 그러지 않다면 연예인이란 직업은 사라질지도 모른다.

칸트의 주관적 보편성을 이해하는 데 자연스럽다는 개념이 중요한 역할을 한다. 무언가 당연히 그렇다는 주장에는 자연스러움이라는 개념이 밑에 깔려 있기 때문이다. 이렇게 본다면 자연스러움은 미학이나 아름다움보다 상위에 있는 개념일지도 모르겠다. 자연스럽다는 것은 수많은 데이터를 모은 다음에야 내릴 수 있는 결론이기에 다른 것들의 토대 위에 있기도 하다. 이

처럼 추상명사들은 언제나 누가 상위개념이고 하위개념인지 알 수 없는 경우가 많다.

플라톤과 아리스토텔레스의 예술은 절대적이고 이상적인 기준에 대한 모방이었다. 고대 그리스의 비너스상은 여성의 아름다움에 대한 객관적 기준을 실제로 구현하려는 노력의 결과물이다. 그들의 조각상들이 다 비슷한 것은 이런 이유 때문이다. 르네상스의 미술은 원근법의 도입으로 좀 더 눈에 보이는 자연에 가까워지려고 노력했다. 칸트에 와서도 미에 대한 자연스럽고 보편적인 기준이 존재한다고 가정된다. 하지만 자연스럽다는 것은 과연 무엇일까?

우리 주위에 존재하는 생명체의 모습은 자연스럽다. 자연스럽다는 말 자체가 자연과 같다는 의미이기도 하다. 현대과학에 따르면 생명의 모습은 진화의 결과다. 진화에는 목적이나 의도 따위는 없다. 그때그때 생존에 유리한 특성을 지닌 것들이 자연선택되어 생존에 성공한 것뿐이다. 어찌 보면 그런 결과는 무작위로 만들어진 것이라 할 수도 있다. 자연의 모습이 무작위로 선택된 것이라면 자연스럽다는 말에 어떤 심오한 의미는 없다. 물론 주어진 환경에 따라 선택된 생명체에 공통점, 그러니까 일종의 보편성은 존재할 수 있다. 지구의 온도가 내려가면 높은 온도에서만 살 수 있는 생명체는 멸종할 테니 말이다. 하지만 이렇게 만들어진 생명체의 모습에 합법칙성까지 있다고 보기는 힘들다고 생각한다.

현대미술에서 미의 보편적이고 합법칙적 기준을 이야기한다면 바보 취급을 받을 것이다. 마르셀 뒤샹은 변기를 갖다 놓고

미술품이라 주장하지 않았나? 잭슨 폴록은 바닥에 놓인 캔버스 위에 물감을 흘리고 떨어뜨리고 뿌려서 작품을 만들었다. 이것이 미술 작품인지 논란이 있었지만 자연스럽기는 하다. 작가의 손을 떠난 물감이 중력이라는 자연의 인도를 받아 캔버스의 적당한 위치에 안착한 것이 아닌가. 어찌 보면 이보다 더 자연스럽기도 쉽지 않다. 현대미술은 근대 이전 생각되던 미의 합법칙성을 뛰어넘었지만 자연스럽다는 기준을 뛰어넘기는 쉽지 않으리라. 물리학자의 시각에서 존재하는 모든 것은 자연스럽기 때문이다. 자연법칙에 어긋나는 것은 아예 존재조차 할 수 없다. 나는 자연법칙을 연구하는 물리학자다. 물리학자가 자연스러움의 한계를 넘어서기는 쉽지 않겠지만, 근대 이전 미의 법칙을 뛰어넘은 현대미술은 물리학의 경계조차 뛰어넘을 수 있지 않을까. 그래서 내가 현대미술을 좋아하는 것인지도 모르겠다.

죽 음

죽음을 우리는 어떻게
견뎌야 할까

유지원

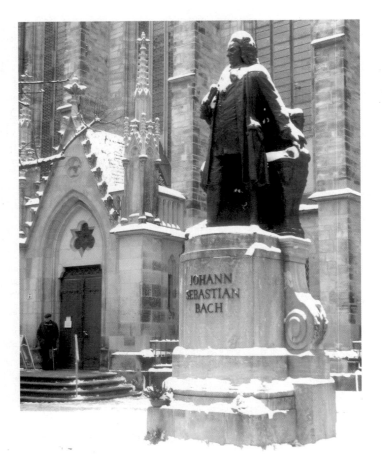

눈 내린 라이프치히 성 토마스 교회 앞 요한 제바스티안 바흐 동상.
바흐는 이곳에서 칸토르(합창장)로 27년간 재직했다.

위도가 높은 독일의 겨울은 어둠의 계절이었다. 이른 오후부터 벌써 어둑해지면 마음도 따라서 어두워진다. 추위보다 힘겨운 깊고 긴 어둠, 빛이 부족한 겨울은 죽음과 같은 계절이었다.

그 겨울을 반짝반짝 밝히는 것들이 있었다. 도시 한가운데의 크리스마스 마켓이다. 세상을 구원할 한 존재의 탄생은 어둠의 계절을 견딜 빛과 같은 희망과 위로를 준다. 그 간절한 기다림의 마음을, 사람들은 성탄 전 4주간 대림절의 촛불 속에 담았다.

독일의 계절 속에 몸을 싣고 있으려면, 기독교인이 아닌 내 몸과 마음에도 교회력의 절기들이 스며들었다. 고대 게르만의 토착 신앙 속 계절 풍속들과 맞물려, 1년을 주기로 하는 계절의 순환은 예수의 생애 주기에 일치해 있었다. 혹독한 겨울을 밝히는 구세주의 탄생, 대림절의 간곡한 기다림, 영원히 끝나지 않을 것만 같던 긴 겨울이 저물고 봄이 다가올 무렵 예수의 고난을 묵상하는 사순절이 지나면, 기적같이 피어나는 봄의 탄성과 함께 부활절이 왔다.

교회력에 따라 성 토마스 교회의 예배에서 연주할 칸타타를 매주 작곡하는 일은 라이프치히 시절 요한 제바스티안 바흐의 주요 임무이자 고된 일상이었다. 바흐의 「크리스마스 오라토리오」나 대림절의 칸타타들을 들으면, 지금도 라이프치히의 찬 바람에 실린 달뜬 분위기와 계피향 섞인 글뤼바인[19]의 향기가 코끝 찡하게 스쳐간다.

성 토마스 교회의 일요일 아침 예배에서는 거의 매주 성 토마스 합창단이 연주하는 바흐의 칸타타가 울려 퍼졌다. 일요일의 이 음악은 일용할 정신의 양식처럼 도시의 건물 외벽과 바닥

돌 틈에 스며들어 일주일 내내 비축되어서는, 들리지 않는 소리로 늘 흘러나오는 것 같았다. 교회의 스테인드글라스로 아련히 비쳐 들어오던 북구의 느릿한 햇살이, 그 햇살에 실리던 성 토마스 합창단의 칸타타와 모테트 연주가, 마음에 사무치도록 생생하다.

바흐의 음악은 죽음을 묵상하는 대목에서 사랑보다도 찬연하게 아름답다. 칸타타 BWV 82에는 삶을 견디는 자의 숙명적이고 체념적인 편안함이 있고, 칸타타 BWV 106에는 죽음에 대한 마음가짐을 현명하게 가다듬은 끝에 경이롭게 도달하는 무구한 기쁨이 있다.

눈물겹도록 아름답고 심오한 칸타타 BWV 106 「악투스 트라지쿠스(Actus tragicus)」에는, 가장 탁월한 예술가에게도 드물게 찾아오는 축복받은 영감의 순간이 아로새겨져 있다. 1707년경 불과 스물두 살의 나이로 작곡한, 비할 데 없는 초기 걸작이다. 아직 라이프치히에 오기 전, 뮐하우젠의 청년 오르가니스트 시절이었다.

편성은 조용하고 차분하다. 도입부에서 울리는 두 대의 리코더의 연주는 천국 같은 위안을 준다. 화려하지는 않지만 심금을 울리는 소박한 음색으로 이 두 악기는 대화를 나눈다.← 홀로는 화성 표현이 불가능한 리코더를 두 대 사용해서 바흐는 페달 효과를 냈다.↗ 소멸하

칸타타 BWV 106 도입부 두 대의 리코더 연주

Gottes Zeit ist die allerbeste Zeit

Actus tragicus

BWV 106

1. Sonatina

칸타타 BWV106 도입 부분. 위의 두 성부가 리코더다.

베렌라이터 출판사의 악보. © Bärenreiter Verlag

려는 소리를 중첩해서 지속시키는 페달 효과로, 리코더들은 음의 빈 공간인 소리의 허공을 서로 채워 주며 메아리친다.

인간 목소리의 낮은 성부는 "필멸의 인간은 죽음의 운명을 피할 수 없다(Mensch, du mußt sterben)!"는 생명의 규율과 섭리를 전한다. 높은 성부는 "예수님이 가까이 오시리라(Ja, komm, Herr Jesu, komm)!"는 기쁨을 노래한다. 바흐의 종교곡에서 베이스는 준엄한 심판과 경고, 테너는 전달자이자 매개자, 알토는 심금을 울리는 인간적 연민의 절절함, 소프라노는 인간을 초월한 천상의 행복을 표현하는 양상을 보인다.

우리는 별에서 온 원자들이 우리 몸으로 모였다가 다시 흩어진다는 과학의 진실을 안다. 인간은 필멸이라도 인간을 구성하는 원자는 불멸임을 안다. 이 사실은 위안을 준다. 그러나 필멸의 생명이란, 원자들을 기계적으로 단순하게 조립한 장난감에 불과한 것이 아님도 안다. 그렇기에 우리는 우주 속 유구한 생명의 흐름은 지속될 것을 알고도 개체의 소멸을 애도하지 않을 도리가 없다.

한 명의 인간 개체는 생의 노력으로 쌓아 올린 경험과 지식과 기억의 온전한 집적체일진대, 그것이 죽음으로 스러지는 엄청난 사건을 우리는 어떻게 견디어야 할까? 살아간다는 기쁨, 육체 감각의 강렬함, 억제하기 어려운 열망, 넘쳐흐르는 감정들은 어디로 가는가?

바흐의 종교곡에서 담담하게 섭리를 전하는 낮은 성부는 마치 과학의 진실과 같은 위안을 준다. 하지만 우리에게는 인간의 지극한 슬픔에 공감해 주는 알토의 연민 어린 목소리도 필요

하다. 그래야 슬픔을 극복하고 베이스의 현명함을 받아들이며 마침내 소프라노의 기쁨에 도달할 수 있는 것이다.

"Fürchte dich nicht, ich bin bei dir(두려워 말라, 내가 네 곁에 있으리라)." 모테트 BWV 228의 가사이다. 성 토마스 교회에서 바흐의 칸타타와 모테트를 듣던 시절, 나는 기독교라는 종교가 인간 심성의 가장 여린 부분을 예리하게 간파하여 놀랄 만큼 적확하게 마음을 끈다는 생각이 들곤 했다. 내가 예수님의 사람이 된다면, 예수님은 언제까지나 사랑으로 내 곁을 지켜 주겠다고 약속한다. 유한한 필멸의 인간 어느 누가 그런 약속을 할 수 있을까? 인간은 누구나 약해질 때가 있다. 의지하고 싶어지고 외로워한다. 그럴 때 세상 끝까지 내 편이 되어 주겠다고 약속하는 불멸의 존재는 얼마나 든든한 위안인가. 그 발밑에 무릎 꿇고 매달려 기꺼이 몸을 던져도 좋으리라.

종교를 가진다는 것은 인류의 과학과 지성으로도 다 설명하지 못하는 현상들이 우주와 자연에 잔존함을 기꺼이 인정하는 겸양의 마음일지도 모르겠다. 종교를 갖지 않은 나는 그 위로를 예술에서 받는다. 바흐의 칸타타 BWV 106은 죽음을 견디는 인간의 숙명 앞에 마음을 여미는 지극한 위안을 준다.

"종교를 가진다는 것은 인류의
과학과 지성으로도 다 설명하지
못하는 현상들이 우주와 자연에
잔존함을 기꺼이 인정하는
겸양의 마음일지도 모르겠다.
종교를 갖지 않은 나는
그 위로를 예술에서 받는다.
바흐의 칸타타 BWV106은
죽음을 견디는 인간의 숙명
앞에 마음을 여미는 지극한
위안을 준다."

유지원

"생명이 흔치 않은 것이라면
죽음은 자연스러운 일이 된다.
죽어 있는 자연스러운 상태에서
생명이라는 특수한 상태로
잠시 가서 머무는 것뿐이다."

김상욱

인생은 짧고 예술은 길지만,
생명은 영원하다

김상욱

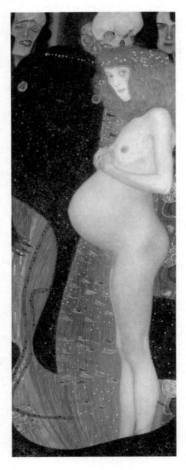

구스타프 클림트, 「희망I」(1903)

죽음은 생명이 끝나는 것이다. 이것은 놀라운 사건이 아니다. 우주에서 생명의 존재는 기적이기 때문이다. 우리가 아는 한 지구 바깥에는 생명이 없다. 물론 단정 지을 수는 없지만. 아직까지 본 적이 없을 뿐이다. 사실 없는 것을 증명하는 것은 어렵다. 유니콘이 없다는 것을 증명해 보라. 우주의 모든 장소를 모조리 가 보지 않고서 확신할 수 없다. 하지만 적어도 자연법칙에 어긋나는 것은 존재할 수 없을 거라고 추론할 수 있을 거다. 지구에는 생명이 존재한다. 따라서 생명 자체가 자연법칙에 위배되는 것은 아니다. 지구 바깥에 생명체가 존재해도 된다는 뜻이다. 이래저래 외계 생명체의 존재는 어려운 문제다. 장담할 수는 없지만 우주에서 생명은 드문 현상인 것 같다.

생명이 흔치 않은 것이라면 죽음은 자연스러운 일이 된다. 죽어 있는 자연스러운 상태에서 생명이라는 특수한 상태로 잠시 가서 머무는 것뿐이다. 현대 과학은 생명이라는 특수한 상태를 정의하는 데 어려움을 겪고 있다. 생물은 자신을 유지하려는 속성을 가진다. 나아가 자신과 같은 것을 많이 만들려고 한다. 단세포생물은 분열하여 개체수를 늘리고 다세포생물은 짝짓기와 번식을 통해 자신을 끝없이 복제한다. 사실 이런 속성을 가진 것이 생명이라기보다는, 이런 속성을 가진 것만이 생존했다고 볼 수도 있다.

고대인들은 모든 사물에 생명이 깃들어 있다고 생각했다. 전근대 시대의 그림에 무생물만 등장하는 경우는 거의 없다. 사람 없는 풍경화에는 동물이나 나무가 등장한다. 신은 인간의 형상을 가졌고, 산·강·바다뿐 아니라 태양마저 의인화되었다. 활

유법과 의인법은 문학적 기법이 아니라 사람들이 세상을 보는 사고의 틀이었다. 생명이 충만한 세상에서 죽음은 재앙이자 불행이었다. 하지만 사실 우주는 죽음으로 충만하다.

생물은 물질로 되어 있다. 내 몸을 이루는 수소 원자와 태양을 이루는 수소 원자는 똑같다. 내 손가락의 일부를 이루는 적혈구의 철 원자는 돌멩이를 이루는 철 원자와 똑같다. 하지만 나와 돌멩이는 다르다. 이 차이는 무엇일까? 동일한 원자지만 어디에 속하는지에 따라 생물 혹은 무생물이 된다. 어떤 '것'이 실리콘 원자로 되어 있다는 사실만으로 무생물이라 주장할 수 있을까? 그 '것'이 자신을 유지하고 복제하려 한다면 생물이라고 부르지 못할 이유는 없다. 소프트웨어는 실리콘으로 만들어진 반도체 위를 움직이는 전자들의 운동으로 구현된다. 컴퓨터바이러스라는 소프트웨어가 앞서 말한 생명의 속성을 보인다면 생물이라고 부르지 못할 이유는 없다. 물질에도 생명이 있다고 본 고대인들의 생각에도 일리가 있는 것일까?

중세 유럽의 그림을 보면 생명과 죽음에 대한 그들의 복잡한 심경이 드러난다. 기독교는 신의 아들이 고문받다가 죽음으로써 인류를 구원한다는 이야기에 바탕을 둔다. 크리스마스는 바로 그 성스러운 죽음을 위한 구세주의 탄생일이다. 결국 구세주는 죽지만 부활한다. 이렇게 기독교의 신은 생명과 죽음을 넘나들며 그 둘을 긴밀하게 엮는다. 모든 인간의 생명은 수명이나 삶의 내용에 상관없이 단 한 번의 죽음으로 종료된다. 그는 신에게 심판받고 그 결과에 따라 천국 혹은 지옥, 즉 영원한 행복이나 고통을 누린다.

어떤 사람들은 영원한 행복을 기대하며 기쁜 마음으로 죽음을 맞이했다. 이들은 순교자로 추앙받는다. 중세에는 스테레오타입이 있을 정도로 순교자의 성화가 유행했다. 예를 들어, 묶인 채로 화살에 맞은 사람은 십중팔구 성 세바스찬이다. 삶은 영원한 행복을 얻기 위해 잠시 거쳐 가는 중간 여행지다. 기독교에서 고통과 죽음은 성스러운 것이다.

근대를 지나며 죽음은 금기가 된다. 죽음은 나쁜 것이다. 세기말 빈의 미술은 죽음과 생명이 공존하는 음울한 분위기를 반영했다. 구스타프 클림트의 「희망 I」에는 임신한 여성의 누드가 나오는데, '희망'이라는 제목이 무색하게 죽음의 기운이 그녀를 둘러싸고 있다. 죽음으로 가득한 세계에 피어난 생명의 희망이랄까.

사실 이 그림은 당시 많은 논란을 일으켰다.[20] 미술에서 임신을 다루는 것은 여성의 생리와 같이 암묵적 금기였기 때문이다. 더구나 임신한 여성을 나체로 그려서 에로티시즘의 대상으로 만든 것은 윤리적으로도 문제였다. 당시 오스트리아 교육부 장관이 이 그림의 전시를 만류할 정도였으니. 결국 전시회에서는 문을 두 개 만들어 관람객을 통제해야 했다. 그래서일까, 몇 년 후 그려진 「희망 II」의 임신한 여성은 옷을 입고 가슴만 드러낸다. →뒷장 생명과 죽음, 불길한 희망의 기운을 표현하는 작가의 의도는 보지 않고 여성의 누드에만 정신이 팔린 것이다.

「희망 I」이 그려진 지 11년이 지난 후 유럽은 1차 세계대전을 겪는다. 4000만 명의 생명을 앗아간 죽음의 대재앙이었다. 이 그림이 표현하고 있는 것처럼 20세기 초반 유럽의 벨에포크

구스타프 클림트, 「희망 II」(1907-1908)

〈좋은 시절〉는 생명과 같은 희망이 아니라 불길한 임신이었던 것일까? 이로써 인류는 근대와 결별하고 현대사회로 진입하게 된다. 한 시대의 종말은 새로운 시대의 시작이다. 이렇게 죽음은 생명이 될 수도 있다.

　사실 우리 같은 다세포생물에게 있어 죽음은 번식의 대가다. 단세포생물은 죽지 않는다. 그들은 자신을 둘로 나누어 개체수를 늘린다. 다세포생물은 동일한 DNA를 갖는 수많은 세포들이 모여 하나의 개체를 이룬다. 이들 세포 각각은 독자적으로 살 수 있는 존재이지만 개체를 위해 자유와 영생을 포기했다. 오

직 생식세포만이 이들을 대표하여 자손으로 남는다. 자손을 남긴 다세포생물은 사라지는데, 이것이 바로 죽음이다. 우리 같은 다세포생물에게 죽음은 섹스의 대가다. 이렇게 죽음은 다시 생명과 얽힌다. 생물학에 관심이 많았던 클림트는 생명 탄생에 내재된 죽음의 속성을 알았을지도 모르겠다.

죽음에 대해 우울한 이야기를 많이 한 것 같으니 끝으로 좋은 소식을 알려 주고자 한다. 사실 유전자의 입장에서 보자면 죽음은 없다. 38억 년 전 지구에 최초의 생명체가 탄생했다. 단세포생물에 가까웠을 이 세포는 분열하고 진화했다. 이 생명체가 가졌던 생명의 정보는 지금도 우리 몸에 남아 있다. 나의 부모의 부모, 그 부모의 부모로 계속 거슬러 올라가면 연속된 생명의 사슬이 최초의 생명체에 맞닿아 있다는 것을 알 수 있다. 나를 포함한 지구상 모든 생명체는 최초 생명체가 가졌던 생존과 번식 욕구를 물려받은 후손이다. 지구에 생명이 존재하는 한 영원히 그 유산을 이어 가며 번성할 것이다.

인생은 짧고 예술은 길다. 하지만 생명은 영원하다.

감각

눈으로도 만져지는 감각,
재질의 촉감

유지원

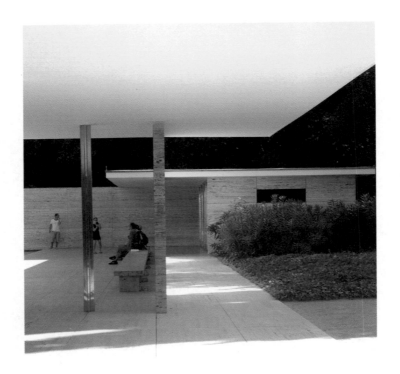

바르셀로나 몬주익 언덕 기슭,
미스 반 데어 로에의 모더니즘 건물인 독일관 '바르셀로나 파빌리온'

속초에 겨울 바다를 보러 간 적이 있다. 자연에는 직선이 없다고도 하는데, 수평선은 하늘과 바다를 깨끗한 직선으로 가르고 있었다. 푸른 하늘과 더 푸른 바다, 그리고 그 경계의 수평선. 이 단순한 풍경이 눈에 보이는 전부였다. 복작대는 홍대 일대에서 생활하다가, 탁 트인 단순한 시야에 맑은 공기와 물이 펼쳐지니 안도 어린 쾌감이 다가왔다.

바르셀로나 몬주익 언덕 아래 위치한 미스 반 데어 로에(Mies van der Rohe)의 파빌리온에서도 바다의 수평선 비슷한 시원함이 펼쳐졌다. 바르셀로나가 그리 번잡한 도시는 아니었지만 더운 태양과 출장지의 몇몇 고민들 속에 있다가 파빌리온에 들어서니 탁 트인 단순한 시야에 시원하게 뻗은 직선, 직사각형 연못의 물, 벽과 기둥의 청량한 질감에 마음이 깨끗하게 뚫리는 것 같았다.

바르셀로나 파빌리온(Barcelnoa Pavilion)은 1929년 스페인 만국박람회를 위해 지은 독일관으로, 미스 반 데어 로에가 자신이 주장한 원리에 따라 최소한의 요소로만 디자인한 미니멀리즘 건물이다. 외벽을 제외한 벽 몇 개와 기둥 몇 개, 그리고 하얗고 날렵하게 떠 있는 평평한 지붕으로만 이루어졌다. 벽들은 공간을 막지 않은 채 나누고 있어 안과 밖의 경계가 모호하고 환히 트였다. 트래버틴 벽과 크롬 기둥의 재질, 거침없이 뻗은 직선들, 그리고 두 개의 연못이 쾌청하다. 비대칭 공간에서 시선의 이동에 따라 달라지는 공간 분할 형상이 마치 몬드리안의 추상화 같다.

초기 모더니즘의 교과서적인 걸작이라 불리는 이 건물은 건축과 디자인 학교로 지난 2019년에 100주년을 맞은 '바우하

우스(Bauhaus)'의 이상을 그대로 실현하고 있다. 미스 반 데어 로에는 짧게나마 바우하우스에서 교장 역할을 맡기도 했다.

그는 "적을수록 낫다.(Less is more.)"는 경구로도 유명하다. 이 건물 안에서 나는 이 '레스(less)'의 의미를 완전히 새롭게 체득한 것 같았다. 그 '레스'는 덜어 내어 부족한 것이 아니라, 고도로 집약되어 최후까지 남은 것이었다. 바닥과 기둥과 벽과 지붕이 모두 완벽하게 정확한 위치에 있었다. 한 치도 더 덜어 낼 것 없는 그 용감한 합리성이 상쾌했다. 벽들은 바르셀로나의 태양 아래서 기분 좋은 그늘을 적재적소에 드리웠다. 이성적이고 합리적이어서 모더니즘이 가치 있다기보다는, 이성과 합리를 '제대로' 가동시킬 때 좋은 모더니즘이 나오는 것이었다.

이후 로버트 벤투리(Robert Venturi)는 포스트모더니즘 건축가답게 "적을수록 지루하다."고 반박하기도 했다. 아닌 게 아니라 미니멀리즘은 농축된 것이 아닌 손쉬운 것으로 곡해되고, 부족함 많은 아류들을 낳았다. 그러나 미스 반 데어 로에의 본류를 몸으로 접하니, 그의 '레스'와 벤투리가 비판한 '레스'는 속성이 다른 '레스'라는 생각이 들었다.

보는 것은 눈의 작용인 동시에 뇌의 작용이다. 눈은 '감각'하고, 뇌는 '지각'한다. 눈으로 감각한 외부의 불완전한 정보를, 뇌는 기존에 뇌 안에 있던 배경지식 및 기억의 맥락들로 해석해서 완성한다. 이것이 감각을 통해 지각을 해서 '보는' 과정이다. 이 과정은 보는 사람의 '감정'을 끌어낸다. 그러니까 이때의 감정은 외부에서 받은 것이면서, 내면과 섞여 내부로부터 나오는 것이기도 하다.

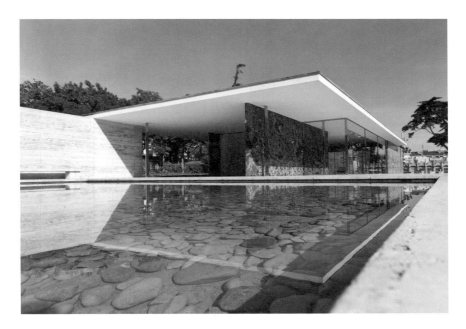

바르셀로나 파빌리온

그리고 감각은 단독으로 작용하지 않는다. 특히 시각과 촉각이 깊이 연계되어 상호 작용한다. 우리는 재료의 '질감', 즉 재질을 '만지기' 이전에 '본다'. 시각 분야의 연구에서는 바로 이 재질의 시지각적 중요성이 지금까지 간과되어 왔지만, 신경과학에서는 촉각의 영역인 재질을 감각할 때 시각도 긴밀한 역할을 한다는 사실이 최근 꾸준히 입증되고 있다.[21]

인간이 재질을 시각으로 감각한다는 사실은 진화의 측면에서도 설명이 된다. 만져 보지 않아도 안전한지 눈으로 판단이 되어야 생명을 유지할 수 있어서다. 인간의 감각기관은 신체에 위협을 가하지 않는 재질에 아늑함과 쾌적함, 아름다움을 느껴 왔을 것이다.

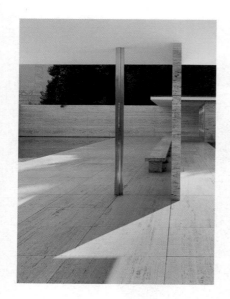
바르셀로나 파빌리온의 트래버틴 벽과 크롬 기둥

조그만 사진을 통해 간접적으로 접한 모더니즘 건축은 차갑고 성마르게 보였지만, 이 잘 설계된 모범적인 모더니즘 건물 속에 내 신체를 담자 마음이 산뜻해졌다. 빛과 그늘을 다루는 감각이 절묘했다. 모든 것이 적절했다. 무엇보다 트래버틴 벽과 크롬 기둥의 재질이 섬세했다.↖ 미스 반 데어 로에는 아낌없이 좋은 재료로 공간을 채워서, 부족함이 없었다.

20세기 초반의 초기 모더니즘이라는 맥락을 제거한 채 우연히 접했더라도, 감각적으로 휴식처럼 쾌적한 건물이라고 느꼈을 것이다. 전문가들이야 맥락을 체계적으로 습득하고 있어야 하지만, 일반인들은 배경지식이 없는 상태에서 감각의 정보로만 판단할 때가 많다. 예전에는 전문적인 맥락을 교양처럼 알려야 한다고 여겼지만, 지금은 기존 정보 없이도 일반인이 전문가들과는 다르게 감각해서 느끼는 감정의 경향 역시 의미 있다고 여겨 탐구의 대상으로 삼는 추세다.

재질의 촉감은 눈으로도 만져지는 감각이다. 몸은 말할 것도 없다. 재료를 영어로는 '머티리얼(material)'이라고 한다. 물리 세계에 새로운 물질이 생성되면 그 표면은 질감을 갖는다. '머티리얼'의 어원은 모든 것을 낳는 어머니인 라틴어 '마테르(mater)'

에서 왔다. 한편, 다소 이성적이고 기하학적인 형상인 '패턴 (pattern)'의 어원은 아버지인 라틴어 '파테르(pater)'다. 어머니 '재료'와 아버지 '형상'은 우리의 눈에 하나로 섞여 감각되고, 우리의 뇌에 지각되어, 마침내 우리로부터 '감정'이라는 자식을 배태해 낸다.

"어머니 '재료'와 아버지 '형상'은
우리 눈에 하나로 섞여 감각되고,
우리 뇌에 지각되어,
마침내 우리로부터 '감정'이라는
자식을 배태해 낸다."

유지원

"인간의 감각은 더 정교한 기계의
검증을 받아야 하며,
인간의 의식은 더 정확한 수학의
확인을 받아야 한다.
자연의 진실은 종종
인간의 감각과 의식 그 너머에
있기 때문이다. 어찌 보면
터너야말로 이런 과학적 사실을
깨달은 것인지도 모른다."

김상욱

인간의 감각을 믿지 말지어다

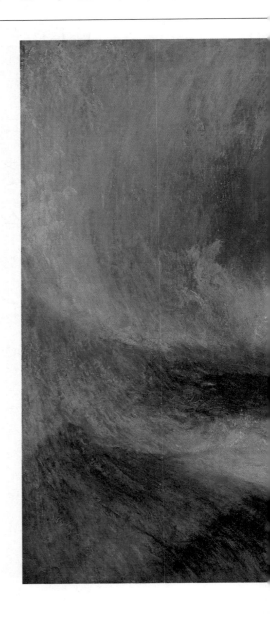

김상욱

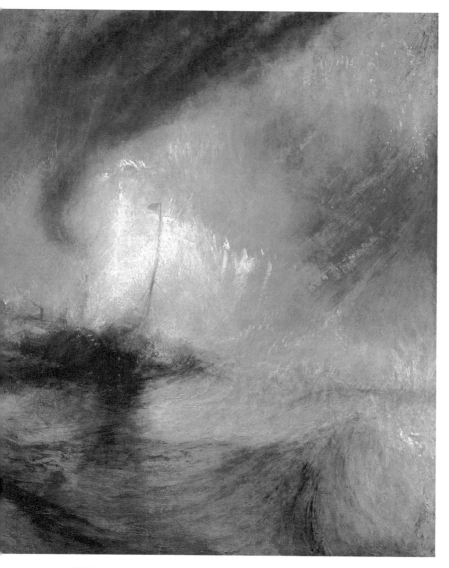

윌리엄 터너, 「눈보라: 얕은 바다에서 신호를 보내며 유도등에 따라 항구를 떠나가는 증기선,
나는 에어리얼 호가 하위치 항을 떠나던 밤의 폭풍 속에 있었다」(1842)

"여러분은 등불에 밝혀진 어둠의 색을 본 적이 있는가? 그것은 밤길의 어둠과는 다른 것이어서, 가령 한 알 한 알이 무지개색의 반짝임을 지닌, 미세한 재 같은 미립자가 충만해 있는 것처럼 보였다. 나는 그것이 눈 속으로 들어오지는 않을까 하여 무의식중에 눈꺼풀을 깜박거렸다." 다니자키 준이치로의『그늘에 대하여』의 한 구절이다. 빛이 아니라 어둠을 이렇게 감각적으로 표현할 수 있다는 것이 나에게는 큰 충격이었다. 이 책을 읽고 주위를 둘러보니 과연 어둠에도 여러 종류가 있다는 것을 알 수 있었다.

같은 어둠을 보면서도 다른 것을 느낄 수 있다. 1장에서 이야기한 대로 보는 것과 의식하는 것은 다르기 때문이다. 눈의 망막에 맺힌 사물의 상과 뇌에서 인식된 사물의 모습은 같지 않다. 사람의 뇌는 감각으로 들어온 정보를 있는 그대로 받아들이지 않고 경험을 토대로 재구성한다. 뇌는 마치 과학자와 같이 가설을 세우고 이야기를 만든다. 그래서 우리는 보려는 것을 보게 되고, 볼 계획이 없거나 알지 못하여 이야기를 만들 수 없는 것은 보고도 알지 못한다. 따라서 대상을 보이는 대로 그리는 것은 생각만큼 쉽지 않다.

초등학생에게 풍경화를 그리라고 하면 본 대로 그리기보다 의식이 만들어 낸 이야기를 그린다. 우선 나무, 산, 구름을 그린다. 나무는 직선의 가지에 초록색 잎이 달려 있다. 산은 삼각형의 형태에 가깝고 구름은 말풍선 모양이다. 사실 이 그림은 본 대로 그린 것이 아니라 머릿속에 있는 이야기를 기호로 나타낸 것에 가깝다. 구름은 말풍선 모양이 아니고 산도 삼각형이 아니

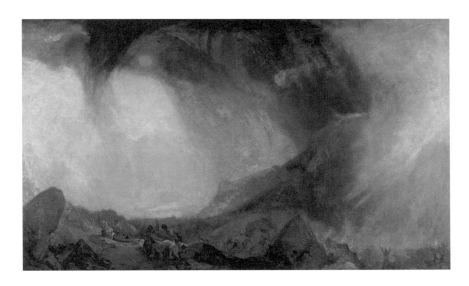

윌리엄 터너, 「눈보라: 알프스를 넘는 한니발과 군대」(1812)

다. 사실 공기도 미묘한 색을 갖는다. 공기 중 기체의 종류와 밀도에 따라 빛이 다르게 산란되기 때문이다.

윌리엄 터너는 풍경을 보이는 대로 그린 19세기 영국의 화가다.[22] 당시 고상하다고 생각된 미술 장르는 역사화였다. 역사화는 전형적인 장면들로 채워진다. 멀리 보이는 성(城), 칼을 휘두르는 병사, 달리는 말, 빛나는 태양과 위대한 영웅이 등장한다. 역사는 회화가 아니라 이야기다. 트라팔가르해전 그림에서 구름이 실제 어떻게 보였는지는 관심사가 아니다. 구름은 이야기의 소품에 불과하기 때문이다. 하지만 1812년 터너가 그린 역사화 「눈보라: 알프스를 넘는 한니발과 군대」의 주인공은 눈보라다. 눈보라는 기호로서 존재하는 것이 아니라, 그림 전체를 지배하며 실제 눈보라를 겪는 것 같은 느낌을 준다. ↑

1842년 터너가 그린 「눈보라: 얕은 바다에서 신호를 보내며 유도등에 따라 항구를 떠나가는 증기선, 나는 에어리얼 호가 하위치 항을 떠나던 밤의 폭풍 속에 있었다」는 얼핏 보면 무엇을 그렸는지 모를 정도로 혼란스럽다. 당시 일부 사람들은 "비누 거품과 회반죽 덩어리"라는 혹평을 했다. 터너의 설명을 들어 보자. "나는 이해할 수 있는 그림을 그리지 않는다. 나는 폭풍우의 장면이 어떻게 보이는지를 보여 주고 싶었다. 나는 선원들에게 내 몸을 돛대에 묶게 하여 폭풍우를 직접 관찰했다." 터너는 네 시간 동안 돛대에 묶여 있었다고 한다.

포효하는 바다, 쏟아지는 비, 거대한 먹구름 같은 이미지를 모아 늘어놓으면 폭풍우를 표현할 수 있다. 폭풍우라고 하면 머리에 떠오르는 전형적인 이미지들을 모은다는 뜻이다. 뇌가 기억 속의 개념을 모아 이야기를 만들듯이 말이다. 이 경우 관람자는 작가의 의도를 정확히 알아차릴 것이다. 제대로 구현만 되었다면 좋은 그림이라 평가할지 모른다. 하지만 다빈치의 「모나리자」가 캔버스와 물감의 합에 불과한 것이 아니듯, 전체는 부분의 합이 아니다. 폭풍우 속에서 본 폭풍의 진짜 모습은 터너가 그린 「눈보라」에 가까울지 모른다. 명징한 의미를 가진 부분들로 분해할 수 없다는 뜻이다. 터너는 의식에 의해 가공되기 이전, 감각된 그대로의 풍경을 그리려 한 것이 아닐까?

근대 과학은 감각의 한계를 뛰어넘으려는 노력에서 시작되었다. 갈릴레오의 천문학

갈릴레오의 망원경

은 망원경이라는 기계의 도움이 없었다면 존재하지 않을 거다. ✓

인간의 감각은 태양이 지구 주위를 돈다는 의식을 만들어 낸다. 그런 이야기가 시각 경험에 잘 부합하기 때문이다. 망원경이라는 도구는 인간을 시각 감각 너머로 안내해 준다. 그곳에서 새로운 경험이 생성되고 의식을 변화시킨다. 이제 태양이 아니라 지구가 돈다는 이야기가 더 그럴듯해 보인다.

세상 모든 것은 보이기는커녕 느끼기조차 힘들 만큼 작은 원자라는 입자들로 되어 있다. 동전이 지구만 하게 커진다면 비로소 원자는 동전만 한 크기가 된다. 원자는 원자핵과 전자(電子)라는 더 작은 부분으로 나뉜다. 전자는 그 크기가 없다고 할 수 있을 만큼 작다. 전자는 인간이 가진 감각의 한계를 뛰어넘는 대상이지만, 인간은 이를 이용하여 스마트폰과 컴퓨터를 만들었다. 이른바 전자공학이다. 스마트폰 안에서는 우리가 감각할 수 없는 방식으로 전자들이 바쁘게 움직이고 있다. 현대 문명은 감각할 수 없는 것들을 기반으로 한다.

한때 유럽인은 유색인종을 짐승으로 취급했다. 이는 시각이라는 감각에 의존하여 내린 결론으로, 단지 피부색이 다르기 때문이다. 하지만 원자 수준에서 작동하는 유전자를 분석해 보면 인종 간의 유전자 차이보다 같은 인종 내 유전자변이가 더 크다는 것을 알 수 있다. 프레더릭 생어(1980년 노벨화학상 수상자)가 개발한 염기서열화 방법을 이용하면 감각할 수 없는 유전자 세상에 대한 정보를 얻을 수 있다. 결국 어느 수준에서 보는지에 따라 상대를 인간으로 볼 수도 있고 짐승으로 볼 수도 있다는 뜻이다.

인간의 감각을 믿지 마라. 감각에 의존하여 구축된 의식은 더욱 믿지 말지어다. 과학이 일관되게 이야기하는 바다. 인간의 감각은 더 정교한 도구의 검증을 받아야 하며, 인간의 의식은 더 정확한 수학의 확인을 받아야 한다. 자연의 진실은 종종 인간의 감각과 의식 그 너머에 있기 때문이다. 어찌 보면 터너야말로 이런 과학적 사실을 깨달았는지도 모른다. 우리가 이미 알고 있는 이미지를 모아 작품을 구성한 것이 아니라, 현장에서 직접 감각하고 느낀 것을 날것 그대로 표현한 것이니까. 보이는 대로 그린 그림은 아이러니컬하게도 더욱 추상적이 되었다. 터너의 그림을 추상화의 효시로 보는 견해도 있다.

인간이 과학의 힘으로 감각을 벗어났을 때 우주를 제대로 이해하기 시작했다면, 터너가 의식에 의한 변형 없이 감각을 있는 그대로 표현하고자 했을 때 새로운 미술이 탄생했다.

보 다

보는 것과 보이는 것

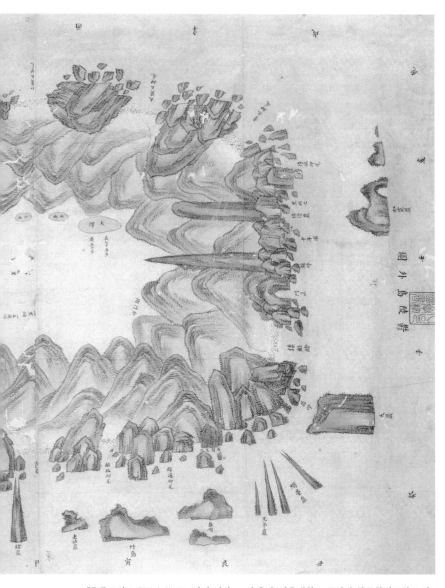

「울릉도외도(鬱陵島外圖)」(작자 미상, 조선 후기, 서울대학교 규장각 한국학연구원 소장)

독일의 아우토반에서 교통사고가 난 적이 있었다. 친구가 운전을 했고 나는 조수석에 앉아 있었다. 빗길에 우리 차가 미끄러지면서 앞 차를 박은 사고였다. 충돌 일보 직전의 짧은 순간이 아직도 생생하다. 시간은 갑자기 슬로모션으로 흘렀다. 그러더니 앞 차의 엉덩이가 눈앞에 거대하게 부풀어 보였고, 그때 공포를 느끼며 큰 사고를 직감했다. 운전한 친구도 나처럼 그 '거대한 엉덩이'를 보았다고 했다. 우리는 그 순간 '미래'를 봤던 것이다. 극히 짧은 다음 순간의 미래. 그런 비과학이 어디 있냐고? 진짜다. 현상을 있는 그대로 수용하지만은 않는 우리의 뇌가 다급한 나머지 빠른 속도로 다가오는 물체의 다음 순간을 앞서 보여 주며 비상경보를 울린 것이다.

공간 속에서 같은 비례의 닮은꼴이 있어도 서로 크기가 다르면 인간에게 주는 감정이 달라진다. 크기는 그 자체로 인간과 반응하는 고유한 속성을 가진다. 이번에는 여기에 '시간'을 덧대어 보자. 일단, 바라보는 나와 보이는 대상과의 관계를 설정해 본다. 같은 크기의 대상이 여러 개 있을 때 나로부터 멀리 떨어진 대상일수록 작아 보인다.

2차원 평면에 3차원의 세계를 담는 '마술'을 부리려면 어떻게 할까? 내게 나란히 마주선 2차원 화면에 가로세로 같은 간격으로 직교하는 평행선들을 그려 보자. 2차원 평면에는 화면 뒤로 펼쳐지는 3차원 축이 없다. 하지만 없는 것을 있는 것처럼 '보이게' 하는 방법은 다양하다. 그 방법 중 하나가 기하학적 선원근법인 '일점투시도법'이다. 세로 방향 평행선들의 한쪽 끝을 한 점을 향해 가지런히 모은다. 그러면 평행선들이 한 점으로부터 원형으로 펼쳐져 나오는 방사형 선들이 된다. 가로 방향의 평

행선들은 내게서 '멀어질'수록 간격이 점점 좁아진다. 이렇게 바뀔 때, 이 간격은 등간격 등차수열에서 조화수열이 되어간다. 이때, 저 멀리 사라져 가는 한 점을 이름 그대로 소멸되는 '소실점(vanishing point)'이라고 부른다.

소실점 가까이 있던 대상이 내게로 다가오는 운동을 한다고 생각해 보자. 공간 속에서 대상의 위치가 변하면서, 시간의 흐름에 따라 점점 크기가 커져 보일 것이다. 우리는 운동하는 물체를 평면 공간에 표현할 때에도 이 원리를 응용한다. 빈 종이에 야구공 하나를 그려 보자. 멈춘 듯 보일 것이다. 여기에 야구공을 중심으로 퍼져 나오는 방사형 선들을 그려 보자. 그러면 야구공이 빠른 속도로 내게 다가오는 듯 보인다. 2차원 평면에서 3차원 방향 운동이 생긴 듯 보이는 '마법'이 일어난다.

물리적인 좌표계는 별 변화가 없더라도, 인간의 눈과 뇌는 공이 내게 날아오는 속도만 바라봐도 공간이 휘어진 듯 인식한다. (상대성이론과는 별 관련이 없는 현상이다.) 한 점에서 펼쳐져 나오는 방사형 선들 위에 두 개의 세로 평행선을 놓아 보자.↓ 분명 평행선인데, 어안렌즈로 보는 것처럼 가운데가 불룩하게 휘어져 보인다. 가운데 물체가 커져 보이는 것이다. 방사형 선들은 실제

로는 정지해 있지만, 하나의 소실점이 생긴 상황은 빠른 운동이 눈앞에 펼쳐지는 상황과 유사해 보이기에 인간의 뇌는 이를 운동하는 상황이라고 착각한다. 이것이 바로 착시다.

인지과학자 마크 챈기지(Mark Changizi)에 따르면, 날아오는 공이나 운전 중 다가오는 물체가 갑자기 커 보이는 착시는 인간이 이를 재빨리 피하기 위한 반사 기제를 진화시켜 온 것이라고 한다.[23] 그러니까 인간의 눈과 뇌는 빠르게 내게 다가와 해를 입힐 수 있는 물체의 운동에 대해 예지력을 가진 셈이다. 1초도 되지 않는 극도로 가까운 미래이지만, 미래에 일어날 일을 미리 '보고' 피하라고 경고한다.

하나의 소실점에 시선을 고정하는 일점투시도법은 관찰하는 사람을 정지시켜 둔다. 그런데 인간은 움직이는 동물이라, 오랜 시간 가만히 멈춰 있는 것은 사실 부자연스럽다. 유럽에서 원근법을 발명해서 사람을 멈추도록 한 동안, 한국을 비롯한 동아시아 전통 사회의 문화에서는 '기운생동(氣韻生動)'이라 해서 자연스러운 움직임을 중히 여겼다.

울릉도와 그 주변 섬을 그린 조선 시대 그림 지도인 「울릉도외도」에는 폐화식(閉花式) 구도가 적용되어 있다. 지도는 3차원 실제 공간을 가급적 정확하게 2차원 평면에 축소 '번역'하는 그래픽이다. 「울릉도외도」는 인간이 실제로는 한눈에 볼 수 없는 풍경을 신통하게 펼쳐 낸다. 실제 울릉도를 가만히 서서 바라보면 섬의 일부만 볼 수 있다. 새처럼 내려다보면 섬의 윗부분만 보일 것이다. 한눈에 섬의 사방의 모습이 다 보이도록 하기 위해, 이 지도는 섬의 측면 풍경이 가운데를 향해 안으로 엎어진 듯 묘

사했다. 이 그림에서 관찰자는 섬 주위의 바다를 뱅뱅 돌며 움직이고 있다.

　저 멀리 떨어진 소실점의 물체가 다가오는 듯한 서구 원근법의 '순차적 시간'과 달리, 이 지도에서는 움직이는 관찰자가 보는 모든 시점을 한꺼번에 보여 주는 '동시적 시간' 관념이 드러난다. 과학과 기술이 망원경과 현미경 등 보이는 스케일을 확대하는 도구를 통해 인간 시력의 한계를 넘어 가시 범위를 확장해 준다면, 그림은 실제 현상을 재배열함으로써 물리적 공간 속 인간 신체의 한계를 넘어 재편된 시공간을 볼 수 있는 능력을 인간에게 부여해 준다.

"과학과 기술이 망원경과
현미경 등 보이는 스케일을
확대하는 도구를 통해
인간 시력의 한계를 넘어
가시 범위를 확장해 준다면,
그림은 실제 현상을
재배열함으로써 물리적 공간 속
인간 신체의 한계를 넘어
재편된 시공간을 볼 수 있는
능력을 인간에게 부여해 준다."

유지원

"현대물리학은 인간의 감각을
　뛰어넘어 보는 것에서 시작했다."

"양자역학은 보지 않으면 알 수
　없다고 이야기한다. 아니, 보기
　전에 대상은 존재하지도 않는다고
　주장한다. 보는 것이 대상을
　만들어 낸다고 볼 수도 있다."

김상욱

보는 것이 대상을
만들어 낸다

김상욱

중세 페르시아 대표 화가 비흐자드의 세밀화 (1523)

안다는 것은 본 것을 기억하는 것이며,

본다는 것은 기억하지 않고도 아는 것이다.

그러므로 그림을 그린다는 것은

어둠을 기억하는 것이다.

　오르한 파묵의 소설 『내 이름은 빨강』에 나오는 글이다. 이 소설은 오스만투르크제국의 세밀화가들에 대한 이야기다. 이들에게 그림이란 본 대로 그리는 것이 아니라 정해진 규칙대로 그려야 하는 것이다. 규칙을 어기고 새로운 시도를 하려면 목숨을 걸어야 했다. 이들에게 궁극의 경지란 밤낮으로 연습하다가 눈이 멀어서 보지 않고도 그릴 수 있는 상태에 도달하는 것이다.

　중세 유럽의 미술도 크게 다르지 않았다. 그림의 주인공은 신과 성인(聖人)이다. 주인공은 거대하게 과장되어 표현되었고, 표정이나 그림자도 없었다. 십자가에 매달린 예수의 얼굴에는 고통의 흔적조차 없다. 그러니 그림은 천편일률적이었으며 작가는 자신의 서명도 남기지 못했다. 그림은 신의 영광을 드러내는 수단에 불과했던 것이다. 하지만 르네상스가 도래하자 화가들은 규칙을 깨뜨리기 시작한다. 아니, 규칙으로부터의 일탈이 르네상스를 도래시킨다.

　1310년 조토 디 본도네의 프레스코화에는 고뇌하는 표정의 인간이 나타나고,→ 1420년대 마사초의 「세례를 베푸는 성 베드로」에는 평범한 인간의

조토 디 본도네, 「마리아의 매장」 일부(1310)

마사초, 「세례를 베푸는 성 베드로」(1420)

모습이 등장한다. ✓ 추운 겨울에 세례를 받기 위해 옷을 벗고 기다리는 사람이 추위에 몸을 움츠리고 있는데, 중세의 감각이라면 신성모독이나 다름없는 장면이다. 세례라는 중대한 의식을 앞둔 사람이 고작 추위를 참지 못하다니! 마사초는 더 나아가 그림에 원근법을 도입한다. 원근법이야말로 보이는 대로 그려야 한다는 정신을 오롯이 구현한 르네상스 미술의 혁명적 발견이다. 『내 이름은 빨강』은 서양의 르네상스 미술이 이룩한 이런 혁명적 발견의 도입을 놓고, 이슬람 세밀화가들 사이에 벌어지는 갈등을 소재로 하고 있다. 보이는 대로 그려야 한다는 새로운 규칙은 19세기 인상주의에 이르러 완성의 경지에 도달한다.

　르네상스가 끝나 갈 무렵, 보는 것의 혁명이 과학을 강타한다. 1609년 갈릴레오 갈릴레이는 20배율 망원경을 제작했다. 망원경으로 달을 본 갈릴레오는 경악을 금치 못했다. 표면이 울퉁불퉁했기 때문이다. 당시 인정받던 아리스토텔레스의 이론에 따르면, 달과 같은 천상의 물체들은 완벽한 구형이고 완전한 원궤도를 움직여야 했다. 1610년 갈릴레오는 목성 주위를 도는 위성들을 발견한다. 천동설에 따르면 모든 천체는 지구를 중심으로 돌아야 했다. 이제 갈릴레오는 지동설로 나아갈 증거를 얻

은 것이다. 과학 혁명의 시작이다. 혁명은 자세히 볼 수 있게 된 것에서 시작되었다.

이보다 앞서 갈릴레오는 운동법칙에 대한 새로운 관점을 찾아낸다. 아리스토텔레스에 따르면, 무거운 물체는 가벼운 물체보다 더 빨리 떨어진다. 같은 시간 동안 무거운 물체가 가벼운 물체보다 더 긴 거리를 낙하한다는 뜻이다. 낙하 거리가 무게에 비례한다면 10킬로그램의 물체는 1킬로그램의 물체보다 같은 시간 동안 열 배의 거리를 움직여야 할 거다. 이런 식이라면 추락하는 비행기는 야구공보다 500만 배 더 빨리 떨어져야 한다. 하지만 이것은 경험과 맞지 않다.

더구나 1킬로그램과 10킬로그램이 나가는 두 물체를 실로 연결하면 어떤 일이 일어날까 생각해 보라. 느리게 움직이는 1킬로그램의 물체가 빠르게 낙하하는 10킬로그램의 물체를 잡아당길 것이다. 그렇다면 전체의 속도는 무거운 물체의 속도보다 더 느려질까? 이제 두 물체는 연결되었으니 하나의 11킬로그램 물체다. 그렇다면 10킬로그램의 물체보다도 더 빨리 떨어져야 한다! 대체 어떤 예측이 맞는 걸까? 결국 모든 물체는 똑같은 속도로 떨어져야 한다. 이런 결론은 제대로 보는 것에서 시작된다.

있는 그대로 그리는 그림은 사실적이긴 했지만 규칙에 따른 그림이 주는 균형과 질서가 부족할 수 있다. 폴 세잔은 인상주의가 순간의 감각에만 집중하다 보니 그리스철학이 추구했던 자연의 본질과 근본적 형상을 잃어버렸다고 생각했다. 세잔은 자신의 목적을 위해 사물을 과장하거나 심지어 변형하는 것도 서슴지 않는다. →뒷장 화가는 보이는 것을 캔버스에 기계적으

폴 세잔, 「정물」(1886-1890)

바실리 칸딘스키, 「구성 VII」(1923)

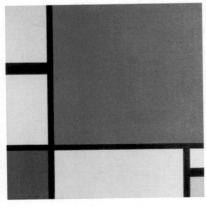

피에트 몬드리안, 「빨강, 파랑, 노랑의 구성」(1930)

로 옮기는 수동적인 존재가 아니라, 자신이 생각하는 '형상'을 그림으로 구현하는 주체가 된 것이다.

피카소는 대상을 완전히 해체하여 단순한 도형으로 만들어 재배치하였으며, 마티스는 색채가 주는 즐거움을 위해 명암법을 희생했고, 칸딘스키는 음악을 그리다가 추상으로 나아갔으며, ← 몬드리안은 아예 직선과 원색만으로 그림을 그렸다. 아마도 현대미술의 목표는 이전에 존재하지 않았던 것을 창조하려는 것으로 보인다. ↙ 시대적으로는 시민사회의 성립이 개인의 자유에 많은 가치를 부여했기 때문일 것이고, 기술적으로는 사진의 발명이 보는 대로 그리는 인간 능력의 가치를 떨어뜨렸기 때문일 것이다.

현대물리학은 인간의 감각을 뛰어넘어 보는 것에서 시작되었다. 빛의 속도에 가깝게 움

직이면 길이가 짧아지고 시간이 느리게 간다. 아인슈타인의 상대성이론이다. 물론 우리는 일상에서 이런 속도에 도달할 수 없다. 눈에 보이지도 않는 극미(極微)의 세상을 다루는 양자역학에서는, 하나의 물체가 동시에 두 장소에 존재할 수 있고 보는 행위가 대상의 상태에 영향을 준다. 이런 세상에서는 우리의 경험이나 언어가 무용지물이 된다. 이제 우리는 본다는 것이 무엇인지 물어야 한다.

그림을 그린다는 것은 어둠을 기억하는 것이다. 보지 않고도 아는 것이다. 궁극의 경지에 도달한 세밀화가는 보지 않아도 알았을 것이다. 하지만 양자역학은 보지 않으면 알 수 없다고 이야기한다. 아니, 보기 전에 대상은 존재하지도 않는다고 주장한다. 보는 것이 대상을 만들어 낸다고 볼 수도 있다. 그렇다면 그림을 그린다는 것은 보는 것이다. 우리는 그림을 그려야 한다. 세상이 존재하도록 만들기 위해서.

가치

풍부하고 대담한
표현의 팔레트

유지원

왼쪽: 푸앵카레연구소의 석고 모형. 바이어슈트라스 타원함수에서 유도한 실수부분과
허수부분 모형(1900년경)을 만 레이가 찍은 사진 (1934–1935년, 파리 퐁피두센터 소장).
오른쪽: 왼쪽 사진을 토대로 만 레이가 그린 「셰익스피어 방정식」 연작 중
「윈저의 즐거운 아낙네들」 유화 작품 (1948년, 밀라노 마르코니 재단 소장).

"리어 왕은 정말 리어 왕 같네요! 광기가 이글이글해요." 영문학과 출신 담당 편집자가 감탄하며 말했다. 2014년 『셰익스피어 전집』을 디자인했을 때, 나는 인간사의 온갖 조건들 위에서 인간 군상의 천태만상이 펼쳐지는 셰익스피어의 세계를 추상 조형으로 표현하고자 했다. 순수하게 형식논리적인 수학에서 도출된 복잡한 각도의 격자와 그로부터 유도된 도형, 그리고 검정과 흰색으로만 접근했다.→ 수학자와 물리학자들이 펼친 평면기하의 원리를 디자이너가 이해하고 형식을 재배열하며 의미를 생성함으로써 마침내 문학의 감수성을 전달하는 방식의 창작이었다.

　　만 레이(Man Ray)의 「셰익스피어 방정식」 연작을 접한 건 이후의 일이다. 나는 실물을 눈으로 확인해서 직접 사진을 찍거나 그래픽으로 옮긴 대상이 아니면 가급적 글로 다루지 않는다. 만 레이의 이 시리즈는 도록24에서 잘 재현된 도판으로 접한 것이 전부이기에 망설였지만, 그런 만큼 비평적인 견해는 삼가고 도판으로도 분명히 알 수 있는 사실만을 토대로 언급하고자 한다.

　　20세기 초 현대 물리학과 현대 수학은 자연과 우주를 보는 인간의 인식에 큰 변혁을 불러왔다. 파리의 초현실주의 예술가들은 시대의 이런 지적이고 정신적인 기류를 민감하게 의식하고 있었다. 이런 배경 속에서 만 레이는 푸앵카레연구소의 수학 모

형들에 매혹을 느꼈고, 이 모형들을 사진으로 찍었다. 이후 이 사진 속 모형들로부터 색과 상상을 입혀 「셰익스피어 방정식」 유화 연작 스물세 점을 그렸다.

도판 왼쪽 사진은 파리 푸앵카레연구소가 소장한 수학 모형을 만 레이가 찍은 사진 중 하나로, 19세기 중반 독일 수학자 칼 바이어슈트라스(Karl Weierstrass)의 타원함수에서 유도한 실수부분과 허수부분의 입체 모형이다. 당시 수학과 모델링에 모두 능숙한 소수의 인력들이 이런 모형을 만들었다. 매트랩이나 매스매티카 같은 수학 소프트웨어가 없던 19세기의 한 시절, 대학의 수학 교육 등을 위해 이런 석고 모형이 제작되어 유행한 적이 있었다. 그러다가 1930년대에 이미 유행이 지나 먼지를 뒤집어쓰던 차였다.

그런 와중에 만 레이는 이들의 유별난 형태에 관심을 가져 초현실주의적인 오브젝트로 활용한다. 사진에 깃든 만 레이의 시선을 보면, 수학적 지식을 담담하게 재현하기보다는 빛의 대비를 극대화하고 원근을 강하게 주어 드라마의 효과를 과장했음을 알 수 있다. 앞장 오른쪽 아래는 위의 사진으로부터 그린 「셰익스피어 방정식」 유화 연작 중 「윈저의 유쾌한 아낙네들」이다. 만 레이는 이 형태를 유도한 대수방정식에는 별 관심이 없었다. 그는 비유클리드적 기하학의 포물선과 쌍곡선으로 곡면의 볼륨을 지니게 된 하얀 석고 모델로부터 인체와 생명의 에로티시즘을 포착했고, 바이어슈트라스 타원함수 모형은 마치 여인들의 화사한 목덜미와 꽃잎처럼 묘사됐다. 「셰익스피어 방정식」 연작의 다른 작품들도 이와 같은 방식으로 제작되었다. ↗ 먼지

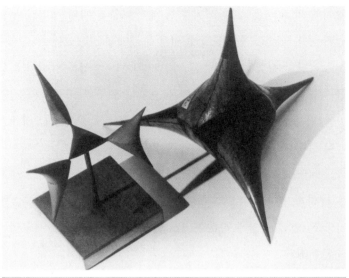

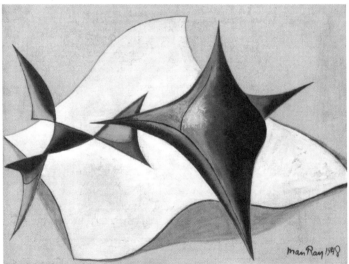

위: 푸앵카레연구소의 석고 모형을 만 레이가 찍은 사진
(1934-1935년, 스티브 멘델슨 소장, 피츠버그)
아래: 위 사진을 토대로 만 레이가 그린 「셰익스피어 방정식」 연작 중 또다른 작품인
「끝이 좋으면 다 좋아」(1948년, 밀라노 마리옹 메이어 소장, 파리)

쌓인 수학 모형들은 만 레이를 통해 새로운 의미와 생명을 부여받아 존속되었고 이렇게 그 존재가 우리에게 전해졌다.

복잡한 수학적 개념들은 이렇게 기존의 관성을 탈피한 독특한 형태를 도출했고, 예술가의 시선이 그로부터 드라마와 시와 미술의 새로운 가능성을 포착해서 활력을 불어넣었다. 내게도 역시 수학과 과학이 사고의 도구이면서 예술적인 영감의 원천이다. 가령 인간의 신체 감각으로는 볼 수 없는 쿼크(quark)의 세계를 과학적 연역의 힘으로 추론한다는 것, 쿼크의 존재를 볼 수 없어도 온 인류가 믿게 한다는 것, 경이롭고도 충만하게 예술적이지 않은가?

역사는 깊고 다채로우며, 어느 시대에든 인간 활동의 모든 측면들은 서로 연결되어 왔다. 그래서 나는 '예술과 과학의 만남'이니 '융합'이니 하는 구호들이 새삼스럽다. 제도권 교육과 분과 학문 시스템 속에서 부자연스럽게 '칸 나누기'를 당하고 있을지는 몰라도, 예술과 과학은 애초에 서로 긴밀하게 스며 있다고 느낀다. 예술가의 머릿속에서 플라톤적이고 수학적인 발상의 세계는 물리적 현실 속에서 감각할 수 있는 구체적이고 가시적인 조형으로 창작되어야 예술로 귀결된다. 이 '물화'의 과정은 불가피하게 물성·힘·운동의 원리와 관계를 맺는다는 점에서 '물리화' 그 자체다. 이때 표현의 팔레트에 여러 분야의 정확하게 정제된 지식들을 짜 두면, 풍부하고 대담한 조합이 생겨나기도 한다.

예술에는 경제적이고 사회적인 가치도 있지만, 순수형식주의적이고 작가적인 가치라는 것이 있다. 세상을 보는 확장적인 방식을 제시하면서, 그것을 생생하게 체험하게 해 준다. 인식의

구속과 오류로부터 자유를 탐색하고, 왜곡되었을지 모를 구태의연한 시선에 대해 보다 나은 방식을 제안하려는 질문을 던진다. 이런 질문들은 개인의 자립감과 자존감을 높이고, 결국 공동체를 각성하게 하며 치유하는 사회적인 효과를 가진다. 인간이 세상과 더 잘 지내고자 하는 도정인 것이다.

"예술에는 경제적이고 사회적인
가치도 있지만,
순수형식주의적이고 작가적인
가치라는 것이 있다."

"인식의 구속과 오류로부터
자유를 탐색하고,
왜곡되었을지 모를 구태의연한
시선에 대해 보다 나은 방식을
제안하려는 질문을 던진다."

유지원

"과학의 눈으로 볼 때,
물질로 이루어진 우주에 인간이
말하는 의미나 가치는 없다.
중력에 의한 물체의 낙하
자체는 아름다운 일도 불행한
일도 아니다. 낙하하는 것이
낙엽일 때 아름답고, 유리잔일 때
불행하다. 가치는 인간이 임의로
부여하는 것이다."

김상욱

예술의 상호작용과
뒤샹의 전복

김상욱

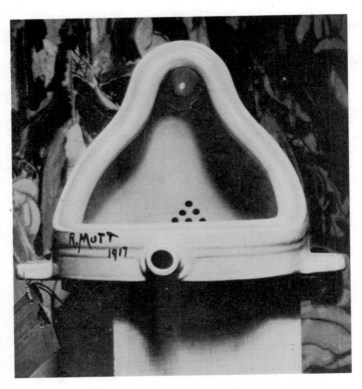

마르셀 뒤샹, 「샘」(1917, 사진작가 앨프리드 스티글리츠가 찍은 사진)

"이제 회화는 망했어. 저 프로펠러보다 더 멋진 걸 누가 만들어 낼 수 있겠어?" 1912년 항공공학박람회를 다녀온 마르셀 뒤샹이 한 말이다.[25] 뒤샹은 과학기술에 관심이 많았다. 이듬해 제작한 「세 개의 표준정지장치」는 길이 1미터의 실을 1미터 높이에서 떨어뜨려 만들었다. 땅 위에 널브러진 실의 모습이 작품이다. 길이의 표준인 '미터'는 사실 인간이 임의로 정한 것이란 사실을 예술적으로 비꼰 것이다.

뒤샹의 작품 「계단을 내려오는 누드」는 얼핏 보면 계단을 걸어 내려오는 로봇의 연속 사진을 이어 붙인 것 같다. ↓ 시대를 앞서가던 입체파 작가들조차 이건 미술이 아니라고 생각했다. 하지만 이 작품은 당시 문화적으로는 이류 국가였던 미국에서 인정받는다. 틀에 박힌 유럽 미술에 염증과 열등감을 느끼던 미국 부유층의 가려운 곳을 긁어 준 것인지도 모른다. 뜻하지 않은 관심과 환대에 용기를 얻은 것일까? 뒤샹은 1917년 뉴욕의 한 전시회에 「샘」이라는 작품을 출품한다. 이것은 공중화장실에서 볼 수 있는 남성용 소변기였다. 자신이 만든 것이 아니라 상점에서

마르셀 뒤샹, 「계단을 내려오는 누드 2번」(1912)
ⓒAssociation Marcel Duchamp/ADAGP,
Paris-SACK, Seoul, 2020

사 온 것이다! 뒤샹에게 관대하던 미국인들도 이 작품(?)에는 분노한다. 「샘」은 전시조차 되지 못했다.

하지만 결국 뒤샹이 옳았다. 현재 「샘」이라는 이름이 붙은 소변기는 20억 원 이상의 가치가 있다. 상점에서 파는 상품이 어떻게 미술 작품이 될 수 있을까? 내가 상점에서 플라스틱 의자 하나를 사서 '왕좌'라는 이름을 붙이고 10억 원 가격표를 달면 이런 가치를 갖게 되는 걸까? 「샘」의 가치는 정확히 어디서 오는 것일까? 무엇이 「샘」을 미술 작품으로 만드는 것일까?

「밀로의 비너스」

고대 그리스인에게 아름다움은 수학적 비례와 조화를 의미했다. 우리는 파르테논신전과 「밀로의 비너스」에서 수학적인 격식의 미를 느낄 수 있다. ← 그리스인에게는 예술과 아름다움에 대한 분명한 기준이 있었다. 그리스인라면 「샘」은 미술 작품이 아니라고 했을 거다. 사실 물리학자들이 자연법칙의 아름다움을 이야기할

때, 대개 고대 그리스의 미학을 염두에 두고 있다고 보면 틀림없다. 우주에서 최고로 열린 마음을 가진 물리학자에게도 「샘」은 아름답지 않다.

뉴턴이 야기한 과학 혁명이 진행 중이던 18세기, 미학의 창시자라 일컬어지는 알렉산더 바움가르텐은 과학과 예술의 차이점을 지적했다. 과학은 명확한 이성적 활동이지만, 예술은 불명확한 감성적 활동이라는 것이다. 예술이 과학의 영역이 아니라는 말이니 고대 그리스인이 들었다면 펄쩍 뛰었을지 모르겠다. 바움가르텐이 말한 감성의 눈으로 볼 때 「샘」은 예술 작품일까? 나의 경우, 미적 감성이 아니라 분노의 감성이 용솟아 오른다. 아무리 해도 그렇지 이런 걸 예술이라고 하다니!

이성은 합리적이고 객관적이지만, 감성은 주관적이다. 그럼에도 철학자 이마누엘 칸트는 감성이 지배하는 미적 판단에 대해서 객관적인 분석이 가능하다고 했다. 대부분의 사람은 밤하늘의 별을 보며 아름답다고 생각한다. 별을 본다고 돈이 나오나, 쌀이 나오나? 이것은 어떤 특별한 목적이나 관심이 있어서 하는 행위가 아니다. 그냥 무심하게 바라보는 것이지만, 적어도 별을 보는 것이 좋으니 그 행위를 하는 것이리라. 여기서 굳이 목적을 말해 보라면 별을 보는 그 자체가 목적이라고밖에 답할 수 없을 거다. 별을 보는 그 자체가 목적이라면 밤하늘의 별은 객관적으로 아름답다고 할 수 있다.

예술가는 이처럼 그 자체가 목적이 되는 작품을 어떻게 알고 만들 수 있을까? 여기에 합리적이고 논리적인 답은 없다. 예술가는 그냥 자연스럽게 그 사실을 알아야 한다. 결국 예술은

천재가 하는 것이라고 칸트가 말했다. 그렇다면 뒤샹은 천재일까? 일반인들이 보지 못한 소변기에 숨어 있는 아름다움을 찾아낸 것일까?

한 발짝 물러나서 보면 뒤샹의 작품이 예술이냐는 논쟁 자체가 문제인지도 모른다. 우리는 적어도 예술이 무엇인지 알고 있다는 전제를 하고 「샘」이 그 기준을 충족하는지 고민했다. 하지만 과연 우리는 예술이 무엇인지는 아는 것일까?[26] 미학자 윌리엄 웨이츠는 예술을 정의하는 것은 불가능하다고 주장한다. 지금까지 예술 작품이라고 주장된 것들의 속성이 무엇인지 조사해 보면 예술 작품 모두를 포괄하는 명징한 공통점을 찾을 수 없다는 말이다. 예술을 정의할 수 없다면 우리는 지금까지 쓸데없는 논의를 한 것일까?

또 다른 미학자 조지 디키는 예술이 무엇인지는 예술계가 정한다고 주장한다. 예술계란 예술가, 평론가, 미술관, 경매장과 같이 작품과 상호작용하는 주변 환경을 가리킨다. 대상의 특성을 대상 그 자체가 아니라 주변과의 관계로부터 찾는다는 것이니, 불교에서 말하는 연기론(緣起論)과 비슷하다. 양자역학에서도 대상은 오직 측정을 통해 얻어진 정보만으로 파악할 수 있는데, 측정이란 대상과 주변 환경의 상호작용을 통하여 일어난다. 결국 「샘」의 가치는 작품 자체가 아니라 작품을 둘러싼 환경에 의해 결정되는 것이다. 우리가 그것을 예술이라고 부르겠다면 예술이 된다는 말이다. 이제 모든 것이 예술이 될 수 있는 예술의 다원주의 시대가 도래했다.

과학의 눈으로 볼 때, 물질로 이루어진 우주에 인간이 말

하는 의미나 가치는 없다. 중력에 의한 물체의 낙하 자체는 아름다운 일도 불행한 일도 아니다. 낙하하는 것이 낙엽일 때 아름답고, 유리잔일 때 불행하다. 오 헨리의 「마지막 잎새」의 낙엽은 불행하고, 이탈리아의 결혼 피로연에서 깨지는 유리잔은 행복하다. 가치는 인간이 임의로 부여하는 것이다. 누구보다 과학을 잘 알았던 뒤샹이 예술을 전복한 것은 우연이 아니다.

3

인간과 공동체의
탐색

HUMAN & SOCIETY

✕ 두 문명

✕ 언어

✕ 꿈

✕ 이름

✕ 평균

두 문명

파르테논신전과
그리스 문명

김상욱

파르테논신전

그리스 아테네 파르테논신전의 위용은 나를 압도했다. 신전은 절벽같이 솟은 산 위에 놓여 있어 아테네 어디에 있어도 보일 것 같았다. 이 건물에는 직선이 없다고 했다. 건물을 지탱하는 기둥은 중앙이 약간 부풀어 있다. 그래서 기둥이 지붕을 힘겹게 떠받치고 있는 것이 아니라 가볍게 들어 올리는 느낌이 난다. 바닥도 살짝 부풀어 있어서 오히려 직선으로 보인다. 구형 안구를 가진 사람 눈은 애초에 직선을 살짝 휜 곡선으로 보기 때문이다. 기둥 사이의 간격도 일정하지 않다. 중앙보다 바깥쪽이 짧아서, 바깥쪽 기둥이 멀리 있어 작아 보이는 효과를 상쇄한다.

이런 모든 착시효과는 파르테논신전을 만들 당시의 의도대로 보이게 한다. 즉 반듯한 직선과 등간격의 기둥으로 이루어진 육면체 구조 말이다. 왜 그래야 했을까? 이 신전은 아테네의 수호신 아테나를 위해 바쳐진 것이다. 아테나는 전쟁의 신이다. 아레스도 전쟁의 신이다. 아레스가 전쟁의 폭력적, 공격적 측면을 강조한다면, 아테나는 전략적, 방어적 측면을 강조한다. 파르테논신전은 그리스가 페르시아전쟁에서 승리한 것을 기념하여 만든 것이다. 당시 그리스를 공격한 페르시아는 최강의 제국이었으니, 고구려가 수나라의 침공을 막아 낸 것과 비슷하다.

그리스는 수많은 독립 도시국가 폴리스들로 이루어진 연방국가였다. 페르시아전쟁의 승리는 아테네의 주도로 얻어졌기에 아테네는 그리스의 정치적 주도권을 쥐게 된다. 이제 아테네는 다른 폴리스들 위에 군림하려 한다. 복종을 얻으려면 무력뿐 아니라 권위도 필요하다. 이집트의 피라미드나 루이 14세의 루브르궁전 같은 거대한 건축물이 필요해진 것이다. 아테네의 힘을

과시하기 위해 지어진 파르테논신전은 정치적인 건축물일 수밖에 없었다. 신전 건립에 들어간 비용도 수많은 폴리스들에게 각출시켜 마련한 것이다.

나는 파르테논신전을 보는 순간 고대 그리스 군대의 주력 부대였던 중장보병의 '방진'이 떠올랐다. 방진이란 창과 방패로 중무장한 병사들이 좌우로 열을 맞추어 바짝 달라붙은 밀집대형을 말한다. 보통의 신전은 기둥이 여섯 개인데, 파르테논은 여덟 개다. 더 크게 보이려고 기둥을 추가로 넣었겠지만, 방진이 대개 8열로 되어 있었다는 것이 우연만은 아닐 것이다. 파르테논신전이 마치 병사들의 진형같이 보인다는 뜻이다. 일종의 무력시위랄까. 더구나 파르테논신전의 긴 방향이 남쪽을 향하고 있는데, 이는 마라톤전투에서 그리스 중장보병의 방진이 페르시아 군대를 공격하던 방향과 같다.

파르테논신전은 대리석으로 되어 있다. 그리스인들은 몰랐겠지만, 대리석은 생명의 돌이다. 지구의 지각은 대개 산소와 규소가 결합한 규산염과 알루미늄, 철 같은 금속의 화합물이다. 대리석은 석회암이 변성되어 만들어지는데, 석회암에는 탄소가 들어 있다. 탄소는 지구상 생명체를 이루는 핵심 물질이다. 따라서 대리석은 대개 과거 생명체의 일부였을 가능성이 높다. 물질의 근원인 원자를 연구하는 나 같은 물리학자는 대리석에서 생명을 느낀다.

페르시아전쟁의 승리는 고대 그리스 문명의 전환점이었다. 이 시기부터 그리스 문명의 고전기가 시작된다. 조각상만 보아도 그 변화가 확연하다. 서 있는 남성 조각을 쿠로스라고 하는

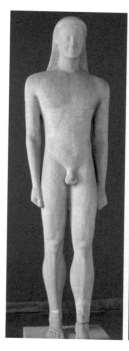
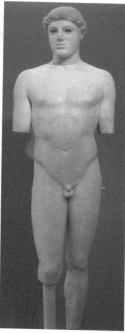

왼쪽부터 아르카익 시기 쿠로스(기원전 550년경, 아테네국립고고학박물관 소장),
고전기 초기 쿠로스 「크리티오스 소년」(기원전 480년경),
고전기 대리석 부조 「샌들을 벗는 니케」(기원전 420 – 410년)

데, 아르카익 시기(기원전 7-5세기)의 쿠로스가 고대 이집트의 영
향으로 빳빳하게 서 있었다면, 고전기(기원전 5-4세기)의 조각은
보다 더 자유로운 형태를 가지기 시작한다. 자유로운 형태일수
록 중심 잡기가 쉽지 않기 때문에 이는 조각 기술의 진보를 의
미한다. 대리석 부조를 보아도 물 흐르는 듯한 옷자락의 표현이
라든가 등장인물의 섬세한 감정 표현 등이 나타난다. ↑ 자유로
운 인간이라는 그리스 문명의 고갱이가 출현한 것이다.

　페르시아전쟁으로 오만해진 아테네의 전횡에 다른 폴리스

들의 인내가 곧 고갈된다. 결국 폴리스들은 스파르타를 중심으로 아테네와 전쟁을 벌이게 되는데, 이를 펠레폰네소스전쟁이라 한다. 페르시아전쟁 승리의 황금기도 잠시, 그리스는 30년 가까운 전쟁의 혼란에 빠지게 된다. 전쟁에서 패한 아테네의 침울한 분위기 속에서 소크라테스는 독배를 마시고 죽음을 맞이한다.

그리스 문명의 가장 위대한 유산은 사실 파르테논이라는 건축물이 아니라 '개인으로서의 인간'이라는 개념이다. 그리스인의 신은 인간의 모습과 감정을 갖고 인간과 같이 행동한다. 이들에게 가장 아름다운 것은 인간의 육체였다. 자유로운 인간은 집단의 부분이 아니라 민주적으로 행동하는 존재다. 이들은 직접민주주의로 국가를 운영했고, 철학, 과학, 수학, 예술을 활짝 꽃피웠다. 이들의 과학은 사물을 있는 그대로 보는 시각에서 나온 것이다. 인간을 있는 그대로 이해하는 이들의 태도가 자연에 대해서도 똑같이 적용된 것이다. 이렇게 그리스에서 과학이 탄생했다.

중세를 암흑기라 부르는 것은 유럽인이 고대 그리스 문명의 유산을 잃어버렸기 때문이다. 르네상스란 고대 그리스의 문명을 다시 재발견하는 것이었다. 르네상스는 유럽의 근대를 낳고, 유럽의 근대 문명이 세계를 재패한다. 결국 고대 그리스 문명의 정신이 현대 세계 문명의 근본을 이루고 있다고 해도 과언은 아니다. 사실 인문학이란 인간에 대한, 인간을 중심으로 한, 인간을 위한 학문으로, 고대 그리스가 발견한 개인으로서의 인간에 기초한다. 이렇게 고대 그리스 문명은 오늘을 사는 우리에게 교양이 되었다.

오늘의 아테네는 눈부신 고대 그리스 문명의 흔적이 무너진 돌덩이로만 남아 있는 도시다. 그리스인들의 돌은 생명이 느껴지는 대리석이었지만, 경제 위기로 침체된 그리스 사람들의 겉모습에서 고대 그리스의 생기는 보이지 않았다. 원자론의 창시자 데모크리토스나 그 후계자 에피쿠로스의 흔적을 찾아보았지만, 무너진 돌덩이만 발에 차일 뿐이었다. 돌로 굳지 못하는 위대한 생각은 허공으로 사라져 버리는 걸까? 김소연 시인의 시집 『수학자의 아침』 한 구절이 떠오른다.

　　"같은 장소에 다시 찾아왔지만, 같은 시간에 다시 찾아가는 방법은 알지 못했다."

"그리스 문명의
가장 위대한 유산은 사실
파르테논이 아니라
'개인으로서의 인간'을 발견한
것이다."

김상욱

"한국인인 내게
고대 그리스보다도 더
낯선 사고 체계가
동아시아의 전통 수학 속에
있었다."

유지원

단위와 차원이 달랐던
고대 중국의 수리 관념

유지원

『산학계몽(算學啟蒙)』(한국학중앙연구원 장서각 소장)
직각삼각형, 사다리꼴, 이등변삼각형 밭의 너비를 구하는 문제.
각각 구고전(勾股田), 제전(梯田), 규전(圭田)이라고 써 있다.
정사각형을 구획한 형태인 밭전(田)자를 기본으로 여러 도형의 이름이 정해져 갔다.

문화인류학자 에드워드 홀은 성별·나이·민족·문화가 다른 사람들 간의 교류가 있어야만 비로소 내가 속한 체제의 고유한 구조를 새삼 인지할 수 있다고 했다. 인류의 서로 다른 다양한 구성원들이 주고받을 수 있는 가장 값진 선물은 낯선 체제를 통해 우리 자신을 스스로 알아 가는 기회라는 것이다.

내가 아시아에 관심을 갖게 된 것은 한국 아닌 독일에 살던 시절부터였다. 나의 좌표, 즉 관찰 위치가 바뀌니 대상을 보는 시점 및 대상과 나와의 관계도 그에 따라 변했고, 여기에 흥미를 갖게 되었다.

유럽과 아시아가 공간적으로 서로 낯설다면, 고대와 현대는 시간적으로 서로 낯설다. 지역과 시대에 따라, 인간이 공간과 시간을 인식하는 사고의 틀 자체가 다르다. 이 차이를 만든 것은 무엇일까? 거슬러 가 보니 그 여정의 끝에는 우주와 자연을 패턴화해서 바라보는 수리적 사고 체계, 즉 수학이 있었다.

한국 전통 사회의 수학은 고유한 측면도 있었지만 대체로 중국 수학의 영향을 크게 받았다. 현대 한국인은 공교육에서 서구식 수학을 배운다. 그런 연유로 규장각에서 전통 수학서를 마이크로필름으로 찾아 읽던 시절, 나는 그 낯선 유형의 합리성에 충격을 받았다. 한국인인 내게 고대 그리스보다도 더 낯선 사고 체계가 동아시아의 전통 수학 속에 있었다. 같은 지구 위에서 그 본질은 수학답게 보편적이더라도 양태가 크게 다른 수학이었다.

기본 단위부터 달랐다. 남송의 수학자 양휘는 "사각형이란, 수의 형태(謂方者, 數之形也)"라고 했다. 서구의 공간이 1차원 선에서 출발한다면, 동아시아의 공간은 차원이 하나 더 높고 보다

직관적인 2차원 정사각형 단위에서 출발한다. 토지든 도시든 중국의 공간은 이런 수리적 관념을 토대로 규칙을 정비해 나갔다. 기하학적이고 단순한 질서로 계획된 도시를 구축하는 것은 고대 그리스인이나 고대 중국인이나 공통되게 추구한 이상이었으나, 바로 이 단위와 차원의 차이에서 두 문명의 공간 의식은 세부까지 달라져 왔다.

저 먼 고대에 인간이 공간을 바라볼 때, 크게 하늘과 땅이 있었다. 하늘에서 천문학, 땅에서 기하학이 나온다. 하늘은 둥글고 땅은 평평한 사각형이니, 천원지방(天圓地方)이라고 했다. 그로부터 수학의 체계가 잡혀 갔다.

밭(田)의 형태는 땅을 인식하고 분할하는 방식이자, 인간과 사회의 질서를 세우는 방법이었다. 특정한 도형의 형상에 그치지 않는, 질서의 근간이었다. 이 사각형(方)의 질서는 동아시아인의 일상 곳곳 인문적 가치에 수천 년간 깊숙하게 깃들어 왔다.

중국 수학의 질서에 따라 정비된 고대 도시의 원형을 오늘날까지 간직한 도시가 베이징이다. 13세기 원나라 때 고대의 원형에 따른 도시의 기틀이 잡힌 베이징은 현대에도 세계적으로 '고대 도시계획의 걸작'이라는 평을 듣는다.[27] 베이징의 중심부는 곧게 뻗은 바둑판처럼 구획된 거대한 사각형을 이룬다.

땅 위의 건물들 역시 2차원 정사각형 면적인 한 칸(間)을 기본 단위로 설계되었다. ↖

경복궁 평면 배치도인 「북궐도형(北闕圖形)」의 일부

책의 지면 설계도 마찬가지였다. 따라서 글자도 정사각형 한 칸의 공간에 구획되어 들어갔다. → 서구의 알파벳들이 1차원 선 위에 가지런히 놓이는 방향으로 진행되었다면, 동아시아 글자들은 한자든 한글이든

동아시아 책과 글자의 공간
『동국정운(東國正韻)』의 일부

2차원 면적을 한 칸씩 채워 갔다. 큰 글자 하나(1^2)의 공간에는 작은 글자 네 개(2^2)가 들어갔다.

한자는 그리스 언어와 달리, 글자의 뜻을 정확히 인식하는 문자학이 문법보다 발달했다. 유럽 언어들에서 알파벳 철자들이 단어로 응집되어 의미를 형성했다면, 동아시아 언어들에서는 하나의 소리 덩어리가 하나의 의미 단위를 이루며 인식되었다. 이런 언어학적 이유와 더불어, 공간의 측면에서는 이 소리 덩어리 즉 음절이 정사각형 한 칸을 차지했다. 초성·중성·종성의 음소로 쪼개는 데까지 나아간 한글이 다시 모아쓰기를 하며 정사각형의 음절 공간으로 돌아간 이유도 이런 문화 전반에 걸친 인지 단위와 관련이 있다.

동아시아인은 공간뿐 아니라 시간 인식에 있어서도, 직선상의 길이보다는 면적상의 구간을 단위로 삼았다. 자시(子時)니 축시(丑時)니 하는 시각은 특정 지점이 아니라 일정한 시간 구간의

음의 지속 시간을 사각형 면적의 양으로 표기한
조선 시대 정량악보인 「정간보(井間譜)」

범위였다. 그뿐만 아니라, 음정도 특정 높이의 음이 아니라 음과 음 사이 구간 면적의 범위로 이해했다. 악보인 「정간보」를 보면 소리가 지속되는 '시간' 역시 사각형의 면적으로 표기한다.←앞장

한국인은 여전히 제곱 면적을 '평방(平方)'이라 부른다. 평평한 사각형이란 뜻이다. 세제곱 입체는 '입방(立方)'이라 한다. 입방체는 사각형을 3차원으로 '세운' 정육면체라는 뜻이다. 제곱근은 사각형을 푼다는 뜻에서 '개방(開方)'이라 불렀다. '방정식(方程式)'도 수들을 정사각형의 구획 속에 위치시켜 푼다는 뜻이다. 모두 2차원 사각형을 기본 단위로 인식하는 단어들이다.

수학은 보편을 추구한다. 그러나 동서양의 수학에서 보편에 도달하는 방식은 서로 다른 양상을 보였다. 그로 인해, 같은 대상인 세계를 각기 다르게 묘사하고 해석해 온 것이다. 질서란 우주와 세계를 유형화해서 보는 해석이다. 서구 근대 과학 문명의 도입과 함께, 학문으로서의 동아시아 수학과 과학은 서구 학문으로 완전히 대체되었다. 그러나 그 양상이 다르다고 해서 한 문화권이 높은 수준으로 일구어 왔던 인간의 지적 노력을 진정한 수학이 아니며 과학이 아니었다고 배척할 수 있을까?

동아시아인이 고대 이래 질서로 구축해 온 수리 관념으로부터 많은 요인들이 사회 문화적인 형태로 변환되었고, 이들은 오늘날 현대 아시아인의 일상에도 여전히 두터운 속성의 가치로 내재되어 있다. 이것을 이해하는 것은 일반 교양이나 단순한 호기심을 넘어서, 우리 자신을 타자에 비추어 정확히 알고 스스로를 극복하는 여정으로 의미가 있다.

언 어

낯선 언어는
인식을 확장시킨다

유지원

도쿄 모리빌딩 디지털아트뮤지엄에서 열린 팀랩의 전시 「보더리스 (Boderless)」.
역동적인 빛이 모션과 관객과의 인터랙션으로 공간에 서정과 서사를 만들어 가고 있다.

'무지개' 하면 색이 떠오른다. 독일어로는 '레겐보겐(Regenbogen)'
이라 한다. 레겐과 보겐, 리듬감이 좋다. '레겐(Regen)'은 비, '보겐
(Bogen)'은 둥근 아치의 형태를 말하니, 뜻밖에도 색보다는 재료와
형태를 의미한다. '레겐스부르크'라는 독일 도시의 이름과 닮아서
인지, '레겐보겐' 하면 내겐 그 도시의 육중한 아치형 석조 다리가
그려진다. 그러면, 하늘의 사뿐한 무지개가 묵직이 땅으로 내려온
다. 영어 '레인보(rainbow)'도 재료와 형태의 조합이다. 그러면 우리
말 무지개는 어떨까?

　'물'과 '지게(戶)'(위쪽이 둥근 문)'가 '무지개'를 이루니, 놀랍게
도 똑같이 '물이 만든 둥근 형상'이라는 뜻이다. 낯선 언어는 때
로, 지금은 너무 익숙해서 둔감해진 우리 단어가 탄생하던 당시
의 풋풋한 순간에 이렇게 접촉하게 해 준다.

　인도의 원숭이들 중에 꼬리가 아주 가늘고 긴 종이 있었다.
꼬리를 보니, 원숭이와 쥐가 닮았다는 생각이 처음 들었다. 영장
류와 설치류가 저리 가까웠던가? 인도에서는 개들의 체격이 늘
씬하고 다리가 길어서 노루 같았다. 개와 노루가 가깝다고도 인
도 밖에서는 생각해 본 적이 없었다. 파인애플은 벼목에 속한다.
이 사실을 알기 전까지, 파인애플과 벼의 껍질이 닮았다는 것을
눈으로 보고 뇌로 알면서도, 게으른 눈과 뇌는 이상하게도 그걸
모른 척했다. 낯선 환경이 우리 마음에 들어오면, 오류 많던 각자
의 머릿속 단어 지도에 지형 변화가 일어난다.

　'당대의 정신을 포도처럼 수확하고 숙성시킨 책들이 인쇄기
로 빚은 포도주처럼 흘러넘쳤다.' 독일어를 몰랐다면 나는 '포도'
와 '책'을 이렇게 한 문장에 넣기 어려웠을 것이다. 구텐베르크가

활동한 마인츠는 독일의 유명한 백포도주 산지여서, 그는 포도 압착기를 응용해서 인쇄기를 발명했다. '숙성'이라는 오묘한 과정을 거친다는 점에서도, 목마름에 갈망하는 육신과 영혼을 적셔 준다는 점에서도, 포도주와 책은 서로 닮았다. 독일어에서는 '책을 읽는 일'과 '포도를 수확하는 일'에 '레젠(lesen)'이라는 같은 단어를 쓴다.

낯선 언어는 서로 다른 것들 간의 뜻밖의 연결을 만들어 낸다. 이 연결을 자유자재로 적절히 구사하는 능력이 곧 창의력이다. '빛', 나는 누군가 혹은 무언가 빛나 보일 때 영어의 '브릴리언트(brilliant)'라는 단어를 꺼내어 쓰고 싶다. 밝게 진동하는 이 소리들을 발음하면 기분이 좋아진다. 잘 세공된 다이아몬드가 화사한 빛을 받아 아름다운 파장을 뿜어내는 것 같다.

독일어 '슈트랄렌(strahlen)'도 발음이 상쾌하다. 's' 뒤에 't'가 오면 's'는 '슈(트)'로 시원스레 날렵해진다. 'r' 앞에 만일 'g'가 오면 그르릉 목 안이 나직하고 음산하지만, 't'가 오면 트랄라 혀가 입천장을 명랑하게 두드린다. Str—, 자음이 세 개나 연속으로 빠르고 짧게 웅크린 직후에는 모음의 도약이 일어난다! 길게 뻗어 나가는 'a' 모음에, 그 발음 시간을 늘리는 'h'가 붙으며, 기운찬 장음이 거침없이 펼쳐진다. 슈라—알—렌. 소리가 빛을 내니, 위엄에 찬 곧은 직선의 광휘가 뻗어 나간다.

한국어 '빛'은 그 글자의 모양이 빛 같다. '음성 상징'이라는 것이 있다. 소리에도 이미지가 있다는 뜻이다. 한글은 소리의 느낌과 글자의 모양이 체계적으로 일치하는, 세계에 유례가 드문 문자다. 15세기의 한 뛰어난 언어학자가 언어의 소리와 글자의

형상을 의도적으로 일치시킨 덕분이다. 그 언어학자는 물론 세종대왕이다. 어떤 글자들은 그 대상의 모습과 닮았다. 세 개의 소리가 모인 한국어 한 음절 단어 '빛'이 그렇다. 의미와 심상과 소리가 그 글자의 모양에 필연으로 일치하는 기막힌 만남이 한국어 '빛'에서 행운처럼 일어나, '빛'은 그대로 빛을 발산한다.

그리고 일본어 '히카리(ひかり)'. 일본 영화 「환상의 빛(幻の光)」을 볼 때, 대사 하나가 일본어를 모르는 내 귓속에 반짝반짝 속삭여졌다. "히카리. 치라치라. 히카레.(ひかり。ちらちら。ひかれ。)" '히카리'는 선보다는 점 같은 빛이다. 밤하늘의 어둠 속에서 반딧불이 같은 하얀 빛이 반짝이며 점멸하는 느낌이다.

팀랩의 「보더리스」 전시 속 빛

도쿄에서 열리는 디지털미디어 그룹 '팀랩(teamLab)'의 「보더리스」 전시는 공간이 빛의 모션과 인터랙션으로 채워졌다. '경계가 없다'는 전시 제목대로 빛은 '공간'을 끝없이 재구성하며 기존의 정의에 질문을 던졌다. 이곳에서 빛은 동사화한다.← 그리고 빛을 규정하는 형용사는 이제 더 이상 '밝다'가 전부가 아니었다. 빛은 때로 비처럼 쏟아지고, 무지개처럼 피어나고, 우리를 갑갑하게 가두기도 했다.

한국어 바깥, 영어 바깥, 심지어 언어 바깥으로 나서는 모험은 값지다. 독일어에 한국어가 부딪히는 경계는 내게 싱그러운 바람이 부는 골짜기 같았다. 나는 목적지에 가지 않고 그곳에서 노는 것이 좋았다. 그곳은 극복해야 할 장애의 문턱이 아니라, 그 매혹적인 모호함을 음미하고 유희하는 지역, 우리 인식 너머의 진실에 화들짝 접촉하는 장소였다. 무엇도 섣불리 단정할 수 없다는 인식의 도약은 이때 일어난다. 익숙해서 낡고 닳은 인식의 편협한 감옥에 보얗게 쌓인 먼지 위로 한 줄기 바람이 불어들 때, 그러니까 정신이 결연하게 낯선 언어와 낯선 상황을 호흡할 때, 간혹 관념의 반짝이는 본연적 빛을 보는 행운이 찾아온다. 이렇게 정신에 통풍과 환기가 될 때, 우리의 마음은 보다 자유롭고 관대해진다.

"독일어에 한국어가 부딪히는
경계는 내게 싱그러운 바람이
부는 골짜기 같았다.
나는 목적지에 가지 않고
그곳에서 노는 것이 좋았다."

유지원

"언어로 모든 것을 다 표현할 수
없다는 것은 왜 수학과 예술이
존재하는지 설명해 준다. 우주는
인간의 언어와 이해 방식이 아니라
수학과 물리학의 방식으로
기술된다.
인간이 언어로 할 수 없는 많은
것들을 예술로 할 수 있다는 것은
놀라운 일이 아니다."

김상욱

"우주는 수학이라는 언어로 쓰여 있다"

김상욱

르네 마그리트, 「이미지의 반역」(1929)
© René Magritte / ADAGP, Paris – SACK, Seoul, 2020

"우주는 수학이라는 언어로 쓰여 있다." 갈릴레오의 유명한 말이다. 구체적으로 어떤 수학으로 쓰여 있을까? 이에 대한 답이 뉴턴의 법칙, 바로 미적분이다. 미분은 알겠는데 적분은 모르겠다는 사람을 본 적 있다. 필자에게는 로미오는 아는데 줄리엣은 모른다는 말로 들렸다. 미분이 나누는 것이라면 적분은 합치는 것이다. 서로 역(逆)과정에 불과하다. 근대 물리학은 우주의 언어인 수학을 재발견하며 시작되었다.

사실 수(數)는 남아 있는 가장 오래된 문자이기도 하다. 수메르의 설형문자로 기록된 점토판은 신에 대한 이야기나 위대한 전쟁에 대한 기록이 아니라 회계장부였다고 한다. 고대 그리스 문명의 가장 위대한 유산의 하나도 유클리드 기하학이다. 데카르트의 근대철학도 철학을 유클리드 기하학처럼 만들려는 시도에서 시작된다. 갈릴레오도 같은 길을 따라갔다.

유진 위그너(1963년 노벨물리학상 수상자)는 「자연과학에서 수학의 비합리적일 만큼 놀라운 효율성」[28]이라는 제목의 에세이를 쓴 적이 있다. 왜 우주는 수학으로 아주 잘 기술될까? 지구상에서 자유낙하하는 물체는 1초에 4.9미터 이동한다. 대체 물체는 무엇 때문에 4.9미터라는 숫자에 집착하는가? 누가 4.9미터를 강제하는가? 이쯤 되면 신비주의 분위기마저 느껴진다. "만물은 수(數)다."라고 했던 고대 그리스 철학자 피타고라스가 신비주의 종교집단의 지도자였다는 사실이 이상하지 않다.

수학은 명확한 정의로 시작된다. '1+1=2'라는 문장은 여기 등장하는 문자들의 정의를 알고 있는 사람이라면 그 의미를 모호함 없이 알 수 있다. 사실 이 문장은 무엇인가를 기술한다

기보다 이 자체로 정의다. '2'가 '1'과 '+'를 이용해 정의된 것이다. 정의란 그냥 그렇게 하자는 것이니 이의가 있을 수 없다. 이 문장을 여러 번 사용하면 '127 + 23 = 150' 같은 것을 만들어 낼 수 있다. 여기에 모호함이나 이견이 있을 수 없다.

인간의 언어는 수학과 다르다. "정의란 무엇인가?" 이 질문에 자신 있게 답할 수 있는 사람은 많지 않다. 하버드대학교의 석학 마이클 샌델도 이 질문에 한 문장으로 답하지 못하고 책을 한 권 썼다. 인간이 사용하는 단어는 명확히 정의하기 힘들다. 맥락에 따라 단어의 의미가 바뀌며 모든 단어는 그것이 사용되는 시공간과 분리될 수 없다. 즉, 역사성을 가진다. 그래서 다른 언어로 번역을 하면 원문의 맛을 살리기 힘들다.

마찬가지로 수학으로 쓰인 물리학을 인간의 언어로 번역하는 과정에서 종종 오해가 발생한다. "움직이는 사람의 시간은 느리게 간다." 문법적으로 오류는 없지만 이게 무슨 말인지 이해하기는 쉽지 않다. "하나의 전자는 두 장소에 동시에 존재한다." 이것은 과학적으로 옳은 문장인지 의심이 들 정도다. 일상어로 바뀐 물리학의 내용은 종종 혼란과 오해를 불러일으킨다. 하지만, 물리학자들은 수학의 도움으로 자연을 한 치의 모호함 없이 기술할 수 있다.

'엔트로피'는 확률분포를 정량화하는 하나의 숫자에 불과하다. 클로드 섀넌은 '정보'를 엔트로피로 정량화했다. 섀넌은 정보를 확률의 일종으로 보았기 때문이다. 특별한 조건에서 엔트로피는 확률을 구성하는 '경우의 수'가 된다. 경우의 수가 많다면 복잡해 보일 거다. 광장에 모인 사람들이 한 가지 색의 옷만

입고 있는 것보다 각양각색의 옷을 입고 있는 것이 복잡해 보일 테니까. 이렇게 엔트로피는 복잡성의 척도가 된다. 주사위는 동전보다 경우의 수가 많다. 주사위는 1부터 6까지 여섯 가지, 동전은 앞면과 뒷면으로 두 가지 경우의 수가 있기 때문이다. 따라서 주사위를 던질 때가 동전을 던질 때보다 뭐가 나올지 예측하기 더 힘들다. 결과를 더 잘 알 수 없다는 말이기도 하다. 이렇게 엔트로피는 무지의 척도가 된다.

하지만 엔트로피는 복잡성이나 무지의 척도로 정의된 물리량이 아니다. 확률분포를 이용한 명확한 수학적 정의를 가질 뿐이다. 그것을 일상의 언어로 바꾸는 과정에서 수많은 해석과 오해가 발생한다. 정보가 많아지면 엔트로피가 커지는데, 엔트로피는 무지의 척도라고 하지 않았나? 정보가 많으면 무지가 줄어드는 것 아닌가? 컴퓨터는 단순한 계산기보다 복잡하니 엔트로피가 클 텐데, 왜 더 무지하다고 하는 걸까? 수학으로 기술된 과학 이론을 일상 언어로 이야기할 때는 정신 단단히 차려야 한다.

르네 마그리트는 그림에 단어나 문장을 써넣은 것으로 유명하다. "Ceci n'est pas une pipe."(이것은 파이프가 아니다.)라는 문장은 파이프 그림 아래에 떡하니 쓰여 있다. 마그리트는 사물과 단어와의 관계가 자의적(恣意的)이라는 것을 말하고 싶었던 것 같다. '파이프'라는 단어는 파이프와 조금도 닮지 않았다. 아니 'pipe'와도 닮지 않았다. 그림 속의 파이프로 담배를 피울 수도 없으니 이 파이프 역시 진짜 파이프는 아니다. 이래저래 마그리트의 문장은 옳다. 더구나 마그리트는 "사물이 무엇이다."라고 말하는 것은 그렇지 않다고 말하는 것을 배제하지 않는다고 했

다. 설사 이것이 파이프라고 해도 파이프가 아닌 것을 배제하지 못한다는 말이다. 언어는 수학이 아니다.

언어의 한계를 직시한 철학자는 비트겐슈타인이었다. 그에 따르면 언어란 현실을 그대로 그린 그림이 아니라 많은 용도로 이용될 수 있는 도구다. 따라서 누군가 언어로 표현한 문장을 이해한다는 것은 문장을 구성하는 단어들의 의미를 모두 아는 것이 아니라, 그 문장이 글을 읽는 사람에게 어떤 작용을 하는지 어떤 목적에 도움이 되는지를 알아야 하는 일이다. 개별 단어의 의미조차 명확히 정의되기 힘든 경우가 대부분이며, 그 의미를 안다고 해도 단어가 다른 단어들과 만나 만들어 내는 관계를 이해하는 것은 또 다른 문제다. 단어들의 의미와 관계로 구축된 구조물을 바라보며 그것을 만든 사람의 의도를 상상해야 한다. 여기서 어려운 것은 바라보는 방식에 존재하는 편견을 없애는 것이다.

언어로 모든 것을 다 표현할 수 없다는 것은 왜 수학과 예술이 존재하는지 설명해 준다. 우주는 인간의 언어와 이해 방식이 아니라 수학과 물리학의 방식으로 기술된다. 인간은 수학과 언어로 기술할 수 없는 것을 예술로 표현한다. 그래서 예술은 언어로 분명하게 정의할 수 없고 과학적으로 명확하게 분석할 수도 없다. 위그너가 지적했듯이 우주가 수학으로 잘 기술된다는 사실은 놀랍다. 하지만 인간이 언어로 할 수 없는 많은 것들을 예술로 할 수 있다는 것은 놀라운 일이 아니다. 진짜 놀랄 일은 우리가 언어를 가지고 이 정도로 소통할 수 있다는 사실이다.

꿈

마음이 작동하는
초현실적인 공간의 폰트

유지원

ULYS(SES 34),
SPAN(LEY KUBRICK),
VALT (DISHEY) AND
JEAN (GAP) ARE
STILL THE CHILDREN
OF MATRICES, BUT
THEIR SUPPORTS ARE
NOW MULTIPLIED INTO
NEAR INVISIBILITY.

칼 나브로가 디자인한 리노체.
《계간 그래픽》16호 부록 『더 새로운 알파벳 (Newer Alphabets)』 견본집에서

리노(Lÿno)는 프랑스의 그래픽디자이너 칼 나브로(Karl Nawrot)가 폰트디자이너 라딤 페슈코(Radim Peško)와 함께 디자인한 폰트다. 처음 이름은 리옹(Lÿon)이었다가 이후 리노로 바뀌었다.

리노체는 네 종 가족으로 구성되었다. 율리스(Ulys), 스탠 (Stan), 월트(Walt), 장(Jean). → 율리스는 「율리시스 31 (Ulysses 31)」에서 온 이름이다.[29] 프랑스 와 일본이 합작한 애니메이션 이고, 한국에서는 1980년대에

LÿON ULYS
LÿON STAN
LÿON WALT
LÿON JEAN

리노체 (예전 이름은 리옹체) 의 네 종 가족 구성.
위로부터 율리스, 스탠, 월트, 장.

「우주선장 율리시스」라는 제목으로 TV 방영되었다. 프랑스에서 는 일본이나 한국에서보다 인기를 누렸다고 한다. 그 밖에 스탠 은 영화감독 스탠리 큐브릭, 월트는 월트 디즈니, 장은 초현실주 의 예술가 장 아르프(Jean Arp)에서 각각 그 이름을 따왔다. 상상 의 세계를 마음껏 부유할 것 같은 이름을 가진 이 네 종의 가족들 은 서로의 경계 같은 것은 애초에 없었다는 듯 마음대로 섞어서 쓸 수 있다.

이 폰트들이 조합된 양상은 얼룩덜룩하고, 고정되어 있지 않으면서, 천연덕스러운가 하면 파괴적이기도 하다. 폰트가 가진 '가독성'이라고 하는 기능의 극단적인 한계까지 형태가 가서 닿고 있다. 고전적이고 기능적인 폰트들을 일상에서 접하다가 이렇게 리노체를 마주한다면, 아마 고전적인 구상미술만 경험해 본 사람이 초현실주의적인 추상미술을 처음 접할 때 느끼는 당혹감에 가까운 감정이 들지 않을까?

칼 나브로의 전시 속 모형

장 아르프의 작품

한편 칼 나브로의 전시들에는 이 폰트에 이르는 디자인의 여정이 담겨 있다. 마음이 작동하는 전시 공간에는, 수수께끼 같은 모형들과 드로잉들이 가득하다. ↖ 전시 제목도 「마음의 산책(Mind Walk)」으로, 전시는 작가의 의식 속으로 통하는 통로가 된다. 모형들은 초현실적인 추상 조각 같고 드로잉들은 추상 스케치 같아서, 장 아르프의 무정형적인 작품을 연상하게도 한다. ↖

이 모형과 드로잉들은 리노체를 비롯한 칼 나브로의 디자인을 구축하는 불가결한 구성 성분으로 동작한다. 흩어진 조각의 편린들은 연습 과정의 흔적이자 도구로서, 건물이 지어지듯이 조립된다. 이들은 그렇게 그의 폰트 디자인과 그래픽 디자인에 적용되었다가, 도로 환원되어 돌아오기도 한다.

칼 나브로의 전시 「마음의 산책: 연장된 놀이」 속 모형들

칼 나브로의 개인전 「마음의 산책 1·2·3」은 영국, 한국, 프랑스에서 열린 바 있다. 이후 작가가 '개념적인 디자인을 위

한 인포름(INFORM) 상'의 2016년 수상자로 선정되면서, 독일 라이프치히의 동시대미술 갤러리에서도 「마음의 산책: 연장된 놀이(Mind Walk, Extended Play)」라는 제목으로 전시가 열렸다. ✓

서울의 갤러리팩토리에서 열렸던 전시 「마음의 산책 2」의 리플렛에는 「마음의 메모」라는 제목의 글이 실려 있다. 이 글에는 다음과 같은 내용들이 혼란스럽게 엉켜서, 몽환적인 의식의 기저를 드러낸다.

건축가인 L은 건물의 구조를 변경하기 위한 부식액을 만들었다. 액체는 어떤 표면도 부식시킬 수 있었기에, 마치 건설적인 파괴 행동 같았다. 그 부식액을 한 번 사용하면, 거푸집과 다른 유기체들이 집어삼켜지며 건물의 자재가 분해된다. 그러면 바닥과 벽, 천장이 있는 방은 점점 무정형의 동굴로 변화해 간다.

X의 인식 속에서는 공간의 여러 지점이 따로 뗄 수 없을 만큼 복잡하게 뒤엉켜 있다.

전시 공간 속에는 꿈처럼 때로 서툴고도 원시적인 형상들이 있고, 강렬하면서 항상 합리적이지만은 않은 심리적인 작용들이 있다. 세계를 그대로 묘사하고 사회의 요구에 속박되기보다는, 형상이 도출되기까지 무의식에 흐르는 독립적이고 자유분방한 욕구가 탐색되어 간다. 그 결과물은 독특하고 대담하면서도 유머러스하다.

칼 나브로는 주로 타이포그래피와 일러스트레이션 영역에

서 활동하는 그래픽디자이너다. 리노체라는 폰트 디자인을 주도했지만, 스스로의 정체성을 폰트디자이너라고 규정하지는 않는다. 전시를 하지만 스스로 예술가라고 규정하지도 않는다. 그는 자신이 무언가로 고정되어 규정되는 것을 꺼리지만, 순수미술을 연상시키는 전시 속에서도 그래픽디자이너로서의 본령은 의식하고 있다.

작가 자신과 마찬가지로 그의 작품들도 시시때때로 변해가는 무언가다. 과정으로서의 전시 속 모형과 드로잉들, 그리고 그의 디자인 결과물들과의 관계도 서로 고정되어 있지 않다. 불분명한 형상들은 유기적으로 서로에게 의존하지만, 어떤 체계로 작업이 이행되는지는 불투명한 연상을 통해서 짐작만 할 수 있을 뿐이다.

전시 속 도구 세트가 폰트로 일관되게 귀결되는 고안도 독창적이다. 폰트란 특정한 형질들이 알파벳이나 낱글자 전체에 증식되고 파생되는 디자인 과정을 통해 한 벌 세트로 완성되는 결과물이다. 견고한 물리적인 신체성을 가졌던 과거 금속활자 시대와는 달리, 21세기 디지털 시대에는 코드를 가진 낱글자들의 형태를 조금씩 변형시킬 수 있는 자유가 열렸다. 이런 동시대적 기술이 부여하는 자유를 욕구하며, 디자이너는 폰트의 정신을 이렇게 선언한다. '규범적인 경향에 저항하고, 고정된 형태라는 개념을 거부한다.'

초현실적인 마음의 공간을 산책하는 칼 나브로의 전시는 어쩌면 폰트가 꾸고 있는 꿈일지 모르겠다. 꿈이란 원형적인 정신의 경험이고 인간의 마음이 어떻게 작동하는지 알려 주는 단서로

기능한다. 나름의 규칙과 의미를 가진다. 현실의 바닥에 발을 딛지 않은 채 부유하는 의식이다. 그의 디자인과 전시는 이런 심리적인 공간의 물리적인 체현이다.

"초현실적인 마음의 공간을
산책하는 칼 나브로의 전시는
어쩌면 폰트가 꾸고 있는
꿈일지 모르겠다."

유지원

"초현실주의와 양자역학이 같은
시기에 탄생한 것이 우연일까."

김상욱

원자가 실재라면
꿈은 현실이다

김상욱

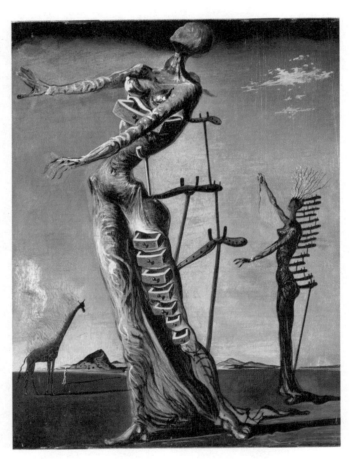

살바도르 달리, 「불타는 기린」(1966–1967)
©Salvador Dalí / Fundació Gala-Salvador Dalí, SACK, 2020

역사상 가장 유명한 꿈 이야기의 하나는 루이스 캐럴의 『이상한 나라의 앨리스』일 것이다. 꿈속에서 일어나는 일이 얼마나 황당무계할 수 있는지 이보다 더 잘 보여 주기도 힘들다. "세상에! 웃음 없는 고양이는 많이 봤지만, 고양이 없는 웃음은 처음이야! 고양이 없는 웃음이라니! 이렇게 이상한 건 정말 처음이야!" 책의 한 구절인데, 틀린 말이다. 이 책에는 이보다 더 이상한 것이 수도 없이 튀어나온다.

미술이 꿈을 소재로 하겠다면 말도 안 되는 상황을 그리겠다는 뜻이다. 1920년대 유행하기 시작한 초현실주의는 바로 꿈을 그리는 미술이었다. 이런 사조가 생긴 데에는 시대적 배경이 있다. 1920년대는 유럽 역사에서 심상치 않은 시기였다. 1914년부터 1918년까지 치러진 1차 세계대전에서 7000만 명 가까운 군인들이 참전하여 사망자 1000만 명을 포함, 3000만 명 가까운 사상자가 발생했다. 민간인도 최대 2000만 명 정도 사망했으니 가히 서양 근대 역사상 최악의 참극이라 할 만하다. 더구나 자칭 최고 문명국가라고 부르던 나라의 사람들끼리 벌인 전쟁이었다.

이런 비극이 이성과 합리를 부르짖던 서구문명의 몰락이라고 본 일부 사람들은 이성의 통제를 벗어나야 한다고 생각했다. 이들에게 해답은 프로이트의 철학에 있었다. 인간의 사고와 행동을 지배하는 것은 이성이 아니라 무의식이며, 꿈은 무의식의 내부를 보여 주는 창(窓)이다. 초현실주의 화가들이 무의식으로부터 자동으로 연상되는 그림을 그리기 시작한 것은 이런 배경에서다. 이들이 배격하고자 한 현실은 물질주의에 매몰된 자본

주의 사회였다. 1917년 러시아에서는 공산혁명이 성공했으며, 초현실주의자들은 마르크스주의에 경도되었다.

살바도르 달리[30]의 「불타는 기린」은 꿈에 대한 달리의 생각을 보여 준다. 비너스 여신으로 추정되는 여인의 몸에 서랍이 잔뜩 달려 있다. 서랍은 인간의 정신 내면에 숨어 있는 비밀스러운 무의식을 상징한다. 이성의 통제를 벗어난 무의식의 세계는 현실을 뛰어넘는 초현실의 세상이다. 이런 세상은 의지할 확고한 현실이 없으므로 목발의 도움을 받고서야 간신히 지탱된다. 그림 속 인물들은 어디로 가야 할지 모르는 듯 방황하고 있다. 사실 이들은 눈조차 없다. 반면 기린은 불타고 있음에도 유유히 서 있다. 기린과 같은 동물은 합리적 이성 없이 무의식의 지배를 받는다. 기린은 한 귀퉁이에 자그맣게 그려졌지만 이 그림의 주인공이다.

달리의 다른 그림에는 꿈에서 볼 수 있는 강박적 이미지들이 종종 등장한다. 달리는 곤충 공포증이 있었다는데, 그의 그림에 곤충들이 자주 등장하는 이유다. 성적인 상상이 빠질 수 없음은 물론이다. 하지만 꿈의 가장 중요한 특징은 전혀 상관없어 보이는 사물들이 함께 배치된다는 것이다. 4장에서 언급했던 조르조 데 키리코의 「사랑의 노래」를 보면 석고상 두상과 수술용 장갑이 벽에 걸려 있고 그 앞에 녹색의 공이 놓여 있다. 이들의 배치에는 합리적인 이유가 없다. 초현실주의는 오히려 합리적 이성을 조롱하고자 했다. 달리는 정치적 문제에 관심이 없었기에 초현실주의자들의 모임에서 탈퇴한다. 사실 달리는 정치에 관심을 갖기에는 이기적인 속물이었다.

1925년 물리학자 베르너 하이젠베르크는 양자역학에 대한 한 편의 논문으로 물리학의 아버지 뉴턴이 만든 역학을 뿌리째 뒤흔든다. 1차 세계대전 중 그는 나이가 어려서 가까스로 징집을 피할 수 있었다. 그가 알고 지냈던 선배들은 상당수 전쟁터에서 죽었을 것이다. 전후 독일이 겪은 경제적, 정신적 혼란 속에 하이젠베르크도 기성사회와 질서에 환멸을 느꼈을 것이 틀림없다. 초현실주의자들이 그랬듯이 말이다. 실제 그는 독일 청년운동 조직에 가담하기도 했다. 결국 이런 저항은 사회가 아니라 물리학에서 결실을 맺는다.

뉴턴의 운동법칙은 물체의 운동을 기술한다. 운동은 시간의 흐름에 따라 공간 내에서 물체가 만드는 궤적으로 표현된다. 궤적이란 매 순간 존재하는 물체의 위치를 모아 연속적으로 연결하여 만든 선(線)이다. 뉴턴의 법칙은 미분방정식이라는 아름다운 수학으로 쓰인다. 물체의 궤적을 기술하는 수식(數式)이 커피라면, 미분방정식은 커피머신이다. 결국 뉴턴의 역학이란 물체의 운동 궤적을 구하는 학문이다.

하지만 하이젠베르크는 원자의 궤도를 알아내는 것은 불가능하다고 주장했다. 아니, 위치를 정확히 아는 것이 원칙적으로 불가능하다고까지 했다. 원자는 이곳과 저곳에 동시에 있을 수 있고, 입자이면서 파동일 수도 있다. 중첩과 이중성이라는 양자역학의 핵심 원리다. 4장에서 말한 것처럼 르네 마그리트의 「빛의 제국」에는 동시에 낮이면서 밤인 풍경이 등장한다. 모두 꿈속에서나 일어날 법한 사건들이다.

초현실주의와 양자역학이 같은 시기에 탄생한 것이 우연

볼프강 팔렌, 「범동역학적 그림」(1940)

일까?**31** 1930년대 평론가 카를 아인슈타인과 앙리샤를 푸에쉬는 양자역학의 철학을 예술가들에게 소개했다. 1940년 초현실주의운동의 핵심 인물 가운데 하나였던 볼프강 팔렌은 양자역학의 이중성을 표현하는 「범동역학적 그림(figure pandynamique)」을 그렸다.← 이 그림의 소용돌이들은 양자역학적 개념인 입자의 파동 묶음을 표현한 듯하다. 당시 물리학자들도 이따금 주말이면 미술관에 가서 초현실주의 그림들을 보았을 것이다. 양자물리학자와 초현실주의 작가들 모두 1930년대 유럽이라는 동일한 시공간을 살며 직간접적으로 서로 영향을 주고받은 것이다.

꿈은 현실의 도피처다. 초현실주의자들은 이성으로부터 도피하고자 꿈을 그렸다. 양자물리학자들은 원자의 세계가 초현실적이라는 사실을 깨달았다. 원자가 이상한 것이 뭐 대수냐고 생각할 사람도 있을 거다. 하지만 원자는 그냥 평범한 존재가 아니다. 이 세상에 존재하는 모든 것은 원자로 되어 있다. 우리 몸, 고양이, 자동차, 스마트폰, 흙, 바다, 태양, 심지어 블랙홀도 원자로 되어 있다. 이 세상 모든 것의 근원인 원자는 초현실적으로 행동한다. 원자가 실재라면 꿈은 현실이다.

이름

벌거벗은 이름

유지원

$$F = ma$$
$$E = mc^2$$

뉴턴의 운동방정식과 아인슈타인의 질량–에너지 등가원리.
타임스 뉴 로만 폰트로 조판한 수식이다.

거북이에게서 등껍질을 떼어내면? 독일어로는 두꺼비가 된다. 거북이는 독일어로 '쉴트크뢰테(Schildkröte)'다. '쉴트'는 방패처럼 단단한 껍데기, '크뢰테'는 두꺼비라는 뜻이다. 거북이와 두꺼비는 생물학의 분류상 그리 가까운 동물들은 아니지만, 독일어 덕에 이후 거북이를 보면 한 번씩 웅크린 두꺼비가 떠오른다.

지구 위 여러 언어들은 그 지역만의 생태를 품을 때가 많다. 어느 토착어에서는 특정한 물고기와 나무가 같은 이름을 가지는데, 물고기가 그 나무의 열매를 먹기에 그렇다고 한다.[32] 생물에 붙은 이름들 속에 그들의 관계가 네트워크로 얽힌 것이다. 번역을 하면 안타깝게도 바로 이 관계망이 무너진다.

생물학의 라틴어 학명에서는 이런 각종 자연어들 속 지역적인 고유성이 물러나고, 전 세계적인 통일이 이루어진다. 과학적인 '명명규약'에 합치되어 공인된 이름만 국제 표준인 '학명'의 지위를 얻는다.

과학적이라 해도 이름에는 불가피하게 '해석'이 개입된다. 그래서 이름과 그 대상의 관계가 타당한지에 대해서는, 학자들 간에도 견해 차이가 분분할 수 있다. 무언가를 '있는 그대로' 묘사한다는 관념 자체가 사실 환상에 불과하다. 우주와 자연은 인간 신체의 감각과 지각 세계 속에 재편되어 받아들여진다. 이름은 이런 인간 감각과 해석의 한계로 인해 인식의 오류를 발생시킬 수 있다. 그러니 이름을 해석이 완료된 고정된 것으로만 받아들이는 것은 지적으로 경직된 태도이기도 하다.

"스타트 로사 프리스티나 노미네, 노미나 누다 테네무스(Stat rosa pristina nomine, nomina nuda tenemus)." 움베르토 에코

의 소설 『장미의 이름』은 이 육보격의 시구로 끝맺는다. "지난날의 장미는 이름뿐, 남겨진 것은 벌거벗은 이름뿐." 여기서 '노미나누다'는 '노멘 누둠(nomen nudum)'의 복수형으로, '벌거벗은 이름'이라는 뜻이다. 이름이 벌거벗는다는 것은 무슨 의미일까? 이름만 남고 그 대상이 벗겨져 나간 상태를 말한다.

생물학에서는 대상의 묘사가 규정에 따라 적절하게 채워지지 않았을 때 그 이름을 '벌거벗은 이름'이라 부른다. 과학적인 명명 방식을 따랐지만, 이를테면 공룡처럼 멸종한 지 오래되어 구체적인 묘사의 타당성을 일부 결여한 경우 그 이름은 무효인 채로 머무른다.

한편 수학에서는 대상이 벗겨진 개념들에도 이름이 붙는다. 수학 기호들은 인간의 경험을 가장 간결하게 기술하는 이름들일 것이다. 가령 덧셈의 교환법칙을 수식으로 표현해 보자.

$$m + n = n + m$$

왜 하필 m과 n일까? 아마 n은 '자연수(natural number)'의 머리글자이고, m은 '또 하나의 자연수'로 알파벳 n 근처에서 불려 온 이름일 것이다. 순수형식주의적이고 논리적 학문인 수학에서도 이렇게 이름이 붙는 방식은 자의적이다.

그래도 수학의 수식 $m + n = n + m$에서 m은 완전히 같은 개념을 지시하는 이름이다. 물리학으로 가 보자. 뉴턴의 운동방정식 $F = ma$와 아인슈타인의 질량-에너지 등가원리 $E = mc^2$에서 두 m은 같은 m일까? 다르다면 이렇게 같은 이름을 쓰는 것이 과학적으로 타당한 걸까? 생물학의 과학적 명명규약에서는 금지되어 있는데 말이다. 수학과 달리 물리학에서는 이름이 물리적인

공간과 시간 속 실제 현상이라는 대상을 품고 있어, 이름과 그 지시 대상과의 관계가 복잡해져 있다. 뉴턴의 관성질량 m과 아인슈타인의 중력질량 m은 값이 등가적이면서도 정의된 조건이 다소 차이가 난다.

물리학의 수식들에서 타이포그래퍼의 마음을 갑갑함에 고동치게 하는 것은, 이 이름들이 생성된 방식과 표기 규칙이 자의적이고 때로 논리적이지 않다는 점이다. m이 '매스(mass)'의 머리글자라 한들, 특히 비영어권의 사람에게 m이라는 이름과 '질량'이라는 대상 사이에 무슨 상관이 있단 말인가? 변수인 물리량은 왜 이탤릭체로 표기하는가? F(힘)와 E(에너지)는 왜 예외적으로 대문자를 쓰는가? 정보와 데이터를 보면 말끔하게 정돈부터 해야 성이 차는 나 같은 타이포그래퍼는 이런 의문들부터 체계적으로 해결하고 싶어진다. (노벨물리학상을 받은 리처드 파인만도 $\frac{dy}{dx}$를 보면 약분을 하고 싶어진다고 했으니, 타이포그래퍼에게 뭐라고 그러지는 말도록 하자.)

이 의문에서 물리학과 언어학은 충돌한다. 물리학은 자연과 우주와 만물의 이치를 이해하는 학문이다. 언어는 이런 학문의 지식들을 사람들 사이로 연결하고 전달한다. 인간의 언어는 늘 과학적이지는 않고, 인간의 과학은 자연어건 수식이건 결국 인간의 언어에 의존해서 인간 사이에 전해진다.

이름은 대상에 힘을 행사하기도 한다. 브랜드네임을 변경하면 대상은 그대로라도 이름이 사람들의 감정을 움직여 매출을 출렁이게 할 수 있다. 이름에는 한계도 있지만, 이렇듯 불가해한 매혹도 있다. 기본적으로 이름은 사람들 간의 소통과 합의가

분명해지도록 하는 역할을 한다. 하지만 대상에 이름이 한 번 밀착되면, 거기서 오류가 발생할 수 있다는 생각을 멈추게 되기 쉽다. 대상에 들러붙은 이름을 벗겨 보는 데에는, 모국어나 익숙한 영어 아닌 다른 외국어가 도움이 된다. 거리를 벌려 놓으면 대상과 이름 사이에 넓어진 틈새에서, 감각을 확장한 관찰과 대안적인 사유가 활기차게 운신을 재개할 수 있다. 이렇게 느슨해진 공백은 사고가 완고해지는 일을 막아 준다. 다양한 언어를 경험한 정신의 과학적 효용과 묘미도 여기에 있다.

Sonderzeichen In den Teilgebieten der Mathematik (wie Algebra, Analysis, Geometrie, Logik usw.) gibt es unterschiedliche Sonderzeichen. Viele Zeichen werden auch in mehreren Teilgebieten verwendet und haben je nach Zusammenhang eine eigene Bedeutung. Es gibt wenige »allgemeingültige« Zeichen. → Griechische Zeichen, Seite 377 → Mathematische Zeichen, Seite 382	Benötigte **Sonderzeichen** und griechische Buchstaben sollen **passend zur Grundschrift** vorhanden sein.	$a + \alpha \times b = \beta \neq c < \gamma$
	Die Zeichen müssen in **Form, Größe und Strichstärke** zueinander passen.	Die Zeichen $- + = \neq \equiv \not\equiv \approx \neq$ sollten nicht das ganze Geviert der Schrift ausfüllen, sondern ca. 2 Schriftgrade kleiner sein.
	Sie müssen eine **einheitliche Bildstärke** zeigen.	Bei fetterer Schrift müssen auch die Rechenzeichen entsprechend fetter sein: $x + y = A$ $x + y = A$ $\boldsymbol{x + y = A}.$
	Wenn man viel Mathematik setzen möchte, sollte man zunächst nach Fonts mit allen benötigten Sonderzeichen suchen und dann die Textschrift dazu passend wählen. Einige wenige Schriften sind **speziell für die Mathematik ausgebaut.**	$g\,v\,w\,h\,\lambda\,\partial\,\partial\,\wp\,\nabla\,\aleph\,\Sigma\,\Sigma\,\sum\,\pi\,\Pi\,\prod\,\int\,\oint$
Griechische Schrift Bei der Wahl der griechischen Schrift muß man **einige Zeichen der Kursiven** besonders beachten. Diese Zeichen müssen sich deutlich von ähnlichen Lateinbuchstaben unterscheiden.	»alpha« und »a« unterscheiden sich oft nicht.	α und a müssen aber deutlich verschieden sein.
	In vielen Fonts ist das »ny« dem »v« gleich oder zu ähnlich. Der Ausweg ist die Verwendung eines runden v (und eines passenden runden w).	Oft sehen »v« und »ν« kursiv gleich aus: »v«. Sie müssen aber klar unterscheidbar sein: ν und v – und dazu passend w.
	»kappa« (mit seinen beiden Varianten) und »x« müssen klar verschieden sein.	$\kappa\,\varkappa\,x$
	Bei »gamma« und »y« ist der Unterschied meist klar.	$\gamma\,y$
	Aufrechtes und kursives »delta« sollen sich deutlich unterscheiden.	$\delta\,\delta$
	Einige griechische Buchstaben (vor allem Großbuchstaben) werden in der Mathematik **nicht verwendet**, da sie sich nicht von Lateinbuchstaben unterscheiden lassen.	Nicht verwendet werden: $A\,B\,E\,Z\,H\,I\,K\,M\,N\,O\,P\,T\,X,$ υ (ypsilon) wegen v (lat. vau), o (omikron) wegen o (lat. o). ι (iota) kommt selten vor.
Optische Größen	Man sollte möglichst Schriften mit **optischen Größen** verwenden. Ohne optische Größen sind Buchstaben als Exponent oder Index (vor allem in zweiter Stufe) zu schwach und schwerer lesbar.	Mit optischen Größen: $A^{A^A}\quad i_{i_i}\quad x^{x_x}\quad (a+b)^{(a+b)^{(a+b)}}$ Ohne optische Größen: $A^{A^A}\quad i_{i_i}\quad x^{x_x}\quad (a+b)^{(a+b)^{(a+b)}}$
Laufweite	Man kann für die **Mathematik-Kursive** eine etwas größere Laufweite nehmen als für die Text-Kursive (ca. 5–10% mehr).	Dies ist a, b, c, x, y, z im Text. Dies ist $a,\ b,\ c,\ x,\ y,\ z$ im Mathematiksatz.
Form des kursiven »g«	In der Mathematik wird die **»offene« Form des kursiven »g«** bevorzugt. (In manchen OpenType-Fonts ist diese Form als kyrillischer Buchstabe vorhanden und läßt sich verwenden.)	g möglich g gut

이 장의 수식은 다음 책의 수학 표기 관련 내용을 따랐다. 일종의 타이포그래피 표기 원칙 사전이다. F. Forssman, R. de Jong, *Detailtypografie: Nachschlagewerk für alle Fragen zu Schrift und Satz* (2002, Verlag Hermann Schmidt, Mainz), 203–233쪽.

"우주와 자연은 인간 신체의
감각과 지각 세계 속에
재편되어 받아들여진다."

"다양한 언어를 경험한 정신의
과학적 효용과 묘미도
여기에 있다."

유지원

"이름이 존재를 보장하지
못한다. 더구나 이름은
자의적이다. 하지만 이름은
존재에 의미를 준다."

김상욱

무제(無題)

이응노, 「군상」(1986, 한지에 수묵, 167×266), 이응노미술관 소장

그리스 신화에 따르면 아틀라스는 하늘을 떠받치는 형벌을 받았다. 하늘이 무너지면 안 되니까 잠시도 쉴 수 없는 고된 일이었을 거다. 하지만 물리학적으로 보자면 아틀라스는 아무 일도 하지 않았다. 물리학에서 사용하는 '일'이라는 용어는 일상에서 쓰는 '일'과 의미가 다르기 때문이다. 물리학의 일은 힘 곱하기 이동한 거리로 정의된다. 힘이 작용해도 움직이지 않으면 한 일의 양은 0이다. 애초에 '일' 대신 다른 이름을 썼으면 이런 혼란은 없었을 것이다. 그래서 이제는 '쿼크'같이 일상에서 거의 사용되지 않는 용어를 만드는 경우가 많다.

'에테르'는 이름과 관련한 물리학 최대의 해프닝이다. 19세기 말 물리학자들은 빛의 매질에 에테르라는 이름을 붙여 주었다. 당시 이론에 따르면 아직 발견된 적은 없지만 그런 물질이 반드시 존재해야 했다. 당대의 유명한 학자들이 에테르에 대하여 수많은 논문을 썼지만, 결국 그런 물질은 존재하지 않는다는 것이 밝혀진다. 물리학자들은 허탈했겠지만 그 대가로 '상대성이론'을 얻게 되었으니 슬퍼할 일만은 아니다. 이름이 있다고 해서 그것이 존재하는 것은 아니다. 우주가 점점 더 빨리 팽창하고 있다는 관측 결과를 설명하기 위해 필요한 가상의 존재에 '암흑에너지'라는 이름이 붙어 있는데, 훗날 에테르의 전철을 밟게 될지도 모른다.

언어학자 페르디낭 드 소쉬르에 따르면 이름은 그 이름이 지칭하는 대상과 아무 관계가 없다. 일반적으로 말해서 언어 기호의 의미는 그 기호에 내재된 것이 아니라 그 바깥에 있다. 이를 언어의 자의성(恣意性)이라 한다. 더구나 각각의 기호를 자기

완전하게 (self-consistently) 정의하는 것조차 거의 불가능하다. 사전에서 '이름'의 정의는 "다른 것과 구별하기 위하여 사물, 단체, 현상 따위에 붙여서 부르는 말"이고, '말'은 "사람의 생각이나 느낌 따위를 표현하고 전달하는 데 쓰는 음성 기호"이고, '기호'는 "어떠한 뜻을 나타내기 위하여 쓰이는 부호, 문자, 표지 따위를 통틀어 이르는 말"이다. 다시 '말'로 돌아왔다. 결국 언어 기호는 다른 기호들과의 관계 속에서만 정의될 수 있다.

한글은 표음문자다. '책'이라는 기호를 아무리 들여다봐도 책이라는 사물을 의미하는지 알 수 없다. 하지만 어떻게 발음하지는 즉각 알 수 있다. 한자는 표의문자다. '冊'을 보면 글자의 형태로부터 책을 상상할 수 있다. 이런 의미에서 한자는 일종의 그림이다. 한자는 사물을 추상화하여 표현한 문자이므로, 이미 그 자체로 동양적인 추상화라 할 수 있다. 한자는 붓으로 종이 위에 쓴다. 붓으로 그림을 그리면 수묵화, 즉 그림이 된다. 이처럼 동양화는 그 자체로 글씨, 즉 의미를 내포하고 있으며, 글씨 또한 그림을 내포하고 있다. 이런 한자의 특성을 이용하여 문자와 그림이 서로 상호작용하는 추상화를 그린 이가 이응노다.

이응노의 1950년대 작품을 보면 서양의 추상화 기법으로 그려진 수묵화를 보는 듯하다. 한지라는 바탕의 재질이 동양의 느낌을 주며, 먹으로 그린 선들이 글자를 나타내는 것 같기도 해서 묘한 느낌을 자아낸다. 그 이후 이응노는 문자를 이용한 추상 작품을 만들기 시작한다. 그림이 글자같이 보이거나 글자가 그림같이 보이는 작품들이다. 한자가 갖는 표의문자 특성은 서양의 추상화와는 다른 종류의 느낌을 준다.

1967년 이응노의 삶에 큰 불행이 닥친다. 소위 동베를린 간첩단 사건에 연루되어 옥고를 치르게 된 것이다. 이 사건은 박정희 정권 시절, 부정선거로부터 사람들의 관심을 다른 곳으로 돌리기 위해 중앙정보부가 만들어 낸 대규모 조작극이었다. 음악가 윤이상과 시인 천상병도 여기에 연루되었는데, 천상병은 고문으로 몸을 망쳤다. 이응노는 감옥을 나온 뒤에도 빨갱이로 손가락질 받으며 온갖 오해와 차별을 당하자, 한국 국적을 버리고 프랑스 국적을 취득한다. 이후 이응노는 한국 방문 신청이 번번이 거절되어 끝내 고향을 방문하지 못하고 세상을 떠난다.

1980년대 이응노는 새로운 화풍의 그림을 그리기 시작한다. 1986년작 「군상」에는 깨알같이 작은 수많은 사람들이 등장한다. 이들은 사람의 형태를 하고 있지만 이름도 얼굴도 없다. 가난한 사람인지 부유한 사람인지 남자인지 여자인지 어른인지 아이인지 알 수 없는 수많은 사람들이 함께 뒤엉켜 춤을 추는 듯이 보인다. 1980년 광주민주화운동 소식을 접한 이응노는 자신의 심정을 이렇게 화폭에 담은 것이다.

「군상」의 사람들은 각기 조금씩 다른 모습을 하고 있다. 붓질 한 번으로 그려진 이들에게 이름 따위가 있을 리 없지만, 저마다의 모습으로부터 자신을 말하고 있는 것 같다. 더구나 먹으로 이렇게 그린 것은 원래 글씨가 아니던가. 한자는 상형문자다. '사람인(人)'도 사람의 모습을 본떠 만든 것이다. 작가는 사람 하나를 그리는 데 몇 초밖에 안 걸렸다고 했지만, 그의 그림에 등장하는 사람들은 자신의 형태를 문자 삼아 이름을 말하고 있는 것 같다. 멀리서 보면 이름 없는 수많은 사람들이 어우러져 함께

역동적으로 세상을 만들어 가는 힘이 느껴진다. 광주민주화운동을 이보다 더 잘 표현할 수도 없을 것이다.

이름이 존재를 보장하지 못한다. 더구나 이름은 자의적이다. 하지만 이름은 존재에 의미를 준다. 동양에서 형상은 문자가 되고 문자는 의미가 된다. 하나하나의 이름 없는 의미들이 모인 군상이 어우러져 조화로운 춤이 될 때, 그 춤은 또다시 하나의 형상이 되고 문자가 되고 의미가 된다. 이렇게 우리는 이름을 쟁취한다.

평균

모든 어린이는,
모든 인간은 고유하다

유지원

「디자인 아(あ)」 전시에서 스케치 체험에 참가한 일반 관객들

「디자인 아(あ)」 전시에는 이름 그대로 '아(あ)'라는 감탄사가 가득했다. 아아~, 아?, 와아아, 아아하하하……. NHK 방송이 주최하고 일본과학미래관에서 열린 체험형 전시였다. 내게 인상적이었던 '아(あ)'의 순간은 일반인 참가자들, 특히 어린이들이 우주선 모형 하나를 동그랗게 둘러싸고 스케치하는 모습이었다. 그들의 스케치는 곧바로 전시장 벽에 프로젝터로 크게 디스플레이된다.→ 그림에 다소 서툴러 보이는 어린이들도 남들 시선은 아랑곳하지 않고 즐겁게 참가하는 모습이 보기 좋았다.

스케치 체험에 참가한 관람객들의 그림

그 모습을 보며, 일반 교양을 위한 미술 교육의 의미와 가치에 대해 생각했다. 능숙한 기술을 연마하기보다는 개인의 기분과 정서를 존중함으로써 공동체의 자존감을 높이는 방식이어야 할 것 같았다. 시도하고 실행해 낸 용기 자체가 칭찬받아야 한다. 잘 해내지 않았더라도, 남들보다 조금 부족하더라도, 그 순간 행복한 몰입을 겪었다면 이 사실을 존중하고 격려해야 하지 않을까?

놀이와 장난, 무턱대고 해보는 시도는 소중하다. 해보지 않은 일에 도전을 해보아야 일상의 경험이 풍부해진다. 결과가 서툴더라도 그 과정은 소중하다. 시행착오에 겁을 먹지 않도록 해

어린이들도 겁먹지 않고 디자인에 접근하도록 유도한 전시 워크숍

야 한다.↑ 약간의 서투름과 실수조차 지울 수 없는 오점인 양 다그치거나 불이익을 준다면, 다양한 시도를 하는 것이 불가능해진다. 한 공동체 속 여러 개인들이 다양한 경험을 해보는 일의 가치는 진화론과 뇌과학이 뒷받침해 준다. 환경은 변화한다. 뜻밖의 상황이 닥칠 때도 있다. 이때 여러 가지 시도를 해본 경험들이 변화에 창의적으로 대처해서 적응하는 힘이 된다.

얼마 전에 연구 목적으로 초등학교 1학년 수업을 참관한 적이 있었다. 글씨를 쓰는 어린이들의 작은 어깨가 기울어지며 힘이 생각보다 많이 들어가는 듯했다. 교과서를 살펴보니 표면에 매끈한 코팅이 된 종이를 썼다. 아마 그림들이 선명한 색으로 인쇄되도록 하기 위해 그런 종이를 택한 모양이다. 문제는 초등학생들에게는 연필이라는 필기도구가 권장된다는 사실이다. 매끈한 표면 위에서 볼펜은 막힘없이 잘 굴러가지만, 연필은 종이 표

면에 마찰해서 흑연을 옮겨 묻게 해야 하기 때문에 적당히 거친 표면일 때 힘이 덜 든다.

종이가 힘을 쾌적하게 받아 주지 못하는 부담을 어린이들의

작은 신체가 고스란히 감수하고 있었다. 몇몇 아이들은 너무 꾹꾹 눌러 쓰느라 종이 뒤로 연필 자국이 깊이 팼다.↑ 적당한 힘으로 글씨를 쓴 아이들은 불성실하다는 인상을 주었다. 잘하려면 지나치게 힘이 들고 적정 수준으로 실행하면 부족해 보이니, 부당하지 않은가? 힘이 드는 것을 스스로의 불찰이나 무능으로 잘못 여기는 경험이 쌓이면 자존감을 갖기 어려울 것이다. 개인의 모멸감들이 쌓여 가는 사회가 정서적으로 건전할 리 없다. 사회는 이런 마음들을 사소하게 넘길 것이 아니라, 섬세하게 살피고 배려해야 한다.

중학교 때였다. 가족 여행지에서 들은 이야기다. 폴리네시아의 한 부족이 유능한 사람을 뽑는 기준은 혀가 길고 노래와 달리기를 잘하는 것이라고 한다. 워낙 오래전 일이라 기억이 정확한지는 모르겠지만, 중요한 것은 그때 내게 들었던 생각이었다. '내가 그 부족에서 태어났다면 낙오자가 되었겠구나. 내가 한국 사회의 학교 교육에 적응을 잘 하고 있다면 그것은 교육이 요구하는 기준에 내 성향이 우연히도 일치한 것일지 모르겠구나. 이 기준에 대해, 내게는 어느 정도 운이 작용하고 있었던 거구나.'

특정한 기준으로부터 평균이 산출되면, 그 평균 범위를 벗어나는 것은 오류처럼 취급된다. 이때 수치적인 기준이란 과연 중립적이고 객관적일까? 산업시대 이후 서구 중심 성인 남성에

게 많은 기준들이 표준이라는 이름으로 맞춰진 것은 아닐까? 이런 획일적이고 편협한 기준이 다양한 문화와 다면적인 가치관을 저해하고 어린이와 노인과 여성과 약자와 소수자를 힘들게 하는 것은 아닐까?

하나의 경로만 정상으로 간주하면, 개인의 고유성은 소외된다. 그런 기준으로부터 상정되는 평균이란 그리스 신화에 등장하는 '프로크루스테스의 침대' 같은 것이 아닐까? 이 침대는 거의 모든 사람들을 부적격자로 만든다. 애초에 침대를 사람에게 맞춰야지, 왜 사람의 키를 침대에 맞춰 늘였다 잘랐다 고통을 주는가? 특정한 기준에서는 정의되지 않는 능력들, 경제적 가치로 환원되지 않아 사장되는 다채로운 재능들을 놓친다면 그것은 사회적인 낭비가 아닐까?

자신의 고유한 역량을 이해받고 발휘하고 그에 몰입해서 인정받을 때 인간은 행복을 느낀다. 모든 개인의 가치를 고루 살피고 구성원의 자존감을 향상시키기 위해서는 가치의 기준들이 다원화되어야 한다. 평균을 산출하는 단편적인 잣대로는 규정되기 어려운 잠재적인 재능들을 돌보아야 한다. 교육은, 특히 교양 미술 교육은 그렇게 가야 한다.

가정의 달이라고도 하는 5월에는 어린이와 어버이와 스승의 날이 있다. 이 날들에 깃든 의미는 친연으로 결속한 이기주의를 공고히하라는 것이 아니라, 가까운 주변의 소중한 개인들의 마음부터 살피자는 뜻일 터다. 평균에 미치지 못한다고 소외되어 힘겨워하는 약자와 소수자들에게까지 우리의 마음이 닿게끔 돌아보면 어떨까? 누군가 너무 힘이 들고 창피해서 포기하고 싶

어지는 마음이 든다면, 그것은 그 개인이 아니라 사회와 시스템의 책임일지도 모른다. 우리는 개인들을 세심히 살피면서 사회적 잣대와 기준이 정당한지 끊임없이 질문해야 한다. 모든 개인은 고유하게 존엄하다.

"평균을 산출하는
단편적인 잣대로는 규정되기
어려운 잠재적인 재능들을
돌보아야 한다.
교육은, 특히 교양 미술 교육은
그렇게 가야 한다."

유지원

"평균은 숫자이자 과정이다."

"평균이 집단을 대표하지 못하고,
부의 분포가 지나치게 치우치면
그 사회는 불안정해진다."

김상욱

우리는 이것을
민주주의라고 부른다

김상욱

장 프랑수아 밀레, 「이삭 줍는 사람들」(1857)

돼지삼겹살 1인분의 양은 얼마일까? 보통 200그램이라고 한다. 하지만 직접 재어 보면 식당마다 다르다. 200그램은 평균값일 것이다. 충분히 많은 수의 식당에서 삼겹살 1인분의 무게를 재어 평균하면 나오는 숫자라는 뜻이다. 그래서 평균을 대푯값이라고도 한다. 평균은 집단을 대표하는 값이기에 중요하다. 밤에 강을 건너 적을 기습하려는 군대가 있다. 강의 평균 깊이는 160센티미터, 부대원들의 평균 키는 170센티미터다. 키가 강물의 깊이보다 크니까 지휘관은 작전 개시를 명령했다. 부대는 강을 건너다가 대부분 강물에 빠져 죽었을 것이다. 강을 건널 때 중요한 것은 평균이 아니라 가장 작은 사람의 키와 강물에서 가장 깊은 곳의 깊이이기 때문이다. 이처럼 평균이 의미 없을 때도 있다.

평균은 분포가 있다는 것을 전제로 한다. 한국인의 평균 키를 구하려면 먼저 키에 대한 데이터를 정리하여 분포를 구해야 한다. 흥미롭게도 이렇게 구한 분포는 대개 정규분포라 불리는 특별한 함수가 된다. 그 함수는 중앙이 봉긋 솟은 곡선의 형태를 갖는데, 우리나라 왕릉과 비슷하게 생겼다. 분포의 중앙, 그러니까 가장 높이 솟은 지역이 평균이다. 한국인의 키뿐 아니라 코끼리, 사자, 고양이의 크기도 모두 정규분포를 이룬다. 주사위를 던지듯이 무작위로 일어나는 사건의 결과는 항상 정규분포를 따른다. 이것을 수학에서는 드무아브르−라플라스의 정리라 한다.

무작위가 아니면 정규분포에서 벗어난다. 인간 사회에서 개인이 소유한 부(富)의 분포는 소수의 사람에게 집중된 모습을 보인다. 재산을 무작위로 나눠 갖지 않았기 때문이다. 역사를 보면 인간의 물질적 부는 빠른 속도로 증가해 왔다. 이제 부의 총

량을 높이기 위한 '발전'보다 더 공정한 사회를 만들기 위한 '분배'가 더 중요한 시점이다. 평균이 아니라 분포를 봐야 하는 이유다. 강물을 건너는 군대 이야기처럼 가장 가난한 이들은 평균에서 찾을 수 없다. 분포를 보아야 이들이 죽지 않는다.

평균은 숫자이자 과정이다. 꿀벌은 평균을 이용하여 이주할 장소를 결정한다. 꿀벌에게 결정을 내릴 대통령이나 국회가 있을 리 만무하다. 꿀벌 사회의 여왕벌은 정치적 독재자가 아니라 생물학적 번식기계에 불과하다. 이주가 결정되면 정찰벌들은 사방으로 무작위로 흩어진다. 좋은 장소를 발견한 정찰벌은 8자춤을 춰서 동료들에게 장소를 알려 준다.[33]

이때 꿀벌들이 바로 이주를 시작하는 것은 아니다. 정찰벌들은 여전히 사방을 다니며 좋은 장소마다 춤을 추고 그것을 본 다른 정찰벌이 그 장소로 이끌린다. 이렇게 정찰벌들이 추천한 여러 장소들이 음원차트처럼 경쟁을 시작한다. 좋은 장소일수록 점점 더 많은 벌들이 드나들 것이다. 특정 장소에 일정 수 이상의 정찰벌들이 방문하여 모이는 순간, 이들은 갑자기 한꺼번에 날아오른다. 집으로 돌아온 정찰벌들은 난리를 치는데 "이사할 장소를 찾았어! 가자!"라는 의미다. 이처럼 꿀벌은 모든 정찰벌의 의견을 모아 결정을 내린다. 과정으로서의 평균, 즉 집단지성을 이용하는 것이다.

선사 시대의 인간들도 의사결정을 위해 집단지성을 이용했을 것이다. 꿀벌의 예에서 보듯이 이것이야말로 자연의 방법이기 때문이다. 하지만 많은 사람들이 모여 국가를 이루고 소수의 권력자가 이들을 지배하게 되자, 평균은 제 목소리를 내지 못하

게 되었다. 권력은 미술도 통제했다. 서양 중세 시대에는 교회 권력이 미술을 독점했다. 하늘 높이 치솟은 교회와 그 내부를 화려하게 치장하고 있는 거장의 그림과 조각은 신과 교회의 권위를 드러내기 위한 것들이었다. 르네상스 시대가 오자, 그림의 주제가 인간과 그리스 신화로 확장되었을 뿐만 아니라 돈 많은 부자도 화가를 고용할 수 있게 되었다. 교회를 짓고 치장하는 데 부자가 돈을 쓴 이유 중의 하나는 신의 구원을 받기 위해서였다고 한다. 성서에서 부자가 천국에 가는 것보다 낙타가 바늘귀를 통과하는 것이 더 쉽다고 하지 않았던가. 근대에 오면 자본가들이 미술의 주요 고객이 된다. 자본주의 세상에서 고객은 왕이고 교황이다.

평균적인 사람을 다루는 미술은 16세기의 대(大) 피터르 브뤼헐이 그린 네덜란드 풍속화로 거슬러 올라간다. 하지만 여기서 농민은 어릿광대나 다름없는 우스갯거리다. 17세기의 요하네스 페르메이르에 이르러서야 보통 사람들이 있는 그대로 그려진다.→ 그러나 이런 그림이 대세는 아니었다. 시민혁명이 유럽을 휩쓸고 지나간 후 미술에도 변혁의 바람이 불기 시작한다. 1857년 장 프랑수아 밀레의 「이삭 줍는 사람들」에 등장하는 세 명의 농촌 아낙들의

요하네스 페르메이르,
「우유 따르는 하녀」(1658-1660)

265

알렉세이 베네치아노프, 「경작지, 봄」(1827)

모습은 자연스러울 뿐 아니라 우아하기까지 하다.

　서유럽이 혁명으로 불타고 있는 동안 러시아에서는 불씨는 커녕 눈보라가 몰아치고 있었다. 당시 러시아의 농노는 지주의 소유물이나 다름없었다. 귀족이었던 알렉세이 베네치아노프는 농노를 위한 미술학교를 만들고, 그들의 삶을 화폭에 담았다.[34] 밀레보다 앞선 1827년에 그려진 「경작지, 봄」을 보면 대지의 여신 같은 농촌 여인이 등장한다.↑ 말보다도 더 큰 여인은 영웅과도 같이 그림을 장악하고 있다. 하지만 그녀의 따뜻한 시선은 구석의 아이를 향한다. 베네치아노프가 죽자 그의 제자들은 뿔뿔이 흩어진다. 제자 가운데 하나였던 그리고리 소로카는 뛰어난 화가였지만 농노의 굴레를 견디지 못하고 자살로 생을 마감했

그리고리 소로카, 「댐 위의 풍경」(1940년대)

다.↗ 결국 1917년 러시아에서는 프롤레타리아혁명이 일어난다.

정규분포에서 평균은 집단을 대표한다. 평균이 집단을 대표하지 못하고 부의 분포가 지나치게 치우치면, 그 사회는 불안정해진다. 그 해답은 평균, 즉 집단지성을 이용해서 찾아야 한다. 우리는 이것을 민주주의라고 부른다.

4

수학적
사고의 구조

MATHEMATICS & STRUCTURE

✕ 점

✕ 구

✕ 스케일

점

점,
마침표는 쉼표를 낳고…

유지원

동서양 대표적인 필기구의 단면과 점의 형태.
위로부터 로마자의 납작펜, 로마자의 뾰족펜, 동아시아의 둥근 붓.

이 책의 키워드들은 매번 두 필자가 번갈아 가면서 제안을 한다. 이번엔 김상욱 교수님의 차례였다.

"이번 키워드는 '점' 어떨까요?"

"점이요? 점은…… 전자(electron)인가요?"

"하하, 물리학자 다 되셨네요."

세상에, 웃을 일이 아니다. 이렇게 어려운 주제를 던지실 수가. 우선 '점'이 정의되어야(define) 글을 쓸 것 아닌가. 대관절, 점이란 뭔가?

칼 세이건은 『창백한 푸른 점(Pale Blue Dot)』에서 지구를 '점'이라 불렀다. 역시 천문학자들은 스케일이 크다. 인간 스케일의 감각만으로 보면 지구는 점은커녕 엄청나게 큰 구(球)라서 평평하게까지 여겨질 정도인데 말이다. 하지만 저 머나먼 우주에서 지구는 하나의 점에 불과하게 보일 것이다.

종이책을 기준으로, 이 바로 앞 문장 끝에 찍힌 조그만 마침표 하나의 지름(재어보니 0.416밀리미터다.)에 늘어선 탄소 원자만도 200만 개에 이른다. 이 마침표와 저 마침표는 똑같아 보이지만, 마침표마다 원자의 수가 완전히 일치하지는 않는다. 마침표는 평면 위의 2차원 원(圓) 같지만 종이에도 미세한 두께가 있어 잉크가 스며든 모습을 크게 확대해 보면 실제로는 3차원 입체이다. 원자는 다시 원자핵과 전자로 구성되고, 원자핵은 양성자와 중성자로, 그리고 이들은 다시 쿼크로 이루어진다. 물질의 최소단위인 전자나 쿼크 정도 되면, 이제 원이나 구 혹은 원반이 아닌 '점'이라고 구분해도 될까?

하지만 스케일을 상대화한 조건을 걸면 우리는 다시 '점'을

정의할 수 있게 된다. 타이포그래피라는 조건, 즉 글자 스케일에 있어서 점은 필기구의 '단면' 형태와 관련된다. 동서양의 대표적인 필기구로는 크게 세 가지를 꼽을 수 있다. 납작펜, 연성뾰족펜, 둥근 붓.

로마자에서 가장 중요한 필기구는 납작펜이다. 납작펜의 단면은 짧은 선분이고, 약간 기울어진 각도로 쓴다. 그래서 납작펜으로 찍은 점은 빗금이거나, 내려 그은 평행사변형이다. ←

17세기 이후에는 납작펜과 더불어 연성뾰족펜이 유행을 해서 그로부터 나온 글자들이 오늘날까지 이어진다. 연성뾰족펜은 끝이 만년필과 비슷하지만 유연해서 힘을 주면 벌어진다. 연성뾰족펜의 단면은 필압에 따라 커졌다 작아졌다 한다. 힘을 덜주면 끝이 모인 채 작고 동그란 점이 되고, 힘을 더 주면 끝이 벌어져 살짝 커진 동그라미가 된다.← 그림에서 a자의 왼쪽 윗부분 끝에 맺힌 동그라미

는 연성뾰족펜을 눌러쓸 때 나타나는 형상이다.

한편, 한글이나 한자를 쓰던 둥근 붓은 단면의 형태를 한두 가지 유형으로 정의하기 어렵다.

움직임과 변형이 유연하고 약 8만 호의 털을 모두 사용해서 글씨를 쓰니 단면이 천변만화한다. 둥근 붓으로는 물방울 모양의 점이 찍히는데, 점 하나에도 움직임이 많고 복잡하다. 왼쪽 위

빨간색으로 표시한 부분에서 시작해 오른쪽 아래에서 안쪽으로 되돌아와 다시 붓을 들어 올리며 끝난다.→

글자에서 '점' 하면 먼저 생각나는 부호는 역시 '마침표' 일 것이다. 마침표도 점만 찍는다고 만들어지지는 않는다. 한 벌의 폰트는 이른바 '파생의 원리'에 따라 만들어진다.**35** 알파벳 순이나 가나다 순이 아니라 '형태' 순으로 만든다. 앞 형태가 나와야 뒤 형태가 따라 나올 수 있다. 가령 소문자 r을 파생하려면 n과 c가 이미 만들어져 있어야 한다. 소문자 n의 왼쪽 세로획과 c의 오른쪽 맺음 형태를 조합해서 r을 만든다.→ 각 글자들은 서로가 서로를 낳아간다. 마침표도 마찬가지다.

문장부호들은 지금은 한글에도 사용하지만 로마자에서 유래했다. 소문자 i의 점 모양에서 미세하게 크기를 키운 것이 마침표다. 동그란 점에서는 동그란 마침표가, 네모난 점에서는 네모난 마침표가 나온다.→ 마침표는 i의 점에서 나오고, 쉼표는 마침표에서 나온다. 마침표 두 개를 위아래로 붙인 것보다 약간 길게 꼬리를 그리면 쉼표가 된다. 꼬리가 이 정도 길이는 되어야 쉼표가 쉼표 노릇을 한다. 쉼표를 돌려서 올리면 작은 따옴표

가, 작은따옴표 두 개를 나란히 놓으면 큰따옴표가 된다. 워싱턴 대학교 시각디자인학과의 카렌 쳉 교수에 따르면, 물음표는 라틴어로 '묻다'는 뜻인 'questio'에서 와서 Q와 점을 위아래로, 느낌표는 라틴어로 '기쁨의 탄성'이라는 뜻인 'io'에서 와서 I와 점을 위아래로 배열한 형태이다.

한 벌의 글자들은 이런 원리에 따라 조화를 이루며 어우러진다. 민음사 『셰익스피어 전집』을 디자인하며, 마음에 차는 디자인의 문장부호가 없어 고민한 적이 있다. 한글 폰트 속 문장부호들은 디자인이 흡족하지 않았고, 로마자 폰트 속 잘 만들어진 문장부호는 한글과 어울리지 않았다. 그래서 결국은 문장부호들을 파생의 원리에 따라 직접 디자인해서 한글 폰트에 끼워 넣었다. 한글 획의 두께보다 마침표의 지름이 살짝 크게 만드는 데에서 전체 문장부호의 파생을 시작한다. ↓ 세상의 누군가는 아무도 알아주지 않는 점 하나에 직업적 자긍심을 걸고 심혈을 쏟기도 한다.

쿼크는 양성자와 중성자를, 전자와 원자핵은 원자를 구성한다. 원자가 모여 분자를 이루고, 세상의 물질들로 화하며 만물

과 생명으로 거듭난다. 그와 같이, 필기도구의 단면이 찍은 작은 점들과 그 단면이 그은 작은 선들이 조합되면서 서로를 낳고 조화를 이루며 한 벌의 글자 공동체를 이룬다. 그 공동체 속 글자들과 부호들이 관계를 맺어 텍스트를 완성해 간다. 이렇게 책 속의 글이 되기도 하고, 소설도 되고 시가 되기도 하면서, 무한한 의미와 형상의 세계로 우리에게 다가온다.

"필기도구의 단면이 찍은
작은 점들과 그 단면이 그은
작은 선들이 조합되면서
서로를 낳고 조화를 이루며
한 벌의 글자 공동체를 이룬다."

유지원

"쇠라의 그림을 돋보기로 보면
무심한 점들의 집단을 볼 수 있다.
그의 그림에서 따뜻함을
느끼려면 거리를 두고 보아야
한다. 이렇게 따뜻함은 적절한
거리에서 생겨난다."

김상욱

점은
명사가 아니라 동사다

김상욱

조르주 쇠라, 「그라블린의 운하, 그랑포르필립」(1890)

'점'은 부분이 없는 것이다. 에우클레이데스의 『원론』에 나오는 첫 번째 정의다. '에우클레이데스'의 영어식 이름은 '유클리드'로, 그는 '기하학의 아버지'라 불린다. 우리가 중고등학교 수학 시간에 배웠던 삼각형이나 원과 같은 도형에 대한 모든 것이 『원론』에 있다고 보면 틀림없다. 『원론』이 후대 수학과 과학에 끼친 심대한 영향은 그 내용이 아니라 형식에 있다. 엄밀하게 정의된 용어들과 증명 없이 참이라 가정된 공리(公理)들로부터 모든 결과를 끌어내는 방식 말이다.

뉴턴의 책 『프린키피아』는 자연법칙의 『원론』이라 할 만하다. 얼핏 보면 『프린키피아』는 수학책이나 다름없다. 이 책에 'F=ma'라는 그 유명한 공식이 나온다. 근대 과학이 시작되던 17세기, 학자들의 꿈은 『원론』과 같은 방식으로 자신의 책을 쓰는 것이었다. 『원론』의 방법이란 무조건 옳다고 가정한 공리로부터 모든 문제에 대한 답을 연역적으로 구하는 것이다. 어찌 보면 극단적인 환원주의다. 데카르트는 그의 책 『방법서설』을 정확히 이런 방식으로 썼다. 그가 내세운 철학의 제1원리, 즉 제1공리가 바로 "나는 생각한다. 고로 존재한다."이다.

『원론』에 따르면, 면의 끝은 선이고 선의 끝은 점이다. 결국 모든 도형은 점으로 구성된다. 점은 부분이 없는 것이라고 했다. 부분이 없다는 것이 무슨 뜻일까? 더 나누어질 수 없다는 의미라면, 고대 그리스의 원자와 같은 것일까? 부분이 없는 것의 크기는 얼마일까? 0은 아닐 거다. 그렇다면 아무것도 존재하지 않는 거니까. 엄청나게 작은 어떤 크기를 가질 수도 없다. 왜냐하면·아무리 작더라도 크기를 갖는 순간, 그 크기의 절반에 해당

하는 부분이 존재하게 되기 때문이다. 결국 점의 크기는 0보다는 크지만 크기를 갖지 않는 어떤 '것'이어야 한다. 에우클레이데스는 부분이 없다는 말로 이 모든 어려움을 피해 갔다.

데카르트는 기하학의 핵심을 '점'으로 보았다. 점을 기술할 수 있다면 모든 도형을 기술할 수 있다. 공간상 하나의 점은 X, Y, Z라는 세 개의 좌표로 표현된다. 점이 모이면 선이 되고 선이 모이면 면이 되고 면이 모이면 부피가 된다. 점이 숫자이므로 도형도 숫자다. 이렇게 기하학은 대수학이 된다. 도형 문제를 푸는데 수식(數式)을 사용할 수 있게 되었다는 뜻이다. 이제 도형은 수식이다.

물리는 세상을 운동으로 이해하는 학문이다. 운동하는 물체는 그 물체의 무게중심이라는 점이 공간을 이동하는 것으로 기술된다. 운동은 점이 이동하며 만들어 내는 공간상의 도형이라 볼 수 있다. 이렇게 운동은 도형이 된다. 데카르트에 따르면 도형은 수식이다. 결국 운동은 수식으로 표현된다. 뉴턴이 찾은 것은 점의 운동을 기술하는 수식이다. 뉴턴의 이론에서 점이 핵심적인 위치를 차지할 수밖에 없는 이유다.

세상이 점들의 집합이라는 것을 극명하게 보여 준 사람은 조르주 쇠라다. 그의 화풍을 점묘법이라 하는데, 수많은 점을 일일이 캔버스에 찍어 그림을 그려서 그렇다.← 점으로 그림을 그리는 경우, 점 자체의 색을 점이 만들어 내는 면이 최종적으로 가져야 할 색으로 할 수도 있고, 삼원색을 갖는 점들을 적절한 비율로 섞어 표현할 수도 있다. 적절한 비율이라고 했지만 이들의 분포에 따라 다양한 느낌을 나타낼 수 있다. 연속된 선이 아니라 불연속적인 점들이 만들어 내는 모호한 경계는 부드러우면서 몽환적인 느낌을 준다. 점묘법은 오늘날 스마트폰이나 컴퓨터의 디스플레이 장치가 픽셀로 화면을 만드는 원리다.

픽셀로 되어 있는 컴퓨터 화면을 확대해 보면 사각형 프레임으로 둘러싸인 삼원색의 사각형들이 보인다. 컴퓨터 화면의 인물이 진짜 같아 보이듯이, 눈에 보이는 세상은 이렇게 표현될 수 있다. 피에트 몬드리안도 비슷한 결론에 도달했다. 몬드리안은 오직 검은 직선으로 둘러싸인 원색의 사각형만으로 그림을 그렸다. 쇠라와 달리 몬드리안의 그림은 차갑고 딱딱하다. 무한히 작다던 점을 유한한 픽셀로 제한했을 때, 세상의 수학적 본질

이 모습을 드러내기 때문일 거다. 다양하고 변화하는 세상의 이면에 감추어진 단순하고 불변하는 실체의 모습이랄까. 과학이 찾아낸 우주의 모습은 이처럼 차갑고 날카롭다.

쇠라의 그림을 돋보기로 보아도 무심한 점들의 집단을 볼 수 있기는 마찬가지다. 그의 그림에서 따뜻함을 느끼려면 거리를 두고 보아야 한다. 이렇게 따뜻함은 적절한 거리에서 생겨난다. 현대 물리학은 세상 만물의 근원인 원자가 점이 아니라고 말해 준다. 물질의 근원으로 파고들다 보면 언젠가 차갑고 딱딱한 픽셀을 만나게 된다는 뜻이다. 우리는 차가운 원자로 되어 있지만 원자를 직접 볼 수 없기에 따뜻한 인간이 되는 것인지도 모른다.

점은 부분이 없는 것이다. 뉴턴의 운동방정식은 미분이라는 수학으로 기술된다. '미분'은 말 그대로 미세하게 나눈다는 뜻이다. 부분이 없는 점에 도달하기 위해 실제 해야 할 일은 무한히 미세하게 나누는 것이다. 0은 아니지만 0에 무한히 가까이 접근하는 과정이 미분인 것이다. 이런 과정을 통해서만 우리는 점에 도달할 수 있다. 무한의 반복을 멈추고 유한에 머무는 순간 그 유한의 크기는 부분을 갖게 되기 때문이다. 점은 물체가 아니라 과정이다.

점은 명사가 아니라 동사다.

구

구(球)체적인
다차원

유지원

독서 모임 트레바리 클럽의 창작 워크숍 「구(球)체적인 다차원」.
마름모삼십면체를 기반으로 만든 조형물이다. (사진 ⓒ류승완)

"주거 건축의 벽에 붙어 있는 큰 가구들은 대개 직각의 육면체입니다. 그런데 책장에서 의자, 의자에서 주전자, 주전자에서 찻잔 등 벽에서 멀어져 인간에게 다가올수록 점점 둥글어지죠." '무인양품'의 일본 본사 디자이너가 강연에서 들려준 인상적인 통찰이었다.

이 강연의 내용을 떠올리며, 손을 동그랗게 오므려 본다. 사과처럼 동그란 과일이 쏙 들어오게 생긴 모양이다. 모든 과일이 구(球)의 형태인 것은 아니지만, 그래도 원에 기반한 형태가 대부분이고 각진 과일은 별로 없다.

과일은 왜 둥글까? 진화생물학에서는 인간과 동물이 열매 속 씨앗을 섭취한 후 이동해서 퍼트려야 번식이 유리하니, 이들이 먹기 좋고 다루기 편한 형태가 된 거라고도 한다. 한편, 구는 부피 대비 표면적이 가장 작은 입체 도형이다. 과일은 구의 형태일 때 껍질이 가져가는 양분을 최소화하고 씨앗을 최대한 보호하며 수분을 효율적으로 보존할 수 있다.

물방울이 둥근 이유도 마찬가지다. 물방울은 겉넓이를 최소화해야 안정되고 에너지가 더 낮아진다. 이런 표면장력에 의해 물방울은 동그란 구의 형태를 가진다. 우리가 사는 지구와 우주의 태양, 행성들도 대개 구의 모양이다. 질량이 큰 천체에서는 중심을 향해 잡아당기는 중력이 골고루 작용해서 그렇다.

이 책의 제목은 『뉴턴의 아틀리에』다. 아틀리에는 창작하는 공간이다. 나는 과학과 여러 분야의 지식들을 우리 생활을 편리하게 하고 감정을 풍요롭게 하는 예술 창작의 실천으로 귀결하는 데에 관심이 있다. 독서 모임 서비스인 '트레바리'에서는 '튜링의 아틀리에'라는 클럽의 클럽장을 맡고 있기도 하다. 독서

를 통한 앎을 창작으로 몸에 익히고, 각자의 생활에서 지행합일을 실천하자는 의도다.

우리 클럽에는 회사에서 대부분의 시간을 보내는 일상을 넘어, 인식의 지평을 넓히고 새로운 경험을 하고자 하는 자발성 넘치는 디자이너, 엔지니어, 마케터, 법학 및 인문사회 전공 멤버들이 다채롭게 모여 있다. 우리는 '튜링의 아틀리에' 클럽이 아니면 해볼 수 없는 무언가를 창작하자고 의기투합했다. 제도권 미술 교육에서는 도전하기 어려운 형식, 협력을 통한 배움, 평소에 써 보지 않은 두뇌와 몸의 근육을 과감히 써 보는 것. 그럼으로써 창의성과 대처력을 습득하는 것.

평상시 사무 공간에서는 건축가나 제품 디자이너, 조각가가 아니라면, 대부분의 사람들은 문서처럼 사각형 칸으로 공간을 나누는 평면그래픽을 다룬다. 격자바둑판의 평면 분할은 그래픽과 표를 만드는 입장에서는 간단하고 표준화에 용이하다. 그런데 우리 신체 가까이로 오는 제품들일수록 둥글어진다면, 사람들의 인지적 편의의 측면에서도 사각형 격자 분할이 정말 최선일까? 컴퓨터 환경과 표준화한 문명이 인간의 움직임과 촉각 친화성을 제한하고 구속하는 것은 아닐까?

클럽 멤버인 고등학교 수학 교사 윤원준 선생님은 '구를 분할하는 워크숍'을 제안했다. 사람들은 과일과 야채를 쪼갤 때 직선을 만드는 칼을 써서, 대체로 지구 표면의 경선이나 위선처럼 등분한다. 원과 구의 수학적 정의는 각각 '평면과 입체 위 한 점으로부터 같은 거리에 있는 점의 집합'이다. 중심에서 보면 모든 방향으로 동등한 원과 구는 2차원과 3차원에서 가장 대칭성

이 높은 도형이다. 구를 중심에서 사방으로 균등하게 수학적으로 분할하는 해결책으로는 다면체를 응용하는 방법이 있다.

우선 '플라톤 정다면체'. 한 종류의 정다각형으로만 이루어진 입체도형은 다섯 가지뿐이다. ↓ 정삼각형면의 정사면체·정팔면체·정이십면체,

정사각형 면의 정

육면체, 정오각형

면의 정십이면체. 한편 정다각형이 아닌 한 종류 다각형으로 이루어진 다면체의 전체 세트는 벨기에의 수학자 카탈랑의 이름을 딴 '카탈랑다면체'라 한다. 우리는 카탈랑다면체 중 마름모삼십면체를 응용했다. → 고대 수학자들이 원을 '정무한대각형'이라 여겼듯, 대체로 면

이 많은 다면체가 구에 가까워진다. 육면체는 분할한 평면을 표면에 맵핑하는 걸로 간단히 해결되지만, 구는 중심의 점에서 선과 면으로 차원을 증가시켜 전 방위로 균등하게 분할한다. 3차원 입체 구조를 이렇듯 신체로 체화한다는 의미에서 이 워크숍의 제목은 '구(球)체적인 다차원'이라고 붙였다.

우리는 구의 중심에서 균등한 삼각뿔들을 거울대칭으로 잇는 규칙에 기반해서 다면체를 만들어 갔다. 삼각형의 비스듬한 각도를 구현하는 데에는 선재보다 판재를 택했다. →뒷장 자, 이때 삼각형들이 이어진 삼각뿔의 전개도는 다시 판재의 사각형을 기준으로 한다. 팥죽의 새알옹심이는 손바닥에 동글동글 굴리면 되고, 눈사람은 둥글둥글 뭉치면 된다. 그런데 무인양품에서 언급했듯, 건축 스케일에 가깝게 커지면 다시 직각 의존적인 세계

창작 워크숍 「구(球)체적인 다차원」 중간 과정

로 접어든다. 재료를 제공하는 여러 업체들이 분업에 관여할 때
에는 표준과 규격에 따라야 효율이 높아지고 비용이 낮아지며,
현대사회에서 판재의 규격은 미터법의 사각형으로 정해진다. 직
각에서 잠깐만 벗어나려 해도, 현대사회의 인간에게는 직각이
얼마나 공기처럼 긴밀히 개입되어 있는지 실감이 난다

　　수학자이자 과학자인 앙리 푸앵카레는 "우리의 정신은 우
리 인간 종에게 가장 유리하고 편리한 기하학을 택해 왔다."고

했다. 구를 분할하고 조립하는 과정에서 확인한 것은 끊임없이 직각으로부터 문제 해결의 돌파구를 찾으며 안도하는 마음, 직각의 정적인 안정감과 구의 동적인 율동감 사이에서 균형의 기쁨을 찾는 우리의 마음이었다.

"구를 분할하고 조립하는
과정에서 확인한 것은
끊임없이 직각으로부터
문제해결의 돌파구를 찾으며
안도하는 마음,
직각의 정적인 안정감과
구의 동적인 율동감 사이에서
균형의 기쁨을 찾는
우리의 마음이었다."

유지원

"중력과 전기력은 모두 구의
특성을 갖는다. 그래서 별과
행성뿐 아니라 원자도 구형이다.
인간이 사는 세상은 구형의
원자가 모여 삼라만상을 이룬다.
입체파 화가들이 깨달았듯이,
그 모든 것들은 구의 정신을
오롯이 품고 있다."

김상욱

삼라만상은 구의 정신을
오롯이 품고 있다

김상욱

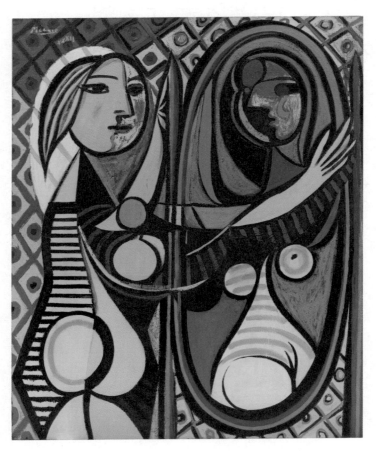

파블로 피카소, 「거울 앞의 소녀」(1932)
© 2020 – Succession Pablo Picasso – SACK (Korea)

구(球)는 수학적으로 완벽한 도형이다. 구는 어느 방향에서 봐도 모양이 같다. 구의 세상에 방향은 없다. 구가 가진 것은 중심과 크기뿐이다. 크기는 반지름으로 표현된다. 수학적으로 구는 한 점으로부터 거리가 일정한 점들의 집합으로 정의된다. 한 점이 중심이고 점들의 집합이 구의 표면이다. 중심과 표면 사이의 거리가 반지름이다. 구에는 방향이 없지만 우리가 사는 세상에는 방향이 있다. 집은 남향으로 지어야 하고, 일출을 보려면 동쪽으로 가야 하며, 추위가 싫으면 남쪽으로 가야 한다. 인간의 몸에도 방향이 있다. 얼굴은 앞을 향하고 엉덩이는 뒤를 향한다.

근본적으로 공간 자체에는 방향이 없다. 아무것도 없는 텅 빈 우주공간에 있다고 상상해 보자. 사방 어느 방향을 봐도 똑같이 어둠이다. 일단 당신이 있는 위치는 특별하다. 다른 모든 위치가 갖지 못한 당신이라는 존재가 그곳에 있기 때문이다. 하지만 그곳에서 사방을 둘러보면 어느 방향이나 똑같다. 특별한 방향을 만들기 위해서는 당신 이외에 또 하나의 존재가 있어야 한다.

물체가 두 개 존재하면 둘을 연결하는 가상의 직선을 생각할 수 있다. 이 직선이 가리키는 방향은 특별하다. 그 방향으로 움직여 갈 때만 두 물체가 서로 만날 수 있기 때문이다. 만남을 향한 기대가 공간에 방향을 부여한다. 이것은 비유가 아니라 과학이다. 공간에 존재하는 두 물체는 중력으로 서로 당긴다. 이들을 붙잡지 않는다면 곧 충돌한다. 두 물체 사이의 거리는 이 상황을 기술하는 단 하나의 중요한 물리량이다. 그래서 중력의 크기는 거리가 결정한다.

하나의 물체로부터 중력의 크기가 같은 점들의 집합은 구가 된다. 중력의 방향은 바로 그 중력을 만들어 내는 물체가 놓인 위치, 즉 중심을 향한다. 그래서 중력으로 만들어진 구조물은 구형이 된다. 지구, 달, 태양, 목성, 토성과 같은 별들이 모두 구형인 이유다. 원자는 원자핵과 전자로 되어 있는데, 이들 사이에 작용하는 전기력도 중력과 그 수학적 형태가 같다. 그래서 원자도 대략 구형이다. 이처럼 우주는 수학적으로 완벽한 도형인 구를 이용하여 자신을 표현한다.

자연은 도형으로 충만하다. 그 근본이 되는 도형은 당연히 구다. 하지만 지구 표면에 사는 우리에게는 원통이나 원추도 중요하다. 왜냐하면 한 방향으로 중력이 작용하기 때문이다. 중력은 구형 지구의 중심을 향하고 있지만, 인간에게는 아래를 향하는 것으로 보인다. 지구에 비해 인간이 너무나 작아서 지구가 편평한 평면으로 느껴지기 때문이다. 중력에 수직한 방향, 즉 지평면에는 특별한 방향이 없다. 평면에서 방향이 없는 도형은 원이다. 원도 한 점에서 거리가 일정한 점들의 집합이다. 이 집합의 정의를 공간에 적용하면 구가 되고, 평면에 적용하면 원이 되는 것이다.

지평면에 특별한 방향은 없으므로 원이 기본 도형이 된다. 이제 원을 아래위로 이동하면 원통을 얻게 되는데, 원통이야말로 우리가 사는 세상의 원형이다. 우리의 팔, 다리, 몸통이 원통형인 이유다. 인공위성이 찍은 지구의 사진을 보면 지구는 우주 공간에 떠 있는 구다. 이처럼 방향성이 없는 구의 형태는 우리에게 무중력의 느낌을 준다.

폴 세잔은 한 젊은 미술가에게 보내는 편지에서 자연을 구, 원추, 원통의 견지에서 보라고 충고했다. 이 충고를 심각하게 받아들인 화가들을 입체파라 한다. 파블로 피카소는 대상을 원과 사각형 같은 기본 도형들로 분해하고 이들을 재조합하여 작품을 완성했다. 사물을 똑같이 재현하는 것은 더 이상 미술의 목표가 아니었다. 그렇다고 사물이 갖는 찰나의 속성을 잡아내는 인상파는 본질을 외면하는 것이다. 미술의 목표는 대상에 내재한 변치 않는 확고한 본질, 바로 수학적 도형을 찾아내는 것이라고 입체파는 생각했다.

피카소의 「거울 앞의 소녀」에서는 소녀의 얼굴과 몸이 여러 개의 구로 표현되어 있다. 앞서 이야기했듯이 중력 때문에 지상에서는 원통이 기본 도형이다. 구로 표현된 소녀는 중력을 무시한 것이다. 그림 속 소녀가 가볍다 못해 떠오를 것 같은 느낌이 들지 않는가. 이 작품은 당시 유행하던 초현실주의의 영향을 받은 것 같다. 초현실주의는 꿈과 무의식이 주제다. 중력을 상실한 꿈속의 세상을 구로 나타낸 것이라 볼 수도 있지 않을까.

초현실주의 작가 살바도르 달리의 1952년 작품 「구(球)로 된 갈라테이아」에서는 아내 갈라의 얼굴이 구의 집합으로 구성되어 있다. → 갈라테이아는 갈라를 그

살바도르 달리, 「구로 된 갈라테이아」(1952)
© Salvador Dalí, Fundació Gala-Salvador
Dalí, SACK, 2020

리스 여신의 이름처럼 표현한 것이다. 세상 만물은 원자로 되어 있다. 갈라의 얼굴도 예외는 아니다. 만물은 구(球)형 원자들이 서로 닿지 않게 배열된 집합이다. 작품 속 구(球)형 원자들은 공중에 떠 있다. 그래서 자연스럽다. 이처럼 구(球)는 공중부양의 욕망이다.

구에 중심이 있지만 표면에서는 중심을 볼 수 없다. 지구상에서 땅속 깊숙이 있는 지구의 중심을 볼 수 없지 않은가. 이처럼 지구라는 구의 표면에만 사는 우리에게 세상의 중심은 없다. 구 표면의 모든 점은 중심으로 거리가 일정하다. 중심으로부터 모든 점을 향하는 방향은 동등하다. 구에서 특별한 방향이 없기 때문이다. 즉, 구 표면의 모든 장소는 평등하다. 조선시대 실학자 박지원, 홍대용 등은 중국을 방문하고 서양의 과학지식을 접한 후 지구가 둥글다는 '지원론'을 주장했다. 당시 권력의 변방에 있었던 실학자들의 주장은 정치적인 이유로 배척당했다. 주류 사상인 성리학은 지방지정설(地方地靜說)을 지지했는데, 이는 세상이 편평하다는 뜻이다. 중국을 세상의 중심에 놓기 위해서 세상은 편평해야 했다.

중력과 전기력은 모두 구의 특성을 갖는다. 그래서 별과 행성뿐 아니라 원자도 구형이다. 인간이 사는 이 세상은 구형의 원자가 모여 삼라만상을 이룬다. 이 세상에 천상의 물질이나 생명의 기운 따위는 없다. 입체파 화가들이 다른 방식으로 깨달았듯이 모든 존재는 평등하게 원자로 되어 있다. 그 모든 것들은 구의 정신을 오롯이 품고 있다. 편평해 보이는 세상의 저 깊숙한 곳에 구의 중심이 있어, 세상의 모든 곳은 평등하다는 것을 말이다.

스케일

인간 신체와 지각을
넘나들며

유지원

야콥 요르단스의 회화 작품 「프로메테우스」(1640)와 관객의 신체

1999년이었다, 쾰른의 발라프 리하르츠 미술관에서 야콥 요르단스의 「프로메테우스」를 우연히 마주친 것은. 화면을 대각선으로 시커멓게 가로지르는 독수리의 양 날개가 무시무시했다. 작품의 실제 크기는 세로 245, 가로 178센티미터다. 독수리의 활짝 펼친 날개는 실제 길이 2.5미터가 넘어서, 사람을 완전히 덮을 듯했다. 168센티미터인 내 신장으로 보면, 눈높이가 간을 쪼아 먹는 독수리의 눈과 부리에 먼저 맞춰진다. 거인인 프로메테우스는 인간 등신대의 신체보다 더 컸다. 왼쪽 아래를 내려다보면 피가 쏠리고 고통으로 일그러진 프로메테우스의 얼굴을 마주친다. 다시 고개를 들어 저 하늘 방향을 올려다보면 온통 어둡고 생생한 독수리의 날개에 몸서리가 쳐진다. 아래로는 고통, 위로는 절망이다. 그 날개 뒤로는 무심하게 청명한 하늘과 헤르메스의 얼굴이 가물가물하게 보인다.

이 작품은 인간의 전신으로 작품에 맞서 감상해야 그 공포와 전율을 실감하도록 스케일이 설계되어 있었다. 축소된 복제 도판들은 화가가 프로그래밍한 이 관객 신체와의 인터페이스를 탈락시킨다.

요르단스의 회화 작품이 고정된 인간 스케일을 염두에 두었다면, 토마스 사라세노의 설치 작품은 우주적인 거대 스케일에서 먼지의 미세 스케일까지, 인간의 신체가 그 안에서 상대적으로 반응하게끔 한다. 광주 국립아시아문화전당에서는 사라세노의 「행성 그 사이의 우리」 전시가 2018년 초에 열렸다. 원제는 "Our interplanetary Bodies." 행성 사이에 몸(體)들이 있어, 천체·인체·먼지 같은 물체가 서로 영역을 넘나들며 교감한다. →뒷장

토마스 사라세노, 「행성 그 사이의 우리」 전시 (2018년, 국립아시아문화전당)

전시장에 들어서면 여러 층 규모 건물 내부를 꽉 채우는 거대한 구형 조형물에 압도된다. 다른 한쪽 벽 앞에서는 살아 있는 거미가 거미줄을 짓고 있다.↓

그 옆으로 관객이 일으키는 먼지가 특수한 장치를 통해 이미지와 사운드로 변환되고 증폭된다.↑ 거미는 이미지나 사운드가 아닌 진동으로 소통한다. 우리가 일으킨 먼지의 움직임으로 생성된 저주파는 거미를 자극해서 거미집을 짓는 반응을 유도한다.

그 거미가 만드는 미세한 진동은 다시 기계를 통해 인간의 귀에 감지되는 사운드로 전환된다. 행성과 인간, 거미와 먼지 스케일의 세계는 이렇게 소리와 이미지, 진동으로 상호작용하며 연결된다.

어두운 한구석에 조용히 앉아 바라보면 명상적인 세계가 펼쳐졌다. 거미줄이 있는 벽면의 스크린에는 먼지의 궤적이 실시간으로 그어진다. 놀랍게도 그 모습이 우주처럼 보인다. ↓ 거미

줄은 가스 덩어리가 퍼져 있는 고대 우주 같기도 하다. 거미와 먼지의 세계가 우주 스케일이라 여기며 바라보면, 우리의 신체는 우주보다 거대해진 셈이 된다. 반대로 큰 공을 바라보면, 특정 행성을 지시하는 무늬도 없으니 어쩌면 작은 먼지나 원자일지도 모른다는 생각이 든다. 그렇게 되면 우리의 신체는 다시, 상대적으로 원자보다 작아진다.

여기서 더 나아가, 생각이 실제 우주 스케일과 전자 스케일

의 양극단에 이르면 아득해진다. 은하마다 태양 같은 별이 수천억 개가 있고 별과 별 사이의 거리는 엄청나며, 그런 은하가 우주에 또 1000억 개 있다. 반대로 원자 스케일은 어떤가? 아주 작은 점 하나도 눈에 보이지 않는 수많은 원자로 구성되어 있다. 전자 스케일까지 내려가면 그곳에는 우리의 경험 세계와는 다른 물리적 원리가 지배하는 작은 세계가 있다.

나는 창작자로서, 작품이 어떤 식으로 작동하는지에 늘 관심이 많다. 불과 여러 층 건물 스케일만 되어도, 앞 장에 펼쳐진 그림 속 덩치의 공을 완전히 탱탱하고 아름답게 유지하려면 외부 보조물의 도움이 필요하다. 작가는 공학적 세심함으로, 대기압을 감지해서 공에 공기가 자동으로 유입되도록 했다. 공은 외부 호흡기에 연명해 형체를 유지하는 셈이었다. 스케일 확장이란 것은, 쉽지 않다.

작가는 거미의 진동을 사운드로 증폭하여 인간 감각에 전달해 주었지만, 그렇게 하는 데에는 한편에 숨겨진 작은 방 가득 복잡한 기계들을 필요로 했다. 인간의 지각에는 이토록 한계가 많아, 다른 이질적인 종(種)과의 소통은 기실 수많은 장비들을 통해야만 간신히 이어질 만큼 가냘프다.

일상으로 돌아오면 일상 스케일의 문제들이 산적해 있다. 우리 타이포그래퍼들에게는 인간 신체가 상수다. '실험적'인 타이포그래피라면 우주적 스케일이나 전자 스케일을 꿈꿔 볼 수 있겠지만, 일상적 업무는 주로 '기능적'인 타이포그래피로 채워져 있다. 글자를 망원경이나 전자현미경으로 읽을 일은 거의 없고 육안, 기껏해야 교정시력으로 읽는다.

우리 눈의 기능은 경이롭지만 한계도 분명하다. 인간이 볼 수 있는 빛인 가시광선만 해도 전자기파 스펙트럼의 극히 일부분이다. 폰트의 형태는 인간 시력의 한계에 맞춰진다. 크기가 작아지면 점점 보지 못하는 디테일이 많아지므로, 불과 10포인트와 7포인트의 스케일 차이만 해도 최적화한 글자 형태가 달라진다. 우리 타이포그래퍼들은 눈의 한계를 꾸짖는 법이 없다. 그 한계를 연구해서 최대한 피로를 덜 느끼도록 하는 형태를 안온하게 제공하는 데에 우리의 보람이 있다.

하지만 책상 앞에 쪼그리고 앉아 있던 신체는 가끔 스트레칭으로 펴 주어야 한다. 그래야 몸에 이롭다. 토마스 사라세노는 다른 생명체와 우주적으로 교감하고 공존하는 상호작용을 웅변하고 있었다. 그렇듯 가끔은 인간·건축·도시·지구 스케일 밖으로 벗어나 인간 지각 너머 스케일의 세계를 향해 시선을 뻗어 갈 필요도 있다. 우리가 매몰된 한계 많은 신체와 지각만이 유일한 척도라는 독단을 벗어나는 것은, 지구와 우주의 한 생명 구성원으로서 우리 인간 종의 도리다.

"우리가 매몰된 한계 많은
신체와 지각만이 유일한
척도라는 독단을 벗어나는 것은,
지구와 우주의
한 생명 구성원으로서
우리 인간 종의 도리다."

유지원

"원래 작아서 작은 것과
 멀리서 보아 작은 것은 같지 않다."

"자코메티는 작은 조각상의
 거대한 버전도 제작한다.
 놀랍게도 이 인물상은 고독한
 인간의 내면을 보여 준다."

"작은 것을 그대로 확대하니 없던
 느낌이 탄생한 것이다."

김상욱

자코메티의 고독함은
중력에서 비롯될까

김상욱

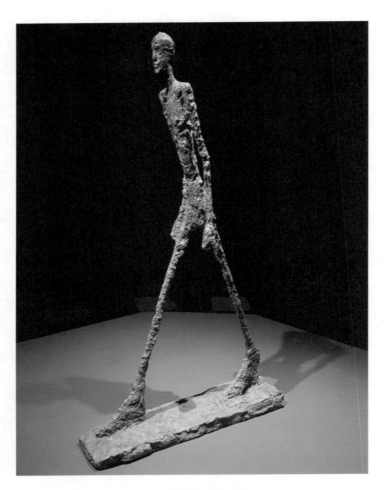

알베르토 자코메티, 「걸어가는 사람」(1960)

사람을 돼지로 바꾸는 것은 쉬워도 백 배 큰 거인으로 만드는 것은 힘들다. 궤변이 아니다. 사람과 돼지는 모두 원자로 되어 있다. 거칠게 말해서 원자라는 레고 블록을 이용하여 이렇게 조립하면 사람이 되고 저렇게 조립하면 돼지가 되는 것이다. 지구상의 생명체는 단 네 개의 원자, 즉 탄소·산소·수소·질소가 몸의 99퍼센트를 이룬다. 사람을 백 배 큰 거인으로 만들려면 우선 백 배 분량의 원자가 필요하다. 한 사람 분량의 원자만 가지고 거인을 만들려면 원자들 사이의 거리를 늘이거나 원자 하나의 크기를 크게 만드는 수밖에 없다.

원자의 크기를 자유자재로 바꿀 수 있다는 것이 영화 「앤트맨과 와스프」의 설정이다. 주인공은 개미 크기로 순식간에 줄어들 수 있다. 그러나 안타깝지만 원자의 크기를 줄이는 것은 물리학적으로 불가능하다. 양자역학의 불확정성원리 때문이다. 원자를 크게 하거나 원자들 사이의 거리를 늘이는 것도 쉽지 않다. 원자는 양자역학이 허용하는 방식으로밖에 결합할 수 없기 때문이다. 따라서 원자 수준에서 크기를 마구 바꾸는 속임수는 과학자에게는 안 통한다. 뭔가 큰 것을 만들려면 원자를 많이 모으는 수밖에 없다. 스케일을 바꾸는 것은 어렵다.

스케일은 상대적이다. 1미터는 빛이 2억 9979만 2458분의 1초 동안 이동한 거다. 1초는 세슘 원자가 91억 9263만 1770번 진동하는 데 걸리는 시간이다. 이런 괴상한 숫자들이 보여 주듯이, 길이나 시간의 기준에 깊은 의미는 없다. 인간이 두 팔을 벌렸을 때의 길이가 1미터, 입으로 '똑딱'이라고 말하는 데 걸리는 시간이 1초다. 서울과 평양 사이의 거리는 200킬로

미터 정도인데, 빛이라면 이동하는 데 1000분의 1초 걸린다. 하지만 달팽이라면 쉬지 않고 꼬박 6개월을 가야 하는 엄청난 거리다. 따라서 크거나 작다는 표현은 과학적으로 아무 의미 없다.

예술에서도 크기는 중요하다. 에펠탑이 1미터 높이였다면 누구도 거들떠보지 않았을 거다. 알베르토 자코메티는 손가락만 한 인물상을 만든 것으로 유명하다. 그가 만든 조각의 인물들은 작고 가늘다. 자코메티는 아무리 작은 조각상도 엄청난 크기의 작품과 같다고 했다. 크기는 중요하지 않다는 말이다. 조각이 주변의 공간을 흡수하여 자신의 크기를 받아들이도록 강요한다고 했는데,[36] 정확히 무슨 말인지는 모르겠다. 큰 작품이라도 멀리서 보면 작게 보이니 마찬가지라는 뜻일까? 그렇다면 자코메티는 스케일의 상대성을 생각한 것이리라.

자코메티의 큰 작품을 멀리서 본다고 해서 그의 작은 조각상과 같아지지는 않는다. 멀리서 본 큰 작품은 작게 보이기는 하지만, 시야에 많은 빈 공간을 포함한 채로 작아진다. 비어 있는 공간은 그 자체로 작품에 외로움과 공허감을 불러일으킨다. 즉, 원래 작아서 작은 것과 멀리서 보아 작은 것은 같지 않다. 그래서 자코메티는 작품이 주변의 공간을 흡수한다고 한 걸까? 예술에서는 과학과 달리 스케일의 기준이 주어져 있다고 생각한다. 바로 인간 관람객의 크기다. 스케일의 기준이 주어져 있다면 작품의 크기를 상대적으로만 생각할 수는 없다. 인간보다 작은 것은 작은 것이고 큰 것은 큰 것이기 때문이다.

자코메티의 작은 조각상은 디테일이 없다. ↗ 너무 작아서 디테일을 넣을 공간 자체가 없다. 나중에 자코메티는 작은 조각

작은 조각상을 만들고 있는 자코메티(1944년)

상의 거대한 버전도 제작한다. 애초 크기가 중요하지 않다고 생각해서인지, 작은 조각상을 그냥 확대한 형태로 만든다. 여위다 못해 툭 치면 부러질 것 같은 가녀린 인물상이 탄생한 배경이다. 놀랍게도 이 인물상은 고독한 인간의 내면을 보여 준다. 오른손과 오른발, 왼손과 왼발이 함께 움직이는데, 불안정하지만 역동적인 느낌도 준다. 물론 이런 결과는 디테일이 없는 작은 조각상을 그냥 확대하여 생긴 효과일 것이다. 작은 조각에서 손발의 구체적 위치 등은 중요하지 않다. 작은 것을 그대로 확대하니 없던 느낌이 탄생한 것이다.

사람을 그냥 백 배로 확대하면 서 있을 수조차 없다. 지탱해야 할 부피는 세제곱, 즉 100만 배로 커지는데, 무게를 떠받

칠 뼈의 단면은 제곱, 즉 1만 배로 커지기 때문이다. 결국 거인 인간은 지금보다 머리가 훨씬 작아지고 하체가 풍만해져야 한다. 공룡처럼 말이다. 이는 우리가 사는 지구라는 행성의 중력 때문에 생긴 물리적 조건이다. 자코메티의 부러질 듯 가냘픈 인물이 자아내는 인간 본연의 고독함은 결국 중력에서 비롯된다고 하면 물리학자의 궤변이려나?

예술가의 궤변도 물리학자 못지않다. 2018년 광주 국립아시아문화전당에서 열렸던 토마스 사라세노의 「행성 그 사이의 우리」에서는 스케일에 대한 우주적 비틀기가 등장한다. 그의 작품은 건물 4층 높이에 달하는 거대한 구형 구조물들로 되어 있다. 직접 보지 않고는 그 느낌을 알 수 없다. 제목에서 유추하건대, 구형 구조물은 행성을 형상화한 것이리라. 전시의 백미는 전시장 한편에 놓인 거미줄이다. 사라세노는 거미줄로 우주의 웹

토마스 사라세노의 전시장에서 작은 거미줄 너머로 보이는 거대한 구형 구조물

(cosmic web)을 표현한다고 했다. 우주의 웹이란 은하 그룹이 형성하는 전 우주적 규모의 구조물이다. 여기서는 우리 은하조차 한 점으로 표현된다. 참고로 한 점으로 표현된 우리 은하에는 태양과 같은 별이 1000억 개 있다. 우주 전체가 10센티미터 남짓한 거미줄 크기인데 지구와 같은 행성은 4층 건물 높이라니! 이쯤 되면 뒤집기가 예술의 경지다.

물리학자는 자코메티의 작품을 인간의 스케일에 가두지만, 예술가 사라세노는 거미줄조차 우주적 스케일로 확장한다. 결국 예술가가 물리학자보다 스케일이 더 큰 것일까?

5

물질의 세계와 창작

PHYSICS & CREATION

- ✕ 검정
- ✕ 소리
- ✕ 재료
- ✕ 도구
- ✕ 인공지능
- ✕ 상전이
- ✕ 복잡함

검정

찬란하고 다채로운
검정의 향연

유지원

'깊고 그윽한 검정의 심연' 프로젝트는
'찬란하고 다채로운 검정의 향연'으로 귀결되었다.

'깊고 그윽한 검정의 심연.' 시작은 이랬다. 검정은 다 같은 검정일까? 내가 보는 검정과 네가 보는 검정이 서로 같을까?

　　미술대학 디자인학과에서 글자를 다루는 타이포그래피 수업을 했을 때였다. 글자는 기본적으로 흰 바탕에 검은 안료로 쓰거나 찍는다. 밝은 배경으로부터 글자가 검정에 가까워질수록 또렷하게 잘 보여서 그렇다. 색을 쓸 때, 순수미술이나 공예 전공에서는 대개 칠을 하고, 판화나 우리 디자인 전공처럼 대량 복제를 하는 분야에서는 주로 찍어 낸다.

　　그런데 아직 초심자인 학부 전공생들이 저지르는 고전적인 오판이 하나 있으니, 컴퓨터 작업을 마친 후 '이제 출력만 하면 된다!'고 여기는 것이다. 그렇지 않다. 안 끝났다. 출력부터 새로운 일거리의 시작이다. 안료의 성격과 착색되는 사물의 재질, 기계들의 메커니즘, 그리고 색의 속성을 잘 이해해야 원하는 결과물을 얻을 수 있다. 출력소나 인쇄소에 맡겨 두고 방관하는 건 작업 결과물에 책임지는 전문 디자이너로서의 자세가 아니다.

　　이 점을 이해하도록 고안한 일회성 프로젝트의 이름이 '깊고 그윽한 검정의 심연'이었다.

　　세부 과제는 두 가지였다. 하나는 사진 파일을 출력물로 구현해 오는 것. 잉크나 토너를 변경하든, 검정에 청색 등 다른 색을 섞든, 후가공을 하든, 심지어 기계를 발명하든, 검정의 농도가 최대한 그윽한 깊이를 가지는지, 중간 톤은 잡색이 섞이지 않은 풍부한 뉴트럴 그레이인지, 하이라이트의 흰색은 흰색답게 보이는지 점검한 후 그 결과물을 개선시켜 간다.

　　다른 하나는 규격 종이 한가운데 정해진 크기의 단순한 검

정 색면을 배치한 후, 최대한 깊고 짙은 검정을 구현해 오는 것이다. (카지미르 말레비치의 「검은 사각형」과는 별 관련 없다.) 창작자들의 실습 과제가 이보다 더 단순할 수 있을까?

한 주가 지난 후, 학생들이 '깊고 그윽한 검정의 심연'을 펼쳐 놓은 교실 벽은 '찬란하고 다채로운 검정의 향연'으로 귀결되어 있었다. 검정이 저토록 역설적이게도 '오색찬란' 다양한 색채를 가진다는 사실을 교실의 모두가 감각의 경험을 통해 수긍하던 순간이었다.

학생들은 종이와 안료, 기계, 착색의 특성과 원리, 그 상호작용을 파악하는 데 있어 가공할 탐구심을 보여 주었다. 그뿐만 아니라 이렇게도 단순한 과제에서조차 다각도로 창의적인 문제 해결력을 발휘했다. 그중 '검은 사각형' 과제의 해결책들은 더 기발하고도 진지했다.

윌리엄 모리스가 구현하고자 한 '궁극의 풍요로운 검정'을 모델로 삼은 한 학생은, 19세기 영국의 모리스가 쓴 재료를 그대로 쓰지는 못하지만 최대한 그에 접근하고자 회화적 질감의

윌리엄 모리스 책에서 꾹 눌린 진한 검정 잉크

종이에 실크스크린 느낌의 짙은 인쇄를 했다. 잉크의 새까만 빛깔 등 재료의 품질 개선에까지 직접 신경을 쓰며 아름다운 인쇄 책자를 디자인하고자 했던 윌리엄 모리스 뿐 아니라, ← 탄소와 물과 아교 혼합물에 알코올을 타서 보다 발색과 지속력이 좋은 먹물을 만

들고자 한 고려와 조선의 활자 인쇄 장인들, 금속활자의 미끄러운 표면에 묻은 잉크가 두꺼운 종이에 꾹 찍혀서 옮겨질 수 있도록 점성을 높인 잉크를 개발한 구텐베르크, 모두 '궁극의 검정'을 추구한 공학자이자 예술가들이었다.

검정 안료와 종이 표면과의 '관계'를 고려한 학생도 있었다. 검정색과 흰색의 경계면이 강한 대비로 번쩍이는 효과를 완화하고자 경계를 부드럽게 처리한 학생이 있는가 하면 표면에 색을 먹이지 않아도 펄프 자체가 어두운 갈색 크래프트 종이 위에 검정을 묻힌 학생도 있었다. 어두운 배경 속 검정은 같은 검정이라도 묵직해 보였다.

가장 인상적인 것은 판화 전공생의 해결책이었다. 흰 종이의 표면에만 묻은 검정은 '피상적인 가짜'라 생각한 그 학생은 종이를 검정 안료에 며칠간 '절였다'. 그렇게 종이를 이루는 셀룰로오스 속살의 가닥가닥까지 검게 물든 검정이야말로 '깊고 그윽한 검정의 심연'이라고 여긴 것이다. 학생의 심성과 공정 속에도 깊은 그윽함이 깃들어 있었다.

'검정'뿐 아니라 '깊은'과 '그윽한'이라는 형용사를 바라보는 개인들의 시각도 제각각이었다. 어떤 학생들은 표면이 까실한 무광일 때 난반사가 일어나 깊이감이 형성된다고 여겼고, 다른 학생들은 쨍하게 반짝이는 유광일 때 검정이 검정답게 진해진다고 봤다.

여기서 '유광 검정'이라는 자연어의 단어 조합은 무척 역설적이지 않은가? '빛(光)'이 '있는' 유광과 '빛이 없는' 검정의 공존이라니. 같은 분야 내에서도 특정 단어에 대한 개인마다의 소실

점을 일치시키기란 이래서 어렵다. 각종 갈등이 여기서 비롯된다. 이때 과학의 용어와 설명들은 과학과 언뜻 무관해 보이는 분야의 현상들까지 정교하게 표현해 내는 데에 유용해서 좋은 구심점이 된다.

'검정'이란 뭘까? 빛(가시광선)이 없는 상태는 '어둠'이다. 한편 어둡지 않은 조건에서, 사물이 함유한 색소가 빛을 모두 흡수하여 '사물로부터 우리 눈에 반사해서 들어오는 빛'이 없는 상태가 '검정'이다. 빛을 100퍼센트 흡수하는 물질이라야 '검정의 이데아'가 실현된 것이라 할 수 있을 텐데, 지구상 가장 검은 물질인 '밴타블랙(Vantablack)'의 빛 흡수율은 최대 99.965퍼센트다.

그리고 짙은 회색에 가깝게 바랜 검정, 푸르스름하거나 불그스름한 검정 등 사람마다 검정이라고 인정하는 범주도 다르다. '검정성(blackness)'의 표준은 존재하더라도 말이다. 색은 빛의 물리적 속성에서 그치는 것이 아니라, 인간 눈과 뇌의 수용 및 인지와도 관계된다. 빛이 눈의 망막세포를 자극해서 그 전기 신호가 뇌에 전달되면 우리는 색을 판별한다. 함께 바라보는 저 검정 물체에서, 네가 보는 검정과 내가 보는 검정이 같을 수 있을까? 불가능하다. 같은 색도 사람마다 미묘하게 다르게 받아들이고 판단한다. 심지어 색들은 빛의 파장만으로 설명할 수 없는 인간 감정과도 반응한다.

모든 물체가 완전히 똑같은 색을 띠기도 어려울뿐더러, 검정 물체와 관계를 맺는 다른 물리적인 조건들이 또 그 색채에 영향을 미친다. 같은 물체라도 조명, 표면의 광택과 재질, 반사율에 따라, 색조와 음영과 색온도가 달라진다.

교실 벽에는 분명 더 낫거나 덜 나은 검정, 더 타당하거나 부적당한 검정이 있었다. 우리는 대량생산에 따른 표준화를 추구하는 전공이니 때로는 합의에 따라 차이를 좁혀 가야 한다. 그럼에도 저 '오색찬란'한 검정의 향연이 찬란히 펼쳐지던 교실 벽을 바라보았을 때, 다양한 개인들의 차이와 다채로운 해결책이 드러나던 그 풍경은 아름다웠다. 엇갈림을 드러내고 차이를 직시하며 인정해야 할 때도 있다.

"같은 색도 사람마다 미묘하게 다르게 받아들이고 판단한다. 심지어 색들은 빛의 파장만으로 설명할 수 없는 인간 감정과도 반응한다."

유지원

"검정은 끊임없이 흑체복사를
 한다. 다만 우리 눈에 보이지
 않을 뿐이다."

"인생이 어두운 것만은 아니듯,
 검정도 검지만은 않다."

김상욱

검정은 검지 않다

렘브란트, 「프란스 바닝 코크 대위와 빌럼 판 루이턴뷔르흐 중위가 이끄는 민병대」(1642)

우주는 검다. 우주는 그 광활함만큼이나 깊고 검은 기운으로 별빛을 압도한다. 우주에 존재하는 모든 별들을 한데 모아 봐야 우주 전체 부피의 자(秭)분의 1의 공간에 모두 넣을 수 있다. 자는 1 뒤에 0이 스물네 개 붙는 어마어마한 숫자다. 우주의 공간이 하늘이라면 별은 하늘을 배회하는 가냘픈 반딧불이만도 못하다. 이처럼 우주는 별빛이 아니라 검은 공간으로 충만하다. 검정은 우주의 색이다.

엄밀히 말해서 검정은 색이 아니다. 색은 빛이 가지는 진동수가 결정한다. 빛은 전자기파, 즉 전자기장의 파동이다. 전자기파가 1초에 450조(兆) 번 진동하면 붉은색이 된다. 색을 가지려면 적어도 빛이 있어야 한다는 말이다. 검정은 빛 자체, 즉 진동할 것조차 없는 것이다. 결국 검정은 색이 아니라 색을 정의할 빛이 없는 상태, 즉 빛의 부재(不在)에 붙여진 이름이다.

우리는 검정을 하나의 온전한 색이라 생각한다. 렘브란트의 그림 「프란스 바닝 코크 대위와 빌럼 판 루이턴뷔르흐 중위가 이끄는 민병대」(한때 '야경'이라는 잘못된 이름으로 불렸다.)에서 가장 중요한 색은 '검정'이다. 이 그림에는 암스테르담의 민병대였던 프란스 바닝 코크 대위와 빌럼 판 루이턴뷔르흐 중위가 이끄는 열여섯 명의 민병대원이 등장한다. 당시 네덜란드는 '80년 전쟁' 중이었다. 가톨릭 국가였던 에스파냐로부터 독립을 얻기 위한 전쟁이다. 검은색 옷은 네덜란드의 신교를 상징한다. 배경까지 검은색이라 그림 전체가 검은색으로 가득하다.

검은 우주의 별처럼 빛나는 루이턴뷔르흐 중위는 가톨릭을 상징한다. 종교를 초월하여 네덜란드를 지키려는 민병대의

의지를 보여 준다고 하겠다. 또 하나의 밝은 인물은 노란 옷을 입은 소녀인데 민병대의 마스코트다. 전쟁의 어둠 속에서도 용기를 잃지 않는 네덜란드인의 의지를 나타내는 걸까? 검정은 어둠처럼 그림 전체를 집어삼키고 있지만 종교전쟁의 광풍 속에서 자신들의 종교를 상징하는 자랑스러운 색이다. 하지만 이 그림은 원래 밤이 아니라 낮을 그린 것이다. 렘브란트가 사용한 물감에 들어 있는 납과 황이 결합하여 흑변 현상이 일어났는데, 이 때문에 그림이 어두워진 것이라고 한다.[37] 어쨌든 지금 이 그림을 보는 관람자는 의도치 않은 어둠에서 의도치 않은 빛의 예술을 느낀다.

렘브란트는 빛의 화가다. 빛을 보여 주려면 어둠이 필요하다. 어둠은 빛이 없는 것이지만 빛 또한 어둠이 있어야 그 존재를 드러낼 수 있다. 그래서 렘브란트의 그림은 종종 검정으로 가득하다. 빛의 부재로서의 검정은 그 자체로도 존재 의미를 갖는다. 사실 많은 부재들이 그러하다. 의(義)의 부재인 불의(不義)는 단지 의가 없는 것이 아니라 차별이나 갑질이라는 실체가 되어 세상을 배회한다.

우주에는 우주보다 검은 실체가 있다. 블랙홀이다. 블랙홀은 중력이 너무 강하여 빛조차 빠져나오지 못하는 천체다. 빛이 나오지 않으니 보일 리 만무하다. 블랙홀이 눈앞에 있다면 진정 완벽한 검정을 보게 될까? 답은 간단하지 않다. 블랙홀 자체를 이루는 물질은 절대 그 모습을 외부에 보여 주지 않지만, 주위에 있는 물질은 눈에 보일 뿐 아니라 블랙홀이 갖는 엄청난 중력에 끌려 들어가며 짜부라지고 압축되며 빛을 낸다. 이렇게 만들어

「인터스텔라」의 블랙홀 가르강튀아가 빛을 내고 있다

진 구조물을 '강착원반'이라 하는데 영화 「인터스텔라」의 블랙홀 '가르강튀아'에서 그 위용을 뽐낸 적 있다.← 강착원반의 온도는 1억 도에 달하며 엑스선, 감마선을 포함한 엄청난 에너지의 빛을 뿜어낸다. 이런 상태의 블랙홀을 '퀘이사 (quasar)'라고 부른다. 블랙홀은 검지 않다.

블랙홀이 주변의 물질을 다 먹어 치우면 강착원반도 사라진다. 그렇다면 이제 진정으로 검은 블랙홀을 볼 수 있을까? 그렇지 않다. 2018년 세상을 떠난 스티븐 호킹에 따르면 블랙홀도 온도를 가지며, 온도를 갖는 물체는 빛을 낸다. 이를 흑체복사라 하는데, 영어로 흑체는 'black body', 즉 검은 물체다. 흑체란 모든 진동수의 빛을, 즉 모든 종류의 빛을 흡수하는 물체다. 그렇다고 블랙홀은 아니다. 빛을 흡수한 물체는 반드시 빛을 내놓기 때문이다. 모든 종류의 빛을 흡수하는 물체는 특별한 종류의 빛을 낸다. 깊이를 알 수 없는 동굴이 흑체의 예다. 일단 동굴로 들어간 빛은 동굴 밖으로 나오지 못한다. 동굴 내부 여기저기를 수없이 반사하며 모두 흡수되어 버리기 때문이다. 이런 동굴은 정말 검다.

동굴이 흡수한 빛은 어디로 간 걸까? 물리학에는 '에너지 보존법칙'이라는 것이 있다. 에너지는 형태를 바꿀 뿐 결코 없어지지 않는다. 빛도 에너지를 갖는다. 동굴이 빛을 흡수하기만 한다면 결국 동굴이 가진 에너지가 무한히 커질 것이다! 다행히 이

런 일은 일어나지 않는다. 앞에서 이야기한 대로 결국 동굴은 빛을 내놓기 때문이다. 이를 흑체복사라 한다. 흑체복사로 나오는 빛의 색은 물체의 온도가 결정한다. 태양이 흑체복사로 내놓는 빛은 주로 노란색이다. 태양이 노랗게 보이는 이유다. 동굴에서 나오는 흑체복사는 인간이 볼 수 없는 진동수의 빛이다. 그래서 인간의 눈에 동굴이 검게 보인다. 하지만 엄밀히 말해서 동굴은 검지 않다.

흑체복사는 블랙홀이 검지 않다고 말해 주는 동시에 완벽한 검은색을 만들 방법도 알려 준다. 빛이 들어갔을 때, 수없이 많은 반사를 해야 빠져나올 수 있는 구조가 있으면 된다. 왜냐하면 반사를 할 때 언제나 빛이 조금씩 흡수되기 때문이다. 심지어 거울에서도 빛은 흡수된다. 100만 원이 있는데 사람을 만날 때마다 1퍼센트씩 빼앗긴다고 하면, 1000명을 만난 후 남는 돈은 46원 뿐이다. 무수한 반사가 일어나 빛이 모두 흡수되어 버리면 들어간 빛은 사실상 빠져나오지 못한다. 정확히 이야기하자면 이런 물체는 인간의 눈에 보이는 (들어간) 빛은 모두 흡수하고 보이지 않는 빛만 흑체복사로 내놓게 된다. 결국 검게 보인다는 말이다. 이렇게 만들어진 완벽한 검정의 예가 '밴타블랙'이다. 여기서 빛은 수직 방향으로 서 있는 나노튜브라는 미세 구조물들과 무수히 부딪히며 모조리 흡수된다.[38]

조각가 애니쉬 카푸어는 자신의 작품인 시카고 밀레니엄파크의 「클라우드 게이트」를 밴타블랙으로 칠했다. 원래 「클라우드 게이트」는 스테인리스강으로 되어 있어 거울과 같이 빛을 반사한다. 빛을 반사하던 물체를 빛을 흡수하도록 탈바꿈시킨 것

애니쉬 카푸어, 「클라우드 게이트」(2004)

이다. ↑ 애니쉬 카푸어는 밴타블랙을 너무 사랑한 나머지 그 특허권을 구매하여 자기 이외에 아무도 사용하지 못하도록 만들었다. 밴타블랙보다 그의 마음이 더 검은 것은 아닐까?

우리는 거울에서 자신의 얼굴을 본다. 완벽한 검정에서는 무엇을 보게 될까? 밴타블랙을 바라보면 안으로 빨려드는 느낌이 난다. 그것은 우주일 수도 있고 블랙홀일 수도 있고 지금 내가 빠져 허우적거리는 진창 같은 인생일 수도 있다. 말년의 렘브란트도 인생의 진창 속에서 쓸쓸이 세상을 떠났다. 사실 진창은 빠져나올 수 있다. 검정은 끊임없이 흑체복사를 하고 있기 때문이다. 다만 우리 눈에 보이지 않을 뿐이다.

인생이 어두운 것만은 아니듯, 검정도 검지만은 않다.

소 리

공간 속에서 소리로 연결되는
뜻밖의 영역들

독일 드레스덴의 젬퍼오페라극장 (Semperoper) 내부

도쿠멘타(Documenta)는 독일 카셀에서 5년에 한 번 열리는 현대 미술의 중요한 한 장이다. 2007년 도쿠멘타에서였다. 커다란 검은 스크린 장막이 설치된 작품이 하나 있었다. 그 앞에 바짝 다가서면 암흑 외에 아무것도 보이지 않았다. 그 검은 장막 뒤편 여기저기로부터 불쑥 소리가 뛰쳐나왔다. 흘러나온 것이 아니라 '뛰쳐나왔다.' 시각을 박탈당하고 곤두선 상태에서, 그 소리는 청각보다는 온몸의 촉각으로 감각되었다. 그런데 미술은 조형과 시각의 영역이다. 청각과 촉각 등 다른 감각의 경험을 강화하기 위해 오히려 시각을 제거하다니, 이것은 미술이라고 할 수 있을까? 이 질문에 미디어아트를 전공하는 후배가 답했다. "'공간'을 다룬 작품이잖아요. 공간이니까 미술의 영역이 맞죠."

학부 수업에서 수년 전에 지도한 시각디자인 전공 학생을 얼마 전에 우연히 만났다. 이후 진로를 물어보니, VUI(음성 사용자 인터페이스)를 세부 전공으로 택했다고 했다. IoT(사물인터넷)가 우리 일상으로 들어와 음성인식 기술이 부상하면서, 이제는 그래픽(graphic)을 다루는 GUI를 넘어 목소리(voice)를 다루는 VUI까지도 다름 아닌 '시각' 디자인 분야가 적극적으로 탐구하는 영역이 된 것이다.

소리는 시간만이 아니라 공간 속에도 존재한다. 소리를 일으키는 진동은 청각뿐 아니라 촉각으로도 감지된다. 시각 분야와도 무관하지 않다. 감각들은 연결되어 있다. 진동은 귀뿐 아니라 온몸을 울린다. 소리는 어디에나 있다. 인간이 감각하지 못해도 다른 생물에게 감각되는 소리와 진동이 있다. 우주에 완전한 침묵이란 없다. 모든 것은 노래한다.

젬퍼오페라극장 외관

　나는 공연 문화와 관객이 만나는 문화적 총체로서 극장을 직접 경험하는 데에 관심이 있어, 유럽의 주요 오페라극장 수십 군데의 공연을 관람하고 때로는 무대 뒤를 견학한 적이 있다. 극장이라는 건축적 공간은 음을 매개하는 악기의 역할도 한다. 이 경험이 가장 강렬했던 극장은 밀라노의 라스칼라도 빈의 국립 오페라극장도 아닌, 독일 드레스덴의 젬퍼오페라극장이었다. 바그너의 악극을 관람했을 때였다. 오케스트라의 총주가 포르티시모로 일제히 음을 폭발해 내던 순간, 수직적으로 다채로운 조직을 가진 그 음이 공간 속에 솟구쳐 올라 가득 퍼졌다가 내 몸 위로 산산이 부서져 내렸다. 그것은 온몸의 말초신경을 반응시키면서 심장을 겨냥해 꽂혀 들어왔다. 저음부 현악 파트의 진동은 극장을 휘감는 거대한 활이 되어 내 신체를 직접 마찰하는 듯했다. 공간이 곧 악기였다. 오케스트라는 악기들뿐 아니라 극장 건물 전체를 연주하고 있었다.

　음악의 선율은 시간을 따라 흐르지만, 음의 수직적 구조는

항구적이지는 않더라도 공간 속에 짧은 순간 위치한다. 음의 구조를 수직적인 종단면으로 절단하는 상상을 할 때, 그 절단면의 조직이 가장 치밀하고도 복잡하며 다채로운 음악의 인물들 가운데 정점에는 아마 요한 제바스티안 바흐가 있을 것이다. 악보의 발명이 이를 가능하게 했고, 기보의 능숙함이 고도의 정밀함을 이루어 냈다. 음들의 수평 구조에는 대위법이, 수직 구조에는 화성학이 있다. 서양 고전음악의 콤포지션(composition), 즉 '작곡'이라는 단어 자체가 공간적이고 그래픽적이다. 음들을 악보 위좌표에 위치시켜(pose) 한데(com) 배열하는 행위다. 음을 씨줄과 날줄로 직조해 내는 태피스트리다.

악기도 마찬가지다. 악기는 둘러싼 공간이라는 환경과 반응하는 생물처럼 진화해 왔다. 유럽의 악기박물관에 가면 그 악

베를린 악기박물관의 한 건반악기

기 진화의 여정을 볼 수 있어 마치 자연사박물관 같다. 그중 건반악기는 특히 실내 공간에서 가구의 역할도 했다. 악기에는 음향학이라는 물리학이 있고, 건축과 인테리어가 있다. 때로 당대에 유행하던 회화가 건반악기 날개 안쪽에 그려지기도 했다. 조각이며 회화며 장식예술과 공예까지 악기 안에서 만나 함께 담긴다.←

소리를 다루는 음악뿐 아니라 음성언어도 자연과학과의 접

점이 많다. 2019년에 개봉한 영화 「나는 다른 언어로 꿈을 꾼다」에서 가장 인상적인 장면 중 하나는 멕시코 토착 언어인 시크릴어 구사자들이 새들과 대화를 나누는 장면이었다. 이것은 터무니없는 설정만은 아닐 것이다. 우리가 다 모르는 지구상의 숱한 토착어 중에 동물을 향해 말할 때는 문법을 바꾸는 예도 있다. 내가 살았던 라이프치히의 막스플랑크 진화인류학연구소에서는 다양한 어족의 소리와 동물의 소리를 연구했다. 소리는 인간만의 전유물이 아니다. 시크릴어 구사자들이 발성하는 특정 진동수의 소리에 새들이 반응할 수 있지 않을까? 새들은 음의 높낮이·장단·강약 등을 조절해 다양한 음형을 만들고, 그 순서를 배치해서 서로 정보를 주고받는다. 밀림에서 평생 새소리에 귀 기울이며 따라도 해본 어족이라면 어느 순간 그 어형을 일치시켜 교감을 이루어 내는 것, 가능하지 않을까? 인류학과 언어학, 물리학과 생물학이 실로 상냥하게 만나는 장면이었다.

소리는 시간만이 아니라 공간 속에도 존재한다. 소리를 일으키는 진동은 청각뿐 아니라 촉각으로도 감지된다. 시각 분야와도 무관하지 않다. 감각들은 연결되어 있다. 진동은 귀뿐 아니라 온몸을 울린다. 소리는 어디에나 있다. 인간이 감각하지 못해도 다른 생물에게 감각되는 소리와 진동이 있다. 우주에 완전한 침묵이란 없다. 모든 것은 노래한다. 전자도, 원자도, 세포도, 생명도, 뇌도, 동물도, 건물도 노래한다. 우주 전체가 노래한다.

"우주에 완전한 침묵이란 없다.
모든 것은 노래한다.
전자도, 원자도, 세포도, 생명도,
뇌도, 동물도, 건물도 노래한다.
우주 전체가 노래한다."

유지원

"물속에 들어가면 소리가 거의
 들리지 않는다. 사람의 귀는
 공기 중에서 진행하는 소리를
 감지하도록 설계되었다."

"소리가 나는 대로
 들을 수 있는 것은 아니다."

김상욱

미술은 음악을 만나
심오해진다

김상욱

데이비드 호크니, 「더 큰 첨벙」(1967, 캔버스에 아크릴릭, 242.5×243.9 cm)
© David Hockney, Collection Tate, U.K. / Photo © Tate, London 2019

미술이 공간의 예술이라면, 음악은 시간의 예술이다. 미술 작품은 공간을 점유한 물질로 존재하고, 음악 작품은 시간을 흐르는 소리로 존재한다. 소리도 분명 공간을 차지하지만, 인간은 단지 고막의 시간 변화만을 감지하여 듣게 된다. 고막은 불과 가로세로 1센티미터의 공간을 차지한다. 두께는 무시할 수 있을 만큼 얇다. 이 때문에 악보는 일렬로 늘어선 음표만으로 쓰일 수 있다. 음표들이 표상하는 진동이 시간에 따라 순차적으로 고막을 떨게 하는 것으로 충분하기 때문이다. 사람의 눈도 공간에 펼쳐진 물체를 있는 그대로 받아들이지 않고, 망막이라는 평면에 정지 화면으로 투영시켜서 본다. 이렇게 시간의 음악과 공간의 미술은 함께 시공간을 구성한다.

데이비드 호크니의 「더 큰 첨벙 (A Bigger Splash)」은 이런 관계를 잘 보여 준다. 이 그림은 미국 캘리포니아의 전형적인 개인 수영장이 배경이다. 건물, 나무, 수영장 모두 수직, 수평의 직선으로만 구성되어 있다. 더구나 이들은 모두 단색(單色)이다. 정적(靜的)이다 못해 차가운 느낌마저 드는 이유다. 이 구도를 깨는 것은 튀어 오르는 물줄기인데, 이것을 그리는 데에 두 주가 걸렸다고 한다. 제목에도 있듯이 '첨벙'이 주인공이지만, 그림에서 이 소리를 들을 수는 없다. 고대 그리스 철학자 헤라클레이토스는 세상이 끊임없이 변한다고 주장했고, 파르메니데스는 변하는 것은 없다고 했다. 찰나의 첨벙은 변하는 시간을 의미하고, 정지된 배경은 불변의 공간을 나타내는 것은 아닐까? 이제 변화와 불변은 서로 대립하는 것이 아니라 함께 시간과 공간을 구성하는 것이 되었다.

데이비드 호크니의 「마술피리」 무대디자인

1970년대 중반 호크니는 작가로서의 정체성 문제로 위기에 처한다.[39] 호크니를 구한 것은 오페라였다. 오페라를 좋아했던 호크니는 오페라의 무대배경 디자인에 참여한다. 그의 「마술피리」 무대는 환상적이다 못해 신비롭기까지 하다.← 그의 유명세 때문일 수도 있겠지만, '호크니의 마술피리'라는 용어가 생길 정도였다. 호크니는 이렇게 말한 적이 있다. "시(詩)가 산문보다 더 많은 것을 말할 수 있다면, 시와 결합된 음악은 더 심오해질 수 있다." 그의 미술과 결합된 오페라는 한층 더 심오해졌다.

오페라 무대의 경험 때문이었을까? 이후 호크니는 거대한 풍경화를 그리기 시작한다. 이 그림은 마티스나 고흐가 썼을 법한 강렬한 색채 때문에 추상화 같은 느낌마저 든다. 호크니의 풍경화를 직접 보면 그 크기에 압도당한다. 「더 큰 캐니언 (A Bigger Grand Canyon)」의 경

데이비드 호크니, 「더 큰 캐니언」(1998, 예순 개의 캔버스에 유채, 207 × 744.2 cm)

346

우 폭이 7.4미터가 넘는데, 하나의 캔버스에 그릴 수가 없어서 예순 개의 캔버스를 이어 붙였다. ↓ 미리 계획하여 각각 따로 그려서 합쳤다고 보기에는 너무 즉흥적인 화풍이다. 시와 결합한 음악의 심오함은 강렬한 색채와 함께 세상 전부를 캔버스에 집어넣은 것일까? 시간의 예술인 음악에서 시작된 변화는 호크니에게서 공간의 거대한 그림으로 귀결되었다.

하지만 시간이 정말 공간으로 바뀔 수 있을까? 소리가 물체로 바뀔 수 있을까? 박쥐는 소리로 물체를 본다. 박쥐의 청각은 너무 예민하여 왕풍뎅이의 날갯짓 소리와 그 뒤에서 살랑거리는 나뭇잎의 미세한 소리를 구분할 수 있다. 이보다는 못하지만 사람도 소리로 볼 수 있다. 한 장소에서 출발한 소리가 좌우의 귀에 도달하는 시간에는 약간의 차이가 있다. 우리 귀가 이 차이를 감지할 수 있기 때문에 소리가 난 곳이 왼쪽인지 오른쪽

인지 알 수 있다. 앞이나 뒤에서 난 소리는 두 귀에 동시에 도착하지만, 눈을 감고도 앞인지 뒤인지 알아낼 수 있다. 귓바퀴와 같이 복잡한 물체와 충돌한 소리는 방향에 따라 산란 특성이 바뀌기 때문이다. 사람의 귀가 귓바퀴 없이 구멍만 뚫렸다면 앞뒤를 구분할 수 없었을 것이다.

물속에 들어가면 소리가 거의 들리지 않는다. 사람의 귀는 공기 중에서 진행하는 소리를 감지하도록 설계되었다. 물속에서 진행하는 소리는 귀 내부로 잘 전달되지 않는다. 비슷한 이유로 물 밖의 소리는 물속으로 잘 전달되지 못한다. 음악을 틀어놓고 물속에 들어가면 거의 들리지 않는 이유다. 또, 물속에서 소리의 속도는 공기 중에서보다 다섯 배 더 빠르기 때문에 좌우의 귀에 도착한 시간 차이를 알아내기 힘들다. 따라서 물속에서는 소리로 방향을 가늠할 수 없다. 소리가 나는 대로 들을 수 있는 것은 아니다.[40]

빛은 소리보다 빠르지만 시각은 청각보다 느리다. 눈으로 들어온 정보는 하나의 화면으로 재구성되는데, 인간의 경우 1초에 최대 15~25개 정도의 화면을 만들 수 있다. 불연속적인 화면이라도 이 정도 속도로 변하면 우리는 연속적인 움직임을 본다고 착각한다. 영화나 동영상을 만드는 원리다. 반면 소리는 그 자체로 연속적인 1차원 신호이기 때문에 귀에 들어온 그대로 뇌에 전달된다. 또 눈을 감을 수는 있어도 귀를 감을 수는 없다. 따라서 위험을 감지하는 데 시각보다 소리가 더 중요하다. 소리가 전혀 없는 무음실(無音室)에서 극도의 두려움을 느끼는 이유다.

정적을 깨는 호크니의 '첨벙'은 불길한 소리일 수도 있다. 물

에 뛰어든 물체가 보이지 않아 더욱 그렇다. 하지만 소리만으로 사람을 죽일 수는 없는 법이다. 공간을 점하지 않은 것은 존재하지 않으니 위협조차 될 수 없다. 추락하는 것은 날개가 있고, 존재하는 것은 부피가 있고, 부피가 있는 것은 공간을 갖는다. 생명이 존재하기 위해서는 공간뿐 아니라 시간도 필요하다. 생명은 움직이는 것이고, 움직임이란 시간에 따른 공간의 변화가 아니던가. 생명은 시간을 살기에 죽음을 맞이한다. 결국 정적을 깨는 시간은 인간에게 불길한 것인지도 모른다.

공간은 정적이고 분석적이며 논리적이다. 수학은 공간의 학문이며, 시각은 과학의 도구다. 과학은 시각을 통한 관찰에서 시작된다. 하지만 시간은 동적이고 직관적이며 감정적이다. 음악은 시간의 예술이며, 청각은 감정의 발화제다. 우리는 음악만 듣고도 눈물을 흘린다. 이렇게 논리적 공간은 감정적 시간을 만나 인간적이 된다. 미술은 음악을 만나 심오해진다.

재료

물감과 종이가
오래도록 서로를 붙들려면

유지원

로니 혼, 「리멤버드 워즈 (Remebered Words)」 연작 가운데 하나.
바닥에 농도가 다른 푸른 원들은 수채 물감과 아라비아고무,
덧바른 붉은 원들은 불투명 수채인 구아슈를 사용했다.
글자를 쓴 재료는 연필의 흑연이다.
© Roni Horn / Courtesy the artist and Hauser & Wirth

한 여자와 한 남자가 서로 마주 보며 천천히 다가간다. 그들의 신체가 마주 닿는다. 이것은 아마 '사랑'이라 이름 붙은 감정이 만든 행동이리라. 감정의 '화학반응' 없이, 그들이 그저 질량을 가진 두 물체로서 '물리적인 작용과 반작용'을 하고 만다면 뭔가 어색하게 여겨질 것이다.

사람들은 서로 끌리고 밀어낸다. 누군가에게 더 끌리면 이미 끌렸던 상대를 아프게 끊어 내기도 한다. 이른바 '선택친화성'이다. 괴테의 소설 제목인 『친화력(Die Wahlverwandtschaften)』은 이 '선택친화성'을 뜻하는 화학 용어다. 사람들 간의 감정을 '화학반응'의 결합성에 빗대는 계기를 제공한 제목이 됐다. 우리는 지금도 잘 맞는 사람들을 보면 '케미가 좋다.'는 표현을 쓴다.

괴테는 라이프치히대학교에서 법학을 공부하던 시절에 동판화와 스케치도 배웠다. 사진이 없던 시절 이탈리아로 여행했을 때 이렇게 습득한 스케치 실력이 기록에 도움이 되었을 것이다. 그는 '색채론'을 연구한 자연과학자이기도 했다. 색의 재료는 대개 동물과 식물, 그리고 특히 광물이다. 동물학과 식물학, 광물학, 그리고 화학에 대한 괴테의 관심은 이렇게 연결된다.

머릿속에서 미술 작품을 구상하는 아이디어가 다분히 플라톤적이고 수학적인 세계에 머물러 있다면, 이것을 현실에 구현해서 옮기는 '실행'은 이제 재료의 영역인 물리와 화학의 세계로 들어온다. 종이나 캔버스 등의 바닥재에 원하는 색을 내려면 색료를 그 위에 옮기고 잘 붙어 있게 해야 한다. 그러니 색채의 재료들은 일종의 접착제가 되어야 한다.

색을 내는 아주 미세한 알갱이들이 서로를 붙들려면 어떻게

할까? 사람이라면 손을 잡거나 팔로 안을 텐데 말이다. 색 알갱이들을 둘러싸서 그들을 연결해 줄 무언가가 필요하다. 이것을 '미디엄'이라고 한다. 물감마다 색을 내는 재료는 대동소이하나, 이 '미디엄'이 수채화, 유화, 아크릴 등 그 '성질'을 결정한다. 미디엄은 이렇게 결합한 색 알갱이들을 바닥재에도 부착해 준다.

마를 때는 그저 증발만 하는 것이 아니라, 미디엄이 공기와 화학작용을 한다. 색과 공기의 접촉면에는 그로써 튼튼한 필름막이 형성된다. 이런 일련의 화학작용을, 재료들이 결속하는 '사랑'이라고 상상해 봐도 좋겠다. 색채의 재료 속 다양한 성분들은 색이 바닥재 위에 꼭 붙어서 오래오래 변치 않고 아름다운 모습으로 버티도록 돕는다.

두 사람이 사랑을 할 때에도, 당사자 아닌 여러 사람들이 주변에서 작용을 하며 그 사랑에 영향을 미친다. 당사자들 간의 사랑에도 질투나 회한, 권태 등 여러 '불순'한 감정이 섞일 수 있다. 색료와 바닥재가 결합하는 이 '사랑'이 불순물이나 변질 없이 세월을 이겨 내도록 하기 위해 많은 시행착오를 거치며 노력한 이들이 있다. 화가들과 화학자들이다.

화가 얀 반 에이크는 템페라 물감의 단점을 보완하고자 미디엄으로 기름을 섞어 보다가 유화의 길을 열었다. 19세기 초반의 프랑스 화학자들은 몇몇 주요 색의 합성 색료들을 차례로 개발해 내었다. 비싼 천연 색료의 생산단가를 낮추고 독성을 없애며 작품을 오래 보관할 수 있게끔 내구력을 높였다. 이제 물감은 햇빛의 자외선으로 인한 변색도 잘 생기지 않게 됐다. 빛의 인상을 담고자 한 인상주의 화가들이 야외로 거침없이 나갈 수 있었

던 행보도 이런 기술적 발전에 힘입은 것 아닐까?

20세기 중반에는 공업용 합성수지인 플라스틱을 미디엄으로 쓴 물감이 등장하기에 이르렀다. 아크릴물감이다. 유화처럼 깊고 은은한 광택을 가지진 못했지만, 아크릴은 내구성과 접착력 측면에서는 제왕이었다. 아무 바닥재에나 잘 붙어서 궂은 환경에서도 오래 버틴다. 그럼으로써 이제 화가들의 그림은 벽화로서 거리의 벽에까지 뛰쳐나갈 수 있게 됐다.

물리학자들이 우주와 자연 속 물질과 그 작용의 아름다움을 규명해 왔다면, 화학자들은 이를 일상 속에서 실제로 작동하게 함으로써 인간이 아름다움을 잘 창출할 수 있도록 기여했다. 공학자들은 내구성 높은 공업 물질을 재료로 생성했다. 공학자들의 의도는 아니었지만, 어쨌건 이 가능성을 탐지한 화가들이 아름다움을 대중화하는 데에 함께 공헌한 셈이다.

화가들은 여전히 재료들로 귀납적인 실험을 한다. 샤갈은 한 가지 익숙한 재료에 머무르지 않고, 템페라와 구아슈, 아크릴 등 둘 이상의 재료를 혼합하는 기법을 꾸준히 탐색했다. 미니멀리스트 작가 로니 혼의 「리멤버드 워즈」 연작은 마치 수채화와 구아슈의 '재료 인덱스'처럼 보였다.→뒷장 그녀는 투명 수채화와 그 미디엄인 아라비아 검으로 얼룩과 번짐, 거품, 농도 등이 다른 원을 그렸다. 때로는 불투명 수채인 구아슈의 은폐력을 달리해서 그 원을 덮기도 했다. 구아슈를 두껍게 덮으면 갈라져 떨어지기도 한다. 그녀는 시간을 충분히 두고 명상적으로 이 원들을 채워 나가고 관찰했다. 이 재료들이 미세하게 화학 작용한 결과인 원들에, 작가는 느슨한 연상을 반영한 단어들을 이름 붙였다.

로니 혼, 「리멤버드 워즈(Remebered Words)」연작 가운데 하나.
© Roni Horn / Courtesy the artist and Hauser & Wirth

화가는 마치 나비처럼, 적절한 미디엄이 섞인 색 알갱이들을 붓으로 날라 종이나 캔버스에 결합하게끔 해서 마침내 작품을 수정시킨다. 이 관계가 오래 변함없이 지속되게 하는 데에 화가를 둘러싼 환경 전체가 작동해, 때로는 돕기도 하고 때로는 방해

도 한다. 공기 속의 성분·수분·온도·햇빛과 바람의 강도…… 이 모든 것이 화학 작용을 한다. 작품들은 이렇게 재료들의 결속으로 특정 환경 속에서 탄생한다. 그렇게 결합된 생을 힘껏 버텨 내며 다가와, 마주 보는 우리에게 감정의 작용을 일으킨다.

"이런 일련의 화학작용을,
재료들이 결속하는 '사랑'이라고
상상해 봐도 좋겠다. 색채의
재료 속 다양한 성분들은
색이 바닥재 위에 꼭 붙어서
오래오래 변치 않고 아름다운
모습으로 버티도록 돕는다."

유지원

"원자 수준에서 보면
석회석, 달걀, 식물성 기름, 석탄,
인간, 흙, 태양은 서로 다르지 않다.
아니, 눈에 보이는 세상의
모든 다양한 것들은 서로 크게
다르지 않다. 모든 것은 원자로
되어 있기 때문이다."

김상욱

눈에 보이는 다양한 세상, 모두 원자로 이루어졌다

김상욱

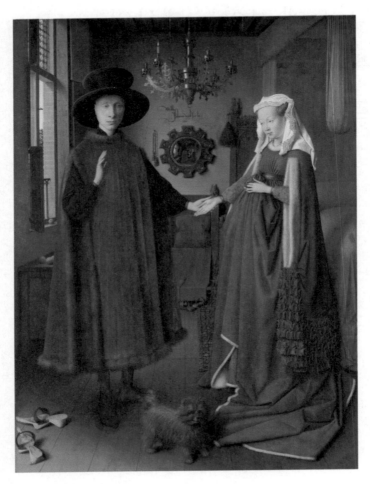

얀 반 에이크, 「아르놀피니 부부의 초상화」(1434)

미술의 역사는 선사 시대 동굴벽화까지 거슬러 올라간다. 직립 보행하는 인간에게 시각예술품이란 자신과 나란히 직립한 벽에 있는 것이 자연스러웠으리라. 지금도 미술 작품은 벽에 걸려 있다. 아이들도 새로 도배한 벽에 그림을 그려 부모를 분노조절장애에 빠뜨리지만, 그 그림은 머지않아 사라지게 마련이다. 프레스코는 벽화를 오랫동안 보존하는 방법으로, 기원전 3000년 전 미노스 문명에서도 발견할 수 있다. ↗

크노소스궁전의 돌고래 프레스코 벽화

프레스코는 석회석이 만들어지는 원리를 이용한다. 생석회와 물을 섞은 석회 반죽이 굳으면 단단한 석회석이 된다. 석회 반죽이 굳기 전에 안료로 그림을 그려 넣으면 단단한 석회석의 일부가 될 것이다. 미켈란젤로의 시스티나성당 천장벽화가 프레스코의 예다. ↓ 이 기법의 단점은 석회가 마르기 전에 재빨리 그

미켈란젤로, 시스티나대성당 천장벽화

려야 한다는 점이다. 마르는 속도도 습도나 장소에 따라 달랐을 거다. 하루에 그릴 수 있는 분량만큼만 석회 반죽을 벽에 발라야 한다. 다음 날 그리는 부분과 전날의 것 사이에 불연속이 생기는 것도 문제다.

석회에 의존하지 않고 그림을 벽에 고정시키는 방법이 있을까? 이에 대한 답이 템페라다. 일종의 접착제를 안료에 섞어서

산드로 보티첼리, 「비너스의 탄생」(1485년경)

벽에 바르는 것이라 보면 된다. 보티첼리의 「비너스의 탄생」이 템페라로 그려진 예다. ← 대표적인 접착제는 계란 노른자였다. 아교, 벌꿀 등도 사용했다니까 템페라 그리다가 배고프

면 재료를 먹었을지도 모르겠다. 중세 유럽에서 계란은 귀한 재료였을 거다. 계란 없이 식물성 기름만으로도 그림이 고착된다는 사실이 알려지자, 유화(油畫)가 표준이 된다. 네덜란드의 얀 반 에이크가 그린 「아르놀피니 부부」는 남아 있는 가장 오래된 유화의 하나다.

'티리언 퍼플'의 재료가 되는 지중해 뿔소라
(무렉스 브란다리스)

안료의 색을 내기 위해 무수한 물질이 사용되었다. 붉은색은 연지벌레, 노란색은 치자나무, 보라색은 조개, 이런 식으로 말이다. 특히 고대 로마 시대 '티리언 퍼플'이라 불린 보라색은 '무렉스 브란다리스'와 '푸

르푸라 하이마스토마'라는 조개의 체액에서 얻을 수 있었다. ✓
체액은 조개 수천 개에서 겨우 1그램을 얻을 수 있었기에 엄청
나게 귀할 수밖에 없었다. 그래서 당시 보라색은 황제만이 쓸 수
있는 색이었다.

　1856년 영국의 생화학자 윌리엄 퍼킨은 석탄에서 나온 콜
타르에서 추출한 물질로 '아닐린 퍼플'이라는 보라색 안료를 만
들었다. ↓ 머지않아 보라색은 유럽 사교계에서 대유행하고, 퍼

윌리엄 퍼킨의 '아닐린 퍼플'

킨은 떼돈을 번다. 석탄에서 나온 물질이 어떻게 조개에서 나온
체액과 같을 수 있을까, 석탄은 무생물이고 조개는 생명체인데?
석탄도 생명체와 관련이 있기는 하다. 3억 년 전 식물이 죽어 쌓
인 것이 석탄이다. 하지만 3억 년은 너무 먼 옛날 아닌가?

　만물은 원자로 되어 있다. 이것은 현대과학이 알아낸 가장
중요한 사실이다. 우주가 하나의 예술 작품이라면, 그 재료는 원
자다. 석탄도 원자로 되어 있고 조개도 원자로 되어 있다. 석탄

을 이루는 탄소와 조개를 이루는 탄소는 완전히 똑같다. 화성에 있는 탄소나 안드로메다은하에 있는 탄소도 똑같다. 세상이 원자로 이루어져 있다는 사실만 안다면 석탄이나 석유로 인공 안료를 만들 수 있다는 생각이 허황된 것이 아님을 알 수 있다.

태양은 수소와 헬륨으로 되어 있다. 빅뱅의 결과 가장 많이 만들어진 두 원자다. 지금도 우주의 75퍼센트가 수소, 25퍼센트가 헬륨이라고 보면 된다. 수소원자는 서로 중력으로 당긴다. 이들이 많이 모이면 중심부는 엄청난 압력과 온도가 된다. 두 수소원자가 엄청난 압력에 짓눌려 하나로 합쳐지는 일이 생기는데 이를 핵융합이라 한다. 이때 나오는 에너지를 이용하여 태양과 같은 별이 빛을 낸다. 핵융합이 계속 진행됨에 따라 원자들이 합쳐져 점점 무거운 원자들이 만들어진다. 리튬·베릴륨·붕소 등이다. 하지만 이들은 불안정하여 방사능을 띤다. 붕괴하여 사라진다는 뜻이다. 그다음 생성되는 무거운 원자들은 탄소·질소·산소다.

정리하자면 빅뱅으로 우주에 생긴 원자는 수소와 헬륨이다. 이들이 핵융합으로 합쳐지면서 리튬, 베릴륨, 붕소, 탄소, 질소, 산소 등이 생겨나지만, 이 가운데 수소, 헬륨, 탄소, 질소, 산소 등이 주로 남게 된다. 이들 다섯 개 원자가 태양계 원자의 99.95퍼센트를 이룬다. 지구상 생명체의 경우 몸의 99퍼센트는 탄소, 질소, 산소, 수소로 되어 있다. 다섯 개 원자 가운데 헬륨이 빠진 것은 이 원자가 반응성이 거의 없어서다. 헬륨은 홀로 존재할 뿐 다른 원자들과 결합하지 않는다. 결국 생명의 원자는 우주에서 흔한 것들로 되어 있다. 아이들이 주변의 아무것이나

집어다가 아무 데나 그림을 그리듯이, 지구상의 생명도 그냥 주변의 아무것이나 집어다가 조립하여 만든 것이다.

우리가 발을 딛고 있는 지구도 원자로 되어 있다. 지구 표면의 70퍼센트는 바다다. 물은 수소와 산소의 화합물이며 우리 몸의 70퍼센트를 이루고 있기도 하다. 육지는 산소, 규소, 알루미늄, 철 등의 원자로 되어 있다. 주변을 둘러보면 온갖 종류의 '것'들이 보이지만 이들은 잘해야 10여 종의 원자들이 이런저런 방법으로 결합하여 만들어진 것에 불과하다.

오늘날 미술의 재료는 다양해졌다. 덴마크의 예술가 올라퍼 엘리아슨은 영국 테이트모던미술관에 「날씨 프로젝트」라는 제목으로 거대한 인공태양을 설치했다. ↓ 이것은 노란색에 가까

올라퍼 엘리아슨, 「날씨 프로젝트」

운 단파장 전구 200개를 사용한 것이다. 직접 보지는 못했지만 사진으로 보더라도 실제 거대한 태양이 떠 있는 것 같은 착각을 준다. 더구나 여기에 수증기를 뿌려 몽환적인 분위기를 자아낸다.

템페라의 달걀노른자와 인공태양의 전구는 모두 노란색을 내지만, 완전히 다른 재료다. 인간은 죽어서 흙이 되지만, 인간과 흙은 서로 완전히 다르다. 그러나 원자 수준에서 보면 석회석, 달걀, 식물성 기름, 석탄, 인간, 흙, 태양은 서로 다르지 않다. 아니, 눈에 보이는 세상의 모든 다양한 것들은 서로 크게 다르지 않다. 모든 것은 원자로 되어 있기 때문이다.

도구

도구는 우리 몸과 생각에 영향을 미친다

유지원

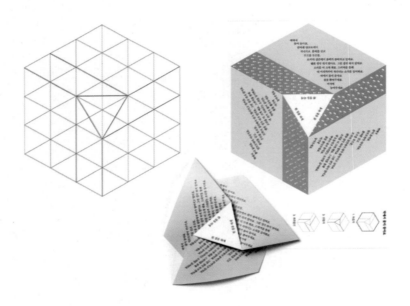

『16시 : 이상한 시공간의 광장에 부는 바람』(안그라픽스),
박상순 시인의 시 「벽에서 풀이 돋아요」에 붙인 유지원의 타이포그래피.
오른쪽은 시의 디자인, 왼쪽은 모듈 그리드, 아래는 접어서 완성한 모습. 사진 ⓒ 김진솔

언어는 인간의 생각을 구속할 수 있다. 일본의 심리학자 이마이와 마즈카는 언어학과 연계해 흥미로운 연구 결과를 발표한 바 있다. 영어에서는 가산명사와 불가산명사를 구분하지만, 일본어에서는 그러지 않는다. 셀 수 있는 가산명사와 셀 수 없는 불가산명사를 문법적으로 구분한다는 것은, 그 언어사회가 개체로 존재하는 사물과 물질의 경계를 뚜렷이 구분한다는 표시다. 영어권 화자는 영어의 이런 특성에 의해 물질보다는 사물, 재료보다는 모양에 더 민감하게 반응한다.

그런데 이들의 실험에 의하면, 아직 한 언어를 완숙하게 습득하기 전인 4세 이전에는 영어권 어린이들도 일본어권과 똑같이 재료에 흥미를 보인다고 한다. 이 흥미는 4세 이후 일본인들에게는 그대로 남지만 영미인들에게서는 사라진다.[41]

한 언어가 담을 수 있는 양상은 제한적이기에, 다른 다양한 각도의 가능성을 배제할 수 있다. 그래서 아직 언어를 습득하기 전의 아기들은 오히려 주위의 현상에 대해 주의력과 포용력이 높고 호기심이 열려 있다. 그런데 이후에는 모국어가 포착하는 현상에만 관심을 집중하게 된다. 언어는 생각을 특정한 방향으로 몰고 간다.

타이포그래피는 텍스트를 구속할 수 있다. 긴 텍스트는 바로 이 글처럼, 왼쪽에서 오른쪽으로 흐르는 글줄이 위에서 아래로 쌓이면서 한 면을 이룬다. 인간의 생각은 항상 일렬적이지만은 않은데 말이다. 오늘날 우리의 문서는 왜 주로 수직과 수평, 그러니까 90도나 그 배수의 각도에만 머무르는 것일까? 아랍의 옛 문서들처럼 텍스트에 90도 아닌 각도를 자유롭게 운용할 수

도 있지 않나? 타이포그래퍼로서 나는 이런 생각을 박상순 시인의 시 「벽에서 풀이 돋아요」에 응용한 적이 있다. 이 시는 세 개의 절로 이루어진 유절가곡 형식으로, 똑같이 반복되는 짧은 한 줄의 후렴구가 있다. 이 구조는 순환적이다. 박상순 시인의 이런 사고의 구조를 잘 드러낼 수 있도록, 나는 일반적인 직사각형이 아닌 정삼각형을 유닛으로 삼았다.←

그에 더해서 텍스트를 시각 아닌 촉각의 영역에도 가져오고, 정지된 객체가 아닌 몸의 능동적인 움직임을 따라 감상되는 유기체로 기능하게 하고 싶었다. 그래서 종이접기 기법을 시에 접목했다.→ 시를 3차원 입체 레이어로 가져오는 과정에서 세 절의 구조는 뚜렷이 묶인다. 시는 손끝으로 만져진다. 종이접기를 한다는 것은 텍스트가 놓인 시공간을 재편하는 과정이다. 이 경험 속에서 종이를 틀리게 접는다 해도, 그러니까 길을 잃는다고 해도 그것 역시 시를 감상하는 방식이라고 생각했다. 다른 길을 가더라도 틀린 길을 간 것은 아니다. 시를 읽는다는 것은 어차피 효율의 독서가 아니다. 정보를 명쾌하게 전달하기보다는, 시의 의미가 몸에 오래 머무르며 느리고 풍부하게 경험되도록 했다.

소프트웨어는 인간의 행동과 아이디어를 구속할 수 있다. 소프트웨어 개발자가 판단해서 미리 규정한 세팅은 디자이너나

문서 작성자의 상상과 움직임에 개입하고 때로 제한을 가한다.
박상순 시인의 시에 타이포그래피를 적용할 때 내가 정삼각형을
유닛으로 쓴 것은, 타이포그래피 문서 작성 소프트웨어 개발자
가 만든 틀을 이탈하는 일이었다. 소프트웨어는 개체를 X좌표
와 Y좌표, 그리고 너비(W)와 높이(H)로 정의한다.↓ 주로 이 수
들을 정수로 설계하고, 세분
해야 할 때만 소수점 아래 한

자리 정도까지 쓴다. 문제는 정삼각형을 유닛으로 쓰면 불가피하게 무리수가 생겨난다는 점이다. 밑변을 정수로 두면, 높이는 $\sqrt{3}$의 정수배가 된다. 그런데 이 소프트웨어에서는 제곱근의 무리수 입력이 되지 않는다. 나는 할 수 없이 무리수를 소수점 셋째 자리까지 환산해서 넣었다. 밀리미터 수준에서 이 정도 미세한 오차는 눈으로 볼 때 티가 나지는 않지만, 정삼각형 모듈이 그리드로 쌓여 가면서 오차가 누적되는 것은 작업자로서 괴로운 일이었다. 소프트웨어가 정삼각형 유닛 사용의 아이디어를 처음부터 방해한다고 할 수 있었다.

우리는 도구를 기술적인 보조물 정도로 여기기 쉽다. 그러나 도구는 세상의 틀을 다시 짜고, 세상과 관계를 맺는 우리 자신을 변형시키기도 한다. 인류가 가장 단순한 도구를 사용하면서부터, 인간의 사이보그화는 돌이킬 수 없이 진행되어 왔다. 우리는 반드시 몸으로 타고난 기관들만 사용하지는 않는다. 그리고 도구는 그것을 다루는 사람의 태도와 성격에도 영향을 미친다. 한번은 모든 측면에서 적절하게 균형 잡힌 볼펜을 만난 적이 있다. 펜대의 두께는 안정감 있었고 펜 끝이 도도하게 모아지며 꼿꼿한 기울기를 유도함으로써, 내 손목에 특정한 텐션과 각도와 힘을 가해 그 모양과 움직임을 단아하게 만들어 주었다. 그 펜을 쓸 때 조금은 더 단정한 사람이 되어 있는 것 같았고, 그런 기분은 사유에도 영향을 주었다.

도구의 발명은 인간을 노동으로부터 차츰 해방시켜 왔다. 문명의 축적과 성취를 부정해서는 안 되겠지만, 그것이 야기하는 불편들과 박탈해 가는 가치들도 분명히 존재한다. 민감한 감

수성의 최전방에서 이런 불편들을 앞서 끊임없이 살피는 사람들이 있다. 도구에 맞추느라 불편해질 수 있는 인간의 행동과 감각을 세심하게 살피고 교정함으로써 도구를 다시 인간에 맞추어 조정하는 일, 도구와 더불어 가는 인간의 자존감이 훼손되지 않고 피로감이 줄도록 주의를 기울이는 일, 이것이 디자이너들의 일이다.

"우리는 도구를 기술적인 보조물
정도로 여기기 쉽다. 그러나
도구는 세상의 틀을 다시 짜고,
세상과 관계를 맺는
우리 자신을 변형시키기도 한다."

유지원

"과학에서의 혁명도 종종
　도구와 관련된다."

"하지만 과학에서도
　눈에 보이지 않는 도구의 혁명이
　중요할 때가 있다."

김상욱

과학 혁명에도 도구가
필요하다

김상욱

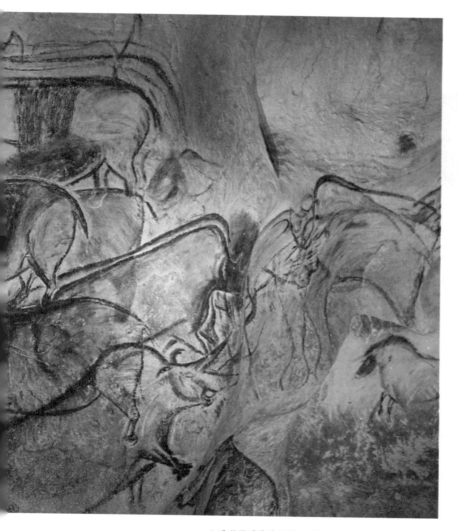

쇼베 동굴벽화의 코뿔소 떼

"우리는 언어가 어떻게 시작되었는지 모르는 것과 마찬가지로 미술이 어떻게 시작되었는지에 대해서도 아는 바가 없다." E. H. 곰브리치가 쓴『서양미술사』1장의 첫 문장이다. 미술은 언어만큼이나 오래된 것이라는 의미다. 이런 말을 하려면 우선 미술이 무엇인지 정의부터 해야 한다. 하지만 곰브리치는 같은 책의 서론에서 "미술은 사실상 존재하지 않는다. 다만 미술가들이 있을 뿐이다."라고 쓰고 있다. 그렇다면 최초의 미술가는 누구였을까?

구석기 시대의 주먹도끼

구석기 시대 주먹도끼를 보면 좌우대칭이 잘 맞은 아름다운 형태를 이루고 있다. ← 일부러 노력하지 않았다면 얻을 수 없는 모양이기에 예술품이라는 느낌이 든다. 기능 때문이 아니라 미학적인 이유 때문에 그렇게 한 것이 아닐까? 하지만 이는 현대인의 착각일 수 있다. 예술은 그 자체로 존재 의미를 가진다는 것은 현대의 예술 개념이다. 그래서 실용적인 이점이 있다면 그것은 기술이거나 상품이라고 현대인은 생각한다. 우리가 보기에 선사 시대의 미술이라 생각되는 것이 당시 같은 의미를 가졌는지는 알 수 없다.

남아 있는 가장 오래된 구석기 시대 동굴벽화는 프랑스 남부의 쇼베 동굴에 있다.⁴² '쇼베'는 동굴을 발견한 사람의 이름이다. 쇼베 동굴벽화를 다룬 다큐멘터리⁴³를 보면, 벽화를 그리는 것이 쉬운 일이 아니었다는 사실을 알 수 있다. 동굴 여기저기 종유석이 위험하게 달려 있고 바닥은 물로 흥건하다. 이런 통

로를 따라 완벽한 어둠 속에서 수백 미터를 가야 그림이 있는 장소에 도착한다.

그림의 대부분은 사자, 코뿔소, 매머드, 말 같은 동물이다. 사자 머리 세 개가 연속사진을 찍은 것처럼 겹쳐 있는 그림도 있는데, 활동사진을 보는 느낌도 든다. 어떤 작품에서는 겹쳐진 그림들이 때로 5000년의 시차를 갖는 경우도 있다. 누군가 말을 그리고 5000년이 지난 후, 이곳을 찾은 다른 구석기인이 바로 옆에 다시 말을 비슷하게 덧그렸다는 뜻이다. 현대의 시간 감각으로는 이해하기 힘든 일이다. 울퉁불퉁한 벽의 굴곡에도 불구하고 사뭇 정교한 동물의 모습을 그린 것을 보면 과연 이것이 3만 2000년 전에 그려진 것인지 의심이 들 정도다.

고고학적 연구에 따르면 구석기인에게 이런 그림은 여가활동의 결과가 아니었던 것 같다. 벽화가 그려진 동굴은 주거공간이 아니라 신성한 장소였으며, 동물 그림은 주술적 의식의 결과물이거나 종교적으로 중요한 의미를 가졌을 것으로 추정된다. 구석기인은 자신과 동물의 영적 교감을 중시했던 것으로 보이는데, 아마도 자신을 자연과 완전히 분리된 존재로 인식하지 못했기 때문인 것 같다. 많은 문화권에서 동물과 인간이 결합된 신화가 존재하는 이유다. 그리스 신화의 켄타우로스, 이집트의 스핑크스 같은 괴물은 말할 것도 없고, 늑대의 젖을 먹고 자란 로물루스가 로마를 건국했으며, 동굴에서 마늘과 양파를 먹으며 버틴 곰이 고조선의 시조 단군의 어머니가 아닌가.

구석기인의 도구는 줄곧 석기였지만, 눈에 보이지 않는 도구에 혁명이 일어났다. 분석, 비유, 추상화와 같은 근대적 정신

이 이 시기에 나타난 것이다. 동굴벽화 속 동물은 구석기인이 믿던 신(神)일 수도 있고, 자신들의 종교나 역사에 대한 이야기를 표현한 것일 수도 있다. 추상과 비유로 가득한 구석기인의 그림은 의식 혁명의 원인이거나 결과물이다.

과학에서의 혁명도 종종 도구와 관련된다. 망원경이 없었다면 갈릴레오의 과학 혁명은 없었을 것이다. 진공관과 전기 장치들이 없었다면 양자역학은 존재하지 않을 것이다. 20세기 후반 이후의 과학은 컴퓨터 없이는 생각조차 할 수 없다. 하지만 과학에서도 눈에 보이지 않는 도구의 혁명이 중요할 때가 있다.

철학자 르네 데카르트는 좌표계라는 개념을 고안했다. 이는 공간상 하나의 점을 세 개의 숫자로 표현한 것이다. 세상의 모든 도형은 점의 집합이니까 모든 것은 점으로 표현할 수 있다. 특정 물체의 움직임은 그 물체가 가진 위치를 표시하는 점의 움직임으로 기술할 수 있다. 점이 연속적으로 움직이면 선(線)이 만들어진다. 이렇게 운동은 선이 된다. 물리학은 운동으로 세상을 이해하는 학문이다. 결국 데카르트는 물리학에 운동을 기술할 도구를 제공한 셈이다.

뉴턴의 입장에서 물체가 움직인다는 것은 점이 선을 따라 이동하는 것이다. 마치 기차가 철로를 따라 움직이듯이 말이다. 뉴턴의 법칙은 우리에게 철로의 모습을 알려 준다. 이렇게 우리는 기차가 어디에서 와서 어디로 갈 것인지를 완벽하게 알 수 있다. 물리학은 미래 예측 능력을 획득했으며, 과학은 세상을 완벽하게 통제할 수 있다는 믿음을 주었다. 이것이야말로 뉴턴이 이룩한 과학의 의식 혁명이다.

구석기인들에게 의식 혁명이 일어나자, 동물과 인간이 공존하는 세계는 사라졌다. 인간은 동물과 분리되었고, 곧이어 그들을 가축화하거나 멸종시켰다. 자신과 분리된 세계는 변형의 대상이 된다. 돌을 변형시켜 신석기를 만들고 땅과 식물을 변형시켜 농경을 시작했다. 농경으로 생긴 잉여산물은 예술, 철학, 과학을 할 수 있는 여유를 제공했을 것이다. 결국 뉴턴에 이르자 인간은 자연을 완벽하게 예측하고 통제할 수 있다는 자신감을 얻게 된다. 하지만 이런 기쁨도 잠시, 20세기가 시작되자 뉴턴의 역학이 가진 한계들이 드러난다. 카오스이론은 뉴턴의 방법으로도 미래를 완전히 예측하는 것은 거의 불가능하다고 이야기한다. 원자를 다루는 양자역학은 미래를 완벽히 예측하는 것 자체가 원리적으로 불가능하다고 말해 준다. 이렇게 물리학과 완벽한 예측은 분리되었고, 우리는 우주가 불확실하고 통제 불능하다는 것을 깨달아 가고 있다. 그럼에도 데카르트의 좌표계는 여전히 물리학의 중요한 도구다.

과학과 미술은 다르다. 과학에는 답이 있지만 미술에는 답이 없다. 그럼에도 미술과 과학은 모두 인지 혁명의 산물이다. 선사 시대의 미술가는 현대의 미술가와 달랐다. 지금의 시각으로 보자면 그들은 미술가가 아니었을지도 모른다. 하지만 동굴 벽화의 작가가 그린 것은 인지 혁명의 시작을 알리는 포스터였다. 이렇게 호모사피엔스는 구석기 시대에서 신석기 시대로 넘어갔다. 동물과 다른 인간만의 문명이 시작된 것이다. 인간은 동굴에 그림을 그리며 인간이 되었다.

인공지능

기계 아닌 인간의
마음은 몸과 연결되어 있다

유지원

고대 중국 수(數) 배열의 기반인 「하도(河圖)」와 「낙서(洛書)」 중
「낙서」의 배열을 따른 영문 리플릿 (디자인: 유지원)

대학생 시절 어느 봄, 나는 괴테의 시 「들장미」를 독일어로 흥얼거리며 걷고 있었다. 이때, 한 발에 다른 발보다 힘이 일정하게 더 실렸다. 몸이 시의 리듬에 반응했다! 리듬 속에서 시와 노래와 춤은 하나가 된다. 독일 정형시의 '음보율(音步律)'을 배운 것은 이후의 일이었다. 괴테의 시 「들장미」는 '트로케우스(Trochäus)'라는 강약보격을 갖고 있어, '강약 강약' 하고 한쪽 발걸음에 힘이 계속 더 들어간 것이었다. '음보'에서 '보(步)'는 말 그대로 '걸음걸이'다. 영어로는 'foot'이라고 한다. 이렇게 시를 음미할 때조차 우리 몸은 근육으로 반응한다.

우리는 지능에 비해 인간 몸의 능력과 가치를 자주 간과한다. 예술 훈련과 교육의 현장에서는 때로 '손이 뇌를 가르치게 하라.'는 말을 한다. 반복 훈련을 통해서, 뭐라 언어로 풀어서 형용하기는 어려운 복합적인 통찰을 얻으라는 것이다. 순차적인 언어로 기술되는 '서술적인 기억'과 '형식지'의 영역이 아닌, 자전거나 악기처럼 동작을 몸으로 익히는 '절차적인 기억'과 '암묵지'의 영역이 인간의 예술 행위에 깊이 관여한다. 과학에서도 몸과 마음은 분리된 것이 아니라 유기적으로 연결된다고 하여 '체화된 인지(embodied cognition)'라고 부른다.

이세돌을 이긴 알파고가 해내지 못한 일이 있다. 바둑돌을 스스로 놓는 일이다. 구글의 엔지니어 황 박사가 이 일을 대신 해주었다. 컴퓨터·인공지능·휴머노이드·사이보그 등, 지적인 생명인 인간은 지적인 기계와 하이브리드된다. '컴퓨터'는 수학적으로 완벽하게 정의되는 순차적인 언어를 빠르게 처리한다. '인공지능'은 인간 지능의 신경망을 모방한 학습 결과를 출력한다.

컴퓨터와 인공지능에 대응하여, 인간을 모방한 물리적인 기계 몸을 갖춘 것은 '휴머노이드 로봇'이다. 한편 인간이 기계로 신체 기능 일부를 강화한 것을 '사이보그'라고 한다. 인류가 가장 단순한 도구를 사용하기 시작하면서부터 '사이보그화'의 역사는 비가역적으로 진행되어 온 셈이다.

기계가 인간의 산물인 이상, '기계 예술'은 기계와 인간의 합작품이다. 나는 '예술'을 관대하게 정의하는 편이다. '좋은 예술'인지는 까다롭게 판가름하지만 말이다. 나는 인공지능의 그림이 적어도 그 인공지능을 개발한 엔지니어의 '작품'이라고 생각한다. 컴퓨터가 시뮬레이션을 하도록 하는 '컴퓨테이셔널 아트'에서 아티스트의 역할은 '컴퓨터가 수행할 수 있는 규칙을 생성'하는 것이다.

다만 현재의 기술 수준에서는 아직 인공지능과 컴퓨터가 예술 창작의 주체라고 보기는 어렵다. 하지만 인간 아닌 기계가 예술의 단독 주체가 되는 미래는 두 가지 방식을 통해서 올 수 있으리라고 본다. 하나는 테크놀러지의 발전을 통하는 것이고, 다른 하나는 예술가가 면밀히 구상해 낸 전략을 통하는 것이다.

신체 감각에 예민한 예술인으로서, 나는 컴퓨터의 가능성을 적극 활용하면서도 컴퓨터가 내 몸에 가하는 제약에 민감하다. 컴퓨터는 사람을 오랜 시간 정지시켜 놓는다. 움직이는 '동물'인 인간에게 이것은 무척 부자연스러운 상태이다. 책상 위의 모니터처럼, 르네상스 시대 이젤 위에 놓인 캔버스는 화가를 정지시켰다. 일점투시도법은 이렇게 인간의 움직임을 한 자리에 고정하는 방식으로 제한하면서 생겨났다.

때마침 나타난 인쇄술은 이런 정지 시점을 강화해서 책 읽는 인간을 침묵 속에 고정시켜 두었다. 놀랍게도, 유럽에 앞서 금속활자 인쇄술을 발명한 고려와 조선에서는 이런 정지 시점에 구속받지 않는 몸의 생기발랄한 움직임이 평면 작업물 속에 계속해서 드러났다. 조선의 필사본과 인쇄본의 그래픽에서는 거꾸로 선 글자들, 사람들, 건물들을 볼 수 있다.→

「영조정순왕후원릉개수도감의궤」부분
빙글빙글 도는 다방향과 다시점

「정재무법」의 배치도에서는 화살표 같은 부호들을 쓰지 않아도 여덟 명의 무용수들이 가운데를 보고 있다는 표현을 해낸다.→ 컴퓨터로 이와 같은 그래픽 작업을 한다면 우리는 이 이름들을 가운데서 밖으로 가 아니라, 위에서 아래 방향으로 쓸 것이다. 이렇듯 우리는 인간이 컴퓨터에게 명령을 한다

「정재무법(呈才舞法)」, 궁중 무용의 배치도 부분

고만 생각하지만, 사실 컴퓨터도 인간의 몸과 의식을 조종한다.

동아시아 고대의 수리 관념인 「낙서」의 배열을 토대로 동아시아 수학의 설치 작품과 인쇄물 리플릿을 만든 적이 있었다.→뒷장 이 작업을 하느라 몸을 직접 써 보고서야 알았다. 빙빙 돌리면서 읽는 구조는 감상자의 신체에는 편하지만, 컴퓨터로 창작하기는 무척 힘이 든다. 조선 시대에는 좌식 공간 속, 위에서

동아시아 수학의 배열을 보여 주는 전시 설치작
(유지원, 2013년, 사진ⓒ국립현대미술관)

'하도낙서(河圖洛書)' 중 「낙서」 　　「낙서」의 배열을 따른 위 설치작에 대한 영문 리플릿

내려다보는 시점으로 종이나 인쇄 용구를 빙빙 돌려 가며 일을 했기에 이런 결과물을 내기가 편했던 것이다. 아마 역사의 우연에 의해 조선에서 최초의 컴퓨터가 발명되었다면 우리는 모니터를 온돌 위에 매트처럼 깔아서 쓰거나, 자동차 핸들처럼 빙빙 돌려 움직이도록 만들었을지도 모른다.

　기계는 인간 몸의 고유한 가능성을 우리가 의식조차 못 하도록 박탈해 갈 수 있다. 어쩌면 이를 예민하게 감지해서 우리 신체의 건강한 균형과 행복을 보존해 내는 것이 인간 예술가들의 한 역할이 될 수도 있을 터다. 그럼에도, 기계의 시선과 창작은 우리조차 모르던 인간 자신을 더 잘 알도록 반추하게 해 주리라 기대한다. 우주에서의 경험이 지구 위의 일상을 다시 보도록 하듯이. 그리고 낯선 옛 문화가 익숙하던 우리 일상 문화를 새롭게 보도록 하듯이.

"기계는 인간 몸의 고유한
가능성을 우리가 의식조차 못
하도록 박탈해 갈 수 있다.
어쩌면 이를 예민하게 감지해서
우리 신체의 건강한 균형과
행복을 보존해 내는 것이
인간 예술가들의 한 역할이
될 수도 있을 터다."

유지원

"결국 인공지능이 그린 그림이
예술품이냐는 질문은
논리나 예술이 아니라
정치적인 문제인지도 모르겠다."

김상욱

인공지능이 그린 그림도 예술품일까

김상욱

오비어스, 「에드몽 드 벨라미」(2018)

2018년 미국 크리스티 경매에서 인공지능 화가 '오비어스'가 그린 「에드몽 드 벨라미(Edmond de Belamy)」라는 초상화가 43만 2000달러(약 5억 원)에 낙찰되었다. 이 사건은 해묵은 논쟁을 다시 불러일으켰다. 인공지능이 그린 그림을 예술품이라고 할 수 있을까? 적어도 누군가 돈 주고 샀으니 예술품인 걸까? 우선 인공지능이 그린 그림이 팔렸다는 사실 자체는 예술품인지 여부를 판단하는 중요한 근거가 아니라는 것을 말해 두고 싶다. 5억 원이라는 엄청난 액수조차 문제의 핵심은 아니다.

2009년 소더비 경매에서 앤디 워홀의 작품 「200개의 1달러 지폐」는 4380만 달러(약 500억 원)에 팔렸다. → 인공지능 화가 오비어스가 그린 그림의 100배 가격이다. 앤디 워홀의 작품은 제목 그대로 1달러 지폐 200장이 가로 열 개, 세로 스무 개로 열을 맞춰 늘어서 있다. 1달러 지폐는 전문 판화가

앤디 워홀, 「200개의 1달러 지폐들」(1962)
© 2020 The Andy Warhol Foundation for the
Visual Arts, Inc. / Licensed by SACK, Seoul

가 제작한 것이다. 앤디 워홀이 직접 한 일은 판화를 200번 찍은 것뿐이 아닐까 생각되지만, 그마저도 다른 사람이 했을지 모른다. 이런 작품이 500억 원에 팔렸다는 것은 놀라운 일이다.

예술의 가치를 돈으로 평가하는 것 자체에 거부감이 있는 사람도 있으리라. 예술에 특별한 의미를 부여하는 사람들에게는 특히 그럴 것이다. 하지만 예술품이 일단 시장에 나오면 그것

의 가치는 예술이 아니라 시장이 결정한다.[44] 대한민국 아파트 가격은 그것을 만드는 데 들어간 자재 비용이나 주거 환경의 가치보다 상품으로서의 교환가치로 결정된다. 아파트 가격이 7억 원이라는 것은 7억 원에 사서 더 비싼 값으로 팔 수 있을 거라는 기대가 있다는 뜻이다. 마찬가지로 앤디 워홀의 작품에 매겨진 500억 원은 그것이 500억 원의 절대적 가치가 있다기보다 훗날 500억 원 이상의 값으로 팔 수 있으리라는 기대가 있다는 의미다.

따라서 인공지능의 그림이 경매에서 5억 원에 팔렸다는 사실 자체는 뉴스가 아니다. 누군가 이 그림이 앞으로 더 비싼 값에 팔릴 가능성이 있다고 믿었다는 것에 불과하다. 거래에 있어 그림이 진짜 예술품인지 여부는 중요하지 않다. 인공지능이 만든 작품이 예술품인지 여부는 다른 관점에서 생각해야 한다.

E. H. 곰브리치의 『서양미술사』는 이런 문장으로 시작된다. "미술(art)이라는 것은 사실상 존재하지 않는다. 다만 미술가들이 있을 뿐이다." 미술가가 하는 일이 미술이라는 말인데, 그렇다면 미술가는 누구인가? 미술 하는 사람이 미술가니까 결국 자기참조의 오류에 빠진 것 아닌가? 곰브리치의 말에는 심오한 의미가 있다고 생각한다. 어떤 결과물이 미술품인지 판단하는 근거는 결과물이 아니라 그 결과물을 만든 주체에 있다는 것이다.

미술가는 반드시 인간이어야 할까? 2005년 '콩고'라는 침팬지가 그린 그림들이 약 2500달러(약 250만 원)에 팔렸다. 콩고는 1964년에 죽었는데, 살아 있는 동안 수백여 점의 그림을 그렸다고 한다. ↗ 앞서 이야기했듯이 콩고가 그린 것이 예술품이

냐는 문제에 있어 그림이 팔렸다는 것은 중요하지 않다. 인간이 만든 것만이 예술품이라면, 콩고의 작품은 예술품이 아니다. 하지만 작품은 언제나 작가에 의해 만들어질까?

앤디 워홀은 그의 작품을 직접 제작하지 않았다. 앤디 워홀의 작품이 예술품이라면 기획이나 지시만으로도 예술품이 되는 것이 가능하다. 인간이 주체라면 의도만으로 예술품을 만들 수 있지만, 동물은 자

그림 그리는 침팬지 콩고와 그의 작품

신이 기획하고 직접 제작하더라도 예술품을 만들 수 없다. 동물은 자신이 그린 그림의 지적재산권도 가질 수 없다. 동물은 인간이 아니기 때문이다. 그 동물의 소유주나 그림을 그린 도구를 넘겨준 사람이라고 권리를 자동으로 갖는 것은 아니다. 그림의 소유권을 법적으로 획득해야 한다. 동물이 만든 것은 흙이나 바위와 같이 그냥 자연물과 다름없다는 말이다.

결과물에 대한 법적 권리가 예술품인지 여부를 판단하는 데 중요한 기준이 될까? 법인(法人)은 인간이 아니지만 인간의 법적 권리를 가질 수 있다. 재단법인은 소송, 소유, 계약에서 재물(財物)이 인간의 권리를 갖는 것인데, 인간의 모든 권리를 갖는 것은 아니다. 적어도 재단법인이 그린 미술품은 없다. 하지만

인간은 필요하다면 자신의 권리 일부를 법인이라는 비인간에게 줄 수 있다.

미술가를 인간으로 국한하더라도 인공지능이 그린 그림이 예술품이 될 수 있다. 인간이 의도를 가지고 인공지능을 이용하여 작품을 만들면 된다. 아니면 작품이 만들어지는 과정에 인간이 조금이라도 개입하면 된다. 하지만 누군가 컴퓨터 전원을 켠 것이 한 일의 전부라면 그 결과물은 예술품일까? 예술의 주체가 인간이라고 할 때, 여기서 말하는 인간은 정확히 무엇을 의미할까? 서양 사회는 한때 흑인은 인간으로 보지 않았다. 흑인은 인간과 똑같이 생각하고 행동했지만, 인간이 아니었다. 당시 흑인이 그린 그림은 예술품이었을까?

인공지능은 침팬지와는 비교도 안 되는 수준으로 인간을 흉내 낼 수 있다. 아니, 기술적으로는 웬만한 인간의 수준을 뛰어넘는다. 인공지능의 작품이 예술품이 되지 못하도록 막는 것은 어쩌면 "예술은 인간만이 할 수 있다."는 근거 없는 믿음뿐이다. 결국 인공지능이 그린 그림이 예술품이냐는 질문은 논리나 예술이 아니라 정치적인 문제인지도 모르겠다. 법인과 같이 인간이 자신이 가진 예술적 권리의 일부를 인공지능에 양도하기로 결정한다면, 그때부터 인공지능은 예술가가 될 것이다.

상 전 이

라이트의 우아함과
볼드의 대담함

유지원

Alda

Ground Anchor

knotted *ropes* slung across a chasm

falsework

Suspension Bridge

214 METER SPAN DESIGNED IN 1864

span span **span**

미국의 폰트디자이너 버튼 하세베(Berton Hasebe)가 디자인한 알다(Alda)

봄이 오면 따뜻해진다. 따뜻하면 경쾌하고 가뿐해진다. 얼음이 녹고 만물의 움직임이 많아지고 우리의 두툼하던 차림새가 가벼워지면서 기분도 산뜻해진다.

온도가 달라지면 열의 양만 차이 나는 것이 아니다. 온도는 속도와 관계가 있다. 분자의 움직임이 빠르고 활발해진다. 분자들의 배열과 거리가 달라지면서, 어느 순간 얼음이 물이 되듯 국면이 완연히 달라진다. 물질을 구성하는 분자들은 그대로지만, 상태가 달라져서 성질도 달라지는 것이다. 이 현상을 '상전이(phase transition)'라고 한다.

나아가, 온도와 분자들의 속도라는 물리량의 변화는 우리의 정서와 기분에도 영향을 미친다. 17-18세기 이탈리아 작곡가들은 곡을 쓸 때 감정을 먼저 설정한 후에 그 감정을 속도에 실었다. '알레그로'는 본래 '유쾌하게'나 '밝게'라는 뜻을 가진 이탈리아어의 일상용어다.[45] 이 '감정 표시'가 빠른 속도에 실리며 지금은 음악의 전문용어로서 '템포 표시'가 된 것이다. 속도는 단순한 시간 차이에만 머무르지는 않는다. 속도의 국면이 달라짐에 따라 특정 속도만의 감흥을 가진다. 그렇기에 봄에는 어쩐지 밝고 빠른 알레그로가, 가을에는 슬프고 느린 아다지오가 떠오르지 않는가?

이런 양상은 폰트에서도 나타난다. 글자 무게에 따라 웨이트별로 고유한 성격이 달라지는 것이다. 폰트는 2차원 평면조형이지만, '웨이트(weight)'라는 용어를 쓴다. 즉 획의 두께 아닌 글자의 무게로 구분한다. 글자 가족(family)의 구성은 인간 가족의 규모 및 구성원 조합만큼이나 양상이 다양하긴 하지만, 주로 라

이트(light), 레귤러(regular), 볼드(bold) 등 세 가지 웨이트로 구성되는 경우가 많다. 한 가지 용어만 더. '폰트(font)'가 모여 가족을 구성한 것을 '타입페이스(typeface)'라고 부른다. 여기 소개하는 알다(Alda)체의 경우, '알다 라이트 이탤릭'은 '폰트'이고, '알다'라는 이름을 공유하는 여섯 가지 폰트를 통칭한 것이 '타입페이스(typeface)'다.

볼드는 라이트에 비해 단순히 굵어지거나 무거워지기만 하는 것이 아니다. 라이트에는 라이트다운 고유한 특성이 있고, 볼드에는 볼드만의 특성이 있다. 이름부터가 '라이트'는 가늘다기보다 가볍다는 뜻이다. 참고로 '신(thin)'은 극도로 라이트한 웨이트에 쓰는 표현이다. 한편 재미있게도 '볼드'는 '대담'해서 두드러진다는 뜻이다. 볼드보다 무거워지면, 폰트의 성격에 따라 '헤비(heavy)', '블랙(black)', '팻(fat)' 등으로 간다. 라이트는 대체로 우아하고 사뿐한 성격을 가지고, 볼드는 묵직하고 불룩하며 때로는 캐리커처처럼 유머러스하기도 하다.

위로부터 알다 체의 라이트, 레귤러, 볼드

재능 있는 미국의 폰트디자이너 버튼 하세베는 이렇게 웨이트별로 고유한 차이에 주목해 이 차이를 하나의 타입페이스 속에서 더 선명하게 드러내고자 했다.← 그 방편으로, 그는 물리적인 일상 속 물질의 특성을 탐구했다. 볼드체는 구부러지는 강철 밴드의 특성을 관찰

하고 응용했다. 획과 세리프가 각지고 뻑뻑하다. 라이트체는 흐물흐물한 고무줄의 특성을 반영하여 부드럽고 유연하다.

고체와 액체의 상태는 이분법적으로 늘 명확하게 구분되지는 않는다. 또 고체 같은 액체, 액체 같은 고체 등 고체와 액체의 성질을 모두 가진 물질들이 존재한다. 가령 슬라임이라고도 불리는 플러버는 고체일까, 액체일까? 땅콩버터는 또 어떤가? 뻑뻑한 땅콩버터보다는 꿀이, 꿀보다는 묽은 물이 더 액체처럼 느껴진다. 점성이 달라서 그렇다. 물의 점도가 1cP인 반면, 땅콩버터의 점도는 20만 cP에 육박한다. 물은 담는 그릇의 모양에 따라 흘려 넣기만 하면 쉽게 변형되지만, 땅콩버터를 변형시키는 데에는 물보다 20만 배의 힘이 더 든다.

일반적으로 고체는 변형이 어렵고 액체는 변형이 쉽다. 버튼 하세베가 선택해서 관찰한 강철 밴드와 고무줄은 모두 고체이지만, 고무줄이 변형하기가 쉽기에 상대적으로 액체에 가깝다는 인상을 준다. 이렇게 볼드와 라이트에 각각의 물성을 부여한 후, 하세베는 알다의 레귤러에도 볼드와 라이트의 중간이 아닌 레귤러답게 견고한 고유성을 세심히 부여했다. 이렇게 세 가지 웨이트 로만체의 특징적인 국면들을 설정한 다음, 역동적인 이탤릭체는 각 웨이트별 고유성을 한층 강화했다.→ 그 결과 입체적인 구조를 가진 타입페이스 가족이 구성되었다. 그림에서 표시한 부분들을 비교해

삼각형 안쪽은 알다 로만체, 바깥쪽은 이탤릭체

fronta*fronta*

fronta*fronta*

frontafronta

왼쪽은 알다 로만체, 오른쪽은 이탤릭체, 그리고 위로부터 라이트, 레귤러, 볼드

보면, 이 여섯 종 폰트들의 물성에 기반한 디테일은 이제 물과 얼음이 다르듯이 상당히 불연속적인 차이가 난다. ↑

하지만 여기서 끝난 것이 아니다. 디테일이 불일치함에도 불구하고 이 여섯 종 폰트들을 섞어 쓰면 서로 자연스럽게 어우러지면서 온전한 조화를 이루어야 했다. 그렇지 않으면 하나의 가족인 타입페이스로서 제대로 기능하지 못한다. 버튼 하세베는 이 어려운 문제를 절묘하게 해결해 냈다. → 물과 얼음이 서로 다르게 보여도 같은 물인 것처럼, 알다의 라이트와 볼드는 즐거움을 주는 친근한 외관을 공통되게 지닌다. 그리고 타이포그래피적인 주요 구성 성분들만큼은 서로 정교하게 일치시켰다. 비록 서로 다른 물질들의 상태를 참고했지만, 타이포그래피적으로는 '같은 물질'이 되도록 기술한 것이다. 이렇게 해서, 서로 다른 국면의 라이트도 볼드도 엄연히 하나의 같은 타입페이스 '알다'가 될 수 있었다.

Chinese Panda

collapsible aluminum tubing

Aardvark

Glass marbles and plastic shoelace tops

goldfish

Humuhumunukunukuapua'a

Buzzsaw

85 avocades, 1 rubber tire and 27 Yamanashi grapes

"온도가 달라지면 열의 양만
차이 나는 것이 아니다.
온도는 속도와 관계가 있다.
분자의 움직임이 빠르고
활발해진다. 분자들의 배열과
거리가 달라지면서,
어느 순간 얼음이 물이 되듯
국면이 완연히 달라진다."

유지원

"흥미롭게도 현대미술의
상전이가 일어나던 시기에
물리학에서도 상전이가
일어나고 있었다."

"몬드리안의 혁명이 완성되던 때
아인슈타인의 일반상대성이론은
시공간에 생명을 부여했다."

김상욱

현대미술,
미술의 상전이가 일어나다

김상욱

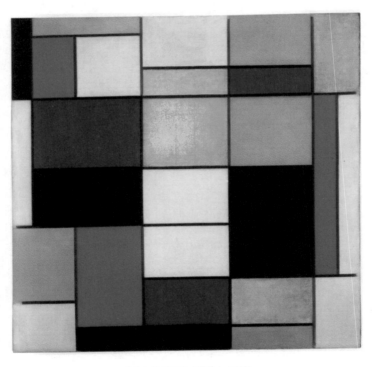

피에트 몬드리안, 「구성 A」(1920)

유쾌한 사람은 농담을 적절하게 잘 활용하며,

상쾌한 사람은 농담에 웃어 줄 줄 알며,

경쾌한 사람은 농담을 멋지게 받아칠 줄 알며,

통쾌한 사람은 농담의 수위를 높일 줄 안다.

김소연 시인의 『마음사전』에 나오는 글이다. 모두가 같으면서 다른 '쾌(快)'다. 쾌의 온도가 점점 올라가는 느낌이 든다. 얼음·물·수증기도 모두 같으면서 다른 '물'이다. 온도가 올라감에 따라 물의 상태가 차례로 변한다.

얼음은 물이지만 물과 다르다. 생전 처음 얼음을 본 사람은 얼음이 물로부터 만들어졌다는 사실을 믿기 힘들 것이다. 물리적으로도 이 둘은 완전히 다르다. 물은 흘러가지만 얼음은 굴러간다. 물을 설명하는 이론으로부터 얼음의 물리화학적 특성을 알아내는 것은 불가능하다. 이 둘 사이에는 물리적으로 불연속적인 변화가 존재하기 때문이다. 이런 변화를 '상전이'라 부른다. 상전이가 일어나면 이전과 이후는 다른 상태가 된다.

20세기 초는 인류 역사의 상전이라 할 만하다. 19세기 중후반, 과학기술의 발전은 세상의 모습을 바꾸기 시작했다. 증기기관차는 국가를 마을 하나 크기로 만들었고, 전신기는 거리 자체를 없애 버렸다. 뉴욕 전신기사의 저녁은 유럽 전신기사의 새벽이었다. 사람들은 지구가 둥글다는 것을 시차로부터 즉각 느낄 수 있었다. 전등은 도시에서 밤을 몰아냈고, 전동기로 작동하는 승강기는 수십 층의 고층빌딩을 가능하게 했다. 끊임없이 열을 내는 방사능물질이 발견되고, 신비한 엑스선은 사람의 살

을 가르지 않고 뼈를 보여 주었다. 한마디로 마술이 일상이 되는 세상이었다.

과학기술의 발전은 미술에도 심대한 영향을 주었다. 미술은 기본적으로 무언가를 재현하는 것이다. 미술이 시작된 이유는 기억하고 싶은 대상이나 기억을 간직하려는 충동이 아니었을까? 르네상스를 열었던 서양의 원근법은 대상을 있는 그대로 재현하려는 시도가 정점에 다다른 기술이다. 하지만 사진기가 발명되자 미술의 목표에 문제가 생겼다. 대상을 있는 그대로 그려 주는 기계가 있는데 그림을 왜 그려야 할까? 이 질문에 대한 답을 찾아가는 과정이 미술의 상전이, 바로 현대미술의 탄생이다.[46]

미술이 대상의 재현을 포기한다면 이제 미술의 새로운 목적은 무엇이 되어야 할까? 이마누엘 칸트는 인간이 미적 경험을 할 때 그 어떤 목적에도 종속되지 않고 자유롭게 유희한다고 했다. 18세기 작가 프리드리히 실러는 한 걸음 더 나아간다. 예술은 그 자체의 목적, 즉 스스로의 완결성 말고 그 어떤 목적과도 결부되어 있지 않다. 미술이 재현을 포기하려고 한 당시의 세상은 바로 자본주의 산업사회다. 인간을 기계 부품으로 만든 분업화된 공장의 대량생산·대량소비 사회다. 머지않아 인간은 양차 세계대전이라는 공장의 부품이 되어 전대미문의 대량학살 잔치를 벌일 참이었다.

이제 중요한 질문은 이거다. 미술 자체의 목적이란 무엇인가? 재현해야 할 대상이 없다면 그림을 이루는 가장 근본적인 것들을 바닥부터 재검토하는 수밖에 없다. 점묘법의 조르주 쇠라는 화면을 '점'으로 분해했다. ↗ 점은 모든 도형의 근본 요소

다. 앙리 마티스는 사물이 가
진 성질이 아닌 오직 색채들 사
이의 관계만으로 색을 칠한다.
폴 세잔은 모든 사물을 원기둥,
원뿔과 같은 기본 도형으로 구
성했다. ↘ 파블로 피카소는 원
근법을 파괴하고 색채를 무시
하고 사물을 기본 도형으로 해
체했다. 입체주의의 종착점이
자 현대미술의 정점을 찍은 이
는 바로 피에트 몬드리안이다.

조르주 쇠라, 「그라캉의 범선들」 부분(1885)

폴 세잔, 「사기 물병」(1894)

　　1911년 몬드리안은 피카
소, 브라크와 같은 입체주의
작품에 큰 충격을 받고 이듬해
파리로 갔다. 입체주의자들이
콜라주로 방향 전환을 모색하
고 있을 때, 몬드리안은 입체주
의를 끝까지 밀어붙인다. 당시
그의 연작들을 보면 대상이 점
차 단순한 근본 요소들의 합으
로 변화해 가는 것을 볼 수 있
다. 그러다가 그의 관심에 변화
가 일어난다. 대상을 세계의 근

피에트 몬드리안,
「노랑, 빨강, 검정, 파랑, 회색의 구성」(1920)

본 요소가 아니라 회화의 근본 요소로 분해하기 시작한 것이다.

자, 아무것도 그려지지 않은 하얀 캔버스 앞에 앉아 있다고 상상해 보자. 우리가 재현해야 할 대상이란 없다. 눈에 보이는 것은 사각형의 캔버스다. 사각형은 가로세로 직선으로 이루어져 있다. 당장은 이것밖에 보이는 것이 없다. 캔버스에 가로세로 선들을 그리자 단조로운 사각형들이 만들어진다. 변화를 주기 위해 사각형의 크기를 달리해 본다. 이제 사각형 내부에 색을 칠한다. 이것 역시 세상과 상관없어야 하니까 색의 삼원색인 빨강, 파랑, 노랑, 그리고 흰색, 검은색을 칠한다. 이것이야말로 재현과 무관한 미술을 위한 미술이 아닌가. 몬드리안의 1920년작 「노랑, 빨강, 검정, 파랑, 회색의 구성」을 보라. ←앞장 이제 현대미술은 상전이의 문턱을 넘어섰다.

흥미롭게도 현대미술의 상전이가 일어나던 시기에 물리학에서도 상전이가 일어나고 있었다. 마티스가 야수주의를 완성한 1905년, 아인슈타인은 특수상대성이론을 발표했다. 이제 시간과 공간은 자연을 기술하는 절대적 기준이 아니라 관측자에 따라 달라지는 물리량의 지위로 전락했다. 몬드리안이 입체주의 그림을 그리기 시작한 1912년, 러더퍼드는 원자핵을 발견하고 보어는 원자 구조를 설명하기 위해 양자도약한다. 몬드리안의 혁명이 완성되던 시기에 아인슈타인의 일반상대성이론은 시공간에 생명을 부여했다.

상전이 이전과 이후는 같지 않다. 미술은 이제 실재하는 세상이라는 절대적 기준 없는 세상에서 미술 그 자체를 위한 미술을 찾기 위해 할 수 있는 모든 새로운 시도를 거듭하고 있다. 가히 새로움에 대한 강박이라 할 만하다. 물리학은 이미 세상의

실재성을 포기한 지 오래다. 상식적 의미의 인과율이나 결정론은 양자역학의 상전이와 함께 날아가 버렸다. 하지만 다음 상전이가 오기까지는, 수증기가 되기 전의 물과 같이 이것이 우리의 안정된 상태다.

복잡함

복잡해서 아름다운

김상욱

후안 미로, 「무용수의 초상」(1928)

1920년대 후안 미로[47]는 당시 유행하던 초현실주의 그림을 그렸다. 1차 세계대전의 끔찍한 살육을 경험한 유럽은 정신적으로 혼란과 충격에 빠져 있었다. 문명세계가 저지른 야만을 이해할 방법이 없었던 것이다. 세상을 논리적으로 이해하려는 시도가 실패했다고 생각한 초현실주의 작가들은 우연과 비논리가 지배하는 무의식의 세계를 그렸다. 비논리를 넘어 반이성, 반문명으로 나아간 다다이즘은 예술을 파괴하려고까지 했다. 마르셀 뒤샹은 '변기'를 예술품이라고 주장한다.

1920년대 말 후안 미로는 다다이즘의 영향으로 회화를 포기하고 콜라주 방법을 사용하기 시작했다. 콜라주란 여러 가지 재료를 캔버스에 붙여 작품을 만드는 기법이다. 1928년 「무용수의 초상」은 핀, 코르크, 깃털을 캔버스에 붙인 것이다. 이 작품에 매료된 프랑스의 시인 폴 엘뤼아르는 "이보다 더 발가벗은 상태를 상상할 수 없다."라며 여기서 에로틱한 연상을 했다고 한다. 인간의 상상력이 대단하다는 생각도 들지만, 제목이 없었다면 이 작품이 무용수를 나타내는지 알기 어려웠을 것이다. 물론 이보다 더 단순하게 무용수를 표현하기도 쉽지 않을 것이다.

미로의 단순함은 몬드리안의 단순함과 다르다. 몬드리안은 작품에서 의미를 최대한 제거하려 했다. 원색의 단순한 직사각형들은 기하학적 아름다움만 가지고 있는 듯하다. 그의 작품 제목이 그냥 「구성 6번」, 이런 식인 이유다. 단순함이 목적이라 볼 수도 있다. 미로의 단순함은 의미를 위한 수단이다. 미로의 말을 들어 보자. "나는 작품의 내용에 중점을 둔다. 풍부한 의미를 갖는 강렬한 소재는 관객이 다른 생각을 하기도 전에 충격을 줄

수 있다." 단순함의 이유는 단순하지 않다.

복잡한 대상을 단순하게 표현한 것이 기호다. 하트라는 기호는 인간이 가진 가장 복잡한 감정인 사랑을 찌그러진 원으로 표현한다. 콜라주에 등장하는 소재는 그 하나하나가 상징이자 기호다. 이제 미로는 콜라주를 물감으로 그리기 시작한다. 콜라주에서 회화로 돌아온 것이다. 기호는 미로의 그림에서 핵심이 된다. 기호는 그 자체로 단순의 욕구에서 나온 것이지만, 기호가 모이면 새로운 차원의 복잡함이 생겨난다. '문자'라는 기호가 모이면 '소설'이라는 복잡함이 나오는 것과 비슷하다. 미로의 1945년 작품 「고딕 대성당에서 오르간 연주를 듣는 무용수」는 「무용수의 초상」보다 훨씬 복잡하다는 것을 알 수 있다.←

후안 미로, 「고딕 대성당에서 오르간 연주를 듣는 무용수」(1945) ©Successió Miró/ADAGP, Paris−SACK, Seoul, 2020

미로의 후기 작품으로 가면 거친 붓 자국을 느낄 수 있는 그림이 많다. 두꺼운 물감 덩어리가 마치 콜라주의 소재같이 캔버스 위에 얹혀 있거나, 벽에 끼얹은 것처럼 물감이 줄줄 흘러내리며 만들어진 작품도 있다. 캔버스의 일부를 찢거나 태우는 것도 예사다. 잭슨 폴록의 액션페인팅과 유사하다. 잭슨 폴록은 캔버스 위에 물감을 뿌리는 것만으로 그림을 그렸다.

그래서 작품을 보면 도저히 의미를 알 수 없다. 제목도 「No. 31」 같은 식이다. 폴록의 그림은 정말 복잡함과 무질서 그 자체다.

2018년 《PNAS》[48]라는 과학 저널에 「엔트로피와 복잡성의 눈으로 본 회화의 역사」라는 흥미로운 논문이 게재되었다.[49] 이 논문은 지난 1000년간 그려진 회화 14만 점을 무질서도와 복잡성의 기준으로 평가했을 때 역사적으로 뚜렷한 변화의 양상을 볼 수 있다고 주장한다. 13장에서 이야기했듯이 엔트로피는 무질서의 정도를 평가하는 수치인데, 폴록의 그림처럼 규칙성이 거의 없는 작품에서 큰 값을 갖는다. 복잡성은 그 자체로 복잡한 용어다. 복잡성을 연구하는 물리학자들조차 아직 복잡성의 정확한 정의를 알지 못하기 때문이다. 논문의 저자들은 그림을 픽셀이라는 작은 사각형으로 촘촘히 나누고 이웃한 픽셀들 사이의 관계로부터 엔트로피와 복잡성을 계산했다. 놀랍게도 이렇게 단순한 방법만으로도 14만 점의 그림을 화풍에 따라 성공적으로 분류할 수 있었다.

물리적으로 완벽한 질서와 완벽한 무질서는 확률로 구분할수 있다. 100만 개의 동전이 모두 앞면을 위로 하여 놓여 있으면 질서가 있는 것이고, 앞뒷면이 각각 절반씩 있으면 완전히 무질서한 것이다. 질서 있는 배열이 저절로 일어날 확률은 거의 0이다. 100만 개의 동전을 그냥 한꺼번에 던지면 완전히 무질서하게 된다. 이를 카오스라고도 한다. 카오스라고 할 때는 무질서한 결과가 나왔지만, 그것이 만들어지는 과정에 잘 정의된 절차가 있었다는 것을 강조한다. 우주에 법칙이 있어서 잘 정의된 절차에 따라 움직여도 완전한 무질서를 얻을 수 있다. 아니, 우주는

무질서를 선호한다. 이것을 열역학 제2법칙이라 한다. 사실 질서와 완전한 무질서는 완벽하게 정의될 수 있다는 점에서 비슷한 구석이 있다. 복잡함은 질서와 무질서 사이의 어딘가에 있다.

아름다움과 복잡함의 관계는 무엇일까? 미로의 「무용수의 초상」을 보고 느끼는 미적 감정은 단순화된 대상이 불러일으키는 다양한 상상에서 생기는 것일까? 잭슨 폴록의 그림은 완전히

후안 미로, 「불타는 캔버스」(1973)
© Successió Miró / ADAGP, Paris – SACK,
Seoul, 2020

무질서하지만 그 속에 뭔가 질서가 보이는 것 같은 느낌이 아름
다움의 이유인지도 모른다. 물리학자들이 말하는 우주의 아름
다움은 사실 몬드리안의 기하학적 아름다움에 가깝다. 아름다
움이 무엇이냐는 질문에 과학이 답할 수 없을 거라고 생각하지
만, 최근의 연구 결과는 적어도 복잡성에 단서가 있을지 모른다
는 것을 보여 준다. 복잡하다.

"사실 질서와 완전한 무질서는
완벽하게 정의될 수 있다는
점에서 비슷한 구석이 있다.
복잡함은 질서와 무질서 사이의
어딘가에 있다."

<div align="center">김상욱</div>

"산업시대의 디자이너가
제임스 와트의 후예였다면,
디지털 시대의 디자이너는
앨런 튜링의 후예라고
할 수 있을 것이다."

유지원

유기적 생명력의
경이로움

요리스 라르만 랩이 디자인한 대리석 소재의 의자(왼쪽)와 알루미늄 소재의 「뼈 의자」

요리스 라르만(Joris Laarman)의 「뼈 의자(Bone Chair)」. 호리호리하고 유기적인 곡선이 낯설다. 규칙은 잡힐 듯 말 듯 한눈에 파악하기 어려워 호기심이 생긴다. 일반적 감수성에서, 나의 공간에 들이기에는 다소 그로테스크하다. 하지만 나는 이 의자가 디자인의 중요한 이정이라고 생각한다. 우리 시대는 어떤 시대인지를 드러내면서 미래를 예측하게 한다.

요리스 라르만, 「뼈 의자」(2007)

이 의자의 디자인에는 인체의 뼈가 성장하는 과정이 수학적으로 적용되어 있다. ← 생명이 성장하는 이 원리는 생물학 연구실에서 아주 복잡한 방정식을 통해 규명된 바 있다. 요리스 라르만은 이 연구를 정확히 이해한 후 도출된 방정식을 의자 디자인에 응용했다. 과학자들과 친하게 지내는 것은 이런 식으로 영감의 원천이 될 수 있다. 이 연구를 토대로, 식물인 나무와 동물인 인간의 뼈가 성장하는 방식의 차이를 비교해 보자. 나무는 튼튼하게 성장하기 위해 물질을 보태면 된다. 그러나 인간은 움직이는 동물이기에, 뼈에 무작정 무게를 보태기만 하면 생명 활동의 효율이 떨어진다. 효율을 위해 때로 물질을 제거하는 방식으로 성장한다. 그래서 뼈는 마디와 마디 사이 부분이 오목해진다. 이런 진화적인 프로세스를 통해 우리 뼈는 '튼튼함'과 '효율'이라는 상충하는 가치 사이에서 이상적인 해결책을 찾아 왔다. 최소 질량에 최대 강도. 최소

한의 재료로 최대한 튼튼해지려는 것이다. 이 원리를 디자인에 적용하면 가벼우면서도 튼튼한 물건을 산뜻하게 만들어 낼 수 있다. 소재 공학과 건축에도 응용가치가 높을 것이다.

디자인은 기계의 복제를 통해 대량생산을 하는 조형예술 분야다. 따라서 산업혁명 시대 이후 세계사에 전면 등장한 디자인의 역사는 곧 기계 발달사에 응답해 온 아름다움의 역사라고 할 수 있다. 2019년은 바우하우스 100주년이기도 했다. 바우하우스는 100년 전 산업용 기계의 한계 속에서 최선의 비용과 방책을 찾아 보다 많은 사람들이 좋은 디자인을 누리게 하는 데에 기여한 운동이다. 기계의 대량생산 체계를 정확히 이해해서 가격을 낮추면서도 좋은 디자인을 대중의 일상에 제공했다. 바우하우스는 외적 양식의 수학적인 측면에서는 기본 형식만을 갖추고 있었다. 직선과 원·평면도형과 몇 개의 숫자로 기술되는 질서정연하고도 규칙적인 유클리드기하학을 토대로 한다. ↗

아직도 일반의 수학적 직관 속에서는 이런 유클리드적인 단순한 도형의 세계만이 기하학의 전부라고 잘못 여겨지는 것 같다. 수학적인 모델과 패턴은 이제 항상 단순한 규칙만을 대상으로 하는 것은 아니다.

영화 「이미테이션 게임」의 주인공인 앨런 튜링은 수학자로서 컴퓨터공학과 암호학의 선구자였다. 그는 생물학의 주제라고만 여겨진 '동물의 무늬'를 처음 수학적으로 다루기 시작했다. 동물의 무늬는 개체의 발생 단계에서 화학 작용에 의해 생겨난다. 이 원리를 수학적으로 기술할 수 있다는 것이 앨런 튜링의 생

튜링 패턴을 응용한 요리스 라르만의
「튜링 테이블」(2018, 국제갤러리)

각이었다. 같은 종끼리는 무늬가 발생하는 같은 원리를 공유한다. 그러나 발생 초기 단계의 민감한 조건 변화에 따라 무늬가 증식해가는 과정에서 개체 간에는 서로 다양한 변화가 생겨난다.

디자이너인 요리스 라르만은 바로 이 튜링 패턴을 가구 디자인에 응용한 바 있다. 「튜링 테이블」이다. ← 전시장의 벽에는 튜링 패턴이 증식해간다. 하나의 알고리즘에서 출발하지만 증식된 결과가 단순 복제처럼 똑같지는 않다. 그래서 이 증식된 패턴의 일부를 취해서 만든 「튜링 테이블」은 동물의 무늬가 개체마다 다르듯 각 테이블마다 형태가 모두 조금씩 다르다. 디지털 시대의 디자인은 이제 제품의 설계도 하나를 만드는 데에 머무르지 않고, 복잡한 수학의 규칙을 적용한 결과를 변주해서 생성해간다.

수학은 무정형적인 동물의 무늬처럼 직관적인 규칙이 보이지 않는 대상에 대해서도 해결책을 제시하며 보다 복잡한 규칙

성을 찾아간다. 자연의 복잡성은 무작위적이기만 하지는 않다. 물리적으로 유기적인 현상과 생명현상의 원리는 수많은 변수를 가진 방정식으로 기술된다. 항이 많아지고, 알고리즘은 길어진다. 디지털 시대인 오늘날에는 컴퓨터가 이 복잡한 연산을 가능하게 해 준다. 이런 과학적이고 기술적인 배경을 바탕으로, 이제 디자이너의 창의력이란 기존에 미처 지각하지 못한 변수들을 정의하고 찾아내는 데에서 새롭게 발휘된다. 디자이너들은 규칙을 디자인하고 이를 파생시킴(generate)으로써 전적으로 새로워진 자신의 역할을 규정하고 새로운 미학에 다가간다.

과학의 전통적인 경계는 점차 재편되어 가고 있다. 디자인도 마찬가지다. 나는 종종 과학과 공학 분야의 논문들을 살핀다. 주변에서 "전공을 바꾸려고 하느냐."고 농담을 걸면, "디자인을 잘하려고 그런다."고 대답한다. 과학자와 공학자들이 스스로는 의식조차 하지 않은 채 도출해 낸 정합적인 아름다움을 디자이너의 눈으로 포착하며 감탄하곤 한다.

앞선 장에서도 언급했듯이, 산업 시대의 디자이너가 제임스 와트의 후예였다면, 이제 오늘날 디지털 시대의 디자이너는 앨런 튜링의 후예라고 할 수 있을 것이다.

요리스 라르만은 그야말로 '튜링적인' 디자이너의 대표 격이다. 다시 「뼈 의자」로 예를 들어 보자.[50] 산업 시대의 디자이너라면 뼈의 외형에서 영감을 받은 의자의 설계도를 하나 만들어 표준화된 기계를 통해 똑같이 복제한 획일적인 결과물들을 찍어낼 것이다. 반면 디지털 시대의 디자이너는 뼈가 성장하는 과학적 원리를 이해하고, 이것을 수학적으로 기술해 알고리즘을 짠

20세기 초 유겐트슈틸 양식으로 장식된 카페 입구

다. 그리고 매개변수들의 초기 값을 조금씩 조정해서 하나의 원리로부터 다양한 변주들을 도출해 낸다.

이 유기적이고 복잡한 형태는 산업 시대 이전 바로크나 유겐트슈틸의 비용이 많이 드는 복잡한 장식들과는 성격이 다르다.← 단지 치장만을 하기 위한 것이 아니라, 자연과 생명의 경이로운 복잡함을 원리 그대로 드러낸다. 어느 것 하나 덜어 낼 군더더기 없이 기능적 · 개념적 · 미적인 측면 모두에서 완결된 복잡함이다. 장식성은 다시 기능성과 공존할 수 있게 된다.

미래의 조형은 과학과 기술의 변화 양상, 그리고 디지털 시대 컴퓨터의 복잡한 연산 수행에 힘입어 완결된 복잡함을 끌어안을 여유가 생길 것이다. 유클리드적인 직선과 육면체를 벗어나 유연하고 유기적인 형태로 소용돌이칠 것이다. 그렇게 생명으로 넘쳐흐를 것이다.→

우리가 바우하우스로부터 취해야 할 것은 단순 명료하고 기하학적인 외관이 전부가 아니다. 우리가 진정 배워야 할 교훈은 그 시대의 기술에 적극 대처해 이전에는 가 보지 않은 아름다움에 도달한 자세다. 이제 21세기의 기술을 통해 디자인에는 복잡함이 돌아오고 그 명예와 가치가 다시 회복될 것이다.

요리스 라르만의 「리프 커피 테이블 (Leaf Coffee Table)」(2011)

에필로그

나에게 『뉴턴의 아틀리에』는 뉴턴이 아틀리에에 머물며 만들어
낸 작품이다. 우주의 비밀을 알아낸 뉴턴이지만 아틀리에에서
무엇을 보게 될지 알 수 없었다. 뉴턴은 그림을 그릴 준비조차
되어 있지 못했지만 아틀리에에서의 놀라운 경험을 글로 남기
길 원했다. 이 책을 읽은 독자들이 뉴턴을 따라 아틀리에로 직
접 들어가 보기를 바란다. 그곳에서 차가운 이성과 따뜻한 마음
을 가진 타이포그래퍼를 만나게 될 테니까.

김상욱

『뉴턴의 아틀리에』는 결코 별개이거나 길항적이지만은 않은 예술과 과학의 다채로운 관계를 드러내고자 했다. 협업이란 소망을 일치시키는 일이라고도 한다. 이 책을 함께 쓴 물리학자와 타이포그래퍼는 두 영역 중 어느 쪽에도 가치의 우위를 두지 않으면서 '뉴턴의 아틀리에적 순간들'을 만나는 화창한 기쁨을 누렸다. 이 '순간들'에 독자 여러분도 접촉하셨기를, 그렇게 지식에 정서가 지극하게 포개지는 시간들을 함께 누리셨기를 바란다.

유지원

추천의 말

경이롭다! 각기 다른 분야의 전문가들이 이처럼 공통된 창의력을 발휘한다는 점이 큰 충격으로 다가왔다. 이런 젊은 학자들에게 질투가 나지만, 내가 미처 쓰지 않았던 것들을 집필한 두 저자들에게 거는 희망과 기대가 더 크다.

"낯선 언어는 인식을 확장시킨다."는 말처럼, 두 저자의 기막힌 만남이 "뜻밖의 연결을 만들어" 내면서 빛을 발하고 있다. 매우 크리에이티브해서 맘껏 칭찬하고 싶다.

이어령(전 문화부 장관)

과학은 거대한 우주 속 미약한 우리를 들여다보게 하고, 예술은 그 미약한 우리의 작은 마음을 우주로 확장한다. 우리는 한낱 우주먼지이지만 동시에 온 우주이기도 하다. 그러니 한 사람을, 사물을, 현상을 단 하나의 관점에서만 본다면 그것에 숨겨진 무한한 세계를 발견할 수 없다.

『뉴턴의 아틀리에』를 읽는 동안 나는 마치 작고 많은 세계들을 발굴하는 예술가의 공방에 초청받은 것 같았다. 이 책은 하나의 현상을 단일하게 파악하는 대신 여러 관점을 통해 겹겹이 쌓인 결을 찾아보자고 말을 건네 온다. 과학과 예술은 서로를 경유해 새로운 의미를 찾아낸다. 과학자는 우주에서 시를 발견하고 디자이너는 글자의 아름다움에 관한 법칙을 쓴다. 다른 영역에서 출발한 선이 무수히 교차하는 지점들이 펼쳐진다. 우리는 진리를 추구하고 동시에 아름다움을 갈망하는 존재이므로, 결코 감각할 수 없는 입자를 증명하는 일과 세상에 존재하지 않던 풍경을 캔버스 위에 물성화하는 일은 결국 어디선가 만나게 된다. 그와 같은 교차와 확장의 순간들을, 당신도 분명히 『뉴턴의 아틀리에』에서 경험하게 될 것이다.

김초엽(소설가)

주(註)

1. 피터르 브뤼헐에 대해서는 로제 마리 하겐, 라이너 하겐, 『피테르 브뢰겔』 (2007년, 마로니에북스)을 참고했다.

2. 에릭 캔델, 『통찰의 시대』 (2014년, 알에이치코리아) 참고.

3. 노정혜 외 『물질에서 생명으로』 (2018년, 반니), 윤태영의 「세포막: 경계와 소통」 참고.

4. 에드워드 호퍼에 대해서는 실비아 보르게시, 『호퍼』 (2009년, 마로니에북스)를 참고했다.

5. 에드워드 호퍼의 그림을 소재로 시인이 쓴 에세이집이 있다. 마크 스트랜드, 『빈방의 빛』 (2007년, 한길사).

6. 스티븐 핑커, 『우리 본성의 선한 천사』 (2014년, 사이언스북스) 1장 참고.

7. Paul McNeil, *The Visual History of Type* (2017, Laurence King Publishing) pp. 612–613.

8. 에릭 캔델, 『어쩐지 미술에서 뇌과학이 보인다』 (2019년, 프시케의숲) 참고.

9. 수잔 개블릭, 『르네 마그리트』 (2000년, 시공사) 참고.

10. 이 책에 나오는 양자역학 이야기가 흥미롭다면 필자의 책을 추천한다. 김상욱, 『김상욱의 양자공부』 (2017년, 사이언스북스).

11. Erwin Schrödinger, *Was ist Leben? — Die lebende Zelle mit den Augen des Physikers betrachtet* (1989, Piper Taschenbuch).

12. 사실 생명체의 존재가 열역학 제2법칙을 깨는 것은 아니다. 열역학 제2법칙은 닫힌계에만 적용되는데, 생명체는 외부와 소통하며 상호작용하는 열린계이기 때문이다.

13. 삼각함수의 하나로 $\sin(x)$로 표시한다.

14. 바실리 칸딘스키에 대해서는 하요 뒤히팅, 『바실리 칸딘스키』 (2007년, 마로니에북스)를 참고했다.

15. 추상주의로 가는 칸딘스키 자신의 논리를 알고 싶은 사람에게는 칸딘스키, 『예술에서의 정신적인 것에 대하여』 (2019년, 열화당)을 추천한다.

16. 하요 뒤히팅, 『바실리 칸딘스키』 (2007년, 마로니에북스), 10쪽.

17. 앨런 튜링은 수학자이자 컴퓨터의 아버지이기도 하다. 생물학의 영역으

로만 여겨져 온 동물 무늬의 패턴을 수학으로 설명함으로써 생명공학에 수학을 접목한 인물이기도 하다. 동물의 무늬는 발생 단계의 화학 작용에 의해 생겨난다. 이 원리를 수학의 언어인 수식으로 표현할 수 있다는 것이 앨런 튜링의 생각이었다. 같은 종이면 같은 수식을 무늬 발생의 원리로 공유하지만, 초기 단계의 민감한 조건 변화에 따라 개체 간에는 서로 다른 다양한 변주가 나타난다. 이런 알고리즘의 원리를 조형예술에 접목한 분야를 '제너레이티브 디자인(Generative Design)', '패러메트릭 디자인(Parametric Design)' 혹은 '컴퓨테이셔널 디자인(Computational Design)' 등으로 부른다.

18 미학에 대한 쉬운 입문서로 박일호, 『미학과 미술』(2014년, 미진사)을 추천한다.

19 독일의 크리스마스 시장에서 마시는, 향료를 넣고 따뜻하게 데운 와인. 프랑스에서는 '뱅쇼'라고 한다. 독일어 '글뤼바인'은 '열을 내는 와인'이라는 뜻으로, 와인도 따끈하고 마시면 춥던 손발과 얼굴과 뱃속도 후끈해진다.

20 마테오 키니, 『클림트』(2007년, 마로니에북스), 68-70쪽 참고.

21 K.Sathian, S. Lacey, R. Stilla, G.O. Gibson, G. Deshpande, X. Hu. S. LaConte, C. Glielmi, "Dual pathways for haptic and visual perception of spatial and texture information" *NeuroImage*, Vol. 57 (2011), pp.462-475.

22 윌리엄 터너에 대해서는 미하엘 보케뮐, 『윌리엄 터너』(2006년, 마로니에북스)를 참고했다.

23 Mark Changizi, *The Vision Revolution: How the Latest Research Overturns Everything We Thought We Knew About Human Vision* (2010, BenBella)

24 Wendy Grossman, *Man Ray: Human Equations* (2015, Hatje Cantz)

25 마르셀 뒤샹에 대해서는 재니스 밍크, 『마르셀 뒤샹』(2006년, 마로니에북스)을 참고했다.

26 미학에 대한 논의는 박일호, 『미학과 미술』(2014년, 미진사)을 참고했다.

27 둥젠훙, 『고대 도시로 떠나는 여행』(2016년, 글항아리), 100쪽.

28 Eugene P. Wigner, "The unreasonable effectiveness of mathematics in the natural sciences" *Communications in Pure and Applied Mathematics*, Vol. 13, No. I, 001-14 (1960)

29 Paul McNeil, *The Visual History of Type* (2017, Laurence King Publishing) pp. 638-639.

30 살바도르 달리에 대해서는 캐서린 잉그램, 앤드류 레이, 『디스 이즈 달리』

(2014년, 어젠다)를 참고했다.

31 이 질문에 대한 논의는 Gavin Parkinson, *Surrealism, Art, and Modern Science* (2008, Yale university press)를 참고했다.

32 N. Evans, "Sign metonymies and the problem of flora-fauna polysemy in Australian linguistics" *Boundary Rider: Essays in Honour of Geoffrey O'Grady* (1997, Pacific Linguistics), pp.133-153.

33 이 같은 꿀벌의 언어를 알아낸 공로로 오스트리아의 동물학자 카를 폰 프리슈는 1973년 노벨 생리의학상을 수상했다.

34 러시아 미술에 대해서는 이주헌, 『눈과 피의 나라 러시아 미술』 (2006년, 학고재)을 참고했다.

35 Karen Cheng, *Anatomie der Buchstaben. Basiswissen für Schriftgestalter.* (2006, Hermann Schmidt)

36 베로니크 와이싱어, 『자코메티』 (2010년, 시공사), 53쪽 참고.

37 전창림, 『미술관에 간 화학자』 (2007년, 랜덤하우스코리아) 참고.

38 다시 이야기하자면 눈에 보이지 않는 빛을 방출한다. 그 빛을 흑체복사라 하며, 그 빛의 주파수는 물체의 온도가 결정한다.

39 데이비드 호크니에 대한 이야기는 마르코 리빙스턴, 『데이비드 호크니』 (2013년, 시공아트)를 참고했다.

40 세스 S. 호로비츠, 『소리의 과학』 (2017년, 에이도스)를 참고했다.

41 M. Imai, R. Mazuka, "Reevaluating Linguistic Relativity: Language-Specific Categories and the Role of Universal Ontological Knowledge in the Construal of Individuation." In D. Gentner & S. Goldin-Meadow (Eds.), *Language in mind: Advances in the study of language and thought* (2003, MIT Press), pp.429-464.

42 쇼베 동굴의 이야기는 양정무, 『난생 처음 한번 공부하는 미술 이야기 1』 (2016년, 사회평론) I장을 참고했다.

43 "Cave of Forgotten Dreams" (2010), 베르너 헤르초크 감독.

44 미술품의 가격 결정 원리가 궁금한 사람에게는 양정무, 『그림값의 비밀』 (2013년, 매일경제신문사)을 추천한다.

45 Nikolaus Harnoncourt, *Musik als Klangrede: Wege zu einem neuen Musik-verständnis.* (2001, Bärenreiter), p. 190.

46 현대미술에 대한 논의는 조주연, 『현대미술 강의』 (2017년, 글항아리)를 참고했다.

47 후안 미로에 대해서는 롤랜드 팬로즈, 『호안 미로』(2000년, 시공사)를 참고했다.

48 *Proceedings of the National Academy of Sciences of the United States of America*의 약자로 미국국립과학협회의 학술지다.

49 H. Y. D. Sigaki, M. Perc, and H. V. Riveiro, "History of art paintings through the lens of entropy and complexity" *PNAS*, 115 (37) E8585-E8594 (2018).

50 Joris Laarman, *Joris Laarman Lab* (2017, August Editions).

97쪽 「물리의 시, 시의 물리」에서 인용된 출처를 밝혀 둔다.

"반한다는 것이 근거를 아직 찾지 못하여 불안정한 것이라면 매혹은 근거들의 수집이 충분히 진행된 상태다."

— 김소연, 『마음사전』에서

"강가에 앉아 깊은 생각에 빠졌다. 생각이 깊어 빠져 죽기에 충분했다."

— 김소연, 『수학자의 아침』에서

"하나의 문장으로도 세계는 금이 간다."

— 김소연, 『수학자의 아침』에서

"시는 인간을 가련히 여긴 우주가 기별도 없이 보내 준 소포 같은 것일지도 모른다."

— 문동만, 『그네』에서

"모든 죽어 가는 것을 사랑해야지"

— 윤동주, 『별 헤는 밤』 중 「서시」에서

"사랑과 죽음에 대한 이야기는 이미 너무 많이 말해졌는지 모른다. 그럼에도 그것은 아직 전혀 말해지지 않은 듯하다."

— 남진우, 『사랑의 어두운 저편』에서

"사람이 새와 함께 사는 법은 새장에 새를 가두는 것이 아니라 마당에 풀과 나무를 키우는 일이다."

— 박준, 『당신의 이름을 지어다가 며칠은 먹었다』에서

뉴턴의 아틀리에

1판 1쇄 펴냄. 2020년 4월 20일
1판 18쇄 펴냄. 2023년 7월 25일

지은이. 김상욱 · 유지원
발행인. 박근섭 · 박상준
펴낸곳. ㈜민음사

출판등록. 1966. 5. 19. 제16-490호
주소. 서울특별시 강남구 도산대로1길 62 (신사동)
 강남출판문화센터 5층 (우편번호 06027)
대표전화. 02-515-2000
팩시밀리. 02-515-2007
홈페이지. www.minumsa.com

ISBN 978-89-374-9121-4 (03600)

* 잘못 만들어진 책은 구입처에서 교환해 드립니다.